西安交通大学本科"十三五"规划教材

西安交通大学公共音乐通识教育系列丛书

交响音乐赏析

主　编　曹耿献　方小笛　文　茹
副主编　李　娟　刘俊峰　梁　睿

Symphony
Music

西安交通大学出版社
XI'AN JIAOTONG UNIVERSITY PRESS

图书在版编目(CIP)数据

交响音乐赏析/曹耿献,方小笛,文茹主编.—西安:西安交通大学出版社,2020.3(2023.7重印)
ISBN 978-7-5693-1503-5

Ⅰ.①交… Ⅱ.①曹…②方…③文… Ⅲ.①交响乐-音乐欣赏 Ⅳ.①J627.7

中国版本图书馆 CIP 数据核字(2019)第 291905 号

书　　名	交响音乐赏析
主　　编	曹耿献　方小笛　文　茹
副 主 编	李　娟　刘俊峰　梁　睿
责任编辑	柳　晨
出版发行	西安交通大学出版社 (西安市兴庆南路1号　邮政编码 710048)
网　　址	http://www.xjtupress.com
电　　话	(029)82668357　82667874(市场营销中心) (029)82668315(总编办)
传　　真	(029)82668280
印　　刷	西安日报社印务中心
开　　本	889 mm×1230 mm　1/16　印张 16.25　字数 486千字
版次印次	2020年8月第1版　2023年7月第4次印刷
书　　号	ISBN 978-7-5693-1503-5
定　　价	49.80元

如发现印装质量问题,请与本社市场营销中心联系。
订购热线:(029)82665248　(029)82667874
投稿热线:(029)82668133
读者信箱:xj_rwjg@126.com

版权所有　侵权必究

编 委 会

主　　编　曹耿献　方小笛　文　茹

副 主 编　李　娟　刘俊峰　梁　睿

参与编写人员　周　园　刘　芳

交响奏天籁，大美映和谐

音乐陶冶性情，音乐启迪心灵。

交响音乐是音乐家族中气势恢宏、星光璀璨、多彩磅礴、万籁齐鸣的众音之音！欣赏交响，可以愉悦神情、激荡心胸；鉴赏交响，可以启发思维、启迪心声。非常高兴能通过"交响音乐赏析"这门课，与同学们一起分享交响音乐鉴赏的体验与感悟。

音乐是典型的听觉艺术，是情感审美的表达，是富有魔力的音乐形式。有人说音乐是数学与魔术的结合。这话一点没错！它仿佛是诗句、是密码，又仿佛是鲜花、是美酒。聆听音乐带给人的不只是艺术的享受，也能够激发科学的思维。

著名科学家钱学森先生提出了培养创新人才"大成智慧学"的思想，认为科学工作是源于形象思维，终于逻辑思维。形象思维源于艺术，所以科学工作先是艺术，然后才是科学。艺术工作必须对事物有科学的认识，然后才是艺术创作。科学需要艺术，艺术也需要科学。

诗与美酒齐交融、乐与科学相辉映。

在音乐的欣赏中我们可以感觉、体验、思考，能够放松心情、激发创造、驰骋梦想、探索自由。

交响音乐是和谐之音，也是万籁之声。

交响音乐的诞生、发展与近代工业文明密切相关，其中蕴含着艺术的科学性和系统性，其组成要素与内涵审美具有缜密而细致的架构体系、明确分工、紧密协作、表现集成，是科学与艺术交织、交融、协作、辉映而浑然一体的大美展现。

从交响乐的创作来看，作曲家表达感情、发挥灵感、创造作品，用旋律、节奏、调式、和声、曲式结构、配器以及每一种乐器的音色、个性、风格等要素表现主题思想，构成形式美的整体音乐框架，形成不同色彩、不同风格、不同类型的交响音乐作品，抒发艺术家对自然、社会、世界、宇宙、生命、生活的认知与感悟，凝结成艺术审美的结晶，表达艺术最凝练、最真挚的心声。

从交响乐的演奏来看，乐队中有弦乐器、木管乐器、铜管乐器、打击乐器和色彩乐器，每一个乐器组又有着高、中、低音完备的乐器系统。交响音乐中的每一个音符、每一个节奏、每一种乐器的演奏技术都需要长期的严格训练、反复合作，还需要一位优秀的指挥家核心引领与统筹，最终演奏出撼动人心的精美作品，给观众带来美的享受！

懂亦非懂无须重，欣赏鉴赏皆可行。

欣赏、鉴赏交响音乐，可以通过了解交响内涵、理解交响构成、聆听交响精品来启发审美感悟、启迪联想思维，激发创造的激情与智慧。

欣赏音乐，是从感性到理性再到感性的过程，是从简单到复杂再到简单的体验，富有哲学意义上的从简到繁、化繁为简、局部与整体、细节与系统之间的辩证内涵。

每一个人基本都会对音乐有所感觉，"乐出于人而还感人，犹如雨出于山而还于山，火出于木而还燔木"。音乐作为情感抒发、表现再现的重要艺术形式，具有普遍的审美意义，对于音乐的鉴赏能力是许多人都具备的潜在能力。通过音乐鉴赏，挖掘、体味生活中的所思所想、所感所闻、所悟所知，坚持以感性的艺术审美启迪理性的科学思维，以理性的科学探索见证感性的艺术创造，是人们用心灵感受美、体验美、创造美的共性所在。

化繁为简哲思深，以乐为鉴真理同。

相信经过一段时间对"交响音乐赏析"的学习，你一定会对音乐有基本的了解，对交响音乐的内涵有初步的掌握，听到来自心灵的倾诉，触摸到哲思的深邃与宽广。

当神奇的乐音响起时，我们的心中会泛起阵阵的涟漪，那是你和音乐的共鸣，和作曲家超越时空的心灵交谈，是与维瓦尔迪、莫扎特、瓦格纳的对话，是对艺术与科学和谐之美的美妙感觉！让我们跨入那宏大的音乐圣殿，尽情地享受音乐之美。

<div style="text-align:right">

曹耿献写于

2020 年 1 月

</div>

目 录

第一章 走进交响乐队 ··· 1
 第一节 交响乐队的心脏——弦乐组 ··· 1
 第二节 角色乐器——木管组 ··· 11
 第三节 金属声中的嘹亮——铜管组 ·· 20
 第四节 乐队的骨架——打击乐器组 ·· 25
 第五节 气氛的渲染——色彩功能组 ·· 26
 第六节 交响乐队的编制 ·· 36

第二章 音乐的建筑——曲式结构 ··· 39
 第一节 音乐的构图 ··· 39
 第二节 乐段 ··· 40
 第三节 音乐的对比与再现 ··· 46
 第四节 音乐的回旋 ··· 51
 第五节 奏鸣曲式 ··· 54
 第六节 变奏的乐趣 ··· 55

第三章 玲珑精致——组曲 ·· 60
 第一节 组曲概述 ··· 60
 第二节 集锦式组曲 ··· 61
 第三节 管弦乐组曲 ··· 71
 第四节 中国组曲 ··· 88

第四章 画龙点睛——序曲 ·· 99
 第一节 序曲概述 ··· 99
 第二节 歌剧序曲 ··· 100
 第三节 音乐会序曲 ··· 113
 第四节 中国交响序曲 ·· 117

第五章 诗的管弦乐——交响诗 ·· 123
 第一节 交响诗概述 ··· 123
 第二节 西方交响诗经典作品 ··· 124
 第三节 中国交响诗经典作品 ··· 138

第六章 竞奏协作——协奏曲 ··· 155
 第一节 协奏曲概述 ··· 155
 第二节 西方协奏曲 ··· 156
 第三节 中国协奏曲 ··· 171

第七章　交响辉映——交响曲 ··· 187
第一节　交响曲概述 ··· 187
第二节　交响曲中的情感 ··· 190

第八章　小型交响音乐作品 ·· 220
第一节　进行曲 ·· 220
第二节　舞曲 ··· 227

第九章　视听宴飨——影视与动画交响 ··· 238
第一节　电影音乐概述 ·· 238
第二节　国外电影中的古典音乐 ··· 239
第三节　中国电影中的配乐 ··· 247
第四节　外国动画中的古典音乐 ··· 249

第一章 走进交响乐队

章节导论

在不同的时期与不同的文化中，人们赋予了乐器多种功能。乐器可以为歌唱、舞蹈、祭祀和戏剧等提供伴奏，也可以单纯被人们所欣赏。世界各地的人们所使用的乐器种类繁多，在构造和声音上存在极大的差异。在西方的古典音乐中，对于乐器的开发与使用经过了数百年至上千年的积累，形成了一套极为完善的体系。

乐器是演绎音乐作品的重要载体，有研究表明，没有受过专业音乐训练的人比较容易在乐曲中分辨出铜管乐器和打击乐器这两种辨识度较高的乐器，而受过专业音乐训练的人在此基础上能够分辨出弦乐器，并且能够分辨由数件乐器同时发声而产生的复合音色。因此，作为听众，深入了解每一件乐器的结构、发音方式以及音色，将使我们更容易分辨出乐器，有助于我们更加细致地欣赏音乐。在本章，我们将按照组别，依次探讨交响乐队中的每一件乐器。

第一节 交响乐队的心脏——弦乐组

【知识窗——弓弦乐器/乐器介绍】

弓弦乐器是指由弓子摩擦琴弦发音的一种乐器。演奏者将弓与弦放成直角，再以适当的速度和压力拉动弓子使琴弦振动。弓弦乐器几乎存在于所有的音乐文化中，除了我们熟知的二胡、京胡、板胡（来自中国），小提琴、大提琴等（来自西方），伊朗的卡曼贾胡琴、非洲的伊姆扎得以及印度的萨郎吉等弓弦乐器都是人类音乐文化的宝贵财富。

弦乐组由小提琴、中提琴、大提琴和低音提琴四件乐器组成，它们的音色、大小和音域各不相同，小提琴尺寸最小，音域最高；低音提琴尺寸最大，音域最低。这四件乐器的发音原理是一样的，都是使用琴弓摩擦琴弦而发音，有时在演奏中也用手指拨弦发音。

弦乐组是交响乐队中最重要的组成部分，被称为"交响乐队的心脏"，在数量上约占交响乐队乐器的三分之二。在一部音乐作品中，大约有百分之七十的旋律是由弦乐组完成的。交响音乐作品对弦乐组的倚重程度要比其他乐器组都高，那么，弦乐器有哪些特性使得它们拥有这般重要的地位呢？

首先，弦乐器拥有宽广的音域，可以通过不同的运弓方法而获得各种色彩和力度的变化。其次，弦乐器便于奏出悠缓的长音，不必像管乐器那样需要经常换气，可以自始至终不间歇地演奏。最后，弦乐器拥有格外温暖和富于表情的音色，适于表达复杂多样的思想感情和内心体验，弦乐演奏家既可

以演奏出快速而明亮的声音,也可以发出低沉而令人悸动的音色。这些特征使得弦乐组成为交响乐队中当之无愧的核心。

虽然弦乐组四件乐器的音色各不相同,但它们音色的融合性非常高,多个弦乐器在齐奏时能够制造出非常统一的声音效果。这是因为这四件乐器虽然大小不一,但基本构造和发音原理没有本质区别。在这里以小提琴为例,来介绍弦乐器的构造和发音原理。

小提琴主要由琴头、琴身、弦轴、指板、琴马、系弦板组成。中空的琴身支撑着四条金属线做成的琴弦,这四条弦一端固定在琴尾端的系弦板上,另一端经过琴马,缠绕在四个弦轴上。琴马支撑琴弦使其与指板分离以便自由振动。每条琴弦的音高由琴弦的粗细和弦轴的松紧决定,琴弦越细、弦轴越紧,声音就越高。

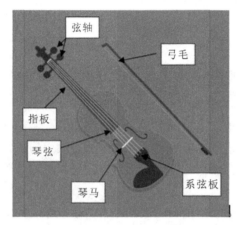

小提琴

弦乐演奏者右手持弓在与琴弦垂直的方向上摩擦琴弦使之振动,演奏出来的音色和力度主要取决于运弓的速度和压力。音高则由演奏者的左手来控制,当演奏者的手指把弦按在指板上时,弦所振动的长度即发生了改变,音高也就随之改变,这样每一条琴弦都能发出某个范围的音高。

弦乐演奏者在演奏乐器时会根据音乐作品的需要,采用不同的演奏技法。以下为几种常用的演奏技法。

拨奏:演奏者用右手手指(偶尔也用左手)拨动琴弦发音,可以奏出轻盈动听的声音。

揉弦:演奏者左手按弦时摇动手指,发出一种持续颤抖且富有感情的声音。揉弦是弦乐器表达感情最具特色的手法之一,它使弦乐器的发音接近于歌唱的颤音。

跳弓:演奏者让弓迅速离弦从而发出短促的声音,它的音响效果可以是活泼的,也可以是华丽的,或者是紧张的。

泛音:演奏者用手指轻触弦上某些点时,会发出类似口哨的声音。

一、小提琴

钢琴被人们称为"乐器之王",而小提琴则被称为"乐器皇后",这两件乐器是所有乐器中曲目数量最大的,也是演奏人数最多的。

在交响乐队中,小提琴被分为两个声部,第一小提琴和第二小提琴,这两个声部分别包含十到十二把琴,其中第一小提琴声部主要负责演奏音乐作品的主旋律。第一小提琴声部的首席也是整个交响乐队的首席,他领导乐队,决定弓法,演奏音乐作品中的独奏部分,并在指挥无暇顾及的一些微妙时机,靠眼神和肢体向其他成员做出提示。在交响乐队中,首席小提琴的地位和薪资在乐队所有人中仅次于乐队指挥。

第一章　走进交响乐队

【知识窗——指挥家 / 名词解释】

　　指挥家是整个交响乐队的灵魂、作曲家的代言人，他负责引领乐队里的所有音乐家完成一个共同的艺术目标，在对音乐作品的诠释与处理中承担绝大部分责任。在 18 世纪以前，乐队的演出是不需要指挥的，但随着音乐作品所要求的演奏规模逐渐扩大，人们发现如果没有一个指挥站在台前统筹全局会让乐队演奏变得十分困难，于是指挥这一职业应运而生。

　　小提琴音色优美、音质纯正、音域宽广，除了在交响乐队中担任主角之外，也是一件具有高难度演奏技巧的独奏乐器。想要把小提琴演奏好，演奏者通常需要具备一定天赋，并经过多年的刻苦练习。

音乐欣赏

　　意大利音乐家尼科罗·帕格尼尼（Niccolò Paganini，1782—1840）是历史上著名的小提琴演奏家之一，他为小提琴技巧的发展与提高做出了巨大贡献。帕格尼尼创作的《二十四首小提琴随想曲》集中体现了他高深的演奏技巧，其中包括抛弓、连顿弓、双泛音、左手拨弦等。这部作品被称为小提琴演奏者的试金石。

谱例 1-1

帕格尼尼《二十四首小提琴随想曲》第 24 首是一首 a 小调、2/4 拍、速度准确的急板。这首乐曲的开始是一个生动活泼的主题，此主题呈现后，紧接着是 11 个变奏曲。在技巧方面，帕格尼尼极大地发挥了小提琴的各种演奏技巧，在第 11 个变奏曲之后，乐曲又有了一个辉煌的结尾，这恰好是对 24 首随想曲的一个小结。在帕格尼尼第 24 首随想曲中，演奏者右手快速地上下起伏，使弓子来回往复于小提琴四根弦之间。弓子俨然成为演奏者身体的延伸，急速而灵巧地跳动在四根弦之上。然而，对于小提琴演奏者来说，这首随想曲却仿佛是一个噩梦，许多小提琴演奏家都对这首作品望而生畏。

二、大提琴

大提琴是由一种叫作低音维奥尔琴的乐器演变而来的。维奥尔琴的体积不像大提琴那么大，弧形也不那么明显，但演奏时可以夹在两膝之间，像大提琴那样用弓拉奏。

大提琴是提琴家族中的次中音、低音乐器，在交响乐队中的地位仅次于小提琴，它的音域与人声的音域是最接近的，经常给人一种深沉、丰富的感觉，因此也经常演奏主旋律。虽然大提琴的曲目数量比不上小提琴，但质量却并不比小提琴逊色，古往今来很多作曲大师都为大提琴谱写过作品，如海顿、贝多芬、勃拉姆斯、柴可夫斯基等。

大提琴

音乐欣赏

《圣母颂》（*Ave Maria*）是法国作曲家查理·古诺（Charles Gounod，1818—1893）的一首音乐作品，其使用的伴奏是巴赫《平均律钢琴曲集》第一首《C 大调前奏曲与赋格》的前奏曲部分。

谱例 1-2

《圣母颂》始终处于一种高雅圣洁的氛围中,使我们如同置身于中世纪古朴而肃穆的教堂之中;而《C大调前奏曲与赋格》的前奏曲部分则精美绝伦,集纯洁、宁静、明朗于一身,满怀美好的期盼,以这样一首乐曲作为《圣母颂》的伴奏,确实是恰如其分。这首作品一经面世就受到大众的热爱,并被改编成多个乐器的独奏版本。

三、中提琴

中提琴是提琴家族中的中音乐器,其外形和结构与小提琴基本相同,整体音高比小提琴低五度,琴弦要比小提琴略粗。中提琴的功能是连接高音声部和低音声部,也就是说它的功能是非旋律性的。这导致中提琴在交响乐队中几乎没有任何旋律可以演奏,也鲜有作曲家专门为中提琴创作独奏作品。

然而,这并不是说中提琴不重要,相反,在交响乐队中它是不可或缺的存在,因为如果没有中提琴承担起中音声部,那么音乐作品的和声效果就会非常单薄。到了近现代,中提琴的地位也开始逐渐上升,中提琴作品也越来越多,巴托克、欣德米特、肖斯塔科维奇等近现代作曲大

中提琴

师都创作了很多中提琴作品。

音乐欣赏

德国作曲家保罗·欣德米特（Paul Hindemith，1895—1963）同时也是一名优秀的中提琴演奏家，他为中提琴这件乐器创作过很多作品。《中提琴奏鸣曲》（*Sonata for Viola and Piano*）就是他的代表作品。

谱例 1-3

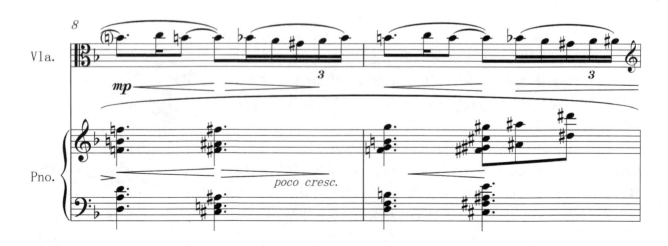

第一章　走进交响乐队

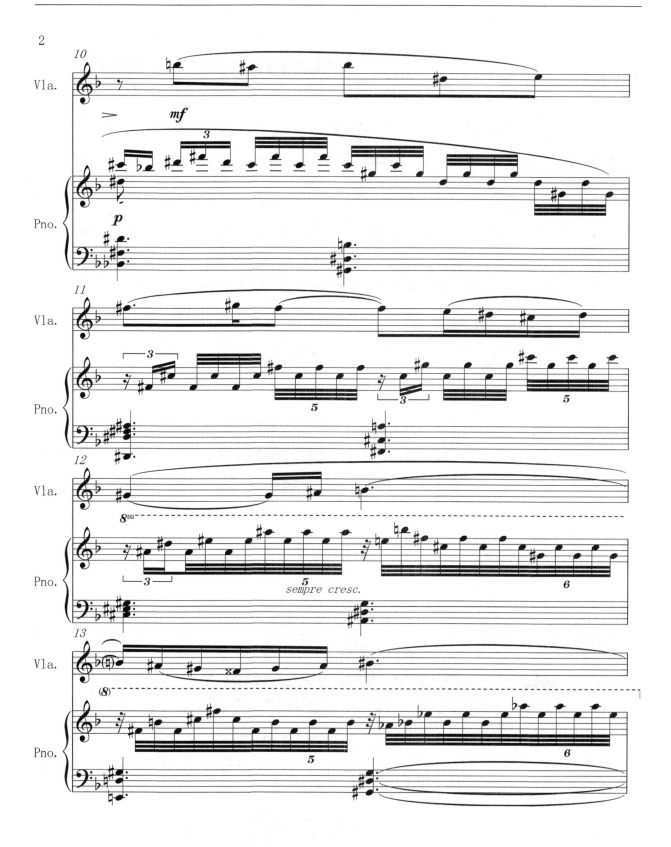

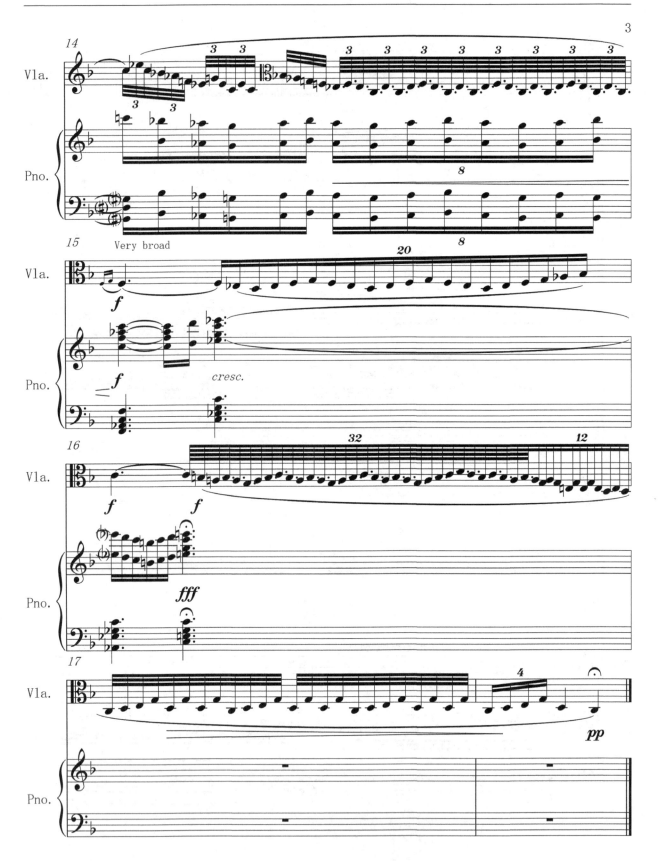

　　第一乐章的主题音乐平和、安静，带有明显的浪漫主义和声色彩，气息流淌自如。乐曲虽然基于单主题发展，却在不断变化着调性与和声。

四、低音提琴

低音提琴是提琴家族中最大的乐器,长度为180～220厘米,下端有一支柱,形似大提琴。演奏时要将琴放在地上,立着或靠在高凳上演奏。低音提琴是乐队中音响的支柱、基本节奏的基础,承担低音声部的功能。

低音提琴的音色极其低沉柔和,能奏出极美妙的泛音,拨奏时可发出隆隆声,用于描述雷声或波涛声。由于受到乐器构造的限制,低音提琴的演奏相比其他弓弦乐器显得较不灵活,因此,用于独奏略显单调。但一加入合奏中,则使整个合奏奏

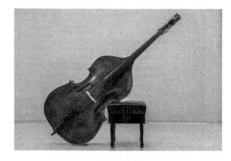

低音提琴

出充实的音响与立体的效果,因而成为管弦乐、室内乐、爵士乐等所有合奏种类的基础。虽然低音提琴在交响乐队中极少演奏旋律,但其雄浑的低音无疑是多声部音乐中强大力量的体现。贝多芬就在他的《第九交响曲》第四乐章中使用低音提琴率先演奏那伟大的旋律——《欢乐颂》。

音乐欣赏

法国作曲家圣 - 桑(Saint-Saëns)所创作的管弦乐作品《动物狂欢节》是一部别出心裁、妙趣横生的作品。作者以生动的手法描写动物们在热闹的节日行列中各种滑稽有趣的情形。整部组曲由下面十四曲组成:《序奏及狮王行进曲》《公鸡与母鸡》《羚羊》《乌龟》《大象》《袋鼠》《水族馆》《野驴》《林中杜鹃》《大鸟笼》《钢琴家》《化石》《天鹅》《终曲》。其中,大象的形象就是由低音提琴来演绎的。

谱例 1-4

《大象》在经过钢琴演奏的四小节的引子后,由低音提琴演奏的主题开始进入。这是一头笨拙的、动作慢吞吞的大象,低音提琴特有的超低音域所表现出的沉闷音色很好地描绘出了这样一个憨态可掬的大象形象。

第二节　角色乐器——木管组

交响乐队中的木管组主要由长笛、双簧管、单簧管以及大管组成。在有些音乐作品中,也会出现这些乐器的变种乐器,如短笛、低音单簧管、英国管等。木管乐器是乐器家族中音色最为丰富的一族,常被用来表现大自然和乡村生活的情景。在交响乐队中,不论是作为伴奏还是用于独奏,都有其特殊的韵味,是交响乐队的重要组成部分。

木管乐器大多通过空气振动来产生乐音,根据发声方式,大致可分为唇鸣类(如长笛等)和簧鸣类(如单簧管等)。之所以叫作木管乐器,是因为它们最早以木质材料制成,但自20世纪以来,长笛已演变为由金属制造。木管乐器的音色各异、特色鲜明,在交响乐队中,它们常善于塑造各种惟妙惟肖的音乐形象,大大丰富了管弦乐的效果。因此,木管乐器被人们称为"角色乐器"。

一、长笛

长笛是一件高音旋律乐器,外形是一根开有数个音孔的圆柱形长管。古代的长笛使用乌木或者椰木材质,外形与我们的民族乐器竹笛很像,但现代的长笛大多使用金属材质,比如黄铜、白铜、镍银合金、纯银以及纯金。

长笛低音温暖圆润,高音明亮飘逸,音域宽广,非常灵巧,既可以演奏抒情、缓慢的旋律,又可以毫无困难地演奏快速的、上下跳动的音型,以及装饰音等华彩性旋律。

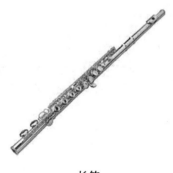

长笛

音乐欣赏

德国作曲家约翰·塞巴斯蒂安·巴赫(Johann Sebastian Bach,1685—1750)被世人认为是音乐史上最重要的作曲家之一,并尊称他为"西方近代音乐之父"。他所创作的《a小调无伴奏长笛组曲》是一首完成于1722—1723年的长笛独奏组曲。这首乐曲由四个乐章构成(《阿勒曼舞曲》《库朗舞曲》《萨拉邦舞曲》《布列舞曲》),此作品是巴赫作品目录中唯一一首无伴奏的长笛组曲,演奏难度极大,常常成为国内外重要的专业长笛比赛第一轮必选曲目。

谱例 1-5

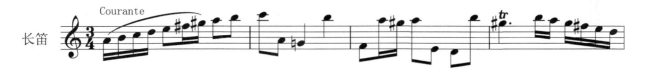
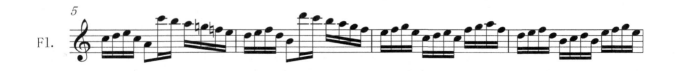

二、短笛

短笛是长笛的变种乐器，长度是长笛的一半，其音域比长笛高一个八度，是交响乐队中音域最高的乐器。短笛的音色尖锐，富有穿透力，通常用以表现胜利归来、热烈欢舞等场面或描写暴风雨中的风声呼啸等。在交响乐队中，短笛通常由第三长笛手兼任。

三、单簧管

单簧管又称黑管，通常由非洲黑木制造，管身由五节可拆卸的管体组成，管体成圆筒形，下端为开放的喇叭口。在吹口处固定一个簧片（又称哨片），吹奏者通过簧片向吹口吹气时，配合下唇适当的压力，使薄薄的簧片产生振动，乐器管内的空气柱随之振动，发出柔美的音色。

单簧管的音域是所有管乐器中最为宽广的，达到了4个八度。单簧管高音区嘹亮明朗；中音区音色纯净，清澈优美；低音区浑厚而丰满。和长笛一样，单簧管可以演奏具有高难度技巧的乐段。

短笛　　　　　　　　　　　　单簧管

音乐欣赏

法国作曲家弗朗西斯·让·马塞尔·普朗克（Francis Jean Marcel Poulenc，1899—1963）为单簧管与钢琴创作的《奏鸣曲》是普朗克生前最后的作品。乐曲在作曲家去世后三个月在纽约首演，取得巨大反响，成为单簧管作品中最重要的一部。

《奏鸣曲》全曲时长13分钟，没有采用传统的结构定式，而是在每一部分都设计了较多的技巧，并且在第一乐章就出现了快—慢—快的结构。谱例1-6为第一乐章开始的引子部分，整体的音乐节奏非常快，在这里可以听出单簧管在急行时产生的高亢而洪亮的音色。

谱例 1-6

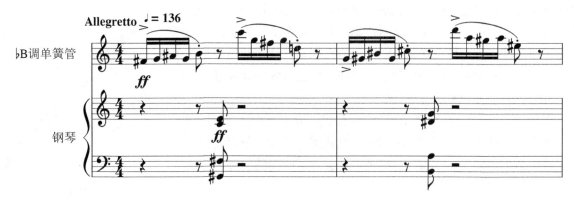

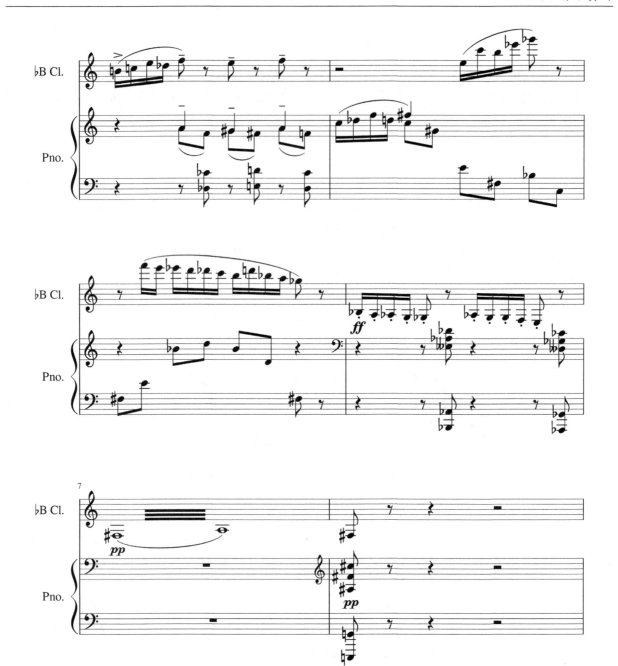

四、双簧管

双簧管最初形成于17世纪中叶,18世纪时得到广泛使用。它的外形和单簧管有些类似,发音原理也跟单簧管一样,是通过气息振动嘴中的簧片发音的。不同于单簧管是单片簧片,双簧管的簧片是上下两片簧片的边缘粘合在一起,中间形成空心,以便演奏者的气息吹入。双簧管特殊的簧片结构导致了这件乐器非常难发音,初学者一般要学习很长时间才能比较顺畅地发音。一般而言,双簧管的演奏难度要远高于单簧管。

双簧管的管身由三部分组成,其上有大约20个不同大小的气孔,气孔上装有镀金或镀银的音键,用以覆盖气孔调节音高。整套音键以复杂的杠杆结构组成,吹奏按键时,杠杆组合会按所吹奏的音高,自动打开或关闭所需的气孔。

双簧管

双簧管在乐队中常演奏主旋律，是出色的独奏乐器。此外，由于不便于调节音高，双簧管还是交响乐队里的调音基准乐器。双簧管音色带有鼻音似的芦片声，善于演奏徐缓如歌的曲调。

音乐欣赏

19世纪俄国作曲家柴可夫斯基于1876年为芭蕾舞剧《天鹅湖》谱写的音乐是世界上最广为人知的芭蕾音乐之一。舞剧取材于民间传说，公主奥杰塔在天鹅湖畔被恶魔变成了白天鹅；王子齐格费里德游天鹅湖时深深爱上奥杰塔；王子挑选新娘之夜，恶魔让他的女儿黑天鹅伪装成奥杰塔以欺骗王子；王子差一点受骗，最终及时发现，并将恶魔扑杀；白天鹅恢复公主原形，与王子结合。

谱例1-7为舞剧序幕的开始，双簧管吹出柔和的曲调引出故事的背景，这正是忧郁而优美的白天鹅主题。紧接着音乐经过发展，速度逐渐加快并加入重音，全体乐队开始齐奏，勾勒出公主没能逃离恶魔并最终被变成一只白天鹅的画面。

谱例1-7

五、英国管

英国管是双簧管的变种乐器，又叫中音双簧管。它比双簧管长一点，音域比双簧管低5度，音色比双簧管浓郁、苍凉，比较含蓄内在，听起来如泣如诉。它常被用来表现忧伤或平静，也能吹出田园风光以及富于诗意的表情乐段，如柏辽兹《罗马狂欢节》的开始部分，德沃夏克《第九交响曲·来自新大陆》第二乐章主题和西贝柳斯的交响诗《图奥内拉的天鹅》都是以英国管来演奏。

英国管

音乐欣赏

捷克作曲家安东尼奥·德沃夏克（Antonín Leopold Dvořák，1841—1904）在 1892 年前往美国任职后被新大陆的风土人情深深吸引，有感而发创作了《第九交响曲·来自新大陆》。作品绝大部分是表达作曲家对新大陆的见闻与感受，而第二乐章则表达了作曲家对自己的祖国捷克的思念之情。

谱例 1-8 为第二乐章开始部分。前四个小节在低音区奏出庄严的和弦，随即由英国管奏出主题旋律。这是一个充满忧伤和蕴含无限情感的主题，作曲家巧妙地使用强弱对比使听众觉得主题音乐从远至近，极具空间感。该主题被誉为"所有交响曲中最动人的主题"，也是整部交响曲中最出名的段落。

谱例 1-8

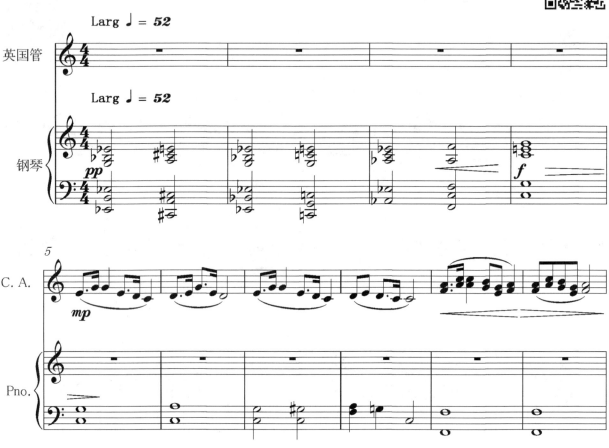

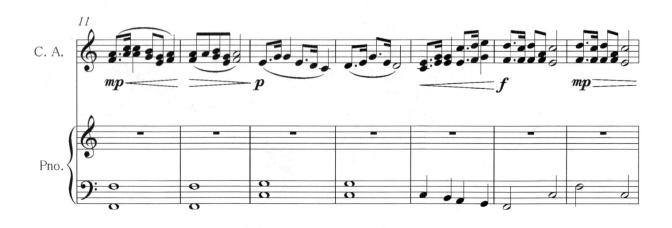

六、大管

大管又叫巴松管，管体是红色的，是双簧片的低音管乐器，高约134厘米，内膛总长254厘米，管身木制。它的吹嘴装在一个相当长的S形金属管上，并可随演奏者要求调节。由于乐器的体积比较大，吹奏者需要在脖子上戴一条挂袋，把乐器挂着演奏。因此，大管不但对吹奏者的技术要求高，对吹奏者的体力也有一定要求。

大管有着独特的音色（鼻音浓厚），宽广的音域，并可灵活演奏出多种音乐特色。大管低音区音色低沉庄严，中音区音色柔和饱满，高音富于戏剧性，适于表现诙谐情趣和塑造丑角形象。

大管

音乐欣赏

俄罗斯作曲家里姆斯基-科萨科夫（Rimsky-Korsakov，1844—1908）的代表作之一《天方夜谭》组曲取材于著名的阿拉伯民间故事集《一千零一夜》。这部音乐作品由一些阿拉伯东方的画面和形象交替组成，有的是风俗性的趣闻，有的是幻想性的大自然景色或爱情的场面；有时充满炽热的激情，有时则是细腻、温柔和静观的抒情诗。在这部作品的第二乐章《卡伦德王子》中，就是由大管来表现扮成乞丐的卡伦德王子的诙谐形象的。谱例1-9为第二乐章《卡伦德王子》主题。

谱例 1-9

第一章 走进交响乐队

第三节 金属声中的嘹亮——铜管组

　　交响乐队中的铜管组基本上由小号、圆号、长号组成。在有些音乐作品中也会出现诸如次中音号、低音长号、大号等乐器。这些乐器之所以被称为铜管乐器，主要是因为它们的材质是金属的，并且它们的音色有着强烈的金属感。

　　铜管乐器的发音方式与木管乐器不同，它们不是通过改变管内的空气柱来改变音高，而是依靠演奏者唇部的气压变化与乐器本身接通附加管的方法来改变音高。所有铜管乐器都装有形状相似的圆柱形号嘴，管身都呈长圆锥形状。铜管乐器的音色富有力度，常被使用在音乐的高潮部分，用以表现大胆奔放或是英雄主义的主题。

一、小号

　　小号是铜管组里面的高音乐器。小号由号嘴和管体组成，管体末端有一个喇叭口。演奏者在吹奏小号时需要把嘴唇贴近号嘴，振动嘴唇并带动管身内的空气振动而发音。气流是小号发音的动力。与木管乐器有很多个按键（每个音都有相对应的固定指法）不同，小号、圆号、大号等乐器都只有三个按键（活塞），因此，演奏者需要通过控制嘴唇间的空隙、气息以及口腔内部形态来改变音高。这也是所有铜管乐器的难点所在。

小号

　　小号的音色强烈、明亮而锐利，极富光辉感，既可以奏出嘹亮的号角声，也可以奏出优美而富有歌唱性的旋律。演奏者还可以通过在小号的喇叭口塞入弱音器来改变音色，使声音变得非常尖锐、诙谐。在交响乐队、管乐队、军乐队或者大型爵士乐队中，小号都是常见乐器。

音乐欣赏

现代的小号起源于18世纪的欧洲，奥地利作曲家弗朗茨·约瑟夫·海顿（Franz Joseph Haydn，1732—1809）于1796年创作了一部至今仍广为流传的《降E大调小号协奏曲》。作品光辉四射，富于青春活力，淋漓尽致地发挥了小号辉煌灿烂的音色特性。谱例1-10为第一乐章小号主题的开始部分。

谱例 1-10

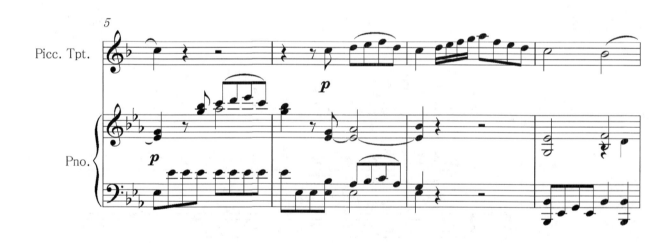

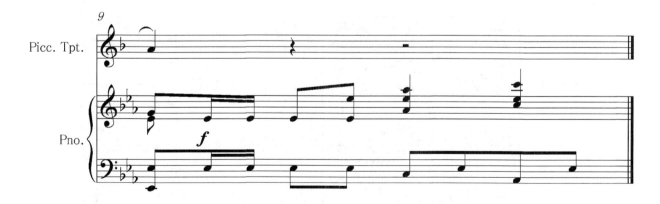

二、圆号

圆号，又被称为法国号（French horn），铜制螺旋形管身，漏斗状号嘴。由于其螺旋形的管身，使得吹奏者的气息进入管身不够通畅，这需要吹奏者对气息的控制做到高度精细化。因此，相对于其他管乐而言，圆号是最难演奏的乐器。

然而，付出了难以演奏的代价，圆号得到的回报则更多，主要体现在圆号的音色上。虽然圆号属于铜管乐器，但它不仅能吹出铜管嘹亮的音色，还能吹出木管丰满、柔和的音色，这样的声音特性使得圆号能够很好地与木管乐器和铜管乐器融合。在交响乐队中，圆号起着连接铜管组、木管组以及弦乐组的作用。因此，在一般的交响乐队中，通常需要4至6支圆号，大型的音乐作品可能需要6至8支。

圆号

音乐欣赏

奥地利作曲家沃尔夫冈·阿玛多伊斯·莫扎特（Wolfgang Amadeus Mozart，1756—1791）在萨尔兹堡宫廷乐团任职时，为该团的圆号演奏家雷特格布创作了四首圆号协奏曲与一首圆号五重奏。其中当属创作于1783的《降E大调圆号协奏曲》最为优秀，也最为脍炙人口。这部作品集中体现了莫扎特高贵、典雅、乐观的作曲风格，是莫扎特最为经典的作品之一。

谱例1-11为作品第一乐章圆号主题的开始片段。

谱例 1-11

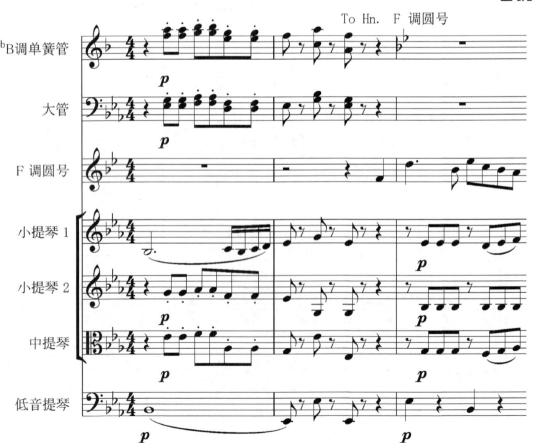

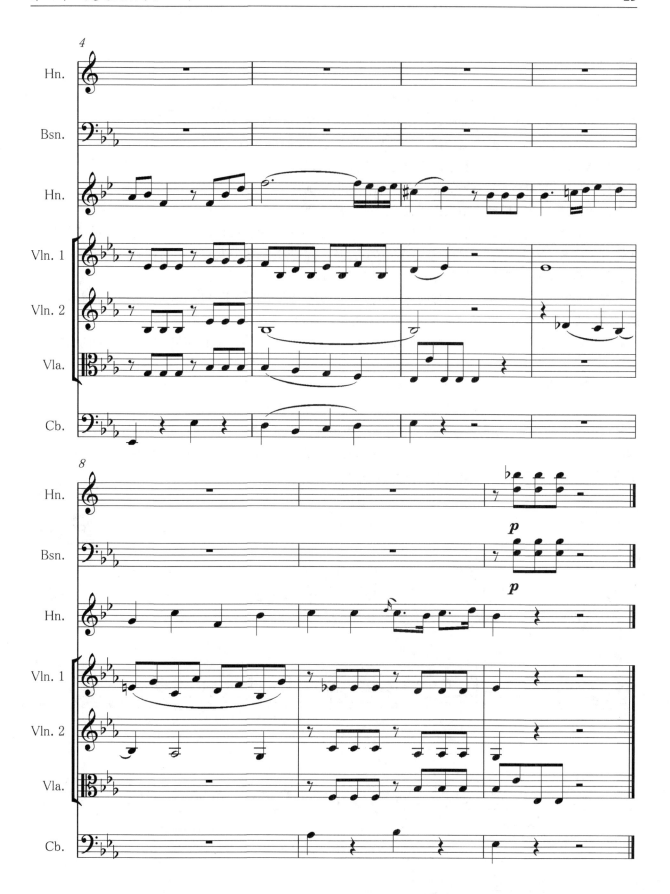

三、长号

在所有管乐器中，长号永远是最特别的一种，因为长号是唯一没有任何按键的管乐器。演奏者右手手持拉管，通过改变管身长度来改变音高进行演奏。这一点又与弦乐器有几分相似，弦乐器不同于吉他，吉他弦的指板上有"品"，弹奏者只需找到指板上的"品"就能精确按准对应的音，而弦乐器的指板上是没有"品"的，所

长号

有的音都需要演奏者用耳朵听音实时"创造"出来。而长号演奏者同样需要用耳朵听音，通过右手改变管身长度来"创造"音高。因此，长号不如有按键（活塞）的乐器发音灵敏与精确，在演奏音阶式经过句时不如小号和圆号；用连奏法时，常会带有滑音而使发音不够清晰。

在交响乐队中，长号是非常重要的低音铜管乐器，通常起着加厚乐队低音，制造广阔宏大的音响效果的作用。长号的音色在强奏时洪亮辉煌，在弱奏时圆润柔和，音色表现力非常强。长号的气息消耗极大，吹低音时尤甚。因此，吹奏宽广悠长的曲调非长号所长，长号善于表现稍快而短促、响亮、雄壮的乐句。

音乐欣赏

在古典音乐的发展中，越是靠近现代的作曲家，越是重视乐队中低音的作用。作为一件低音乐器，长号在乐队中的地位也变得越来越重要。例如，奥地利作曲家古斯塔夫·马勒（Gustav Mahler，1860—1911）就极为倚重长号。马勒的交响作品规模庞大，时长方面和乐队编制方面都是空前的，在他的《d小调第三交响曲》中就有一大段旋律是由长号演奏的。

谱例 1-12

四、大号

大号是交响乐队中最大的低音部铜管乐器，外形大都是椭圆形，号管的长度从 270 厘米至 590 厘米不等。大号的结构和发音原理与其他铜管乐器类似。在常规的乐队编制中通常不需要大号，而在比较大型的音乐作品中则需要大号。

大号音色低沉、浑厚、饱满，既有辉煌的一面，又有非常柔和、优美的一面。如果把一个乐队比作一个金字塔，大号就是金字塔的底部。在交响乐队中大号属于伴奏乐器，主要吹奏和弦的低音，有时也同中音铜管乐器共同演奏小段的旋律。由于音域过低，发音会显得比较迟缓，没有中高音乐器那样灵活，但大号在表现低音的节奏和和声重奏声部时，拥有其他高音铜管乐器无法取代的地位。

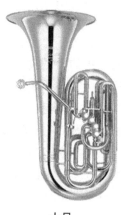

大号

第四节　乐队的骨架——打击乐器组

打击乐器是一种以打、摇动、摩擦、刮等方式产生效果的乐器种类。在交响乐队中，打击乐器组乐器种类繁多，包括定音鼓、大鼓、小军鼓、钹、锣、三角铁等。

打击乐器组是交响乐队的节奏担当，承担着音乐作品中"骨架"的塑造。随着古典音乐逐渐走向多样化，打击乐器丰富的节奏性更加得到善用。在 20 世纪初期，各式各样的打击乐器慢慢被研发改良，作曲家得以利用多样的音响效果使音乐作品更加富有变化。

一、定音鼓

在交响乐队的打击乐器组中，最常见也是最重要的打击乐器就是定音鼓。定音鼓是交响乐队中的"基石"，定音鼓是乐队中唯一具有绝对音高的鼓类乐器。其鼓面为一块附在半圆形铜架上的小牛皮或塑料皮。定音鼓的音高由鼓面的张力决定，其下有踏板可以控制鼓架铜圈上的螺丝，演奏者通过踩踏板来放松或拉紧鼓面，从而调整音高。通常，一个演奏者会同时演奏二至四个不同音高的定音鼓。

定音鼓的音色柔和、丰满，不同的力度可表现不同的音乐内容，有时甚至可以直接演奏出旋律。演奏方法分为单奏和滚奏两种，单奏多用于节拍性伴奏，滚奏则可以模仿雷声，效果逼真。

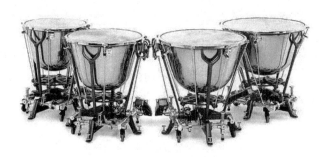

定音鼓

音乐欣赏

德国浪漫主义晚期音乐大师理查德·施特劳斯（Richard Strauss，1864—1949）所创作的《查拉图斯特拉如是说》取材于哲学家尼采的同名著作。全曲共分为九段，在第一段"日出"中，作曲家运用嘹亮的铜管和定音鼓持续而沉重的敲击形象地表现了一轮红日在天边浮现，即将喷薄而出的壮丽景象。

二、大鼓、小军鼓和钹

打击乐器组还有一些其他的乐器，它们分别是大鼓、小军鼓和钹，这些乐器组合起来形成了爵士音乐中的架子鼓。而在交响乐队中，这些打击乐器也被广泛运用，以形成丰富多彩的音响效果。

大鼓是乐团中最大的鼓，直径近1米，演奏时通常竖着放置。由一个单鼓槌敲击，被称作大鼓槌，头上包着羊毛或毡子。通常敲击时，是击鼓膜的中心与鼓边之间，击鼓的中心只是用于短促而快速的击奏（断奏）和特殊效果。

小军鼓又称小鼓，在乐队中与大鼓的重要性相同，常与大鼓同时使用。但小鼓不像大鼓那样用来加强强拍，而是在弱拍上敲击细小的节奏，以调和音色，增强乐曲的节奏感。小军鼓的音响穿透力强，力度变化大，略带干涩的音色来自固定在小军鼓底部响弦的振动。小军鼓常被运用在进行曲中。

钹是一对圆形的铜质圆盘，往往以滑动的方式相互撞击，声音富有穿透力。有的音乐作品也需要吊钹，即使用支架将单个钹悬空，演奏者用木质鼓槌进行敲击，能够营造金属质感的音响效果。

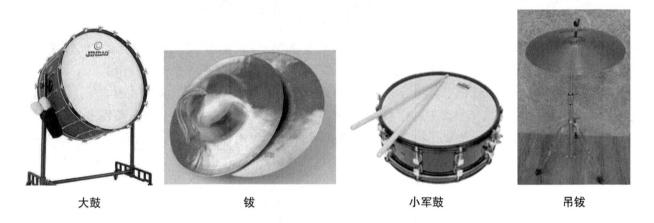

大鼓　　　　　　　钹　　　　　　　小军鼓　　　　　　吊钹

音乐欣赏

《拉德斯基进行曲》是奥地利作曲家老约翰·施特劳斯（Johann Baptist Strauss，1804—1849）最著名的代表作。这部庆祝军队凯旋的进行曲是每年维也纳爱乐乐团新年音乐会的压台曲目。在这部作品中，作曲家充分运用打击乐器，制造出极为热烈、欢腾的音响效果。

三、三角铁

三角铁是一种用细钢条弯制成三角形的打击乐器。用一个金属棒敲击，发音清脆悦耳，穿透力强，适宜作简单的节奏敲击，也可将金属棒置于三角铁环内转动奏出滚奏效果。三角铁常常在华彩性的乐段中加入演奏，以增强气氛。

音乐欣赏

三角铁在现代乐队中被广泛使用。如应用得法，能给音乐带来十分精美的音响效果。例如，在匈牙利做曲家弗朗茨·李斯特（Franz Liszt，1811—1886）创作的《降E大调第一钢琴协奏曲》中，三角铁被非常频繁地运用，形成与钢琴和乐队的对话效果。

第五节　气氛的渲染——色彩功能组

交响乐队中色彩功能组的主要作用就是给乐队提供丰富多彩的音色效果，为音乐作品起到画龙点

睛、锦上添花的作用。色彩功能组主要包含竖琴、木琴、马林巴、钢片琴、管钟等,在某些音乐作品中也会出现钢琴,甚至管风琴作为色彩乐器。

一、竖琴

竖琴是一种包括了弧形颈部、共鸣箱、五金装置(它的主要作用相当于钢琴或小提琴的琴轸,用以放松或拉紧某条特定的弦)及琴弦的拨弦乐器。它由一垂直的前柱、一斜立的长条形音箱和位于上方的弯曲的琴颈组成一三角形琴架,琴弦自上而下与前柱平行地绷于琴颈与音箱上,琴身是木质结构。

竖琴是世界上最古老的拨弦乐器之一。历史上被发掘的第一把拱形竖琴出现在美索不达米亚平原,年代为公元前 2500 年。它与缅甸竖琴相似,有 13 或 14 条琴弦。从当时古墓上的图片可以看出,演奏者以左手拨弦,右手则负责按弦止音。在中西非一些地区,仍能见到这样的竖琴。

早期的竖琴只具有按自然音阶排列的弦,这导致很多半音无法奏出,所能演奏的调性也非常有限。为解决这一问题,17 世纪末人们发明了踏板竖琴,即用脚控制踏板来升高半音,这样的竖琴为单一动作踏板竖琴。莫扎特的《长笛与竖琴协奏曲》第一次演出就是用这种竖琴。然而,单一动作踏板只有两个凹槽,踏板由上凹槽到下凹槽只动作一次,能演奏的调性仍然有限。

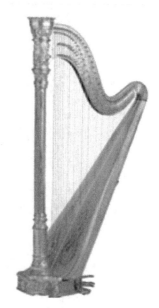

竖琴

到了 19 世纪初,塞巴斯蒂安·埃拉尔(Sebastien Erard)发明了双次动作踏板竖琴,因为多加了一个凹槽,踏板可以动作两次,所以每根弦可以弹奏三个半音。至此,竖琴发展为可以弹奏所有调性的乐器,而现今音乐会中所使用的踏板竖琴,就是由埃拉尔发明的竖琴慢慢改进而来的。

现代竖琴一共有七个踏板,每个踏板能控制一个音列中所有的同名音。演奏者用左右手的一至四指演奏,不用小指。乐谱中的高音声部由右手演奏,低音声部由左手演奏。单手可奏单音、双音、和弦(同时发响),每只手最多奏四个音,最宽不能超出十度。当音乐进行超过十度时,可用迂回的手法进行演奏,以保证音乐连贯地进行。两手交换演奏,可奏出像钢琴一样的单音式的分解和弦。双手还可以在相同音区奏出交错的音符。泛音、煞音、滑奏也是竖琴的特色奏法。

竖琴的外形精致、优美,极富艺术气质,可以演奏出高雅、清纯、如珠玉般晶莹清澈的音色。尤其在演奏音阶时更有行云流水之境界,音量虽不算大,但柔如彩虹,诗意盎然,时而温存时而神秘。由于竖琴丰富的内涵和美妙的音质,竖琴成为交响乐队以及歌舞剧中特殊的色彩性乐器,每每奏出画龙点睛之笔,令听众难以忘怀。

音乐欣赏

竖琴在传统的德奥音乐家的作品里很少出现,而善于表达丰富情感和绚丽多彩音响效果的法国音乐家则尤其青睐竖琴。法国印象主义作曲家阿希尔·克劳德·德彪西(Achille Claude Debussy,1862—1918)所创作的的交响诗《牧神午后前奏曲》是一部具有代表意义的印象主义作品。乐曲描绘了半神半兽的牧神在午后的树荫下打瞌睡,进入了一段神秘梦境的画面。在这部作品中,作曲家频繁地使用竖琴来制造神秘、虚幻的氛围。

谱例 1-13

第一章　走进交响乐队

30

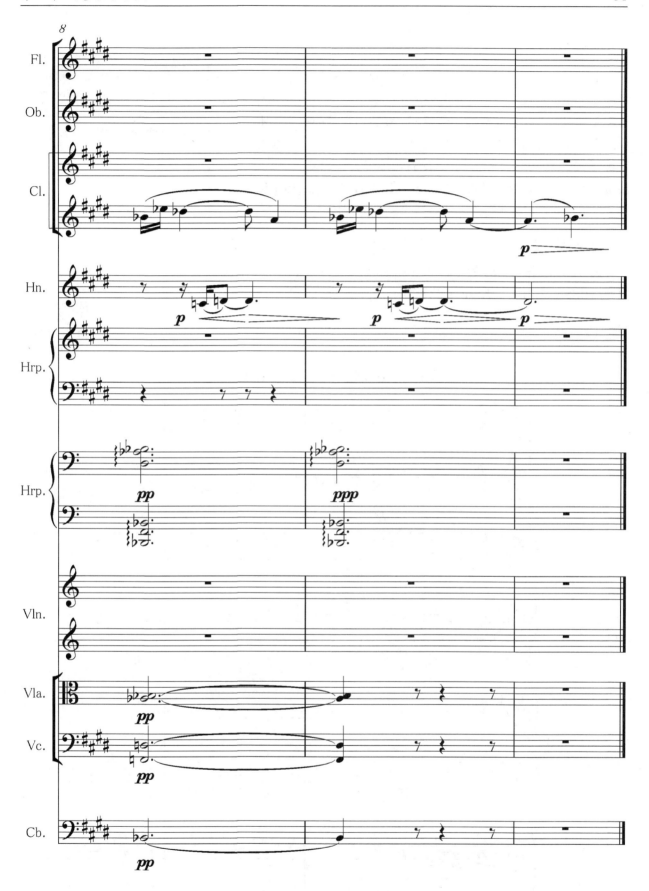

二、木琴

木琴由一套长方形小木块组成,根据木块的长短对这些木块按照一定的次序排列。演奏时以两个木制的小槌在木块上敲击,能发出木质、坚硬清脆、余音短、穿透力很强的声音。木琴能用很快的速度演奏,可自如地控制强弱变化,很适合演奏各种形式的音阶、琶音、滑音、颤音、滚奏音、双音、跳进,甚至远距离跳进的技巧性的乐句。木琴在乐队中常被运用于轻松、活泼、欢快、诙谐、幽默、怪诞的音乐段落中。

木琴

音乐欣赏

圣 - 桑所创作的《动物狂欢节》中,第十二段的标题叫作《化石》。在此处,作曲家运用木琴与其他管弦乐器制造出骷髅跳舞的滑稽场景。

谱例 1-14

第一章 走进交响乐队

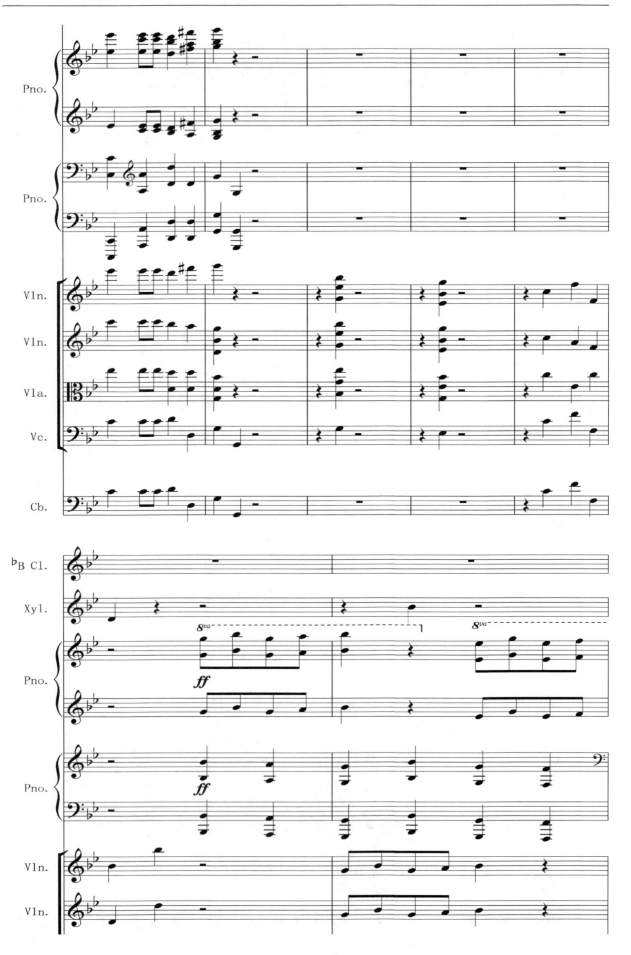

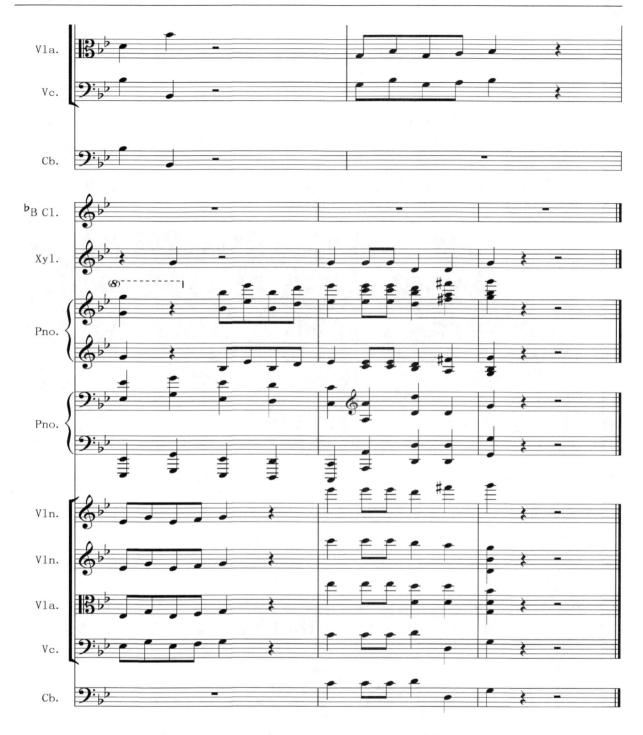

三、钢琴与管风琴

长期以来，诸如钢琴与管风琴这样的键盘乐器都不存在于交响乐队中。到了19世纪，浪漫主义音乐家（特别是法国音乐家）为了追求绚丽多彩的音响效果，开始将钢琴与管风琴纳入交响乐队的色彩功能组中。

钢琴发明于1700年左右，到了19世纪50年代其机械装置已经发展成熟。钢琴通过固定在铁质框架上的琴弦的振动而发声。演奏者按下琴键时，一个以绒毛包住的小锤子就会向上弹起敲打琴弦（按键越用力，发出的声音也就越大）；放开琴键后，毛毡做的制音器即会落在琴弦上，停止弦的振动从而止住琴声。钢琴有三个踏板，制间踏板控制钢琴的制音器，当此踏板被踩下时，压在弦上的制音器就会扬起，使所有琴弦延续振动发音；弱单踏板的作用是使钢琴音量减小，并使声音变得柔和；延音

踏板被踩下时，只延续此前演奏的音，不延续踩踏板时演奏的音，这样可以按需要延长特定的音而不至于造成不必要的混响。

管风琴属于气鸣式键盘乐器，是流传于欧洲的历史悠久的大型键盘乐器，距今已有2200余年的历史，且从未中断过。管风琴的全盛时期在1600年至1750年间，时至今日管风琴还是常常被使用，特别是在宗教仪式里。管风琴有十分宽广的音域，力度和音色的变化也非常大。它以好几组键盘（包括一个脚键盘）来控制音管活塞的开合，使音管的空气通过或阻断。管风琴有多组音管，每一组都有其特定的音色，通过推拉音栓可以变换使用的音管组合。力度的变化可以通过增加或减少音管数量、弹奏不同的键盘，或是以围绕在音管周围的开关来控制。管风琴音量大，气势雄伟，音色优美、庄重，并有多样化对比，能模仿管弦乐器效果，演奏丰富的和声。

钢琴

管风琴

音乐欣赏

圣-桑一生中共谱写了三部交响曲，其中当属《第三交响曲·管风琴》最广为人知，这是历史上作曲家第一次将管风琴这个乐器放入交响作品中。此外，圣-桑还将钢琴的四手联弹一并放入其中，极具创新性。从曲式上来讲，圣-桑也打破了交响曲传统的四乐章形式——这部作品只有两个乐章。在这部作品中，听众能够听到管风琴、钢琴的音色与管弦乐器交织在一起的效果，优美独特的旋律、富于表现力的管弦乐织体和微妙精美的和声使得这部作品广为流传，让人听过之后难以忘怀。

第六节 交响乐队的编制

在交响乐队中，弦乐器组的乐器在整个乐队中所占比例最大，仅第一小提琴就有十几把，而其他各组中的每一种乐器一般只有两三件，也有的只有一件。每一种乐器所能奏出的音不尽相同，有的容易奏出高的音，有的容易奏出低的音，有的容易奏出快速度的活泼的旋律，有的则适合于奏出徐缓悠扬的曲调。作曲家们把这些各具性能的乐器整合在一起，就要预先考虑这些乐器之间的相互配合，而不能让它们互相妨碍。因此在数量上，这些乐器一定要保持相应的比例。现代交响乐队的乐器配置在18世纪中叶已经基本形成了，之后，虽然乐队的规模由于作曲家的需要也在不断扩大，但各组乐器在乐队中的比例关系并没有发生很大的变化。到了20世纪，乐队的发展走向两个不同的方向，一个是继续不断扩大乐队的编制，而另一个却恰好相反，朝着18世纪室内乐型乐队的模式发展。但是，总体来说，历代作曲家所采用的乐队形式是非常多样的，可以把这些多样的乐队归纳为两种基本类型：小型交响乐队和大型交响乐队。

一、小型交响乐队

小型交响乐队大约形成于 18 世纪下半叶，直到 19 世纪这种小型交响乐队还一直用于歌剧演出和交响音乐作品的呈现。它的乐器编制如下：

弦乐器：第一小提琴 6～8 把、第二小提琴 4～6 把、中提琴 2～4 把、大提琴 2～4 把、低音提琴 2～3 把；

木管乐器：长笛、双簧管、单簧管、大管各 2 个；

铜管乐器：小号和法国号各 2 个；

打击乐器：定音鼓 1 对。

小型交响乐队有时还会省略诸如单簧管、小号等乐器。莫扎特后期的一些交响音乐作品就会省略小号和定音鼓，有时也省略双簧管。但也会出现相反的情况，小型交响乐队的乐器也会加以补充，常用于歌剧乐队和清唱剧乐队中，有的几乎达到大型交响乐队的规模。

二、大型交响乐队

从 19 世纪 30 年代开始，大型交响乐队就成为作曲家普遍应用的形式，它的乐队编制如下：

弦乐器：第一小提琴 12～16 把、第二小提琴 10～14 把、中提琴 8～12 把、大提琴 6～10 把、低音提琴 6～10 把；

木管乐器：长笛、双簧管、单簧管、大管各 2～3 个，有时还会增加此类乐器的变形乐器若干，如短笛、中音长笛、中音双簧管、低音单簧管和低音大管等；

铜管乐器：小号 2～3 个、长号 3 个、圆号 4 个、大号 1～2 个；

打击乐器：定音鼓、三角铁、小鼓、钹和大鼓等。

在大型交响乐队中，除了以上所提到的乐器以外，通常还会加用 2 个竖琴。如此，乐队人数能达到 60～90 人，甚至百人以上。大型交响乐队有时也根据作曲家的需要减少弦乐器的数量或者增加某一乐器组个别乐器或全组乐器的数量。从小型交响乐队和大型交响乐队使用乐器的种类来看，长号是决定乐队类型的标志。没有长号或只有 1 个长号的乐队就只能算是小型交响乐队，而大型交响乐队一定有 3 个长号和 1～2 个大号。

交响乐队采用了这么多的乐器编制，它有着非常丰富的表现力。根据作品需要，可以将其同异域文化结合，甚至同电声乐器组合。交响乐队根据作品风格的需要，又分为单管编制、双管编制、三管编制、四管编制等。交响乐队以木管乐器作为判定编制的标志：双管编制的乐队约有 60 人；三管编制的乐队约有 90 人；四管编制的乐队约有 110 人。为了使各组乐器之间数量的比例合理，随着木管乐器的增减，弦乐器及其他乐器的数量也要随之变化，以保持声部音响的平衡。

三、双管乐队、三管乐队及以上编制

我们经常会听到一些专业人士在介绍交响乐队时提到"双管乐队"和"三管乐队"，那么它们的含义是什么呢？木管乐器组中每一种乐器数量的多少决定乐队属于什么样的编制。假如木管乐器中的每一种乐器都有两件（也包括它们的变形乐器），这样的乐队就称为双管乐队，之前提到的小型交响乐队就是双管乐队。如果木管乐器组中的每一种乐器都有三件，就称作三管乐队，用四件，就称为四管乐队。大型交响乐队一般都是三管编制以上的，甚至有五管乐队。采用五管制的乐队，铜管乐器也要加以补充，但是其数量还必须与木管乐器保持一定的比例。通常，法国号最多可以扩充到 6～8 个、小号 4～5 个、长号 4 个、大号最多只能用 2 个。在乐队中，铜管乐器使用的比例不合适，很容易破坏整个乐队的音响平衡。

参考文献

[1] KAMIEN R,KAMIEN A.Music:an appreciation[M].New York,NY:McGraw-Hill,1988.

[2] RENTZ E.Musicians'and Nonmusicians'Aural Perception of Orchestral Instrument Families[J].Journal of Research in Music Education,1992,40(3):185-192.

[3] ROSSING T D,MORRISON A.The science of string instruments[M].New York,NY:Springer,2010.

[4] RUTH M,STORE,et al.Garland Encyclopedia of World Music Vol.1.Africa[M].New York,NY:Garland Publishing,1998.

[5] VIRGINIA D,SCOTT M,DWIGHT R,et al.Garland Encyclopedia of World Music Vol.6.Middle East[M].New York,NY:Routledge,2002.

思考题

1. 相对于其他的音乐文化，西方音乐文化形成了一套十分完善的乐器体系，每一件乐器在交响乐团中都发挥着各自的作用。请思考为什么会出现这种现象。

2. 为什么作为"乐器之王"的钢琴除了在协奏曲这种音乐体裁中担任独奏乐器，在演奏其他音乐体裁的交响乐团中很少出现？

3. 交响乐团中的乐器种类繁多，而学习乐器的难度却不一样，试讨论弦乐与管乐哪一类乐器更难上手。

4. 在交响乐团中弦乐器的数量远多于管乐器，请讨论这一现象的成因。

5. 指挥家在交响乐团中拥有最高地位，领取最多薪资，也是乐团演出时唯一不需要发出声音的人。请讨论指挥家的作用主要体现在正式演出时还是平时排练中。

第二章 音乐的建筑——曲式结构

章节导论

作曲家柴可夫斯基曾经说过:"伟大的音乐家在大教堂绝顶之美的感召下写成的几张谱纸,就能为后代人树立一座刻画人类内心深刻世界的犹如大教堂本身一样的不朽丰碑。"以笔者的理解,柴可夫斯基的这段话揭示并解释了音乐与建筑这两种看似毫无关系的艺术形式在结构和形式层面共通的美学特征。比如建筑中的门厅、前院、主宅、偏房、回廊、正厅、间隔、后院等空间结构,对应音乐中的前奏、主题、展开、对比、链接、高潮、再现、补充等时间结构。虽然不同的学科和艺术门类之间并不存在绝对的对应关系,但不可否认的是,音乐和建筑有着相通的严谨、和谐、对称、富于节奏感和内在有机联系的结构美与形式美。从这个角度看,那个流传已久的比喻——"音乐是流动的建筑,建筑是凝固的音乐",便不难理解了。

第一节 音乐的构图

如果你是一位作曲家,有一天突发灵感,想创作一个作品,那么你是拿起笔想到哪儿就写到哪儿,如行云流水般创作,还是会对你的灵感以及整个作品先进行设计?也许大部分同学都会回答:那当然是想到哪儿写到哪儿了!其实,这样的回答并不奇怪,因为在人们的印象里,音乐特别擅长表现人们的喜怒哀乐等情绪,音乐艺术就是情感的艺术,而情感的产生似乎并不需要多少理性力量的支持。因此,音乐的创作自然也应该是怎么想就怎么写啦!但事实上,你曾经听到的每一首令你难忘的音乐作品,无论是一首歌、一首钢琴曲,还是一部交响乐,都是经过作曲家精心设计的结果,你相信吗?把一闪而过的灵感发展成为一部完整的音乐作品,把一个简单的想法培育成一套成熟的语言表达体系,没有精心的设计,是不可能实现的。

人们常常用建筑和音乐来相互比喻,无论是建筑还是音乐,都需要相应的材料进行建造。建筑需要钢筋、水泥、木料、石材……音乐需要旋律、节奏、和声、调式……那么,是什么把钢筋、水泥、石块、木料变成一座宏伟的教堂或者一个精巧的小花园,又是什么把旋律、节奏、和声、调式整理归纳成为一首生动活泼的小圆舞曲或者一部灿烂壮丽的交响乐?答案是:结构。结构意味着有条不紊,结构意味着逻辑性。对结构的熟悉和把握,会让我们总是知道自己身处何处,不会迷路,并且对即将呈现的内容始终抱有强烈的期待,而这种期待所形成的内心紧张和情感满足,也正是作曲家希望带给听众的。

音乐作品的构成需要诸多语言要素,音色、旋律、节奏、调式调性、和声等,而音色的明亮与低暗、旋律的线条与起伏、节奏的变化与律动、调式调性与和声色彩的对比等,通过听觉通常比较容易辨别和感受。假如将一首成熟的音乐作品比作一座完美的建筑,那么,旋律、节奏、和声等语言要素

便如同华丽的外表一般，会让我们的眼睛误以为看到的就是那建筑本身，而实际上，科学严密的组织结构与建筑工艺是支撑并最终决定完美视觉效果的重要因素。

从音乐创作的角度而言，合乎逻辑的曲式结构可以最合理、最顺畅地表现作曲家的乐思，为音乐进一步的发展奠定基础。因而，了解音乐的曲式结构可以进一步提高对作品的认知能力，从听热闹到听门道，进行理性的分析，逐步解答"魔术与科学（工艺）的结合"何以体现在音乐作品中。

所谓曲式，指乐曲的基本结构布局。其一般定义是："音乐作品中合乎逻辑的组织结构。是作曲家根据乐思的大小把音乐语言诸要素加以合理地组织，从而形成的若干典型结构。"经过安排与构思，作曲家根据音乐形象的需要，将音乐语言的若干要素合成各种合乎逻辑的结构。曲式，便成为音乐语言要素的合成手段。

一般而言，常用的曲式结构分为两种：基础曲式和高级（复杂）曲式。基础曲式包括一部曲式、二部曲式和三部曲式（单三部、复三部）。高级（复杂）曲式包括回旋曲式、变奏曲式、奏鸣曲式等。基础曲式是高级（复杂）曲式形成的基础，二者相互关联。

无论基础还是高级、简单还是复杂，典型的曲式结构具有两个鲜明的特征：①清晰的段落性。这是曲式之所以存在和作用的根基。②重复性。这个特点与人类记忆的规律是完全符合的。音乐是时间的艺术，美好的声音随着时间的消逝而消失，所以，在音乐作品中将最美的乐思不断重复，是曲式结构的第二大特征。

《作曲法教程》的作者 A.B. 马克思认为曲式体现了作品的完整性，每个作品都要有头有尾，构成统一的整体，所以必须要有曲式。但是，每一个作品都是由不同类型、不同数目的段落用不同的方式组合成的，因此，所用的曲式也就各不相同。可以说，有多少种作品，就有多少种曲式。A.B. 马克思也承认不同的作品在形式上有相似之处。

作曲家在实际创作中，往往会超越传统的规则去追求创新，基本的曲式结构常常被打破、改变甚至重组。所以在学习和分析的过程中，也不可墨守成规、死抱教条，因为内容永远大于形式，作品本身永远大于概念。

第二节　乐段

音乐的结构总是按照句、段、部的形式逐渐扩大，乐段是能够表达完整或相对完整乐思之最小单位的音乐结构，一般由 2 或 4 个乐句组成。当一个乐段本身就是一个独立的音乐作品时，因其乐思的完整表达，在分析和理解时可称之为一部曲式，强调该作品的曲式结构只有一部。

一部曲式常作为独立曲式结构的概念进行使用，而乐段式则是某作品其中一部分的结论。在分析的过程中，都用字母 A 来表示。

一、乐段的构成材料

1. 动机

动机是曲式结构中最小的组成单位。指围绕一个强拍的重音所形成的音组或者音型，规模常为 1～2 小节。动机往往具有鲜明的个性特征，其旋律、节奏、和声常以独特的形象出现在乐曲开始部分。

谱例 2-1

舒伯特《军队进行曲》片断

谱例 2-1 的第一和第二小节的节奏型就是典型的动机写法,节奏鲜明、强起弱收,第三小节和第四小节由前两小节精简变化而来,是前两小节的变化重复。

谱例 2-2

肖邦《前奏曲》第 17 首片断

谱例 2-2 是一个弱起弱收的节奏型,这样的动机含有一种内在的发展性,音乐歌唱性强,富有表现力。通过不断模仿和重复,使得音乐如波浪般起伏递进。

2. 乐节

乐节是小于乐句却大于动机的结构形式,由一个动机的变化或者几个不同动机的聚集所构成。其规模根据乐曲的不同而不同,音乐情绪的表达比动机更为完整和准确。

谱例 2-3

贝多芬《第 18 钢琴奏鸣曲》片断

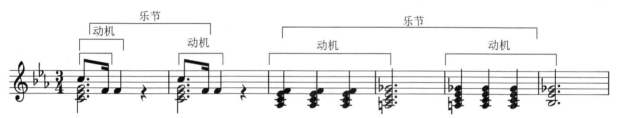

谱例 2-3 这个片段很明显由两个乐节构成,每个乐节都由动机的重复变化发展而来,在音乐情绪上,两个乐节相互呼应、层层递进。

谱例 2-4

柴可夫斯基《第六交响曲》片断

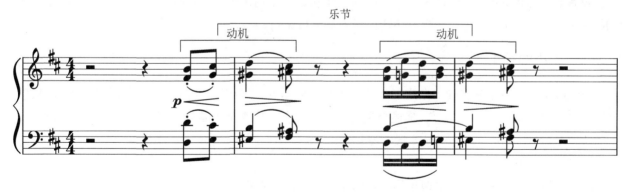

谱例 2-4 这个乐节由同一个动机的变化重复而来,动机的第二次出现将之前的八分音符分解为十六分音符,增加了紧张感和内在的动力性。

3. 乐句

乐句是大于乐节小于乐段的结构形式,由动机或者乐节聚集而成。每一个乐句都注重句尾在调式

音级上的呼应,即每个乐句的结尾都具有一定的标点符号作用。

所有的音乐,无论篇幅的长短,如果要对其进行完整的分析,首先需要从中提取出乐句和乐段的结构,也就是说我们要先分句、分段。常规的乐句常常是由规整的小节数构成,如4+4,8+8,当然也有由非规整的小节数构成的,如2+8,或者4+16,这种多形式出现在19世纪以后的浪漫乐派音乐作品中。那么,用什么方法可以快速分出乐句呢?这里给大家介绍两种方法。

第一种是平行乐句。

谱例 2-5

《白毛女》中《红头绳》片断

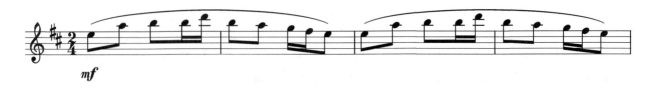

谱例 2-5 中两个乐句构成是 2+2,第二句由第一句平行发展而来。请注意,平行可以是如同这段音乐一样简单的重复,也可以是几个乐句的开头一样,但是后半部分朝着不同的方向发展。因此,如果你听到了类似的旋律,就可以非常肯定地进行断句了。

第二种是对比乐句。乐句的音乐素材采用完全不同的形态进行构造,形成一种对比的关系。

谱例 2-6

茅沅《新春乐》片断

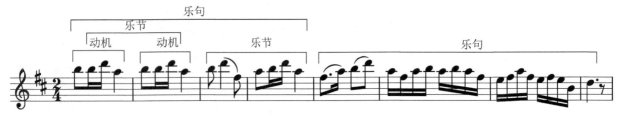

谱例 2-6 是由 4+4 构成的两个乐句,第二乐句和第一乐句采用了不同的行进方式,产生了递进和呼应关系。这类乐句所产生的音乐内涵往往更为丰富和深刻。

二、乐段的种类

乐段虽小,却有多种多样的结构形态,可以从不同角度、依照不同原则进行分类,比如可以从乐句数量的多少、结构的方整与否、陈述类型的差异,或者结构类型的差异等进行分类,总体看来,大致可以分为方整性乐段、非方整性乐段和变化性乐段。

1. 方整性乐段

由相等的 8—16 小节组成的两句体、四句体乐段,称为方整性乐段。

两句体的乐段在西方音乐中最为典型和多见,根据两个乐句的开头部分素材的相同或不同,分为平行和对比两种类型。

平行双句体如陕北民歌《那是一个谁》,第一句和第二句仅仅是尾部的最后一个音不同。

谱例 2-7

陕北民歌《那是一个谁》

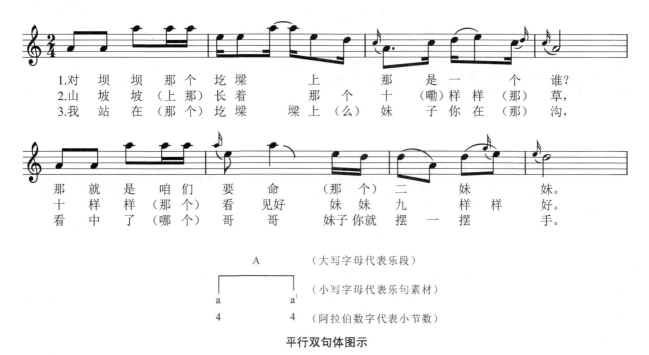

平行双句体图示

对比性双句体开头的素材构成对比，但是结尾却遥相呼应，遵循从不稳定到稳定的规律。如内蒙古民歌《草原上升起不落的太阳》，头部的素材形成对比，尾部终止间隔八度呼应。

谱例 2-8

内蒙古民歌《草原上升起不落的太阳》

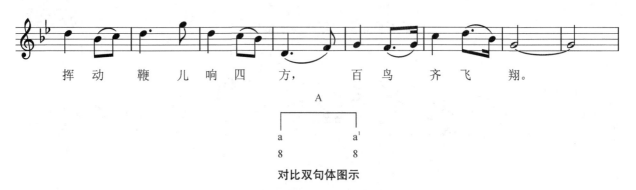

对比双句体图示

四句体乐段比两句体乐段扩充了一倍的规模，可以分为前两句和后两句。四句体的平行或者对比主要根据第一句和第三句头部素材的异同来进行判断。由于句数增多，平行四句体乐段的划分可为多种组合。

歌剧《卡门》的序曲主题是热烈欢快的军乐队进行曲风格，表现了热烈的节日气氛。它由a、b、a、c四句构成。因第一、三句严格反复，构成了平行四句体乐段。

谱例 2-9

歌剧《卡门》序曲主题

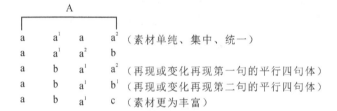

平行四句体图示

对比四句体的乐段由于第一、三句素材的不同，结合第二、四句在功能上的呼应，往往形成起承转合的句式形式，因为对比性加强，素材显得更为丰富，在中国民族音乐中极为常见。

著名的小提琴协奏曲《梁祝》的爱情主题就是一个典型的起承转合四句体。

谱例 2-10

小提琴协奏曲《梁祝》的爱情主题

a	a¹	b	b¹	（两呼两应的双平行"起承转合"对比四句）
a	a¹	b	c	
a	b	c	c	
a	b	c	d	（素材句句更新，形成丰富性对比）
a	b	c	b	（再现第二句的"起承转合"对比四句）
a	b	c	a¹	（变化再现第一句的"起承转合"对比四句）
a	a	b	a	（再现第一句的"起承转合"对比四句）

对比四句体图示

2. 非方整性乐段

所谓非方整性，主要是指每个乐句的构成小节数并非等长，或者乐段的构成不是方整的两句体或者四句体。其实，仔细分析之后就会发现，这种结构多是在方整性乐段的基础上扩充、缩减或者补充形成某些乐句的伸展和收缩，是基本结构的复杂化。

乐段的扩充，是指乐段主要终止之前的内部扩大。如 4+6，4+10……扩充以重复、变奏、模进、展衍等手法行进发展，用以打破乐段的平衡，造成结构的扩大，成为一种非方整性的展开型乐段。

乐段的缩减，是指乐段主要终止之前的内部缩小。如 8+7，4+3……

乐段的补充，是指乐段主要终止之后的外部扩大。当补充篇幅较大的时候，可以构成尾声，所以尾声实质上就是整个乐曲的补充。

3. 变化性乐段

一句体乐段：此类乐段形似乐句，实为乐段，内部分不出乐句，却能表达完整乐思。如贝多芬《第六钢琴奏鸣曲》第二乐章主题，从单声部到多声部，从低到高，内部甚至不能分出乐节和动机，一气呵成完成起—开—合三阶段，表达了乐思呈示—发展—收束的全过程。

谱例 2-11

贝多芬《第六钢琴奏鸣曲》片断

三句体乐段：多为二、四句的变体。如塔塔尔族民歌《在银色的月光下》，由两句歌词的三个乐句组成，第三句是第二句的反复，形成了 a b b 的三句体乐段形式。

谱例 2-12

塔塔尔族民歌《在银色的月光下》

三、乐段的应用

乐段属于小型基础曲式，当它作为民歌、群众歌曲、儿歌、小型器乐曲和进行曲、舞曲等体裁的独立结构时，被称为一部曲式。另外，乐段也可以作为二部以上曲式结构的组成部分，如肖邦的《前奏曲》op.7，就是这样一个平行双句体的小型钢琴作品，完整表达了乐思。

谱例 2-13

肖邦《前奏曲》op.7 片断

第三节 音乐的对比与再现

在传统曲式学理论体系发展过程中，音乐作品中常用的结构格式逐渐被归纳成一些相对固定的模式，这些模式从音乐内容和风格中被抽象出来后，形成今天所谓的一部曲式、二部曲式、奏鸣曲式……人类对于音乐的思维形式便沉淀于此，在历史中传承使用，一代一代沿袭下去。

已故音乐理论家杨儒怀先生曾经就音乐作品在整体结构方面体现出来的规律性特征，以及在实际

运用中不同的曲式结构具体表现出来的各种关系，将音乐的曲式结构总结归纳为五种原则：并列、对比与再现、循环、奏鸣、变奏。

并列原则是最简单的音乐组合原则，指连续将内容和规模大体一致的段落进行横向积累，这种组合原则是一切曲式结构的基础。

理论上讲，并列组合的段落数量没有限制，但是在具体实践中多为2～3个。因为随着重复次数的增加，即便有少部分的变化素材出现，从音乐本身的构成规律来说，过多的重复会造成听觉疲劳，并不利于整首作品的统一。上一节，我们刚刚学习过的一部曲式，它的变化发展就是并列原则的体现。

再现原则是在乐曲结构的最后再现音乐最初的部分内容和结构，形成两头相似或相同、中间对比的格局。

对比与再现这样的结构形式，是创作音乐作品的核心原则。可以说从最小的一部曲式到庞大的奏鸣曲式，都离不开这样的原则。只有对比没有再现，对比段落所产生的离散力量会将音乐作品带向意义消解的边缘。而只有再现没有对比，音乐作品很容易走向冗长和平面化的表达之路。因此，经历对比之后的再现，是对最初呈现的主题材料的肯定和巩固，而两端形成的稳定支架，也弱化了对比可能会带来的对主题的冲击与消解，从而实现总结和概括的功能和意义。

再现原则克服了并列原则的局限性，体现了矛盾统一的辩证原理，被广泛运用于音乐实践的各个层面，如二部曲式、三部曲式、回旋曲式、奏鸣曲式等。在这一章里，我们将围绕对比与再现原则，一起学习二部曲式和三部曲式。

一、单二部曲式

1. 概念

单二部曲式是由两个既有一定对比又有统一的乐段组成的曲式结构。用大写字母 A 和 B 表示。单二部的两个乐段有着同等重要的地位，清楚地代表乐思发展的不同阶段。

在结构设计中，之所以将第二个乐段标记为 B，就是由于该乐段新素材的出现与 A 乐段产生了一定的对比。A 乐段为整体乐思的呈示，内含一定潜在性发展的空间，负责音乐的起和承，B 乐段则是整个乐思的发展阶段，负责音乐的转和合。

2. 分类

常规结构中的单二部曲式分为两种：再现性单二部曲式和非再现性单二部曲式。

（1）再现性单二部曲式

由于有了再现这个基本特征，所以 B 段往往被分为展开和再现两个阶段。即在全曲的四分之三处，调式、调性、和声以及织体的转折与变化将集中于此，以便形成相对的高潮效果，当然，由于规模的限制，这种对比不会过于激烈，属于有控制的展开。而再现的阶段无疑起着对整体乐思进行统一和收束的作用。再现可以根据不同需要进行严格再现或者变化再现。

贺绿汀的《游击队歌》就是典型的单二部曲式，每一段都由8个小节构成。A 段的音乐形象表现出游击队神出鬼没、机智灵活的主导形象，是4+4的平行双句体。B 段前4个小节以不同的音乐进行方式与第一段形成对比，并做了短暂的离调，增加不稳定性。最后的4个小节返回主调，并且对乐思做了再现和总结。

谱例 2-14

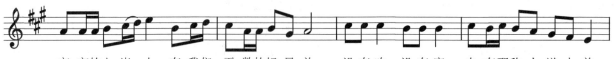

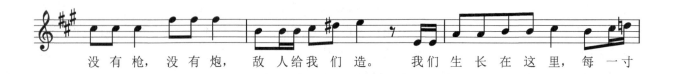

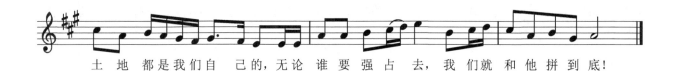

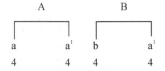

《游击队歌》结构图示

再如茅沅、刘铁山的《瑶族舞曲》主题，其 A 段是 4+4 的对比性双句体，并且以重复来巩固乐思。B 段也是 4+4 的对比双句体，目前 4 小节的织体、调性，还有节奏型都发生了变化，产生了明显的对比，后 4 小节回到原调，并且对乐曲的主题进行了缩减再现。

谱例 2-15

《瑶族舞曲》片断

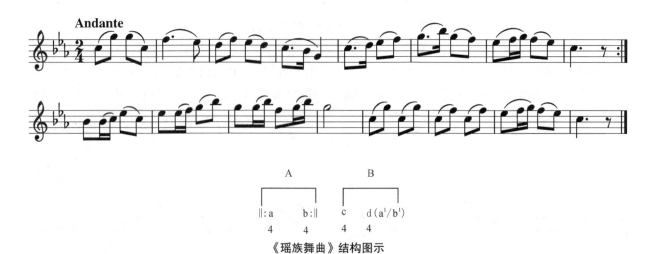

《瑶族舞曲》结构图示

（2）非再现性单二部曲式

非再现性单二部曲式，顾名思义，就是在 B 乐段并没有出现明显的再现，AB 两个乐段的并列性大于对比性。由于再现的缺失，B 段不再具有展开和收束两个阶段，乐思呈开放性发展。但是这一类曲式结构在常规作品中并不常见，因为再现和呼应不但能使曲式稳固，也符合人们的听觉习惯。

3. 运用

单二部曲式属于简单的小型曲式，既可作为歌曲、小型器乐作品等独立乐曲，也可以作为奏鸣曲、变奏曲等大型曲式结构的一个组成部分。

二、单三部曲式

1. 概念

单三部曲式指由三个既有一定对比又有一定统一的乐段所组成的曲式。最常见的单三部曲式为 ABA，三个段落分别代表了音乐发展的三个阶段，体现着音乐的对比和统一。

2. 分类

（1）再现性单三部曲式

再现性单三部曲式是体现对比和统一原则的最完美、最小型的里程碑式的曲式结构。它和再现性单二部曲式有着直接的渊源，它将单二 B 段中的对比和再现的部分分别独立出来，成为发展和对比更为充分的中段 B 和统一的更从容彻底的再现段 A。虽然 ABA 原则（对比统一）贯穿于几乎所有大型作品的结构中，如回旋曲式、奏鸣曲式等，但却都大于单三结构。所以再现性单三部曲式在三部结构中占有非常重要的地位，几乎是运用最为广泛的曲式结构。

谱例 2-16 是舒曼的钢琴小品《勇敢的骑士》，B 段的对比主要体现在调性和主要旋律位置的改变，再现段完全重复主题，结构非常方整。

谱例 2-16

舒曼《勇敢的骑士》

《勇敢的骑士》结构图示

(2) 非再现性单三部曲式

这类曲式结构和非再现性单二部曲式一样较为少见。它由三个连续对比或者连续并列的具有一定内在联系的乐段构成。常用的曲式为 A B C。由于不典型，这里不再介绍。

3. 运用

单三部曲式属于完美体现对比与统一原则的小型曲式，既可以作为歌曲、小型器乐作品等独立乐曲，也可以作为奏鸣曲、变奏曲等大型曲式结构的一个组成部分。

三、复三部曲式和复二部曲式

1. 复三部曲式

一部曲式、单二部曲式、单三部曲式都属于简单的小型基础曲式，而复三部曲式是单三部曲式结构的复杂化，从这里开始，就进入大型曲式的范围了。

复，是"复合"，指复三部结构中的每一个段落都是以复合段落，如单二或者单三的形式结构构成，而不再是单三部中的两句体或四句体乐段。从这个意义上讲，虽然复三部比单三部的规模增大了很多，但是其三部性的内在发展原则依然是相同的，每一个部分都清楚地代表着音乐发展的不同阶段。

当然，随着曲式结构逐渐变得复杂，乐思的变化发展呈现出越来越多的可能性，不同的中部可以

形成不同的结构类型，因而在分析结构框架时要具体问题具体分析。

复三部是音乐家们非常喜爱的一种曲式结构，可以用来分析的例子数不胜数，但无论哪一个部分，其乐思的呈现、对比和发展，都会根据作曲家的意愿而呈现灵活的样式。

复三部曲式结构的特点是，每个部分都具有相对独立的曲式结构，而整首乐曲就是由若干个相对独立的部分加以组合，成为一个结构较为庞大的曲式结构。

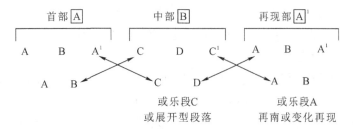

复三部曲式结构图示

柴可夫斯基钢琴作品《四季》中的《六月·船歌》《八月·收获》《十二月·圣诞节》等，都是用典型的复三部结构创作而成。而很多进行曲也是由复三部结构组成，比如约翰·施特劳斯的《拉德斯基进行曲》、舒伯特的《军队进行曲》、肖邦的《葬礼进行曲》、门德尔松的《婚礼进行曲》等。

2. 复二部曲式

由两个复合结构（单二或者单三）建构的曲式叫作复二部曲式。这两个部分可以都是复合型结构，也可以只有一个部分是复合的而另一个部分为一个乐段，成为非典型性的复二部结构。由于这种曲式结构在对比中追求音乐内容完整统一，因而在实际应用中，除再现性复二部结构外，非再现性复二也占有很大的比重，多用于歌曲、浪漫曲、歌剧咏叹调和一些器乐曲中。

复二部曲式结构分为再现性和非再现性两种。

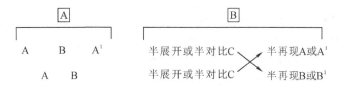

再现性复二部曲式结构图示

典型的例子如施光南的《祝酒歌》，第一个部分的复合结构由 AB 两个乐段构成，第二个部分由 CB 两个乐段构成，乐曲再现 B 段素材，形成再现性复二部曲式。

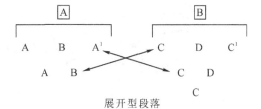

非再现性复二部曲式结构图示

典型的例子如莫扎特《d 小调幻想曲》。

第四节　音乐的回旋

前面讨论了曲式结构的并列原则和再现原则，本节将探讨曲式结构的循环原则。

循环原则是在再现原则的基础上发展而来的，其特点是以一个主导的结构部分循环往复、多次出现，中间穿插不同的段落形成对比，因此，循环原则又称为多次再现原则。尽管有诸多插部的出现不

断形成新的对比,但是多次循环的主部所创造的稳定与平衡始终能够维持整体结构的集中和统一。集中体现循环原则的曲式结构是回旋曲式。一般的回旋曲式其典型结构由五部分构成:ABACA。

回旋曲的主部,也就是 A 部分,应该用简明清晰的笔法描述主题乐思,具有独立和完整的特点,而不同的插部则应和主部形成鲜明的对比。如果插部的素材来源于主部,则形成展开性插部,如果插部完全是新的素材,则形成对比性插部,当然也有混合各种特点的插部设计。根据乐曲的需要,主部和插部可以是单乐段的形式,也可以是复合结构,因此,只要音乐家在创作中遵循循环原则,回旋曲式可以有很多变化形式。

比较简单的回旋曲式可以参考贝多芬的《献给爱丽丝》。这首钢琴小曲旋律优美动听,节奏轻快而流畅,技巧简单,很受大众欢迎。

《献给爱丽丝》由典型的回旋曲形式 ABACA 构成。轻快的 A 段主题是以小调出现的,温柔却并不过分欢快,反复过后,如歌似的 B 段插部出现,情绪变得欢快,乐曲色彩明朗。当乐曲再度回到 A 段主题之后,由于织体和调性等素材的改变,C 段插部变得比较暗淡,与 B 段形成对比。当 A 段主题第三次重复出现之后,全曲结束。这首作品乐句方整,体现了结构的均衡性。因此可以这样理解,主部 A 是爱丽丝的主要形象,插部 B 和 C 则刻画了女孩性格的其他侧面。

A 段:一开始出现的主题纯朴亲切,刻画出温柔美丽、单纯活泼的少女形象。这一主题先后重复三次。

谱例 2-17

贝多芬《献给爱丽丝》A 段

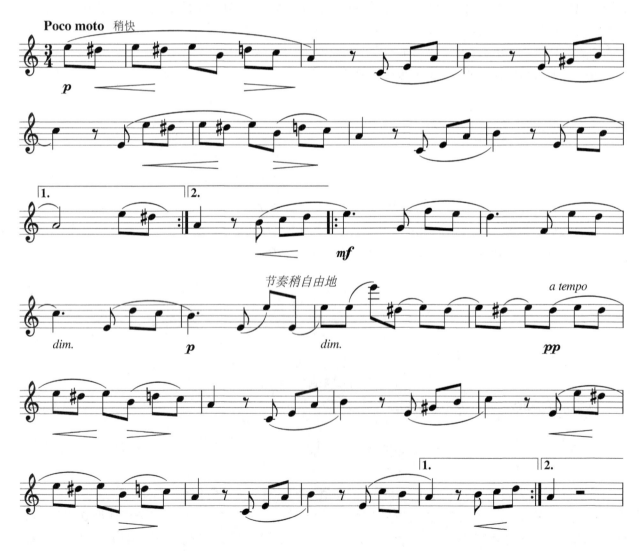

B 段：第一插部建立在新的调性上，色调明朗，表现了欢乐的情绪。

谱例 2-18

《献给爱丽丝》B 段

C 段：第二插部在左手固定低音衬托下，色彩暗淡，节奏性强，音乐显得严肃而坚定。一连串上行的三连音及随后流畅活泼的半音阶下行音调，又自然地引出了主题的第三次再现。乐曲在欢乐明快的气氛中结束。

谱例 2-19

《献给爱丽丝》C 段

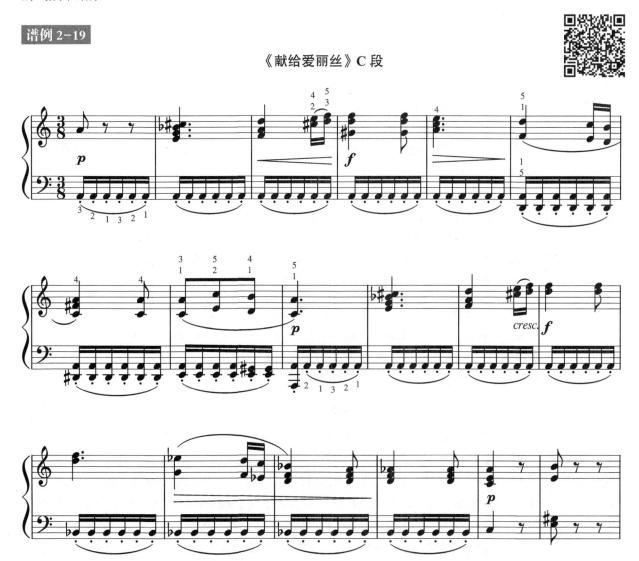

莫扎特著名歌剧《费加罗的婚礼》中的一段咏叹调《不要再去做情郎》，也是用回旋曲式写成。这段咏叹调是主人公费加罗唱给一个整天就知道谈情说爱的小书童凯鲁比诺的，歌曲轻松诙谐，也采用典型的回旋曲式 ABACA 写成。但是值得一提的是，在这个作品里，莫扎特打破了传统写法，他对回旋曲式进行了扩充。同时，他在创作主部 A 段的基本乐句时，也打破了 2+2 和 4+4 的平衡结构，每次都以 3 个乐句 a b b 的形式出现，但丝毫没有造成不舒服和不自然的感觉。而之后的每一个插部里，乐句的长度都不相同。

另一个莫扎特创作的变化回旋曲的例子是大家所熟悉的《土耳其进行曲》。这个作品有两个特点：第一，插前主后。第二，回旋曲式与复三部完美结合。这个曲子是六部结构，第一插部和主部在第二插部和主部之后再现一次，形成了插部 1（B C B）、主部 1（A）、插部 2（D E D）、主部 1、插部 1、主部 1 的六部结构。三个插部构成再现性复三部曲式，主部在其中不断穿插，所以整体结构上是回旋曲式 + 复三部曲式。

$$\underbrace{\underbrace{B}_{BCB^1}\ \underbrace{A}_{A}\ \underbrace{C}_{DED^1}\ \underbrace{A}_{A}\ \underbrace{B}_{BCB^1}\ \underbrace{A^1}_{A^1}\ \underbrace{Coda}_{(F,\ F^1)}}$$

《土耳其进行曲》曲式结构图示

回旋曲式起源于古代欧洲，早期回旋曲式以表现欢乐歌舞、诙谐幽默为主要内容。随着时代的发展，回旋曲这种结构在表现内容和体裁风格上变得更为宽泛，通过与不同创作手法和曲式结构的结合，可用于各种类型的乐曲。

第五节 奏鸣曲式

奏鸣曲式被誉为"非套曲器乐作品的最高形式"和"西方音乐结构金字塔的最高典范"。是更为复杂和高级的曲式结构。其复杂和高级体现在调性、主题的双重呈示、对比、展开和回归主调的统一再现中。也正是由于这种内在的复杂性，使得奏鸣曲式特别擅长表现深刻哲理性、戏剧性等各类冲突，以及史诗性、抒情性等广泛的音乐情绪和内容。

奏鸣曲式常被称为奏鸣曲，因而常和奏鸣曲混为一谈，事实上二者有所不同。作为曲式，奏鸣曲是指具有上述概念与特征的结构。作为体裁，奏鸣曲是指多乐章套曲，特别是器乐套曲。

奏鸣曲式起源于 17—18 世纪的欧洲，成熟于 18 世纪中晚期，由维也纳古典乐派所确立并流行起来。一般说来，奏鸣曲式以主调音乐为主，由呈示部、展开部和再现部构成。宏观上看，这三个部分就是一个更为复杂的再现性三部曲式。从微观分析，每一个组成部分也都体现着对比的原则。

	呈示部				展开部	再现部			
	(一) 主部	连接部	副部	结束部(:‖)	呈示部素材的发展	主部	连接部	副部	结束部(一)
大调	T		D		下属或调游移	T		T	
小调	t		Ⅲ		下属或调游移	t		t	

奏鸣曲式结构图示

从结构图示不难看出，呈示部是整个结构的中心乐思所在，它包含了四个部分：主部、连接部、副部和结束部。其中的主部和副部是最为重要的两个主题。主部主题和副部主题的对比性奠定整个作品戏剧性效果的基础。一般而言，奏鸣曲式的主部比较积极、活跃、明朗而富有激情，副部比较安静、抒情和富于歌唱性，比如贝多芬《命运交响曲》第一乐章的主部主题和副部主题，典型地体现了主动副静这一对比原则。当然，动静对比可以以不同样式出现，如主副都动或者主副都静，亦或主静副动。总之，两个主题必须体现出对比性，这是创作的基本原则。连接部像桥梁一样将两个主题连接，它在

主副部之间，在素材、调式、调性、和声等方面起着承上启下的作用。结束部则是对整个呈示部的概括和总结，也可被视作副部主题的补充。少数作品的结束部仅为短小的补充或干脆被省略，因为，它并非呈示部的必备部分。

展开部往往不形成明确的曲式结构，它是呈示部的进一步论述与展开。如果说主部多表现为单主题的深入发展，那么副部则可能表现为多主题的广度对比。在这里，被展开的素材有可能是主部主题，也有可能是副部主题，还有可能是连接部或者结束部，甚至是全新的主题和素材，当然后几种情况相对较少。展开部的任务就是通过素材的不断分裂、调性游移等手段将呈示部主题所呈现的矛盾冲突不断升级加剧，将全曲推向高潮，在调性的布局上为再现部的出现做准备。

再现部的出现，首先是调性的统一与回归。如果说呈示部主部和副部的两个具有强烈对比的主题分别出现在两个调性上，在展开部经过了一系列的发展和游离，那么，它们将在再现部汇聚、和解、统一，并一起服从于主调的再现。它们再现的结构规模将会根据乐曲的需要进行调整，常常有所缩减，因为再现部突出呼应而不过分强调对比，因而不需要像呈示部那样对每一个段落做完整而详细的表述。

《悲怆奏鸣曲》是贝多芬早期创作中一部里程碑式的作品，构思雄伟，悲壮激昂。第一乐章是这首奏鸣曲中最伟大的乐章。贝多芬打破了传统奏鸣曲形式，在主部主题出现之前加入了一个大引子，代表着压力和苦难。

引子部分自我精神与现实压力所造成的矛盾冲突，伴随着痛苦与绝望，营造出富有戏剧性和悲剧性的效果。

呈示部在兴奋和激情中突然进入。

主部主题是一个具有抗争性的主题，以双音上行的旋律表现出一种势不可挡的气势。它和引子形成鲜明的对比，反映了挑战命运、搏击黑暗势力的决心。

连接部采用了新的素材，并且经历了三次转调之后平稳进入副部主题的调性。

副部主题有两个，第一主题降e小调，表现出一种叹息感，主题音调在高低音区一唱一和，充满生气，第二主题降E大调，充满肯定的语气，活泼而抒情。

展开部是简练而紧凑的，它是主部和副部素材的综合发展，而且还插入了引子的材料。不同的是，引子材料这次出现，已经不再那么压抑和强大了。

再现部是胜利的歌唱，旋律奋进而坚定有力，整体处理方法和呈示部基本相同。尾声再次出现象征悲剧的引子，所不同的是，力度变得极弱，从乐曲开始时体现出的强势、压制，变成了退缩、绝望和失败，尾声宣告了光明战胜黑暗。

第六节　变奏的乐趣

变奏是一种音乐的发展手法而不是特定的曲式结构原则，因而变奏曲式和变奏手法虽联系紧密却不相同。

变奏曲式指的是以变奏手法对原始陈述的一两个主题或者主题素材，依照一定的逻辑组合原则，形成一系列以变化重复式发展为主的曲式。

但是要注意的是，音乐主题必须被依次进行持续三次或者三次以上的变奏才可形成变奏曲式。以单主题进行的变奏，其结构为 $A\ A^1\ A^2\ A^3\cdots\cdots$ 以双主题进行的变奏，其结构为 $AB\ A^1B^1\ A^2B^2\ A^3B^3\cdots\cdots$

变奏手法在音乐作品的各个层面都可能遇到，除了规模不等、结构完整的主题呈示之外，如动机、乐节、乐句、乐段，还有连接、展开，甚至结尾等一些非变奏曲式结构中，都能看到变奏手法的运用。从微观到宏观、从局部到具体的曲式结构，变奏是推进音乐发展的必要手段。

变奏曲式根据主题所采用的不同变奏手法，大致分为两大类：严格变奏和自由变奏。

一、严格变奏

格里格《在山魔的宫殿中》选自《培尔·金特》第一组曲，以严格变奏手法写成。《培尔·金特》讲述的是一位叫培尔·金特的乡村青年，生活放荡不羁，整日沉溺于幻想中。他有很多粗野、鲁莽的举动，在一次乡村婚礼上，他拐走了别人的新娘又将其抛弃。他离家出走误入山魔大王的宫殿，与山魔的女儿纠缠不清，在他拒绝与山魔之女结婚后，被山妖群起而攻之。死里逃生后，他几经沉浮，直至暮年最终一无所有回到故乡。此时，他年轻时的恋人索尔维格仍一直忠诚地等待着他，最终筋疲力尽的培尔·金特在索尔维格的怀中找到了安息之处。

《在山魔的宫殿中》描绘会培尔·金特误入山魔宫殿后被魔鬼款待又被魔鬼捉弄的奇幻场景。如此荒诞怪异的剧情，在格里格的手中如何活灵活现？格里格如何用音乐刻画魔鬼们笨重的舞步、阴沉和怪诞的氛围以及培尔·金特近乎发狂的恐惧感？

格里格选择了舞曲兼进行曲的体裁进行创作。首先我们看看主题部分的曲式结构。主题采用了再现性单三部曲式，A 乐段从小调开始，以低音弦乐器为主，用拨弦作为背景，形成 4+4 小节的平行结构。后 4 小节的高八度平行模仿和低八度呼应、调性的变化，以及低音弦乐与大管配齐的音色交替，均渲染了魔鬼阴沉而神秘的脚步。中部 B 段在音乐的织体以及旋律方面完全模仿 A 段，但是在调性上做了改变，从小调移到了大调。再现段 A^1 又回归小调并且收拢结尾。

观察这段主题，素材非常集中，1—2 小节的中心素材贯穿了全曲，以 4 小节为一个乐句，6 次平行模仿，3 次调性对比和 3 个平行乐段。仅就主题结构而言，这种设计安排和手法的运用，可以说是严格变奏的典型体现。而在其后的乐曲展开过程中，音乐的主题旋律、伴奏织体没有发生改变，仍以再现性单三的稳固结构进行重复，但作曲家却进行了两次变奏，他通过乐器的递增、音区的改变、力度的渐强、戏剧性内容的扩展，最终将音乐和剧情推向了高潮。尾声部分，群魔乱舞的场面无疑成为全曲最为激烈的部分。

谱例 2-20

格里格《在山魔的宫殿中》

通过《在山魔的宫殿中》可以看到，主题原型虽然经过各种作曲手法的加工和扩充，但变奏后的主题素材集中、结构稳固而紧凑，更多的是对原主题旋律和内容的装饰和丰富，主体的基础并没有被打破重建，主题仍然具有高度的辨识度。

二、自由变奏

自由变奏流行于浪漫乐派时期，是在严格变奏的基础上发展起来的。

在自由变奏中，展开式或者对比式是音乐变化扩展的主要手法，主题和结构往往会发生较大变化。在变奏原则的指导下，节奏节拍、调式调性、和声、织体等音乐语言，甚至曲式结构、体裁特征都发生较为强烈的自由变化，进而带来音乐情绪和音乐性格相应的戏剧性和动力性改变，因此，自由变奏也称为性格变奏。

在具体的作品中，常常会出现严格变奏与自由变奏并存或者穿插运用的现象。如在乐曲开头部分，用严格变奏加深和巩固主题形象，之后走向自由变奏。

具体的作品分析可以参照俄罗斯音乐家格林卡的《夜莺主题变奏曲》。该曲由一个主题和四个变奏构成，主题是一个非再现性单二部曲式，A段音域适中，旋律委婉动听，具有淳朴的俄罗斯音乐风格，是非常方整的四句体乐段。B段与之形成对比，是一个稍快的舞曲风格段落，是非方整性的平行四句体。后边的四个变奏，分别以旋律、节奏节拍、音乐性格和结构篇幅的改变和一个庞大结尾形成自由变奏。具体说来：

第一变奏基本上还是严格变奏。

第二变奏里的主题性格变得果断，新的力度、速度和音型的加入，为音乐带来了新意，但是结构没有发生变化，因此还属于严格变奏。

第三变奏速度稍慢，结构扩大，调性改变，附点节奏和装饰音的使用为作品带来了更多的新素材。虽然结构还未发生改变，但是自由变奏的特征已经非常明显。

第四变奏作为最后一个变奏，AB 两段的变化都非常大，旋律和织体的装饰性增强，尤其是舞蹈性 6/8 拍的使用、移调的运用和最后的回归，已经彻底将音乐形象改变。虽然整个乐曲的非再现性单二部曲式的结构始终没有发生变化，但和最初的主题相比较，自由变奏的特征已经显而易见了。

谱例 2-21

格林卡《夜莺主题变奏曲》

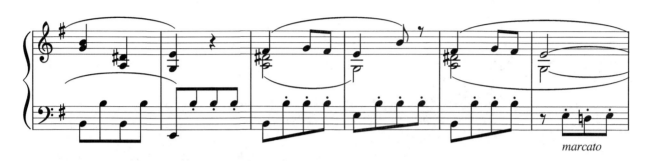

思考题

1. 请你谈谈音乐的内容与形式的关系。
2. 你认为音乐的结构可以被设计吗？为什么？

第三章 玲珑精致——组曲

章节导论

组曲的形成在某种程度上是大众审美选择的结果。今天我们听到的许多经典的组曲，在它诞生之初，往往只是某部大型音乐作品的局部。经过时间的洗礼，这些闪光的、永不褪色的局部被人们抽离出来，此时它们便脱离了母体，开始重组，并逐渐成长为一个新的个体。

第一节 组曲概述

组曲是几个相对独立的乐章在统一的艺术构思下排列、组合而成的器乐套曲。比起交响曲、协奏曲、奏鸣曲这一类强调对比、冲突、统一等逻辑关系的体裁来说，组曲在逻辑结构上要自由、缓和许多。它不需要太高的门槛，更符合普通人的审美口味。

组曲是最古老的器乐套曲形式，源于对比性舞曲的组合。14世纪欧洲社交舞会里盛行一慢一快的对比性舞曲组合，这些音乐完全是为舞蹈而存在的，这便是组曲的源头。经过不断发展，至17、18世纪，组曲逐渐独立并有了较为稳定的结构，这一时期的组曲被称为古典组曲，其中以巴赫的《英国组曲》及《法国组曲》最为著名。19世纪下半叶，追求自由、个体感受的浪漫主义成为主要潮流，古典组曲演变为现代组曲，焕发出新的光彩。这类组曲大多由若干不同体裁、不同性格、不同调性的乐曲集合而成。

组曲通常被分为两大类：集锦式组曲和独立创作的管弦乐组曲。

集锦式组曲，最常见的是从歌剧、舞剧、电影音乐或配剧音乐中选出若干乐曲集成，对原来庞大、不便于演出的戏剧音乐来说，这无疑是一个很好的展示途径。如比才的《卡门》《阿莱城姑娘》组曲、格里格的《培尔·金特》组曲、柴可夫斯基一系列的芭蕾舞剧组曲等。

独立创作的管弦乐组曲，是作曲家为这种体裁专门创作的作品，如里姆斯基-柯萨科夫的交响组曲《天方夜谭》、霍尔斯特的《行星》组曲等。

中国的组曲创作于20世纪30年代开始发力，作曲家们在学习运用西方创作技法、音乐思维的同时，不忘将本土音乐元素发扬光大，使这一时期的作品具有鲜明的民族风格。代表作品有：马思聪的《绥远组曲》、李焕之的《春节组曲》、赵季平的《民族交响组曲——乔家大院》等。

第二节 集锦式组曲

一、《天鹅湖》组曲

（一）作曲家简介

彼得·伊里奇·柴可夫斯基（Peter Ilyich Tchaikovsky，1840—1893），伟大的俄罗斯作曲家，被誉为"俄罗斯的音乐巨匠。"

柴可夫斯基自幼受到母亲的影响，接触了大量俄罗斯民歌，他10岁左右开始学习钢琴并作曲，但直到22岁他才开始学习专业音乐。虽然专业性的学习起步较晚，但童年时代音乐萌芽早已在他内心扎根。他在回忆中说："我生长在偏僻的地方，从很小的时候就受到俄罗斯民间音乐的熏陶，那种美是无法形容的。"

柴可夫斯基的音乐充满着自我情绪的宣泄与表达，有着自由奔放的表现手法，这使他的音乐形成鲜明的浪漫主义特征。对于民间音乐的运用，他并非生硬照搬，而是使其成为富于创造性的表情达意的音乐素材，在此基础上再将其进行交响化处理。柴可夫斯基曾表示自己是一位"地地道道的俄罗斯音乐家"，但实际上他不仅是一个民族的艺术家，他还属于世界。

彼得·伊里奇·柴可夫斯基

他的音乐不仅有俄罗斯民族音乐的基因，同时也获得了欧洲音乐的滋养。这两者的兼而有之使他在创造神话、童话的音乐世界时极富幻想和神秘的意味。毫不夸张地说，他是那个将俄罗斯音乐创作带到巅峰的人。

柴可夫斯基的音乐创作涉猎广泛，主要代表作品有：《第六（悲怆）交响曲》《降b小调第一钢琴协奏曲》《D大调小提琴协奏曲》，歌剧《叶甫根尼·奥涅金》《黑桃皇后》，舞剧《天鹅湖》《睡美人》《胡桃夹子》，幻想序曲《罗密欧与朱丽叶》，交响序曲《1812年》等。

（二）作品分析

《天鹅湖》是柴可夫斯基创作的第一部芭蕾舞剧音乐。柴可夫斯基以细腻、动人、充满诗意的音乐，使原本为舞剧配角的音乐走到了台前。这里所选用的组曲，由7首乐曲组成，分别是：《场景》《圆舞曲》《四小天鹅舞曲》《场景》《西班牙舞曲》《那不勒斯舞曲》《匈牙利舞曲》。

我们选择其中几个乐段进行分析。

第1曲《场景》：

这是舞剧第二幕的开幕音乐，它有着我们最为熟悉的那个关于天鹅的美妙主题。

谱例3-1

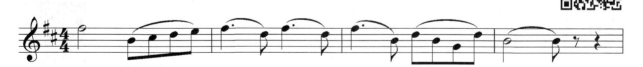

在竖琴流水般的伴奏与弦乐颤音的背景衬托下，双簧管奏出优雅、凄美的曲调，表现出天鹅奥杰塔纯洁、端庄而忧伤的形象。接下来主题进一步发展，级进上行的旋律，表现出奥杰塔面临不幸遭遇既痛苦不安又充满渴望的心情。最后主题再现，在低回的弦乐上渐渐结束，寄寓了作者的无限同情和感慨。音乐在起伏之间充满戏剧性，这个音乐主题贯穿全剧，是整个舞剧音乐的核心。

第 3 曲《四小天鹅舞曲》：

天鹅姑娘们为王子和公主的相爱而欢欣鼓舞，四只小天鹅跳起了欢快的舞蹈，向这对有情人表示祝福。《四小天鹅舞曲》采用三部曲式结构，在大管吹奏的轻快顿音衬托下，由两支双簧管奏出活泼、质朴、单纯的主题，刻画了小天鹅天真可爱的形象。

谱例 3-2

这样的配器使我们不得不佩服作曲家敏锐的洞察力，其实每一件乐器都有着自己的性格，大提琴的温文尔雅，小号的自负，长笛的温柔……这里四只小天鹅刚刚出壳，用什么能够刻画它们笨拙而憨态可掬的模样呢？大管的音色是再合适不过了。作曲家仅用了简单的两个音进行交替，就使这个形象跃然于眼前。中国艺术讲求"大道至简"，而在这里，柴可夫斯基已实践了这种由繁化简的艺术境界。

第 5 曲《西班牙舞曲》：

宫廷里正在举办舞会，意在为王子挑选新娘，来自各国的客人表演了不同风格的舞蹈，其中的西班牙舞曲是一首非常热情奔放的快板舞曲。音乐开始由响板打出典型的弗拉明戈节奏做背景，旋律有力地跳动进行，尤其是高潮处连续的十六分音符的跳跃，展现出西班牙民族热烈、刚健、狂放的性格。

谱例 3-3

第 6 曲《那不勒斯舞曲》：

紧随《西班牙舞曲》的是《那不勒斯舞曲》。那不勒斯舞蹈是意大利南部那不勒斯城的风俗舞蹈。小号演奏出轻快、流畅、从容的那不勒斯小调，随着情绪趋于紧张，音乐风格又转向浓厚的意大利塔兰泰拉舞曲。

谱例 3-4

《天鹅湖》打破了浪漫主义时期芭蕾舞剧音乐单一停滞的局面，使芭蕾舞剧的音乐风格变得丰富多彩。柴可夫斯基创作芭蕾舞剧音乐时倾注了极大的热情，他说："舞剧同样也是交响乐。只有在交响化结构起来的音乐作品中，才可能有情节舞蹈的基础——真正的戏剧结构。"柴可夫斯基完成了一次芭蕾舞音乐戏剧化、交响化、民族化的华丽转变。

二、《胡桃夹子》组曲

（一）作品介绍

《胡桃夹子》是柴可夫斯基创作的最后一部芭蕾舞剧音乐，作于1892年。舞剧在首演之后反应平平，但是舞剧配乐却赢得了广泛好评，随即《胡桃夹子》组曲诞生。

舞剧《胡桃夹子》是根据德国作家霍夫曼的童话《胡桃夹子与耗子王》改编的。故事大意为：圣诞节，女孩玛丽得到一个男偶形状的胡桃夹子。夜晚，她梦见这只胡桃夹子变成了一位英俊的王子，带领着一群玩具兵同耗子大军英勇作战。在胡桃夹子遭耗子王袭击时，玛丽甩出拖鞋击中了耗子王，救出了胡桃夹子。为感谢玛丽的救命之恩，胡桃夹子将她带到了糖果王国，玛丽受到糖果仙子的热烈欢迎，享受了一次玩具、舞蹈、盛宴之旅。

（二）作品分析

《胡桃夹子》组曲包括8首舞曲：《序曲》《进行曲》《糖梅仙子的舞蹈》《俄罗斯舞曲》《阿拉伯舞曲》《中国舞曲》《芦笛舞曲》《花之圆舞曲》。我们选取其中几首进行分析，这几首均是舞剧第二幕糖果仙子举行盛大宴会招待玛丽时表演的。

第4曲《俄罗斯舞曲》又名《特列帕克舞曲》：

特列帕克是俄罗斯民间流行的一种二拍子的急速舞曲，其音乐生动而热烈。作品中大量"后十六"节奏的运用，使音乐充满动力，表现了儿童的天真快乐和活力。在接近结束时，音乐以旋风般的旋律带来的欢腾效果结束全曲。

谱例 3-5

第6曲《中国舞曲》：

这首名为《中国舞曲》的乐曲实际上并没有明显的中国风味，作曲家只是想表现糖果王国中茶的形象而如此冠名的。这段音乐以木管与弦乐器为主，长笛与短笛在高音区奏出华丽而敏捷的旋律，它与大管笨拙的低音区伴奏音型构成强烈反差。后半段弦乐由富有弹性的拨弦生动地描绘出仙子们在茶会上滑稽有趣的样子。

谱例 3-6

第 7 曲《芦笛舞曲》：

玩具牧童们一边吹奏着芦苇做成的牧笛，一边翩翩起舞。乐曲中长笛代替芦笛以三重奏的形式展开主题，可以说这是作者的神来之笔。长笛的美妙音质得到充分发挥，全部倾注到轻快活泼的舞曲中。音乐轻盈而带有诙谐的色彩，充满清新宜人的田园风味。

谱例 3-7

第 8 曲《花之圆舞曲》：

《花之圆舞曲》是该舞剧音乐中最著名的一段，经常单独演奏。圆号演奏出的主题从容而优雅，它仿佛从远方传来一般，显现出朦胧的美感。在乐曲中段，长笛和双簧管为听众带来了旋律更加宽广、迷人的新主题。在这首圆舞曲的基本素材再现之后，音乐以一段小尾声作为结束。

谱例 3-8

是什么能够使柴可夫斯基的音乐如此深入人心呢？他在 1873 年的一段文字也许使我们更接近答案。他说："任何艺术作品首要的条件就是美。音乐的首要条件就应当给人以'美'的感觉。"他还这样表达过自己的感受："我的大部分作品都是我所体验和感受的，并且是直接出于我的内心……我过去和现在都是以一颗挚爱的心从事写作。"我们也许可以这样理解，他的音乐的美正是在质朴、真诚、充满爱的情怀中成就的。

优美的音乐总会被人们不断品味，在 20 世纪三四十年代，美国的一部经典歌舞电影《出水芙蓉》中，《胡桃夹子》的音乐再次大放异彩。

要说明的是，舞剧《胡桃夹子》虽在首演时反应平平，但是这部作品一直在不断完善和改进，最终，它等到了真正改变自己命运的人——被誉为"美国交响芭蕾之父"的乔治·巴兰钦，他对《胡桃夹子》做出了必须有"合家欢"观赏气氛兼具神奇魔法相组合的定位，创造性地使"圣诞节观赏《胡桃夹子》"成为一项具有重大意义的年度文化传统。使这一观剧热潮变成了一项习俗和传统，它逐渐植根于西方人的生活。在这个过程中《胡桃夹子》完成了从贵族娱乐到市民文化的转型，这也使由它而生的组曲获得了更广泛的欢迎。

三、《培尔·金特》组曲

（一）作曲家简介

格里格（1843—1907），挪威民族乐派代表人物。其代表作有：《培尔·金特》第一、第二组曲，协奏曲《a小调钢琴协奏曲》，交响舞曲《挪威舞曲集》，管弦乐组曲《抒情组曲》等。

格里格

格里格生于挪威，年少时在德国莱比锡音乐学院学习，受到德国浪漫主义音乐的熏陶。1864年，他结识了挪威民族音乐家诺德拉克，受其启蒙开始有了民族音乐的自觉。正如他本人所说的："从诺德拉克我才认识到了挪威民歌和我的天性。"1867年，格里格创办了挪威音乐学校，并开始创作和整理改编民间歌曲。影响格里格的还有他所处的时代，其一生经历了挪威民族独立运动高涨的年代，这也使他的创作中融入了进步的民主爱国思想。他的才华使他能够巧妙地将古典的结构形式与民间的传统音调紧密融合在一起。格里格通过对民间音调的艺术提炼，借物咏怀，将挪威的自然风光与乡村生活乃至奇幻的神话世界，都描绘成色彩绚丽、风格质朴的音乐水彩画。其创作特征是：旋律优美质朴，具有浓郁的民族特点，节奏富于变化，乐器配器有绮丽的色彩感。

1866年，青年音乐家格里格拜访了挪威戏剧大师易卜生，两人同对民族文化的热爱使易卜生十分欣赏格里格，就此，两位相差15岁的艺术家结为了忘年交。几年之后格里格受到易卜生邀请，为其剧作《培尔·金特》配乐，在酝酿许久之后，格里格于1874年至1875年间为《培尔·金特》创作了两套组曲，这两部音乐也成为他最具代表性的作品。

（二）作品分析

两套组曲分别由4首乐曲组成，音乐的编排完全不受原剧情节发展的牵制。

第一组曲1——《晨景》：

当人们提起描写黎明的音乐时，往往会想起这首《晨景》，即便是没有受过太多音乐训练的人，在听到这段音乐时也会在脑海中勾勒出太阳冉冉升起的景象。这段音乐的戏剧背景是：主人公远涉重洋，前往美洲去贩运黑奴，一时暴富。一天清晨，他站在摩洛哥的一个山洞前，幻想着在沙漠上建立自己的王国。此时的音乐描写了摩洛哥清晨的美丽景色，阳光煦照的黎明，太阳从地平线渐渐升起……许多人认为这段音乐描绘的更像是作曲家的家乡——北欧清晨静谧清新的景象。

乐曲主题清新自然，具有田园牧歌风格。这个主题由长笛与双簧管呼应奏出，接着连续向上方三度移调，形成调性色彩的鲜明对比。

谱例 3-9

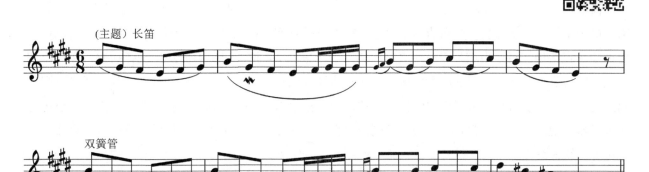

之后，弦乐器组强奏出主题，犹如太阳终于跃出云层，阳光普照大地，万物苏醒。结尾时气氛渐渐平静下来，牧歌主题再次重现，圆号奏出猎人的号角声，单簧管、长笛模仿鸟儿的鸣叫，若隐若现，最后音乐在一片静谧的氛围中渐渐消失。

第一组曲2——《奥塞之死》：

这段音乐描写了培尔·金特母亲之死。在母亲奥塞弥留之际，培尔·金特赶了回来，他与母亲一起追忆儿时景象。这是非常动人的一个场景，格里格为这一段配写了悲壮而肃穆的音乐，全曲由弦乐器演奏出主题音调，其旋律哀痛，和声丰富细腻，像是一首挽歌或葬礼进行曲。

谱例 3-10

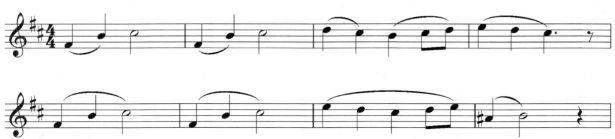

随后，这一主旋律向上移调，力度也随之加强，音域不断扩大，悲哀的情绪逐渐加深。这种情绪近乎达到顶点时，突然出现含半音阶的下行走向，音乐逐渐收缩，在叹息中终了。

这段旋律以小调构成，在西方古典音乐中，大、小调是具有较为明确性格特征的不同主音体系，大调以do为主音，小调以la为主音，其他音皆围绕主音调整各自的角色功能。按照人们的听觉习惯，大调色彩的音乐通常有着明朗、昂扬的气质；小调色彩的音乐则多具有忧郁、暗淡的气质。因此作曲家在创作音乐时往往预先为音乐做了选择，如贝多芬的第九交响曲中《欢乐颂》的主题，这段音乐表现的是欢乐女神"自由、平等、博爱"的精神，为与这种精神相匹配，作曲家自然会用大调作为音乐的基础元素。而在电影《辛德勒的名单》中，音乐为与影片中所表现的犹太人悲惨的命运相一致，配乐大量使用了小调做底色。再回头看《奥塞之死》，小调的设置就自然而然了，音乐中不鸣自来的悲痛与小调的气质充满着深层的互动关系。作曲家的魔力就是运用恰如其分的音乐元素，使其为音乐的主旨发挥最大的效力。

第一组曲3——《安妮特拉之舞》：

在沙漠绿洲中，酋长的女儿安妮特拉正以妩媚妖娆的舞姿诱惑培尔·金特。这段音乐充满东方韵味，仅用弦乐器与三角铁来演奏，但音乐做了这样几项特殊的处理使其充满独特性：弦乐器分成两层，第一层由小提琴奏出轻快、妩媚的基本主题，第二层弦乐器以拨弦技法奏出顿挫跳跃的背景音响；三角铁画龙点睛地在音乐中增加轻盈明亮的色彩；音乐采用3/4拍，透出舞曲的内在律动感；和声小调以及装饰音、变化音、交替的广音程增加了音乐的异域风情。正是这些细节的处理，使音乐在有限的篇幅内刻画出安妮特拉活泼又俏皮的性格。这样的音乐用语言来描述则显得极为苍白，因为它已远远超过了作为配乐的作用，它直接参与到戏剧的内容中，精彩地完成了人物性格的刻画，成为剧作中一个不可或缺的组成部分。

谱例 3-11

第一组曲 4——《在山魔的宫殿中》：

培尔·金特误入山魔大王的宫殿，妖魔们围绕着他，整个气氛阴森恐怖。这段音乐采用了单一主题加以变奏发展。低音弦乐器的拨奏同大管断奏的结合，辅以法国圆号和大鼓的衬托，似妖魔的脚步声渐近。在变奏中，随着乐器增多、音区渐高、力度增强、速度加快，音乐气氛愈加狂热而歇斯底里，群魔狂舞的景象让人窒息。乐曲最终在强奏（fff）中结束，形成强烈的音响冲击力。

谱例 3-12

有意思的是，音乐中的戏剧性看似着力于刻画山魔野蛮、凶恶的形象，实则强化了整体音乐奇幻的童话色彩，它道出人与妖魔之间的区别，是最具幻想性的第二幕的真正核心。

第二组曲 1——《英格丽德的悲叹》：

英格丽德是培尔·金特朋友的新娘，放荡不羁的培尔·金特在朋友的婚礼上将新娘拐走，但很快又将其抛弃，并说他真正爱的是索尔维格。这段音乐以英格丽德为主要形象，表现出她被遗弃的痛苦和悲叹。

谱例 3-13

第二组曲2——《阿拉伯舞曲》：

这是一首具有阿拉伯风情的舞曲，复三部曲式结构，作曲家欲描绘出异国情调。

第一部分与再现部采用相同素材，曲调活泼欢快，选用大鼓、三角铁、铃鼓和钹等打击乐器渲染气氛。

谱例 3-14

中部在小提琴的抒情旋律下奏出优美的对比复调。

谱例 3-15

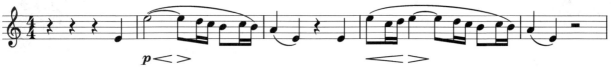

第二组曲3——《培尔·金特归来》：

两鬓斑白已是暮年的主人公培尔·金特结束了漂泊的生活准备还乡，但途中遭遇暴风雨，船被击沉，他又变得一无所有。

该部分由单一主题发展而成，作曲家动用了庞大的乐队编制，展现了一幅惊涛骇浪的海上图景，也暗喻了主人公内心的焦虑与不安。乐曲开门见山，在弦乐器的震音背景下，乐队奏出尖锐的风暴主题，此后主题由管乐器继续向前推进，将狂风暴雨、波涛汹涌的景象描写得极具画面感。不断出现的半音阶旋律，暗示着主人公凶多吉少的境遇。最后音乐回归平静，象征暴风雨过后的宁静。

第二组曲4——《索尔维格之歌》：

挪威北部乡村的一间茅屋前，终日盼望爱人归来的索尔维格一边纺纱，一边吟唱着一首歌，这便是著名的《索尔维格之歌》，她唱道："冬天早过去，春天不再回来，夏天也将消逝，一年年地等待……"曲调充满了北欧民间音乐的气息。

编入组曲的这首乐曲，作者去掉了原来的歌唱声部，改编为纯器乐曲，音乐旋律婉转优美，感情真挚、醇厚。乐曲结构是带有引子与尾声的单二部曲式，即引子—A—B—A—B—尾声。

引子描绘出一种冥想的意境，弦乐器在中低音区齐奏，压抑而柔弱的音响预示出主题旋律的性格。

接着小提琴奏出主题A，该主题为小调式，它使音乐蒙上一层淡淡的哀愁。4个乐句始终围绕着主音进行发展，构成波浪形的旋律线。此外乐句间还有着类似中国民间音乐中"鱼咬尾"手法的运用，使音乐充满着内在的激情，具有朴实真诚的美感，传达出索尔维格一往情深、忠贞不渝的爱情信念。

【知识窗——鱼咬尾/名词解释】

"鱼咬尾"也叫衔尾式、接龙式，指前一句旋律的尾音与下一句旋律的首音音高相同。"鱼咬尾"与文学中的"顶真"手法类似，我国许多民间音乐都会采用此种手法，如《春江花月夜》《二泉映月》等。

谱例 3-16

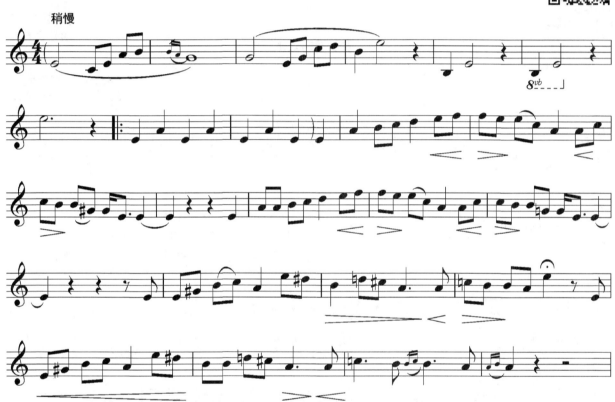

主题 B 则转入大调，音乐充满着希望之光，3/4 的节拍、连续的附点节奏运用和较高的音区使音乐充满生气，仿佛是索尔维格想象见到心上人时的喜悦情景。

谱例 3-17

两个主题在明暗色彩上形成鲜明的对比。

音乐的尾声与引子呼应,统一全曲的基调,它重新回到冥想中,渐渐消失结束全曲。以下是原歌曲的完整谱例。

谱例 3-18

索尔维格之歌

【挪】亨·易卜生词
【挪】埃·格里格曲
邓映易　译配

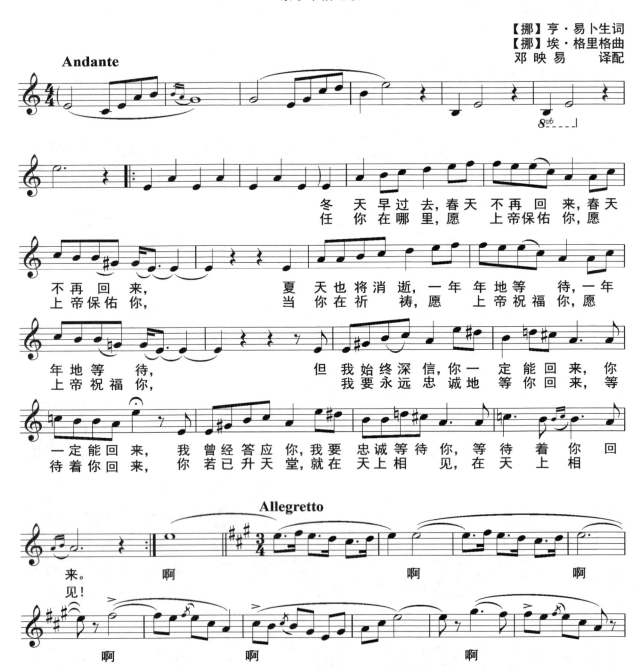

格里格的两套《培尔·金特》组曲结构都趋于简单,没有较强烈的交响性发展,其音乐呈现出轻盈明快的色调,他更善于在较小的范围内去创造属于挪威风韵的交响音乐语言。正如评论家保罗·亨利·朗格所说:"作曲家音乐的柔和性和戏剧的对比恰到好处,使戏剧中由表象和预兆造成的过度紧张的气氛,因为柔和音乐的穿插得到了安详与镇静。"这正表明了格里格音乐的另一种魅力,其浓郁的抒情性在显示出民族风格的同时,也兼具浪漫主义音乐的色彩,而这一切的源泉就是挪威民族朴素、率真与平和的性格。

第三节　管弦乐组曲

一、管弦乐组曲《动物狂欢节》

（一）作曲家简介

圣-桑（1835—1921）出生在法国巴黎的普通家庭,在母亲的熏陶下,他自幼展示出超出常人的音乐天赋。10岁时他便举办了第一次钢琴音乐会,16岁时他创作了人生第一首交响曲,他在巴黎音乐学院修读作曲及风琴演奏期间屡次获奖,这些使圣-桑少年成名。此后,他与李斯特、瓦格纳、柏辽兹等人结缘,并且成为要好的朋友,李斯特的音乐对其日后的创作产生了很大影响。圣-桑是法国民族音乐协会的创始人之一,他积极推广福莱、塞扎尔·弗兰克、拉罗以及他本人的作品,成为塑造法国音乐未来的重要人物。

他的音乐创作有浓厚的法国传统风格,但同时又会从某种僵化的思维中跳脱出来。那些音乐带有某种活力,其逻辑井然有序,配器绚丽多彩,精炼生动、纯而不杂。代表作品有:管弦乐组曲《动物狂欢节》、交响诗《骷髅之舞》、《第一大提琴协奏曲》等。

圣-桑

（二）作品介绍

1886年圣-桑在音乐发展上受到一些阻挠。一次,他应友人的邀请,为奥地利某小镇的狂欢节创作一部作品,《动物狂欢节》组曲因此而诞生。作品在狂欢节最后一天的音乐会上演奏,受到热烈欢迎。但由于在这部作品中以夸张、变形,糅合了某些名家的音乐作品,并对当时法国社会音乐生活中某些现象进行了戏谑与讽刺。为避免引起他人的误会,除了第十三曲《天鹅》外,圣-桑禁止其他作品公开演奏出版。直到他本人去世之后,1922年《动物狂欢节》组曲才在巴黎的音乐会上首次公开演奏。

《动物狂欢节》是一首十分独特的作品。其一,乐器编制很别致,由两架钢琴与一个小型乐队组成;其二,整首作品由多达十四个乐章构成;其三,音乐中大量使用通常作曲家所回避的形象模仿手

法；其四，作品中引用了某些名家作品的主旋律加以夸张、变形，像是童心未泯的恶作剧。

这些看似超出正常边际的手法，生动描绘了动物们在热闹的节日中各种滑稽有趣的情形。嬉笑怒骂间，表现的是作者的真性情和他的艺术主张，它们像警言一样寓意深刻。整部组曲由十四首独立的短小乐曲组成：第一曲《引子与狮王进行曲》，第二曲《公鸡和母鸡》，第三曲《野马》，第四曲《乌龟》，第五曲《大象》，第六曲《袋鼠》，第七曲《水族馆》，第八曲《长耳人》，第九曲《林中杜鹃》，第十曲《大鸟笼》，第十一曲《钢琴家》，第十二曲《化石》，第十三曲《天鹅》，第十四曲《终曲》。

（三）作品分析

我们选取部分作品进行分析。

第一曲《引子与狮王进行曲》：

如何用有限的乐器表现出一个威风凛凛的森林之王的形象？这个不太容易。通常威武的形象往往会交给铜管乐器完成，它们洪亮雄壮的声音可以轻而易举的使这样的形象跃然于眼前。但圣-桑可使用的乐器实在是太少了，他只有两架钢琴与一个小型乐队（包括两把小提琴，中提琴、大提琴、低音提琴、长笛、单簧管、木琴各一）。对此圣-桑发挥了自己非凡的音乐想象力，他利用了低声区以及和声这两个音乐元素，使狮王照样能够威风凛凛。

两架钢琴奏出轰鸣的震音，这是狮王出场的先导，弦乐器在低声区奏出短小但充满压迫感的引子，狮王未出场就已威慑四方。随后，钢琴以和弦带出威武的狮王进行曲，和弦中的各音间保持着一定的紧张度，使音响协调丰满。

谱例 3—19

此段音乐还有一个让人印象深刻之处——由钢琴和弦乐器时而在低音区进行的连续半音阶乐句，它们就像不时传来的狮王的吼声。每每听到此处，人们不禁会心一笑，因为这声音太有画面感了。

第四曲《乌龟》：

人们通常会将行进得很慢的速度称为"龟速"，圣-桑在这里真正为我们描绘了什么是"龟速"。圣-桑十分顽皮，因为被他变为"龟速"的是一首原本非常热烈欢快的乐曲。这首乐曲原是奥芬巴赫轻歌剧《地狱中的奥菲欧》的序曲，这段风靡一时的康康舞音乐速度快而情绪热烈，深受当时人们的喜爱。

但在这里，原来狂热的急板被放慢了无数倍。钢琴以弱力度以及单调连续的三连音作为背景，弦乐轻声缓慢地进行齐奏，速度、力度的变化催生出一种化学反应，使音乐彻底脱离开原本的样貌，呈现出乌龟爬行时不紧不慢、迟缓呆滞的模样。谁能想到这个主旋律居然是那段活力四射的康康舞曲呢？音乐就是如此奇妙，旋律还是那个旋律，但是表情记号的改变，却能够使其走向与原本相反的方向。

谱例 3-20

第五曲《大象》:

在这一曲中,圣-桑故伎重演,这回轮到柏辽兹的作品被戏谑。柏辽兹《浮士德的沉沦》中的《仙女之舞》被改编得面目全非,轻盈的仙女形象随着速度、音区、力度、和声的变化,向着笨重起舞的大象形象发展,音乐的表情记号再次发挥了神奇的作用。

谱例 3-21

第七曲《水族馆》:

水族馆的音乐是晶莹剔透的。两架钢琴奏出节奏型交错的琶音,这是一种将和弦分解后的奏法,由于音响呈现出线条感,因此和弦原有的紧张度被稀释,其音响使人感到舒张、松弛。高音区交错的琶音,展现了微波荡漾的水中,千姿百态的鱼儿悠然自在地游动,阳光直射清澈的水底的情景。

小提琴演奏着同样纯净的旋律,这样的音乐有着对外界事物漠不关心的心境。它与水波剔透、涟漪闪烁的动态旋律交织在一起,汇成一种不可名状之感。

谱例 3-22

我们常听到有关音乐的这样一个比喻，"音乐是流动的建筑"，其实听到圣-桑的这段音乐时，这句话也许可替换为"音乐是流动的绘画"，因为他分明使用音乐勾画出了一个晶莹剔透的水的世界。其实，对于水的描绘许多作曲家都展现出了非凡的才能，捷克作曲家斯美塔那的《伏尔塔瓦河》便处理得十分生动，弦乐器与木管乐器巧妙的交织，仿佛汩汩的流水逐渐汇成大河，奔流而去。而中国当代作曲家谭盾索性直接以水作为音响素材，其《永恒的水》协奏曲中演奏者以不同的方式去触碰水，发出天然的水流之声。但没有一位作曲家可以将水的晶莹剔透描绘得这样真实，这四个字分明是对视觉体验的描述，但圣-桑却能够使听者获得这种既视感，此时我们只能感叹他的才华，就像人们站在罗丹的雕像前不得不感叹，分明是大理石的雕像，却真真切切能够感受到真实的人体肌理。艺术家之所以为艺术家，因具有常人所少有的洞察力、感知力与表现力，他能够察常人所不觉，感常人所不知，表常人所难达之意。如此精准的发力，谁能说圣-桑只是在戏谑？

第十曲《大鸟笼》：

如果说创作中有套路的话，那么作曲家以长笛（有时也包括短笛）表现鸟儿就成为一个经典的套路。这样的时刻，创作者与欣赏者之间往往有极高的默契，当长笛演奏出或雀跃或婉转的声音时，欣赏者便心领神会——这是鸟儿们出场了。圣-桑在《大鸟笼》的场景中并没有跳脱出常规的创作，但精准的演绎仍使这段音乐达到了生动鲜活的境界，灵动、婉转的长笛声似鸟儿们穿梭于树林的欢快、热闹景象，一派生机盎然。

其实在中国作品中也有类似的精彩时刻。小提琴协奏曲《梁祝》的引子处便有这样一段，在弦乐器颤音的背景下，长笛划过沉静，音符灵敏地上下翻飞，似鸟儿婉转的歌喉。但作曲家往往醉翁之意不在酒，这样的描写，大都是通过鸟儿的形象展现黎明或是春天的景象，抑或是一种愉悦的心境，这样婉约的表达，会留给听者更多的想象空间。

谱例 3-23

其实以音乐再现某一物是极为冒险的一种创作手法，因为它很容易流于表面，或显得庸俗乏味，但是圣-桑显然没有陷入此种尴尬之中。这些音乐在此后的一百多年间经久不衰，并且带给人们许多趣味。究其原因也许这样两个因素是不可或缺的：一是作曲家极为敏锐的洞察力，这使他的模仿能够一语中的；另一个则是童心未泯的意趣，它可以战胜许多繁复的技法，打动人心。圣-桑并不是以深刻著称的音乐家，但他的音乐有一种魔力，就是你在聆听的过程中会充满乐趣，尤其是对于入门级学习者来说，这些音乐无疑是引你打开音乐之门的钥匙。

第十一曲《钢琴家》：

为什么钢琴家会出现在动物的行列？这看似十分荒唐。

音乐的世界一直存在着两类人：有音乐灵魂的人与没有音乐灵魂的人。艺术应表现的是人类的情感，是生命的意义，它不应是机械僵化的流水线生产，因此圣-桑一直鄙视那些只会卖弄技巧而无音乐灵魂的人，这里的"钢琴家"正是此类人的代表。圣-桑把那些只知道机械地练习手指技能，而不去钻研音乐表现内容与情感的人列入动物的行列，这是他艺术观的体现。他尖锐地批判了这些所谓的"音乐家""演奏家"。因此在这段音乐中，我们就听到极为枯燥、单调的钢琴手指练习曲。

谱例 3-24

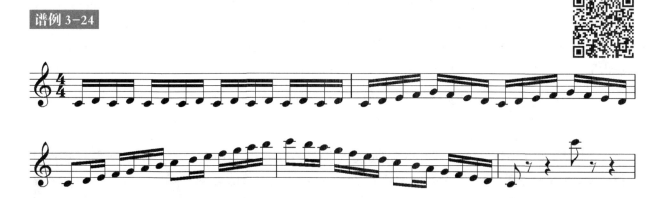

如此狂放不羁的音乐家在中国也有一位，魏晋时代竹林七贤之一的阮籍。他的一曲《酒狂》完全打破传统古琴音乐含蓄内敛的性格，转而以起伏跳荡、摇摆不定的音型，活灵活现地勾勒出一个酒醉之人的癫狂形象。如果要寻找这两位音乐家的共同点的话，那就是在玩世不恭、狂放不羁的音乐表象背后，释放出真性情和不愿随波逐流的傲气。

第十三曲《天鹅》：

前面的作品都显得那么"恶作剧"，终于有一首作品可以稍微严肃一点了。这是唯一一首圣-桑生前允许公开的作品，它也是整套组曲中最受欢迎和流传最广的一首乐曲，它就是《天鹅》。许多人可能并不知道《动物狂欢节》这部作品，但很早便熟悉了《天鹅》的迷人旋律。

两架钢琴用分解和弦构成起伏的音型，似微波荡漾的水面。在这个背景下，优美如歌的旋律从大提琴上轻缓地流出，它的主要旋律几乎没有什么特别的装饰，简单而质朴，它形象地刻画出天鹅圣洁、优雅、从容的形象。钢琴与大提琴的不同音型构成了一个既主次分明又浑然一体的音乐情境。作品的画面感极强，呈现出一幅天鹅浮游在湖面上的绝美图景。

谱例 3-25

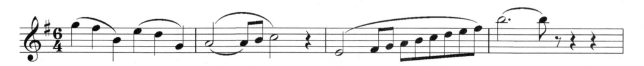

世人还熟悉另外一首有关天鹅的乐曲，它是柴可夫斯基《天鹅湖》的主题曲，在这段音乐中，双簧管以优美的音色塑造出圣洁的天鹅形象。这两首作品并驾齐驱，成为塑造天鹅形象的经典。两首作品均具有优雅的气质，但又通过各自的主奏乐器及音乐旋律显露出不同的性格倾向。大提琴音色饱满浑厚，它与舒展悠长的上下行乐句交相呼应，使《天鹅》更倾向于表现优雅、从容的气质。双簧管被称为乐队中的"抒情女高音"，它的音色纤细而敏感，与《天鹅湖》主题曲那略带忧郁的曲调相得益彰，使我们仿佛感受到了被魔法束缚而无力抗拒的奥杰塔内心的挣扎。它们以各自的魅力牵动着欣赏者的情感走向。

可以说《天鹅》是《动物狂欢节》中最具艺术性的一首。虽然说其他部分不乏趣味、灵动的乐思，也有着准确的表现力，但《天鹅》更胜一筹的是艺术的抽象性留给欣赏者的空间感。为什么这样说？其实西方艺术和美学经历了古希腊时期到中世纪再到文艺复兴直至 19 世纪中后期这样一段漫长的历程，人们一直倾向于模仿或逼真再现自然的艺术思想，这一点在绘画艺术中表现得尤为突出。直到 19 世纪末人们才逐渐发现，艺术着力于模仿和再现最终会使其失去应有的价值，从而导致艺术品成为一种"透明的玻璃外壳"，使人忽视了艺术品本身。正是在这种思想的驱动下，那种抽象性的艺术作品越

来越为人们所关注,因此莫奈、梵·高直至毕加索的作品不断在强化抽象的概念,使艺术作品带给人们更多的想象空间。《天鹅》的经典性正在于此,它没有拘泥于对天鹅形象特征的描绘,而是进入神形兼备的刻画中,且形神之间更重神似。也许这一切正如圣-桑自己所说:"我生活在音乐中,就像鱼生活在水里一样。"可以说正是如此的自负成就了《动物狂欢节》。

二、管弦乐组曲《行星》

(一)作曲家简介

古斯塔夫·霍尔斯特(1874—1934)是20世纪一位有影响力的英国现代作曲家。他出身音乐世家,幼年跟随父亲学习音乐,19岁进入英国皇家音乐学院学习并获作曲奖学金。毕业后他担任过乐队长号手,后又在几所音乐学院任教。1919—1923年,他担任了英国皇家音乐学院的作曲教学工作,晚年则专心于音乐创作。其代表作品有《行星》组曲,歌剧《赛维特丽》《在野猪头酒家》,舞剧《大笨蛋》等。霍尔斯特属于现代作曲家,他敢于尝试一些新的创作手法,如四度、五度的叠置和弦,不规则节拍以及由多个插入部分建构的拼装形式。正因此,人们将他与欧洲大陆的勋伯格、巴托克、斯特拉文斯基等具有先锋思想的作曲家联系在一起。霍尔斯特对轻音乐、流行音乐、民间音乐等也有着十分包容的心态,这些使他能够以自己的方式和态度去表现音乐的意境和效果。

古斯塔夫·霍尔斯特

(二)作品介绍

管弦乐组曲《行星》的创作动机始于1913年。一次,霍尔斯特偶然听到有关星象学中各行星的知识,随后他于1914—1916年间着手《行星》组曲的创作,并以太阳系的七颗行星(除地球外)分别命名全曲的七个乐章:第一乐章《火星——战争之神》,第二乐章《金星——和平之神》,第三乐章《水星——飞行使者》,第四乐章《木星——欢乐使者》,第五乐章《土星——老年使者》,第六乐章《天王星——魔术师》,第七乐章《海王星——神秘主义者》。

为表现这种超脱于日常的浩大形象,《行星》组曲乐队编制庞大,并启用了诸多非常规型乐器,如低音长笛、低音单簧管、低音双簧管、低音大管、次中音大号等以及管风琴和众多的打击乐器,末乐章中还加入了六声部的女声合唱。

(三)作品分析

第一乐章《火星——战争之神》:

描写有关战争的音乐是作曲家们善于发力的领域。柴可夫斯基的《1812序曲》是为纪念1812年俄国人民击退拿破仑大军入侵,赢得俄法战争的胜利而作。该作品以曲中的炮火声闻名,成功地描绘了人民奋起保卫祖国的雄伟气魄。瓦格纳《尼伯龙根的指环》中也有"女武神"的形象,在作曲家笔下,长号、小号等铜管乐器辉煌的金属声音,表现了女武神们骑着骏马在云端驰骋所向披靡的威武形象。肖斯塔科维奇的《第七交响曲》(又名《列宁格勒交响曲》),这部反法西斯战争的交响曲以进行曲的"战争主题",表现了人民抗击法西斯的顽强斗志和毅力。而在中国也有《十面埋伏》这样描写战争的经典作品,与西方不同的是,这部作品以琵琶独奏生动地再现了楚汉垓下决战的古代战争场面,其中琵琶煞弦、绞弦等特殊技法的运用,似刀枪剑戟、金戈铁马的激烈战争场景。这些有关战争的音乐作品以不同表现手法,从不同侧面折射出战争的样貌。

《火星——战争之神》也是一部与战争有关的作品,霍尔斯特是在1914年第一次世界大战爆发前夕创作的这一乐章。在这样一个具有转折性的历史背景下,无论作曲家有意还是无意,战争来临前的紧张气息都是无法回避的。因此有人认为,这段音乐是对当时迫在眉睫的战争的预言,而这一乐章的音乐也确实印证了这些。

低音单簧管

低音长笛

此章采用大调、5/4 拍,快板。

第一主题由铜管乐器在低音奏出,似战争降临前夕阴云密布,给人以压迫感。它的发展渐趋高涨,那种残酷凶暴的气氛愈加浓厚,使人联想到硝烟弥漫的战争场面,也隐喻着第一次世界大战那弥漫于空气中的火药味,暗流涌动,战争一触即发。

谱例 3-26

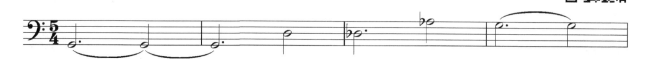

伴随着第一主题的是一个咄咄逼人的节奏型,它由弦乐器弓杆击弦奏出,时而转交给管乐器,这声音连续不断、无处不在,始终充满紧迫感。

谱例 3-27

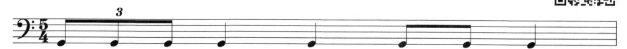

第二主题,起初弦乐呻吟般地奏出一段旋律,它由低向高蜿蜒进行,似人们对灾难的哀叹和呻吟,随后逐渐发展为愤怒的情绪。

谱例 3-28

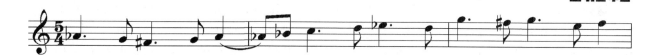

音乐突然转入第三主题,铜管乐器高奏着进军的号角。

谱例 3-29

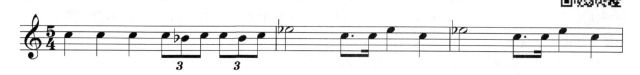

再现部中第一主题变得更加残暴蛮横，令人窒息，而第二主题和第三主题也加深了战争的恐怖形象。尾声最后连续出现强烈的不协和和弦，为音乐画上句号。音乐虽告一段落，但却并未平复所有的紧张情绪，它预示着战争的阴云仍笼罩着大地。

第二乐章《金星——和平使者》：

也许霍尔斯特希望安抚从第一乐章中还惊魂未定的听者，此章音乐设计得平和而宁静。圆号以柔和、安详的音响奏出第一主题，长笛、双簧管轻声附和，给人以清新、温暖之感，大提琴用琶音式的音调把人们引入沉思的意境中，给人以无尽的回味。它与此前第一乐章残酷的战争音乐形成鲜明对比，没有紧张不安，仿佛电闪雷鸣过后月色笼罩的夜晚，风平浪静，呈现出一派平和安逸的景象。

谱例 3-30

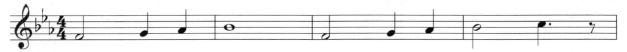

接下来由小提琴轻声奏出甜美温馨的歌唱性第二主题，木管乐器以微弱轻巧的切分和弦应和。

谱例 3-31

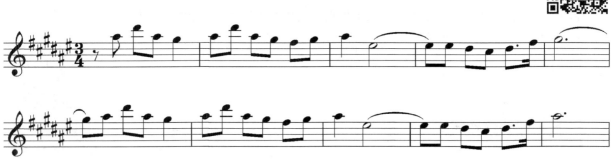

音乐徐徐展开，充分发挥了乐器音色的对比，木管乐器、弦乐器之间进行着呼应、对答和交融，竖琴和钢片琴发出银铃般的声响……这些都似云絮在缓缓地飘移、变幻，音响渐渐转弱，在不知不觉中缓慢消失，似乎把人们带入梦境。

第三乐章《水星——飞行使者》：

这一乐章给人以童话般的感觉，音乐透着灵动、轻巧、诙谐的气息。一开始小提琴与木管乐器奏出一段由低向高快速滚动的音型，这段音乐灵动、游弋，保持了极好的连贯性与流动性。用"灵动、游弋"是想说明这段旋律上下穿梭，几乎未有任何停留，仿佛无法抓住的鱼儿一般，而水星——这个飞行使者，就是如此自由地在空中翱翔。

钢片琴和木管乐器奏出轻巧的敲门旋律，象征着飞行信使在空中飘然飞舞，为人们带去祝福与欢乐。这段音乐塑造了丰富多彩、机灵敏捷的动态形象，仿佛星体在空中运行的各种神奇姿态。这个引子与门德尔松《仲夏夜之梦》序曲的开始处有异曲同工之妙，在门德尔松的音乐中，小提琴以跳弓奏出急速旋转的旋律，它们一刻不停，就像是一群精灵在森林中飞舞穿梭。这样看来，小提琴快速、密集的音型很善于刻画灵动机敏的形象。

随后第一主题出现，它带有神经质般的节奏，时疏时密，表现出不可捉摸的神态。

谱例 3-32

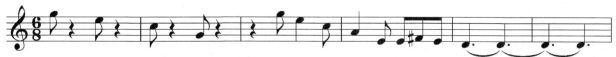

　　第二主题是一段流畅如歌的民间音调,它连续在小提琴、双簧管、长笛等乐器的领奏以及木管、弦乐器不同音区的合奏中反复了十多次,随着音色、力度、音区等的变化,使人们看到了飞行使者的不同侧面。

谱例 3-33

　　随后,音乐进入再现部分。之前的主题再次发展,或快速、灵动、游弋,或如歌般优美。最终,音乐力度逐渐减弱,似乎飞行使者向太空的深处飞去……

　　第四乐章《木星——欢乐使者》：

　　该乐章构思宏大。第一主题音乐开门见山、气势浩荡,小提琴以快速碎弓奏出热情欢愉的背景音响,接着圆号奏出持续的动力性的主题音调,英武而矫健。两种音响混合在一起,使充满动能的欢乐情绪连绵不绝。

谱例 3-34

　　这段音乐是《行星》组曲中最脍炙人口的一个部分,也许许多人从未听说过作曲家霍尔斯特,也未听说过《行星》组曲,但只要这个主题响起,大家便心领神会,因为的的确确在许多电影,尤其是科幻电影中,大家早已熟悉了它的声音,如美国电影《征空先锋》便在片中引用了这一音乐主题,给人留下了非常深刻的印象。

　　第二主题的旋律以级进为主,音乐朴实生动又不失庄严与伟岸。

谱例 3-35

　　第三主题节拍由原本的 2/4 拍转为 3/4 拍,旋律以四分音符与三连音为主,音乐铿锵有力。

【知识窗——三连音/名词解释】

三连音，是一种音值划分的特殊方式。通常音值划分以二等分法为主，三连音则是三等分，即将原有的音符时值均匀地划分为三份。它给人以节奏"错位"、不稳定的感觉。记谱中以连线中间有个"3"来标记。如2/4

谱例 3-36

第四主题是最为深情的部分，弦乐器有条不紊地奏出庄严、饱满的音响，具有颂歌的气质。

谱例 3-37

此后几个主题较为自由地发展，很难套用在传统概念的奏鸣曲式或变奏曲式等结构中。这种自由的结构形态，更符合作品所展示的一个辽阔而神秘的宇宙形象。

第五乐章《土星——老年使者》：

这个乐章的开始是令人深思的，它把人们带入对时间的思考中。三支长笛、一支低音长笛、三支大管和两架竖琴微弱地奏出两个固定交替的音，这声音迟暮而昏暗，空洞的声音有如巨大钟表的滴答声倒计着生命的时间，弦乐器、木管乐器交替演奏着压抑而克制的旋律。这是一个漫长的引子，像是生命临近枯竭时的状态。但音乐在即将消沉之际，又出现振作的迹象，圆号奏出此乐章的主题，它舒展而趋于明朗，并在此后呈现出短暂的强而有力之状。

谱例 3-38

音乐后部的和声效果趋于明朗，钟琴和竖琴的美妙音色使尾声在温和而美好的回忆或者是对未来的憧憬中慢慢隐去。霍尔斯特曾经表示，《土星》是他七个乐章中相对中意的乐章，也许这是作曲家献给自己生命的礼物也未可知。

第六乐章《天王星——魔术师》：

此乐章的小标题也被译为"巫师"或"魔法师"。与第五乐章有规律的交替声形成极大反差的是，该乐章充满了变数。

这一乐章为急板、6/4 拍。作曲家有意要创造一个魔法的世界，为突出变幻莫测的幻境，作曲家运用了多种现代作曲手法，如变化无常的调性、绚丽的配器色彩、神经质的节奏型、突变的强弱关系等，从而达到扑朔迷离的奇幻效果。

引子由铜管乐器奏出富有神秘色彩和恐怖情绪的四个长音，紧接着时值缩减进行重复，好像是巫师的魔法咒语，怪诞、不和谐，它在乐曲中不时出现。

一阵鼓声引出第一主题。大管独奏吹出了古怪而快速的魔法师音调，它始终固定在一个节奏型上，这个奇异的旋律在各个声部此起彼伏，并像着魔似的越来越快。随即弦乐以至整个乐队也加入进去，音乐变得雄壮有力。

谱例 3-39

音乐并未有意在某个主题上停留，转而就迎来了急速的第二主题。这个快速的音调像一阵旋风，主题音调在不同的乐器组合上快速重复、变奏，在高潮中带进了第三主题。

第三主题在短短八小节就进行了三次转调：D—♭D—G，这种急速的调性变换正符合音乐形象的要求——塑造一个充满魔法的奇幻世界。这种变换一直在主题的重复与发展中进行，直至掀起高潮。突然一声镲片声响后，音乐变得渐趋缓慢低沉，引子中的魔法咒语在低音上变化出现，压抑的情绪再次袭来。

谱例 3-40

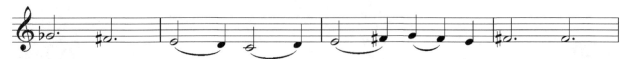

第四主题首先在低音铜管乐器上奏出，这个有着倔强执拗性格的主题进行了多次的重复和发展，长、短笛时而奏出快速变化的短音型增加了音乐怪异的气氛，第二主题的音型不时夹杂其间，音乐逐渐达到了全曲的高潮，有一种所向披靡之感。但转瞬间又安静下来，只剩下弦乐奏出微弱的长音和偶尔几声低沉的钟鸣，引子的音调在竖琴上微弱闪现，魔法咒语神秘而诡异。继而音调转到大管、铜管，再次造成强大的声势，音乐更加阴森恐怖。终于音乐又静了下来，竖琴奏出微弱的引子音调，魔法咒语总是无处不在，最后乐曲在魔幻的色彩中渐渐消失了。

谱例 3-41

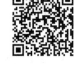

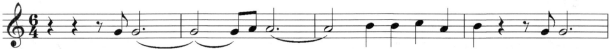

第七乐章《海王星——神秘主义者》：

海王星在八大行星中离太阳最远，总是使人有种神秘莫测的感觉。该乐章分为两个主题，每个主题均有一个徐缓流畅的旋律，在各主题的发展中都贯穿着许多意想不到的奇妙音响，它们为音乐蒙上了一层娴静舒缓又神秘冷漠的奇异气氛。乐章的第一主题就是在这种色调中构筑起来的。

第一主题，音乐开始由几支长笛奏出了交织在 e 小调和 #g 小调的第一主题。作曲家在此处运用了这样一些手法：不稳定调性的变化组合，低音长笛特有的冷漠空旷的音色，双簧管和谐的对答，钢片琴、竖琴晶莹的音响，弦乐器长音的伴奏陪衬等，这一切成功地渲染出一幅神秘莫测的太空景象。（该谱例以 C 调记谱）

谱例 3-42

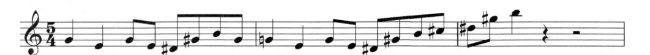

第二主题，音乐开始由大提琴及木管乐器进行复调手法的处理，使音乐显得飘忽不定。随后一直未出现的女声合唱加入进来，这个由六声部组成的女声合唱在整体音乐中更像是一种特殊的音效，作曲家并未给合唱加入歌词内容，合唱始终以"啊"进行，使乐曲获得意境的升华，构成了虚无缥缈的音乐背景。紧接着单簧管轻轻地奏出了柔美如歌的第二主题，音乐显得那么淡然、舒畅而略带忧伤，但又那么悦耳动听。女声合唱仍在空旷而缓慢的钟声下持续着。随后音响越来越淡，在偶尔的钢片琴和竖琴的伴奏下，只剩下孤单而微弱的歌声在虚幻的太空中一直飘荡，渐行渐远……

谱例 3-43

对于这部作品，霍尔斯特在1920年公演时曾说："这些曲子的创作是受诸行星在占星学上的意义启发。它们并不是标题音乐，没有具体的音乐情节，也不与古代神话中的同名神仙有任何联系。如果听这部音乐需要什么提示的话，尤其是从广义上去理解，那么知道每一曲的小标题就足够了。例如'木星'带来了通常所说的欢乐，也带来了同宗教或民族的欢庆活动有关的带有礼仪性的喜悦；'土星'带来的不仅是肉体的衰退，它也标志着理想的实现；而'水星'则是智慧的象征……"

这部作品既不同于传统的严肃音乐，也不等同于现代流行音乐，它所表现的是一个人们所未知的世界，因此也为作曲家提供了更加自由的创作空间，使其可以穿梭于古典与现代之间，大刀阔斧地运用诸多音乐元素表现浩瀚广阔、神秘莫测的宇宙。因此科幻影片《星球大战》的作曲家约翰·威廉姆斯为影片音乐构思时，便从霍尔斯特《行星》组曲当中寻求灵感，并将该音乐中一些经典部分运用在影片当中，有了这些音乐元素的支撑，再配合影片的大制作场面，就让配乐呈现出大气磅礴的效果。

从深层来说，这样一部作品使人们从音乐的角度对生命、时间、空间产生形而上的思考。听《行星》组曲仿佛是在星际穿越，作曲家把宇宙作为宇宙本身来观照，而非作为上帝的载体、象征或是神灵来对待，这一点是其现代性的忠实体现。

霍尔斯特可以说是第一个以宇宙为主题（非宗教性亦非神话的）创作大型管弦乐作品的作曲家，他的这部《行星》组曲将西方浪漫乐派后期的创作引向了一个更为广阔和超前的时空。《行星》组曲是20世纪英国古典音乐的扛鼎之作，而霍尔斯特亦凭借这部作品与埃尔加、布里顿等伟大作曲家比肩。作品反映了霍尔斯特在科学进步与发展的时代，对于新事物的敏锐洞察力，这部带有科幻色彩的音乐对后来的《星球大战》《异形》等电影配乐产生了巨大的影响。

四、《天方夜谭》组曲

（一）作曲家简介

俄国长期处于黑暗的农奴统治之中，在欧洲资本主义浪潮的冲击下，一批具有先进思想的知识分子尝试以革命民主主义思想与旧的封建专制进行斗争，这场斗争创造了一个充满批判精神、创造精神的艺术大繁荣时期。在此期间，一个充满朝气的新兴青年音乐家团体诞生了，人们给予了这个群体一个强而有力的称呼——强力集团。

强力集团又被称为五人强力集团、强力五人集团、五人团等，19世纪60年代创立，是俄罗斯民族音乐艺术创作队伍中的一支主力军。主要成员有五位，米利·阿列克谢耶维奇·巴拉基列夫（1837—1910）是强力集团的领导人，除此之外还有凯撒·居伊（1835—1918）、穆索尔斯基（1839—1881）、鲍罗丁（1823—1887）、里姆斯基·柯萨科夫（1844—1908）。强力集团有着共同的宗旨，即确立民族性、人民性、现实性，弘扬俄罗斯民族音乐文化，建立俄罗斯民族乐派。这里，我们主要认识一下里姆斯基·柯萨科夫。

里姆斯基·柯萨科夫出生于一个贵族家庭，自幼受到家庭音乐氛围的熏陶。青年时代他结识了巴拉基列夫，得到了对方的欣赏与帮助，后成为强力集团的主要成员。在鲍罗丁、穆索尔斯基等人去世后，里姆斯基·柯萨科夫为他们的作品做了大量的整理工作。1871年，他被圣彼得堡音乐学院聘为教授，开始了职业创作生涯。此外，他在培养学生、著书立传、

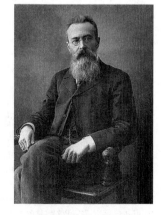

里姆斯基·柯萨科夫

音乐社会活动等方面都做出了卓越的成绩。

里姆斯基·柯萨科夫的代表作有：歌剧《五月之夜》《雪姑娘》《圣诞之夜》《沙皇的新娘》《金鸡》等，交响乐《天方夜谭》《西班牙随想曲》《安塔尔》等。他的音乐旋律多以古老的俄罗斯民间音乐为主，和声华美而具有创造性，配器极为丰富，音色的混合自然而华丽，其作品散发着开朗与温馨的气息。

（二）作品介绍

1862年，里姆斯基·柯萨科夫从海军学校毕业后，曾跟着舰船到远洋服役。这段海上生活让他迷上了大海，体验到大海深沉与狂放的魅力，这些感受都凝结在他日后创作的《天方夜谭》中。

《天方夜谭》组曲，又名《舍赫拉查达》组曲，是里姆斯基·柯萨科夫最广为流传的一部作品，创作于1888年。作品取材于阿拉伯民间故事《一千零一夜》（即《天方夜谭》）。《一千零一夜》是一部包含寓言、谚语、童话、神话、爱情故事、历史故事等包罗万象的民间文学作品，内容鲜活、生动、深刻，真实地反映了古代阿拉伯地区的社会风貌。

里姆斯基·柯萨科夫在出版总谱上介绍了《一千零一夜》的梗概："古代阿拉伯的苏丹王沙赫里亚尔专横而残酷，他认为女人皆居心叵测且不贞，于是他每天娶一位新娘，次日便处死。机智的少女舍赫拉查达嫁给这位苏丹王之后，在当夜给苏丹王讲了一个生动离奇的故事。第二天，这个故事正讲到关键之处，被故事深深吸引的苏丹王为了继续听下去，破例没有处死新娘舍赫拉查达。之后，每天舍赫拉查达都以同样的方式给苏丹王讲一个动听的故事，一直讲了一千零一个夜晚……最后，苏丹王被舍赫拉查达感化，终于放弃了残酷的念头，决心与舍赫拉查达白头偕老。"

作曲家并非用音乐描述整个故事，而是从中选取了几个画面，按作曲家本人的话来说，这只是"一个神话故事的万花筒，一些东方色彩的图案"。这部音乐作品充满了东方韵味，作曲家意在将神秘而颇具风情的东方文化作为自己的美学基础。音乐中不乏浪漫诗意、炽热激情，亦有对大自然奇异色彩的描绘，所有这些都使音乐充满东方文化的魅力。

（三）作品分析

全曲共四个乐章，各自描绘一些内容没有必然联系的故事或画面。第一乐章《大海与辛巴德的船》，第二乐章《卡伦德王子的故事》，第三乐章《王子与公主》，第四乐章《巴格达的节日：辛巴德的船撞上立有青铜骑士的峭壁》。

第一乐章《大海与辛巴德的船》：

辛巴德是一个有各种奇异经历的航海家，他不知疲倦地在海上航行，经历了各种奇遇，他遇到过食人巨人也遇到过海妖，他曾命悬一线却能死里逃生。但音乐并未具体描写这些，而是展现了一个浩瀚无边的海洋，充满冒险精神的水手在远航中时而遇到惊涛骇浪时而享受风平浪静。

在这一乐章中，作曲家着力表现大海变幻莫测的景象，乐曲采用了无展开部的奏鸣曲式。此乐章的引子也是整个组曲的引子，它包含两个贯穿于整个组曲的重要主题。一个主题表现了残酷暴君苏丹王沙赫里亚尔的形象，由三支长号和一支大号主奏，音乐阴沉而威严。

谱例3-44

另一个主题属于舍赫拉查达。在竖琴的拨奏下，独奏小提琴拉出了一段富于东方幻想色彩的旋律，表现了舍赫拉查达聪慧、迷人的形象，流畅的旋律线条，像是她在讲着娓娓动听的故事。这段音乐与苏丹王主题形成鲜明的对比。

谱例 3-45

这两个具有人物形象写照的音乐主题在全曲中多次变化再现，贯穿始终。

呈示部主部主题是苏丹王主题的变形，它在中提琴、大提琴带有波动感的伴奏音型下不断推进，造成一种波涛涌动的图景，形成了海的主题。

谱例 3-46

呈示部的副部主题有两个。第一副部是辛巴德航船的主题，由长笛奏出一段流畅的音乐，似辛巴德的航船从容不迫地行驶在大海上。

谱例 3-47

接着，第二副部出现，旋律由舍赫拉查达主题演变而来，音乐变得更加热切，它体现了对遥远地方的向往，正是这种力量鼓舞着辛巴德扬帆远航，我们可以将这段音乐理解为"远航的主题"。随后音乐逐渐转为激动不安，预示着大海的暗流涌动，暴风雨即将来临。

谱例 3-48

1=A 3/2

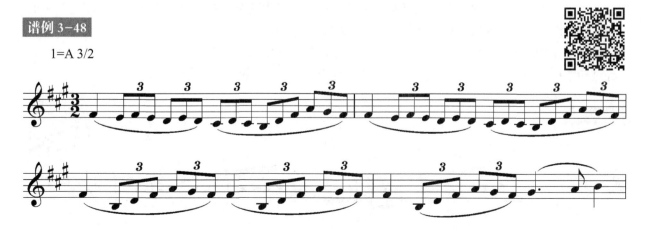

接着，海的主题呈现出剧烈动荡与不安的景象，这是辛巴德与狂风暴雨搏斗的惊险场面，远航的主题时而闪现出来，意味着辛巴德远航的坚定意志始终未磨灭。

最后，重现主部主题与副部主题，狂风巨浪仍未停歇。直到尾声，长笛和双簧管奏出悠长低吟的曲调时，才使气氛渐趋平静，辛巴德的小船平缓地驶向远方。

第二乐章《卡伦德王子的故事》：

这是《一千零一夜》中有关"三个僧人的故事"。"卡伦德"的意思是靠施舍为生的僧人，三个僧人原为王子，由于不同的奇遇三人都剃发做了僧人……

乐章开始，独奏小提琴奏出舍赫拉查达的主题，它时时在提醒人们，舍赫拉查达一直在娓娓地讲述着故事。

大管奏出卡伦德王子的主题，这个主题由双簧管、小提琴以及木管乐器依次奏出，不断地改变音色。随后同样的旋律又由乐队进行变奏发展，音乐情绪逐渐激动起来，仿佛故事的内容在不断推进，王子遭遇的各种经历牵动人心，东方的神话世界引人遐想。

谱例 3-49

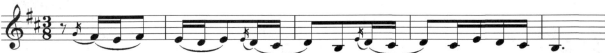

中间部是富于戏剧性的刀光剑影的交战场面。长号奏出低沉、有力的号角性音调，随后主题发展，展现了激烈的战斗情景。

谱例 3-50

再现部中卡伦德王子的主题多次变奏，低音部隐隐出现苏丹王的主题，似乎对故事意犹未尽，最后在雄壮有力的乐声中第二乐章结束。

第三乐章《王子与公主》：

这是一个关于王子与公主爱情的故事。由于神力的安排，公主与王子在梦中相会并一见钟情，他们经历了许多磨难，最终证实了两人坚贞的爱情。这一乐章由两个主题乐段分别表现了王子与公主的形象，没有激烈的矛盾冲突，有的只是具有阿拉伯风格的深情、柔美的旋律。

王子的主题由两把小提琴奏出优美如歌的旋律，随后交由木管复奏，这里作曲家将一个色彩奇妙的经过句镶嵌其中，丰富了音响的层次，塑造了王子温柔、文雅的形象。

谱例 3-51

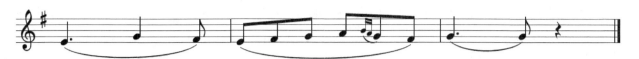

公主的主题是单簧管奏出的一段具有东方舞曲风格的音乐，旋律更加妩媚、娇柔，其中三角铁、铃鼓成为画龙点睛的部分。

谱例 3-52

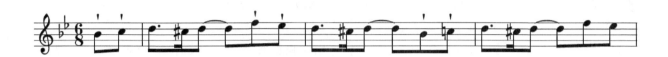

后半部分，王子与公主这两个性格接近的主题经过多次变奏，相互交织、缠绕在一起，向人们展现出爱情的甜美画卷。这其中舍赫拉查达的主题几度出现，让人们清晰地感受到是她在讲述着这个奇妙的故事。最后木管乐器流畅地奏出王子主题，轻轻地结束了第三乐章。

第四乐章《巴格达的节日：辛巴德的船撞上立有青铜骑士的峭壁》：

这个乐章描绘了两个场景。一是巴格达节日的欢腾景象，二是波涛汹涌的大海。乐曲开始的引子处，苏丹王与舍赫拉查达的主题一同出现，风格与之前有了很大的改变，此处已暗示了两人逐渐和谐的关系。苏丹王的旋律在此处加快，抹去了原有的威严与残暴，舍赫拉查达的主题则由小提琴双音奏出，更具坚定感。

接下来，此章的主题出现，这是有一个具有东方风情的舞曲，它以急速旋风般的节奏，将人们带入巴格达街头的节日欢庆场面中。

谱例 3-53

作曲家在这里加入了前几个乐章的部分主题，如舍赫拉查达的主题、公主的主题、卡伦德王子的主题等都得到了呈现。节日的热烈气氛愈加高涨，飞快的速度、欢悦的音符，全部打击乐器的加入，描绘出载歌载舞的狂欢场面。突然，在高潮部分出现了海的主题，音乐急转直下切换到狂风暴雨、波涛汹涌的画面中。乐队发出两个强有力的和弦，好像航船被巨浪推向矗立着青铜骑士的礁石上撞得粉碎……乐曲气势渐弱，小提琴奏出呜咽似的大海主题，这时辛巴德航船的主题再次响起，它给人们以希望——辛巴德这位勇敢的航海者没有死，他平安回到了巴格达。

尾声与组曲的引子相呼应，小提琴独奏出舍赫拉查达的主题，喻示故事讲完了。接着低音提琴奏出苏丹王的主题，这段音乐已变得十分温和而亲切，这是被舍赫拉查达感化了的苏丹王形象。最后，全曲在独奏小提琴徐缓的余音和木管乐器微弱的和弦中结束，充满甜蜜而美好的回忆。

在这部作品中，作曲家充分挖掘了乐器的不同音色并加以细腻调和。同时，他还以交响性的大幅度展开，烘托出大海与异国文化的氛围，这一切营造出的强烈画面感，使人们享受到听觉与视觉的双重冲击，回味无穷。

作曲家在创作这部作品时是矛盾的，一方面作品的标题以及《一千零一夜》本身所具有的故事性，连同强烈的画面感，都为欣赏者塑造了准确的形象指向。但另一方面，作曲家在《我的音乐生活》一书中又表达出对这种塑造形象的排斥心理，他说道："我认为不宜在我的作品中寻求过于明确的标题，因此在以后印行新版时，我甚至取消了每一个乐章的名称所包含的对这个乐章的暗示，在写作《舍赫拉查达》的时候，我标上这些提示的用意仅希望听者能沿着我自己的想象所经历过的道路来想象，而我给每一个听众充分的自由，他们可以根据自己的心情来领会更具体更详尽的概念。"

艺术界从未停止过对艺术作品采用标题还是无标题、具象还是抽象的争论，其出发点往往是为欣赏者想象力的发挥而考虑的。笔者站在欣赏者的角度来看，欣赏具有明确指向性的艺术作品并且能够将其与自己的生活经验对号入座，是一种乐趣。而领略一个抽象的、不可名状的艺术作品，也可从中感受到自由的情思、无尽的遐想所带来的快感。因此孰优孰劣并没有必然的答案，只是不同受众的不同感知罢了，作曲家尽可以发挥灵感，在自己最擅长的领域绽放才华。

第四节　中国组曲

一、《内蒙组曲》之《思乡曲》

（一）作曲家简介

中国近代史上一位成名非常早的小提琴演奏家、作曲家、音乐教育家就是马思聪。马思聪（1912—1987）出生于广东，虽然父母都不懂音乐，但家乡独有的地方戏剧音乐深深地影响着童年的马思聪，他开始学习乐器并大量接触民间音乐。1923年后，他陆续在法国南锡音乐学院、巴黎音乐学院学习，学成归国，先后执教于国内多所大学，并集演奏与创作于一身。其代表作品主要集中在小提琴曲方面，有《内蒙组曲》《西藏音诗》《第一回旋曲》《牧歌》等。

马思聪

（二）作品介绍

《内蒙组曲》也称《绥远组曲》，是马思聪于1937年创作的一部小提琴组曲，它不仅是马思聪的成名之作，也是我国小提琴音乐创作的里程碑。其中的第二乐章《思乡曲》更是享誉中外，常被单独演奏。马思聪是较早将民族音乐素材运用到小提琴音乐创作中的作曲家，他的作品具有鲜明的民族特色。这样的创作在今天不足为奇，但是在20世纪30年代，能够对民族音乐展开如此创造性、革新性的创作却是难能可贵的。《内蒙组曲》中作曲家以丰富多彩的蒙古族音调为基

础，倾诉了饱含民族精神的情感。全曲共有三个乐章，分别是第一乐章《史诗》，第二乐章《思乡曲》以及第三乐章《塞外舞曲》。

（三）作品分析

《思乡曲》是在中西音乐思想的融合中形成的，音乐为再现三部曲式，即 A—B—A¹。

A 部：该曲的主题直接采用了内蒙古民歌《城墙上跑马》的音调。原民歌所表达的是，为谋生计背井离乡的内蒙古青年对家乡和亲人的思念。歌曲的旋律由 4 个短小的乐句组成，每一乐句都递次下降。抛物线式的旋律音调往往具有这种力量，当它的形式结构与人的情感形成同构效应时，这种低落情绪就会不鸣自来，它将听者一步步带入怀念与忧伤的情绪中。

谱例 3-54

城墙上跑马

内蒙古民歌

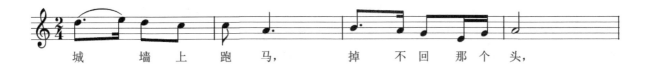

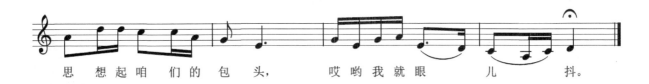

为什么歌词中要出现"城墙"这个特定的场景？因为早期各地的城墙普遍修得比较窄，所以"城墙上跑马"客观上不容易掉头，歌曲借用这一情景表现离乡背井的人只能一去不回头的无奈。这样朴素的话语常常震撼人心，民歌就是如此，它是无数人情感的积淀，所以这样的歌曲更深厚、动人。

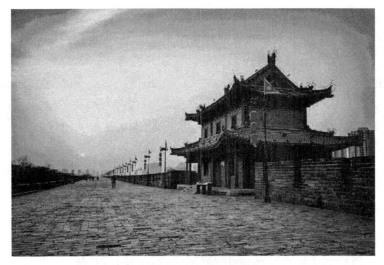

城墙

由民歌改编后的《思乡曲》，保留了原曲那种浓浓的思乡之情，主题音调几乎一致，只有一个小地方做了稍许变化。

谱例 3-55

乐曲在第三小节做了微小的改动,由原来的下行走向变为同度递进关系,这一个音符的改变使音乐的走向有点出乎预料,像是把情绪又向前推进了一下,情感的内涵瞬间变得更浓厚。

乐曲一开始奏出这个充满思乡情绪、如泣如诉的旋律,随后这一主题不断深化,通过三次变奏将全曲推向高潮,思乡之情仿佛从内心被呼唤出来,不再压抑。

B 部:音乐轻松愉悦,速度略快,像是对家乡对童年美好生活的回忆。音乐从高处开始,起起伏伏的旋律变化显得十分活跃,充分表现出游子内心的激动情绪。但这一切却非常短暂,中间部分很快过去。

谱例 3-56

A^1 部:此处主题再现,直接出现在高音区,速度变得更缓慢,滑音亦有加重的倾向,表达了更加细腻的情感变化,使听众一同被带入更深层的思念情绪中。

结尾处一连串的琶音逐渐高走,它并未按照常规结束在主音上,而是给出一个开放性的走向,使乐曲带着希望、憧憬、冥想的感觉结束。

"思乡"是中外许多艺术作品表现的重要主题。诗歌中古有"举头望明月,低头思故乡",今有"乡愁是一湾浅浅的海峡,我在这头,大陆在那头"。马思聪本人在国外留学多年,也饱尝游子的思乡之苦,所以这首《思乡曲》正像是作曲家自己的独白。马思聪的成功不是一蹴而就的,有两个重要的文化背景影响着他的创作。其一是 1840 年之后,西方音乐涌入中国,一种全然不同的音乐观念、创作手法冲击着本土的音乐,也造就出中国音乐"中西合璧"的发展新路径。它立足于本土,在保持自我核心精神的前提下,吸纳外来音乐的观念、技法。在这部作品问世前,贺绿汀就已进行了大胆的改良,并以他的《牧童短笛》成为近代中国音乐的一个里程碑。刘天华、黄自、赵元任、冼星海都是同一时期敢于创新的音乐家,这样的文化环境为马思聪提供了极大的助力。其二,曾经留学欧洲,学习西方音乐的经历是马思聪的又一深厚资源。在那里他不仅学习了巴赫、莫扎特、贝多芬这些古典音乐巨匠的艺术成果,也了解了能够将本民族音乐推向世界的音乐家,如柴可夫斯基、格里格、肖邦、李斯特等,这些作曲家对马思聪的影响是深远而具有决定性的。可以说中国近代音乐文化观念的转变和欧洲音乐的熏陶,成就了马思聪的独特创作。当然值得一提的还有,马思聪的小提琴演奏生活对于他创作的意义也是不可低估的。

二、《民族交响组曲——乔家大院》

2006年,一部描写晋商的电视剧《乔家大院》在全国热播,剧中本土音乐家赵季平创作的具有乡土气息的音乐为全剧增色不少,这为次年在北京保利剧院《民族交响组曲——乔家大院》(以下简称《乔家大院》)首演的成功打下了良好的群众基础。此后该作品在舞台上经久不衰,成为近年来不可多得的一部民族交响题材的佳作。

(一)作曲家简介

赵季平,作曲家,1945年8月生于甘肃平凉,毕业于西安音乐学院,1970年7月参加工作,后进入中央音乐学院作曲系进修。其代表作有:交响诗《霸王别姬》《乔家大院》、协奏曲《丝绸之路幻想组曲》、陕北秧歌剧《米脂婆姨绥德汉》等。

赵季平在音乐创作领域独树一帜,被誉为中国乐坛最具中国风格、中华气质和民族文化精神的作曲家。他曾为《红高粱》《霸王别姬》《大红灯笼高高挂》《水浒传》《大宅门》等众多知名影视作品配乐,荣获过多项大奖。赵季平的创作涉及民族管弦乐、交响乐、歌剧、戏曲音乐等多个领域,其音乐扎根于民族的土壤,将浓郁的民族风格、鲜明的个性特征、真挚的情感体验、奇特的音响色彩构思巧妙地融于现代意识之中。

赵季平

美国著名纪录片导演、两届奥斯卡金像奖得主阿兰·米勒率摄制组拍摄了纪录片《音乐家赵季平》。该片这样评价道:"赵季平是最具东方色彩和中国风格的作曲家。"这与赵季平所执着的是一致的——"你必须爱你自己的东西,你就是要用自己的东西去征服世界"。他的作品流淌着民族的血液,传承了圆融通达、厚重包容的民族情怀,他坚定地认为,"要握住民族精神的'魂',守住文化的阵地,在继承上寻求发展、创新,实现相互交融。"他在用中国音乐的"母语"与世界对话,这正是他成为新时期以来中国电影音乐创作中极具创造性和影响力的作曲家的根本所在。

(二)作品介绍

该剧以乔家大院为背景,讲述了晚清末年晋商乔致庸弃文从商,在经历千难万险后终于实现货通天下、汇通天下的故事。剧中的主人公是一位集义、信、利于一身且胸怀天下的商人。该剧的配乐在发展时也基于这一主线展开,它随着剧情起伏,并将剧情中所没有或者难以展开的内容,如地域特有的审美意识与心理文化结构等,以宏大丰富的音响铺陈开来,达到了雅俗共赏、美善统一的境界。

(三)作品分析

《乔家大院》由《序曲》《立志》《爱情》《商路》《炼狱》《远情》六个乐章构成。乐章之间并非松散的集锦式组合,而是在结构上有着整体的布局并注重乐章内部的紧密联系。整个组曲的主题在序曲中得以全面展开,使这个部分有了呈示部的功能,此后的《立志》《爱情》《商路》《炼狱》经过渐变发展形成音乐的变化起伏,直到第六章《远情》的出现,它与《序曲》的音乐形成呼应,具有再现部的功能,这样的布局达到均衡全曲的效果。

第一乐章《序曲》:

乐曲以淡入的手法,由大提琴与低音提琴共同奏出低沉浑厚的背景音乐,引出苍凉、如泣如诉的女声独唱主题。这是剧中主题歌《远情》的部分旋律,曲调一咏三叹,充满岁月的沧桑感。作曲家以山西左权民歌《杨柳青》的旋律为基调,同时还借鉴了晋中民歌、晋剧音乐典型的清乐徵调式风格。

谱例 3-57

乔家大院 序曲

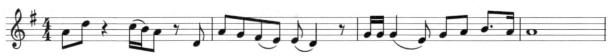

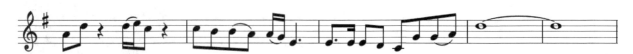

以下是《杨柳青》及其他几首有类似性的山西民歌：

杨柳青

山西民歌

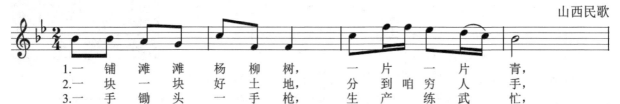

1. 一铺滩滩杨柳树，一片一片青，
2. 一块一块好土地，分到咱穷人手，
3. 一手锄头一手枪，生产练武忙，

一村一村受苦人(哟啊呀呀呆)，统统翻了身。
一条一条好牲口(哟啊呀呀呆)，拴在咱圈里头。
一次一次打胜仗(哟啊呀呀呆)，保卫咱好时光。

难活不过人想人

山西民歌

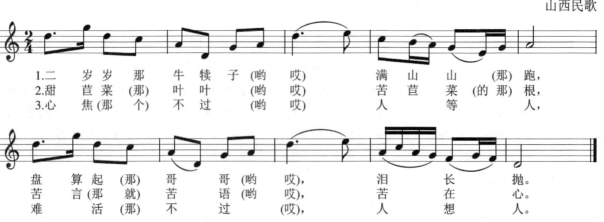

1. 二岁岁那牛犊子(哟哎)　满山山(那)跑，
2. 甜苣菜(那)叶叶(哟哎)　苦苣菜(的那)根，
3. 心焦(那个)不过(哟哎)　人等人，

盘算起(那)哥哥(哟哎)，泪长抛。
苦言(那就)苦语(哟哎)，苦在心。
难活(那)不过(哎)，人想人。

(弓换鱼唱 张 瑛记)

第三章　玲珑精致——组曲

住娘家

山西民歌

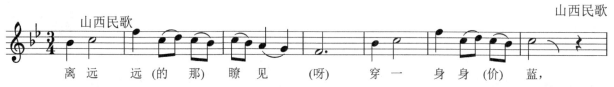

离远远(的那)瞭见(呀)　穿一身身(价)蓝，

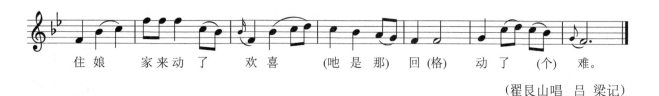

住娘　家来动了　欢喜　(咂是那)回(格)动了(个)难。

（翟艮山唱　吕梁记）

（以上民歌选自《中国民间歌曲集成》全国委员会. 中国民间歌曲集成 [M]. 北京：人民音乐出版社，1992.）

赵季平在对于民间元素的汲取上从不满足于停留在素材原始的层面上，也不是简单的"民族化"表征，他力求从中提炼出旋律的核心框架，通过自我的融汇表达其神韵，以此构成其创作的独特音乐语言。所以不难发现，序曲的主题旋律与这几首作品都存在着千丝万缕的联系，使听者隐隐感受到其内在的关联性，但又似乎很难找到具体原型做对应，这是作曲家对这一方民歌熟稔于心后的提炼与拔高。

女声独唱后便是合唱的加入，此处"咚呛哩个隆咚呛"虽为衬词，但却充满了强烈的语义性，预示着主人公无所畏惧、一往无前的人生之路。

此章还有一个亮点，即在后部出现了两个极具山西地域色彩的民间乐器——晋胡与二股弦。西洋管弦乐中加入民间乐器秉持的是一种开放的艺术观。1840 年之后的百年沧桑，使音乐家们开始对本土与西洋音乐文化有了更理性的思考，并努力将这种思考实践在自己的创作中。冼星海的《黄河大合唱》在《河边对口曲》一章加入了琵琶、三弦等民间乐器，为渲染作品的乡土气息起到了画龙点睛的作用。此后的小提琴协奏曲《梁祝》也将戏曲中的板鼓加入其中，增加了戏曲元素，拉近了作品与观众的距离。时至今日，这种混搭已屡见不鲜，但并非不讲章法，它考验作曲者对乐器音色的敏锐洞察力以及对各自旋律交织在一起时音响融合性的把握，更需要作曲者富有想象力的构思，因此要用得恰到好处绝非易事。此处原本用作晋剧伴奏乐器的二股弦合着晋胡起奏并对主旋律进行加花装饰，这两件乐器强烈的音质个性，在不绝如缕的音乐声中展示出浓郁的晋中风情。

【知识窗——晋胡 / 乐器介绍】
　　晋胡是晋剧文场的主奏乐器，由板胡发展而来，其音色浑厚圆润，它代表着晋剧弦乐器的风格、特色。常根据不同演员的嗓音进行唱腔伴奏。

【知识窗——二股弦 / 乐器介绍】
　　二股弦又称硬弦，木质琴筒，使用皮弦，是晋剧的伴奏乐器，其音色高亢尖锐。在唱腔伴奏时对晋胡旋律加花变奏，丰富了晋剧的唱腔伴奏。

第二乐章《立志》：

这一乐章的音乐做了较大幅度的转变，音乐在 6/8 拍中以富有弹性的节奏型和干练有力的弦乐断奏表现出主人公少年立志的蓬勃气息。

谱例 3-58

接着竹笛、双簧管、长笛依次奏出清新流畅的音乐，似在描绘汇通天下的晋商精神在年轻的主人公心底生根发芽，亦渲染了主人公乐观的人生态度。

谱例 3-59

熟悉山西民歌的朋友一定对这段音乐不陌生，它与山西祁太秧歌中那首著名的《看秧歌》在旋律上有着十分接近的走向。

谱例 3-60

看秧歌

山西民歌

第三乐章《爱情》：

这一乐章反映出爱情的两个不同侧面——忧郁缠绵与喜悦欢快，故而此乐章鲜明地分为A、B两部分，前者为慢板，后者为小快板。

A部，这个爱情主题采用民间音乐当中"鱼咬尾"的手法，乐句首尾音重合，形成凄美缠绵的音乐线条。此旋律以长笛与二胡依次演奏，绵长的声线十分妥帖地摹写了主人公失去恋人苦不堪言的心绪。

谱例 3-61

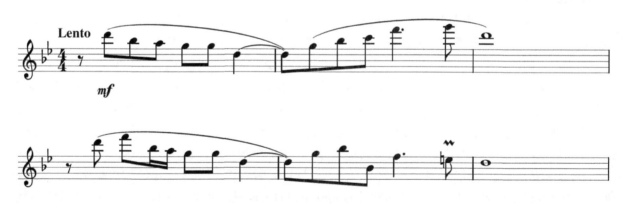

B部欢快热烈的音乐在毫无征兆的情况下闯入，这是爱情的另一种体验，使人充满幸福感。B部的音乐在力度与速度上与A部形成鲜明对比。

谱例 3-62

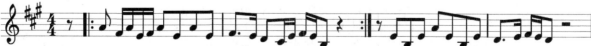

此章的两部分具有一弛一张、一松一紧、一抑一扬的特性，这种平衡源自道家阴阳相谐的对立统一思维，也为音乐增加了张力，使听者随之获得情感上的充盈。

两段音乐虽然在情绪上有较大反差，但仔细分辨会发现其音乐元素仍是来自那首《看秧歌》，只是作曲家将其所提炼的素材用对位、复调、转调等手法加以丰富，并在速度、力度等方面进行了改造，

故而使其发展成为两个不同性格的音乐片段。

第四乐章《商路》：

该乐章以前一乐章 A 部的爱情主题为引子，二胡如出一辙地演奏了那段唯美、略带伤感的爱情主题。之后在没有任何预兆的情况下，组曲的基本主题强烈回归，将音乐重新拉回主线，保持了音乐主旨的连贯一致。

《商路》可以说是整个组曲中最有画面感的部分。竹笛奏出自信明朗的音调，弦乐器以拨弦轻奏，似渐渐走来的马匹和商队的脚步声。这段音乐使我们联想到俄罗斯作曲家鲍罗丁的交响音画《在中亚细亚草原上》。"单调的，黄沙滚滚的中亚细亚草原上，传来了宁静的俄罗斯歌曲的奇妙旋律，接着听到渐渐走进的马匹和骆驼的脚步声，以及古老而忧郁的东方歌曲音调。一队土著的商队伍在俄罗斯军队的保护下，穿过广袤的草原和沙漠，又慢慢远去，俄罗斯歌曲与东方古老的歌曲和谐地交织在一起，在草原的上空长久地萦绕回荡，最后在草原上空逐渐消失。"这段描述与《商路》中的许多音乐情节是可以互通的。作曲家之间的相互借鉴与激发是音乐创作得以进步的动力，而能够在借鉴的基础上做到形成自我的风格，则显示了作曲家的智慧。竹笛奏出的这段曲调色彩明亮、富有生气，尤其是一以贯之的晋中风情，极好的将晋商货通天下、汇通天下的壮志情怀一览无余地展现出来。

第五乐章《炼狱》：

《炼狱》的存在，预示着任何的成功均要经过历练和磨难。音乐一开始就被低沉、阴郁的铜管合奏所包围，压抑的声响与不协和的和声描述了命运的低谷与苦难，它有如一股无形之力笼罩四周。这一段音乐有着极度肃穆、沉重之感，亦似一首英雄的悲歌。这一乐章采用 ABA^1 的单三部曲式，在 B 段中出现了极具反抗精神的音乐形象，铜管乐器展示了辉煌的音效，和着锣鼓齐鸣，反映了晋商与命运抗争不屈不挠的奋斗精神。

第六乐章《远情》：

《远情》意味深远。组曲首尾两端主题一致，调式相同，体现了整个组曲浑然一体的创作思路。作为组曲最后一个乐章，此章与序曲遥相呼应，不同的是女声独唱在这里是完整而宏大的。该乐章的尾部，独唱、合唱队、乐队齐鸣，将音乐再次推向高潮。此处作曲家为歌词进行了化繁为简的处理，后半段的音乐抛开了具体歌词，完全以虚词"啊"将整部音乐推向恢宏磅礴的顶点。大道至简是中国艺术所尊崇的又一精神，纵观传统书、画、乐、文等艺术领域，无不以此作为至高的境界。故传统绘画最终保留了黑白两色，传统音乐也在"大音希声"中摆脱了繁杂之音的干扰。一声"啊"声远情长，拉近了与聆乐者的距离。它借乐韵思量，融入了几经沉浮的种种感慨，也包含了志在千里的勃勃雄心。

《远情》是主人公在经历了立志、爱情、商路、炼狱后的成长。"远情"已经过洗礼褪去了爱情的色彩，个体视野被无限放大，一个从未有过的纵横开阔的天地展现开来，小我的情感在宏大抒情下退出主话语体系。"啊"使音乐的情感升华，它将具体的行为、体验升华为精神层面的追求，更富象征意义。组曲首尾两端相同的音乐素材，在作曲家丰富的音乐语言的浸润下被赋予了新的阐释。

谱例 3-63

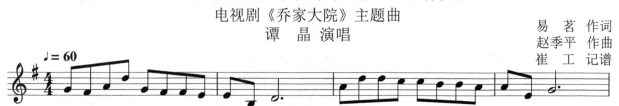

中国组曲 乔家大院 远情

电视剧《乔家大院》主题曲

谭 晶 演唱

易 茗 作词
赵季平 作曲
崔 工 记谱

第三章 玲珑精致——组曲

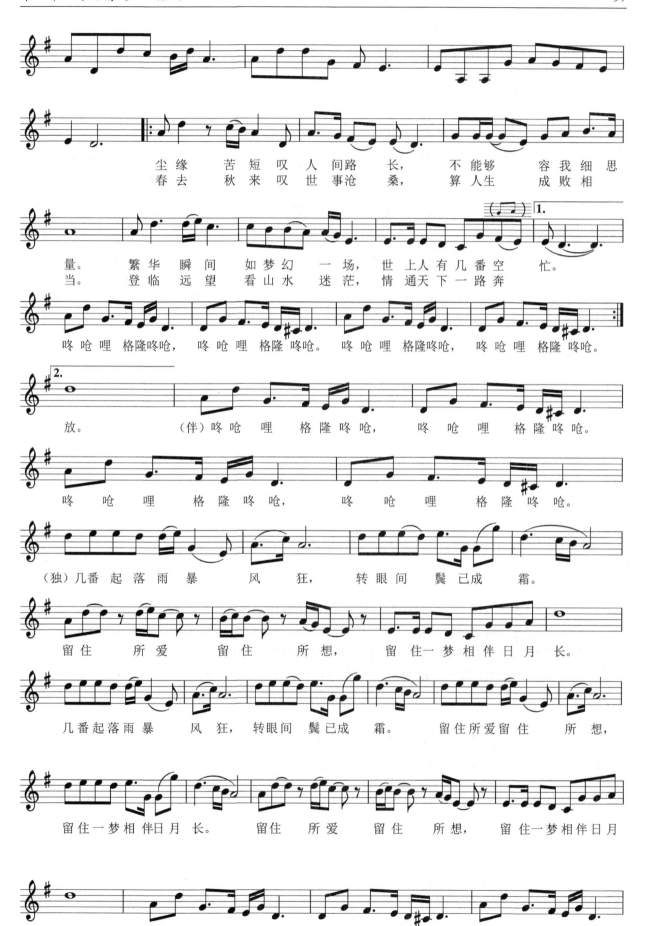

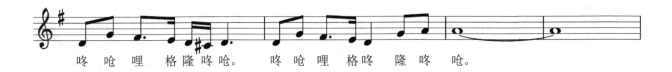

咚 呛 哩 格 隆 咚 呛。 咚 呛 哩 格 咚 隆 咚 呛。

　　《乔家大院》的音乐形象丰满传神，音乐画面古朴清新，它在电视剧之外营造了一个音乐的空间世界，但这并非作曲家的凭空想象，晋风是架构这一切的基石。在自然环境、历史人文环境等的共同构建下，会逐渐形成区域的文化心理结构，这一形成过程也是艺术形式积淀的过程，它们反映出群体的生命情感内涵。正如丹纳所说："一流作品必定追求和表现人性、人情和民族中最深刻而持久的特征。"该组曲所表现的音乐世界，实是漫长岁月中形成的晋地文化以及明清以来一代代晋商汇通天下的胸怀所构筑起的世界，作曲家则敏锐地捕捉到并将其加以放大，使人从音乐中领略到晋地文化风貌以及晋商的铮铮风骨，更能感受到生生不息、团结奋进的民族精神和家国情怀。

　　传统与现代并非割裂，传统不是永恒不变的存在，而是在自我更新、动态地进化着，就像是京剧大师梅兰芳基于"移步不换形"的改革思想，完美平衡了变与不变的关系。这部作品的可贵之处正在于它在保持民族性的同时又体现出了时代精神。

参考文献

[1] 张鸿懿，马慧玲，张静蔚. 中西经典名曲欣赏 [M]. 北京：北京出版社，1998.

[2] 贝尔. 艺术 [M]. 马钟元，周金环，译. 北京：中国文联出版公司，2015.

[3] 孙继楠. 中外名曲赏析 [M]. 济南：山东教育出版社，1994.

[4] 王晡，杨子耘. 世界名曲在线听（组曲）[M]. 上海：上海音乐出版社，2012.

[5] 杨和平. 赵季平影视音乐创作的两个支点 [J]. 人民音乐，2019(06)：36-39.

[6] 赵季平. 让青少年乐于亲近优秀传统文化 [N]. 光明日报，2013-03-08.

[7] 傅雷. 傅雷译文集：第 15 卷 [M]. 合肥：安徽文艺出版社，1998.

[8] 钱世锦. 经典芭蕾舞剧欣赏 [M]. 上海：上海音乐出版社，2002.

[9] 徐占占. 论柴可夫斯基的音乐审美观 [J]. 歌剧，2008(07)：18-19.

[10] 孟德斯鸠. 论法的精神 [M]. 张雁深，译. 北京：商务印书馆，1961.

思考题

1. 从以上作品，谈谈中西方组曲在艺术表现手法上的异同。

2. 思考《春节序曲》所应用的特定场合及其意义。

第四章 画龙点睛——序曲

章节导论

"序",也作"叙"或"引",为开始、初始之意。文章有序论、讲话有序言、戏剧有序幕,音乐中的序曲和序论、序言、序幕一样在整部音乐作品中起到画龙点睛、提纲挈领的作用,使欣赏者能够快速准确地进入欣赏状态,把握音乐表达框架。由引子、动机发展来的序曲旋律引导整体音乐进入正曲,把思维从一种懵懂状态逐渐推进到豁然开朗的佳境,动机越来越纯粹、旋律越来越明朗、结构越来越清晰、情感越来越交融,以达到走进音乐的目的。"凡音之起,由人心生也,人心之动,物使之然也,感于物而动,故形于声,声相应,故生变。"这句话出自《礼记·乐记》,表达了音乐的变化与人心情感之间的联系。任何一种艺术形式都是一种表情达意、塑造艺术意象的表现形式,舞蹈通过肢体动作、绘画通过线条构图、文学通过字词句篇。音乐之所以能让欣赏者产生共鸣,或兴奋、或低沉、或欢愉、或悲伤,皆因作曲家将自己的情感体验通过乐调律曲进行抒发呈现。音乐欣赏一般分为知觉欣赏、理解欣赏、情感欣赏三个逐渐递进的阶段,在欣赏序曲时一般要求达到理解欣赏阶段,深层次分析音乐结构。人们常说"音乐是流动的建筑",也正是因为建筑十分重视结构美,所以我们要有意识地去聆听序曲中的旋律、节奏、和声、音色等音乐素材,同时了解作品的时代背景特征,追随作曲家思路,才能对音乐作品进行全面理解,从而获得完美的艺术享受,为上升到情感欣赏阶段做好准备。

第一节 序曲概述

"序"在汉语中有"开头的"的释义,序曲,顾名思义为"开头的乐曲",一般指在歌剧、清唱剧、舞剧、其他戏剧作品和声乐、器乐套曲的开始曲,亦称"开场音乐",后来逐步发展为"歌剧序曲"和"音乐会序曲"两类,是交响音乐中最重要的体裁之一。

我国民间早先的戏曲班子、木偶戏、猴戏等在农村的戏台子或者广场上演出的时候,没有主持人,也没有传声和扩音设备,艺人们怎么样吸引到场的老百姓的注意力,告诉他们马上要开始啦?艺人们会先敲锣打鼓吸引观众的注意力,也增添热闹的气氛。即便是现在,很多戏曲演出之前,还是以锣鼓为开场。

在西方也是一样。在歌剧产生之前,民间艺人在集市上演出之前,也会吹奏喇叭,告知观众马上要开场啦。这种敲锣打鼓或者吹喇叭的行为,可以被看作是序曲最原始的状态,序曲的发展和戏剧有着紧密的联系。

欧洲16世纪的最后十年,歌剧诞生初期,意大利民间露天剧场中的演出用喇叭吹起雄壮嘹亮的号声作为开场的信号,这些喇叭手可以自己随意演奏各式各样的号音。后来就逐渐形成了一种习惯,在

歌剧开场之前，先要演奏一段音乐，而且由喇叭吹奏号音来过渡到正式的演奏。"因此，真正意义上的序曲是在歌剧的发展中形成和完善，可以说歌剧序曲的历史，就是序曲的历史。"

第一位在歌剧中撰写序曲的作曲家是蒙特威尔第。他在1607年所创作的《奥菲欧》总谱上有关于乐器的说明，因此蒙特威尔第可以算是最早为自己的歌剧写作序曲的作曲家。

序曲由管弦乐队演奏，其使命在于综合地叙述歌剧发展的重要关键场面，演奏出剧中具有代表性的主要旋律，它仿佛是剧情的缩影。17、18世纪的歌剧序曲分为法国序曲及意大利序曲两类。

法国序曲为复调音乐风格，由慢板、快板、慢板三个段落组成，中段为赋格形式，末段较短。

意大利序曲为主调风格，由快板、慢板、快板三个段落组成，后来的交响乐即由此演变而成。是歌剧、清唱剧、舞剧、其他戏剧作品和声乐、器乐套曲的开始曲。

17世纪早期歌剧的序曲是一种简短的开场音乐，没有固定的形式。从18世纪中后期德国音乐家格鲁克的歌剧改革开始，将剧情因素引入序曲，使之逐步与歌剧的戏剧性融为一体，从而能更有效地引导观众进入歌剧发展的过程。大多采用奏鸣曲式的戏剧性结构，其后的多数歌剧序曲都采纳了格鲁克的这一原则。

19世纪以后的序曲越来越向音乐会序曲发展，并演变成单乐章的交响诗形式。它既不是歌剧的开场音乐，也不是器乐作品的开始曲，而是一种独立的、专为音乐会演奏而作的管弦乐作品，所以这种作品被称为"音乐会序曲"。其中有些是标题音乐，也就是用文字或题目来阐明作品思想内容的器乐曲；有些是纪念性的乐曲，如勃拉姆斯的《学院节日序曲》就是作者为答谢布勒斯劳大学授予他荣誉哲学博士学位而作。在形式上，这些序曲都是单乐章的作品，大多用奏鸣曲式写成。

第二节　歌剧序曲

歌剧是把音乐、诗歌、戏剧、舞蹈和美术结合在一起的一种综合艺术，起源于16世纪末的意大利。传统歌剧分为正歌剧、意大利喜歌剧、法国轻歌剧和法国大歌剧等几种体裁。在18世纪的意大利，正歌剧非常流行。正歌剧和宫廷贵族的艺术趣味相适应，题材大多是希腊神话或历史故事。在形式上注重华丽的演唱技巧，一般用意大利语演唱。音乐包含序曲、咏叹调、有伴奏的宣叙调、重唱、合唱等。序曲的使命在于综合地叙述全剧发展的重要关键场面，演奏出剧中代表主角的旋律，音乐内容预示了戏剧作品的故事情节。从18世纪中后期德国音乐家格鲁克的歌剧改革开始，剧情因素被引入序曲，使之逐步与歌剧的戏剧性融为一体，从而能更有效地引导观众进入歌剧发展的过程。

18世纪中叶，意大利歌剧的表演形式日趋呆板，歌唱家过分炫耀声乐演唱技巧，这种表演既破坏了戏剧的连贯性也与启蒙时代所倡导的"质朴、自然"的艺术原则相违背，作为有见地的歌剧艺术家，格鲁克提出要对其进行改革，其核心主张是，"质朴和真实是一切艺术作品的伟大原则，歌剧必须有深刻的内容，音乐必须从属于戏剧"，他强调音乐要服从于戏剧和剧词，并在创作中把宣叙调看作是全剧情节开展的核心。表现最突出的是喜歌剧的产生，它不仅是一个新的音乐体裁，更重要的是宣扬了启蒙主义的思想观念，表现了民主、平等、博爱的精神。这就是格鲁克歌剧改革。

一、歌剧《费加罗的婚礼》序曲（莫扎特）

《费加罗的婚礼》原剧是法国作家博玛舍的三部剧之二，剧中表现出的对当时社会的政治讽刺，引起很大反响，曾遭法国王室禁演。1786年由莫扎特亲自指挥初演于维也纳。故事取材于法国剧作家博马舍的同名喜剧。

故事发生在阿玛维瓦伯爵家。男仆费加罗正直聪明，即将与美丽的女仆苏珊娜结婚。好色的伯爵早就对苏珊娜垂涎三尺，居然想对她恢复早就当众宣布放弃的初夜权，因此千方百计阻止他们的婚事。为了教训无耻的伯爵，费加罗、苏珊娜联合伯爵夫人罗西娜设下了巧妙的圈套来捉弄伯爵。苏珊娜给

第四章　画龙点睛——序曲

伯爵写了一封温柔缠绵的情书，约他夜晚在花园约会。伯爵大喜过望，精心打扮后如期前往。在黑暗的花园里，正当伯爵喜不自尽大献殷勤的时候，突然四周灯火齐明，怀抱中的女子竟是自己的夫人罗西娜！伯爵被当场捉住，羞愧无比，只好当众下跪向罗西娜道歉，保证以后再也不犯这样的错误。聪明的费加罗大获全胜，顺利与苏珊娜举行了婚礼。

序曲言简意赅地表现了这部喜剧所特有的轻松欢乐，以及进展神速的节奏，这段充满生活动力而且效果辉煌的音乐本身，具有相当完整而独立的特点，因此它可以脱离歌剧而单独演奏，成为音乐会上深受欢迎的传统曲目之一。

序曲虽然并没有从歌剧的音乐主题直接取材，但是同歌剧本身有深刻的联系，是用没有展开部的奏鸣曲式写成，但是以一个短小的过门代替展开部。

开始时，小提琴奏出的第一主题疾走如飞，后被管乐器的辉煌曲调所替代，再以管弦乐队的全奏一往无前地展开。

谱例 4-1

第二主题转到属调上,并且不断重复,具有不屈不挠的性质和不达目的誓不罢休的不可摧毁的力量,这一主题由两个旋律构成。

谱例 4-2

谱例 4-3

在乐曲的结束部出现了新的主题,表现苏珊娜的形象。

谱例 4-4

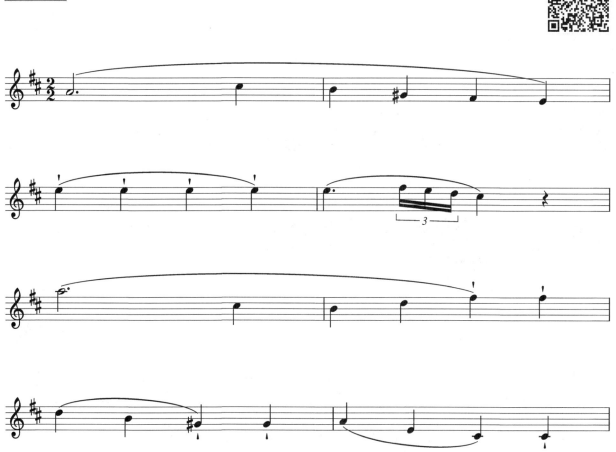

经过了一个小过门，乐曲进入再现部，音乐在热烈的情绪中结束。

二、歌剧《卡门》序曲（比才）

乔治·比才（Georges Bizet，1838—1875），法国作曲家，出生于巴黎，世界上演率最高的歌剧《卡门》的作者。比才 9 岁入巴黎音乐学院学习作曲，后到罗马进修三年。1863 年写成第一部歌剧《采珍珠者》，1870 年新婚不久参加国民自卫军，后终生在塞纳河畔的布基伐尔从事写作。在音乐中他把鲜明的民族色彩和法国喜歌剧传统的表现手法熔于一炉，创造了 19 世纪法国歌剧的最高成就。其他作品还有歌剧《唐普罗科皮奥》。

《卡门》序曲是 1874 年创作的歌剧《卡门》的前奏曲。歌剧《卡门》取材于梅里美同名小说。

比才

故事发生在 1800 年左右，出身农家的下级军官堂·何赛在吉卜赛烟草女工卡门的诱惑下堕入情网，成了走私贩。过了些时候，卡门对堂·何赛冷淡起来，她爱上了斗牛士埃斯卡米罗，堂·何赛的嫉妒使卡门烦恼，他干涉她爱情上的自由，卡门被这种干涉所激怒，于是与他绝交了。后来，在一次群众对埃斯卡米罗斗牛获胜的欢呼声中，何赛刺杀了卡门。

这首序曲是该歌剧中最著名的器乐段落，常在音乐会上单独演奏。一般的歌剧序曲都是用交响方式缩写或提示歌剧内容，这首序曲结构简单，仅仅描写了欢乐气氛和剧中次要人物斗牛士的英勇形象。

序曲开始呈示的快板主题选自歌剧第四幕斗牛士上场时的音乐，生气勃勃、充满活力，表现

了斗牛士英武潇洒的形象和斗牛场内兴奋活跃的气氛。由于它带有进行曲特点,故又称《斗牛士进行曲》。

谱例 4-5

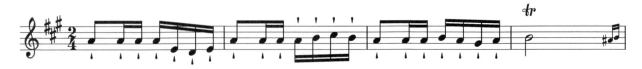

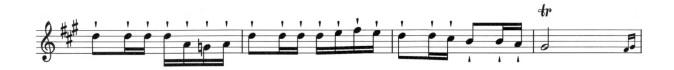

谱例 4-6

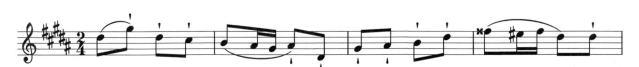

接下来乐曲从 A 大调转为 F 大调,出现第二幕中《斗牛士之歌》的副歌音调,具有凯旋进行曲特点,坚定有力的节奏和威武雄壮的曲调表现了斗牛士的飒爽英姿。反复时提高八度,使情绪显得更为高昂。之后再现第一部分主题。结束部分出现卡门的音乐动机,带有不祥的气氛,在弦乐有力的震音背景下,以大提琴为主的乐器奏出悲剧性主题,暗示悲剧性的结局,最后在强烈的不和协音响中结束。

谱例 4-7

三、歌剧《茶花女》序曲(威尔第)

朱塞佩·威尔第(Giuseppe Verdi,1813—1901),意大利作曲家,有"意大利革命的音乐大师"之称。共写了 26 部歌剧,7 首合唱作品。主要代表作品有,歌剧《纳布科》《弄臣》《茶花女》《游吟诗人》《奥赛罗》《阿伊达》《西西里晚祷》《法尔斯塔夫》《假面舞会》《唐·卡洛斯》;声乐曲《安魂曲》《四首宗教歌曲》。

歌剧《茶花女》写于 1853 年,是威尔第创作成熟时期的代表作。剧本由意大利作家皮亚威根据法国小说家、戏剧家小仲马的同名悲剧小说改编而成。

威尔第

女主人公薇奥莱塔是一位周旋于巴黎上流社会的年轻貌美的名妓。在豪华的交际生活中，她与一位名叫阿尔费雷多的青年一见钟情，并为阿尔费雷多的真挚爱情所感动，决心放弃纸醉金迷的浮华生活，同阿尔费雷多一起去巴黎近郊共享甜蜜生活。但是，好景不长，阿尔弗雷多的父亲乔尔吉奥反对他们的交往，强求薇奥莱塔为了顾全阿尔费雷多的家庭名誉和他妹妹的幸福，同阿尔弗雷多永远断绝关系。薇奥莱塔忍受极大的内心痛苦，牺牲了自己的爱情，重返巴黎风月场。阿尔费雷多不明真相，误认为薇奥莱塔变了心，气愤和失望之极，在公开场合当众羞辱了她。薇奥莱塔为了信守自己对乔尔吉奥的承诺，未吐真相，但已染上肺病的身体却无法承受这一致命的打击，就此卧病不起，病情严重。后来，乔尔吉奥良心发现，出于忏悔，将实情告诉儿子。阿尔费雷多急忙赶回薇奥莱塔身边，两人心中重燃昔日爱情的火焰。但是，一切为时已晚，薇奥莱塔生命垂危，在疾病和不公正社会的压迫下，悲惨地离开人世。

音乐采用了意大利风格的曲调和舞曲，旋律诚挚优美、明快流畅，在布局上以音乐主题的统一贯穿和场、段之间强烈的色彩对比为特点，体现出感人肺腑的悲剧力量。

序曲由两个主题组成，奠定了整部歌剧简单、优美、感人的基调。

第一个主题选自第三幕间奏曲，乐曲速度较慢，情绪悲伤，犹如女主人公的泪水在流淌。此乐句由四段长短不一的旋律组成，先下后上，呈环绕型，是威尔第典型的"半音线条"。音乐所带来的情绪让人压抑到极点，同时也为描述女主人公纯真的爱情做了铺垫。第一主题以半音下行，构成哭泣性音调，表现了悲剧形象，代表了薇奥莱塔悲剧命运结局的音乐形象。

谱例 4-8

 第二主题节奏感较强，旋律进行比较宽广，刻画了女主人公热情纯真的性格和真挚渴望爱情的主题。第一部分旋律悠长，强度由强至弱；大提琴短小的连接部分极不和谐，令人感到不幸，由圆号和单簧管再次奏出爱情述说的旋律，配上跳跃感极强的小提琴高音声部，象征了她追求奢华生活的心理。两个声部在节奏、音高、速度上的鲜明对比刻画出女主人公矛盾的心情。最后，两支旋律互相竞奏，逐渐统一，由高到低，情绪随之而行，暗示了女主人公最终的悲剧结局。

谱例 4-9

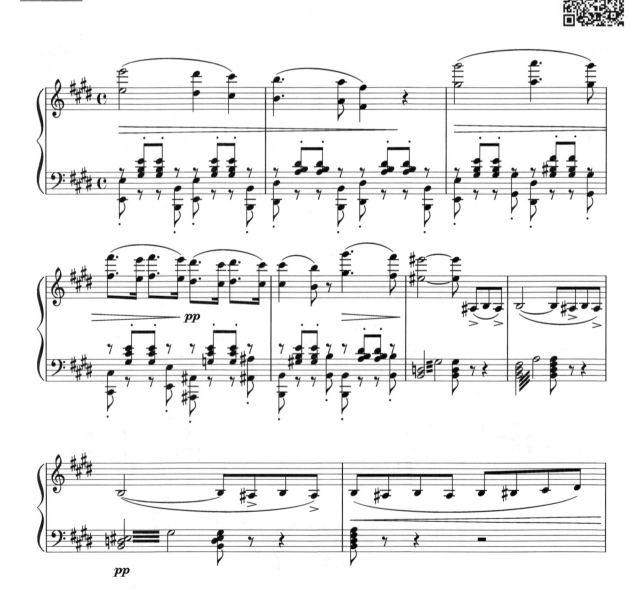

在十六小节的序中，小提琴在高音部凄迷的和弦营造出一种悲剧的气氛，仿佛一位天使从天国飘来，在迷雾中若隐若现，用她空灵迷幻的嗓音向我们讲述这个动人故事的序幕；第八小节开始，中提琴和大提琴加入，慢慢拉进了天使的距离，终于揭开她的面纱——序曲进入了主题。这段优美动人的主题一扫凄凉悲惨的情绪，给人如沐春风般的温暖。

保罗·亨利·朗说："威尔第采用了旋律，人声歌唱的旋律，由一定戏剧的或抒情的情境产生的旋律，他只适用于特定的情境。……这些作品的真挚而深刻的悲枪之情，其抒情性，以及其所产生的坚强的艺术信念是从来没有一个大歌剧所能做到的。"在怎样塑造经典而永恒的悲剧形象上，威尔第有着自己独特的创作视角，在寻找新的题材、运用新的音乐语言等几方面有所突破，特别是在旋律创造上，既继承了意大利的传统，又有着威尔第本人的旋律特点。

四、歌剧《威廉·退尔》序曲（罗西尼）

罗西尼（1792—1868），与威尔第、普契尼并称为19世纪上半叶意大利歌剧"三杰"。

罗西尼受母亲影响，14岁开始习作歌剧。他的创作继承了意大利注重旋律及美声唱法的传统，音乐充满了炫技的装饰和幽默喜悦的精神，吸收了同时代作曲家贝多芬的手法，使用管弦乐来取代和丰富原来的古钢琴伴奏。罗西尼一生创作了近40部歌剧，除了《威廉·退尔》，影响较大的还有《塞尔维亚理发师》《灰姑娘》《偷东西的喜鹊》《奥赛罗》等。

罗西尼

《威廉·退尔》是德国伟大的诗人和戏剧作家席勒的最后一部重要剧作，这部作品以13世纪瑞士农民团结起来反抗奥地利暴政的故事为题材，歌颂了瑞士人民反抗异族压迫、争取民族独立的英勇斗争精神。主人公威廉·退尔是一个正直的神射手，在奥地利统治瑞士百年纪念日，总督高悬自己的帽子，要行人向帽子敬礼。威廉·退尔和儿子路过而不从，总督要他射落放在百步之遥儿子头上的苹果。退尔虽一箭中的，但他飞快地拔出第二支箭，以便万一失手后立即射杀总督。总督发现后扣押了退尔，退尔逃脱并射杀总督。最终，瑞士人民推翻了异族统治。

罗西尼的歌剧《威廉·退尔》便是根据这部作品而写。序曲比歌剧本身更为有名，是音乐会上经常演出的节目之一，全曲描绘阿尔卑斯山下瑞士的自然环境和瑞士革命志士慷慨激昂、视死如归的精神。曲子旋律优美、节奏活泼宛如一首交响诗。这首序曲共分四个乐章，连续演奏，是较罕见的分乐章歌剧序曲。

第一部分"黎明"：

行板。此乐章出色地描绘了深居的宁静和大自然的美景。管弦乐伴奏部分，定音鼓以外的打击乐器都沉默不动。乐章首先由大提琴宁静优美的独奏开始，随后以大提琴五重奏为主题，描写了瑞士山间平静的黎明。低音区的长笛再轻轻地提示我们，一场风暴即将来临，定音鼓的演奏直接将乐曲送入第二乐章。

谱例 4-10

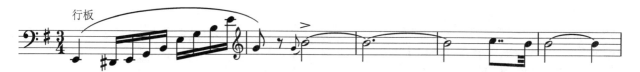

第二部分"暴风雨"：

快板小调。这个乐章则是暴风雨场面的描写，天空乌云密布，雷鸣电闪，表现了一场艰苦卓绝的斗争。先由第一和第二小提琴预告从远方逼近的疾风密云，随着乐器的增加，音乐似大海的狂啸怒吼，又似天上的狂风暴雨一般。不久，雨过天晴只留下远处的雷声与闪电。这段猛烈的音乐象征着革命志士的自由呼声。

第三部分"幽静"：

行板，G大调。暴风雨过后，出现一片清新的田园景色，唱出和平的牧歌，阿尔卑斯山又恢复了原来的恬静。牧人传遍田野的牧笛旋律是由英国管吹出的，长笛也悠闲地应和着，吹出装饰性的助奏。这是风暴过后，一片和平宁静的田园景色。

谱例 4-11

第四部分"终曲"：

快板，E大调。此处描写争取自由的瑞士革命军英勇快速的进攻，以及民众因革命军的胜利而高声欢呼的情景。这是充满光和热的快速进行曲，为听众所普遍钟爱。这段终曲是由小号独奏引导，铜管奏完序奏后，开始了大家熟悉的进行曲。中段主要由木管演奏，用了较为阴暗的 #c 小调，体现了斗争的艰辛。

谱例 4-12

回到进行曲后，跃入全曲的最高潮，最后在兴奋与快乐之情的尾奏上结束。这是革命成功后，庆祝胜利的欢呼。

谱例 4-13

五、歌剧《鲁斯兰与柳德米拉》序曲(格林卡)

古代俄罗斯的大公维斯托查尔为自己的宝贝女儿柳德米拉举行婚礼,新郎是勇士鲁斯兰。婚宴上,游吟诗人在歌唱中预言这对新人即将遭受灾难,但是坚贞的爱情能使他们逢凶化吉。果然,婚宴后,柳德米拉被魔法师契尔诺莫尔劫走。大公宣布,谁能把公主救回来,公主就嫁给谁。鲁斯兰与其他两个勇士都前去寻找柳德米拉。鲁斯兰在寻找公主的路上得到了善良的魔法师的帮助,历尽艰险终于用神剑击败了契尔诺莫尔,把昏睡不醒的公主救回基辅,并借助魔指环使公主苏醒。大公为他们举行了盛大的婚礼,有情人终成眷属。这部歌剧体现出善良战胜邪恶、光明战胜黑暗的主题思想,颂扬真理、智慧、勇敢和忠诚的爱情。

《鲁斯兰与柳德米拉》是普希金根据俄罗斯古老的传说故事撰写的著作,格林卡把它搬上了歌剧的舞台。但是遗憾的是,歌剧的剧本并不是普希金亲笔,因为他参加决斗而不幸身亡,尽管普希金也很期待这部作品的歌剧版本。为了歌剧脚本,格林卡只得请来一批脚本作家改写,后来这部作品就被变成一摊杂乱无章的舞台奇景,格林卡的歌剧就是以此脚本而写成的。

序曲的音乐结构采用的是奏鸣曲式,音乐素材均取自歌剧。

序曲一开始用管弦乐队奏出强有力的和弦,表现神话故事中的强烈、果断的勇士的性格。格林卡自己称这部序曲是"拳头"开始,"拳头"结束。

谱例 4-14

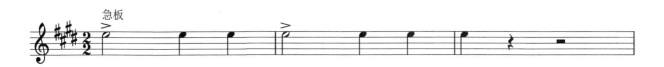

格林卡采用第五幕中用来结束歌剧的合唱与音乐作为序曲的引子和主部的结束。长笛和小提琴奏出明朗欢快、有着春天般明媚和愉快旋律的主部主题,这个主题急速向前奔驰着,表现炽热的爱情和勇士的形象。

谱例 4-15

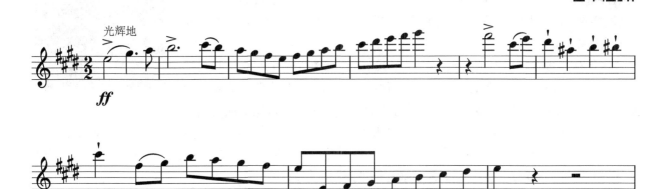

副部主题来自第二幕第三场鲁斯兰的咏叹调《啊,柳德米拉,列里允许赐给我欢乐》中的一个抒情的旋律,表现出鲁斯兰忠实、热烈的爱情。

谱例 4-16

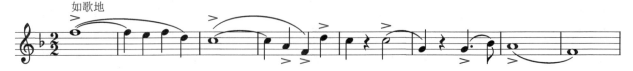

展开部的音乐把听众带入神话的幻想境界,描绘鲁斯兰遇到的一系列惊险的场面。展开部之后原先朝气蓬勃、欢腾一片的音乐又再次出现,这是第五幕终场时主人公们在基辅重逢的欢乐场面。

序曲的尾声,长号两次奏出契尔诺莫尔的音乐主题,音响刁钻古怪,是由全音构成的一个下行音阶。

谱例 4-17

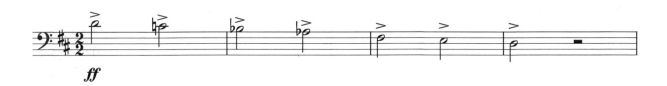

正义终将战胜邪恶,这个象征邪恶的音阶最终还是被淹没在热烈欢腾的洪流中。最后,在来自引子强烈和弦的不断反复中结束了全曲。

六、歌剧《漂泊的荷兰人》序曲(瓦格纳)

威廉·理查德·瓦格纳(Wilhelm Richard Wagner,1813 年 5 月 22 日—1883 年 2 月 13 日),德国人,19 世纪西方音乐界举足轻重的作曲家。其一生致力于歌剧创作,他充满了戏剧色彩的传奇一生,留给世人大量的歌剧作品,将德国歌剧艺术推向日益完善的境地,瓦格纳不但继承了莫扎特、贝多芬的歌剧传统,而且也为后浪漫主义的歌剧开辟了先河,他独创了被其称为"综合艺术"的乐剧,因而改变了自 1600 年以来三百多年间歌剧的创作套路。理查·施特劳斯紧随其后。

在作曲方面,瓦格纳也打破了传统模式,成为 20 世纪音乐创作的先行者。不仅如此,瓦格纳的理论著作也十分新颖,全面宣扬了自身的价值观与音乐观,在音乐界、思想界影响重大,获得了全面成功。剧场是戏剧表演的最佳

瓦格纳

场所,为此瓦格纳倾囊而出,修建自己的"梦想剧场"和他的伟大作品相匹配。拜罗伊特地处德国中部,周围山清水秀,优美、恬静的田园风光易使人摆脱凡尘俗事,犹如进入了世外桃源,直至现在德国的拜罗伊特每年仍然在固定的时间上演瓦格纳的歌剧作品。

瓦格纳被誉为疯狂的"酒神"似的人物,在浪漫主义的中期,受到各种人文主义思想的冲击,他提倡"整体艺术",力图把音乐与戏剧结合,认为音乐要表现音乐以外的东西。

歌剧《漂泊的荷兰人》是瓦格纳的第一部堪称"乐剧"的作品,剧本隐喻了那个时代的一些社会问题,表达了在动荡不安、颠沛流离的生活中,人们对平静、安详生活的渴望。剧本是瓦格纳根据海涅的小说《冯·史冈贝尔-沃普斯基先生的回忆录》中有关中世纪的传说改编的,同时内容中也涉

一些由豪夫所创作的《幽灵船故事》和《魔鬼日记》中的有关情节。

《漂泊的荷兰人》的剧情源于一个北欧的传说。一个荷兰的航海者立下誓言要冒险绕过好望角，如果失败他甘愿终生漂泊在海上。魔鬼听后，便惩罚他永久在海上航行，只有找到一个真心爱他的姑娘，才能结束这永无终止的漂泊。

这部歌剧的序曲采用歌剧中的几段主题材料构成。这首序曲是在整部歌剧完成后才写作，可谓凝结了全剧的精华，描述手段华丽，写作技巧高超，经常作为音乐会的演奏曲目。序曲以海上风暴的音乐作为主要背景，对位并置荷兰人和森塔的主导主题，并且穿插水手合唱的明朗主题。

引子一开始，弦乐器在高音区奏出神秘和狂暴的和弦，和谐而又有空洞之感。

荷兰人的主导主题开始出现，用了木管组的全奏，铜管组的四支圆号和两支小号，旋律出现在木管组的大管和铜管的圆号、长号上，音色厚重，表现出荷兰人在波涛汹涌的海洋中漂泊的孤苦和沮丧的心情。定音鼓的滚奏和弦乐组的高频率颤弓，一方面模仿了大海的海浪，另一方面又似乎是荷兰人悲惨命运的悲歌。

谱例 4-18

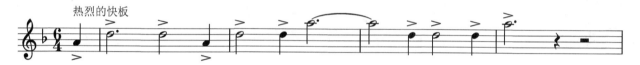

随后弦乐器在高音区奏出颤音，预示着海将不会平静，弦乐器的半音阶进行象征着海上大浪涛涛。不时可以听到荷兰人的主导主题隐约闪过。暴风雨过后，英国管吹出一个柔美的旋律，平和而亲切，略有沉思之感。下面两个主题都取自歌剧第二幕女主人公森塔的叙事曲，表现了她对荷兰人的同情以及想要拯救他的决心。森塔主题是稳定的大调色彩，是一个美丽的女神的形象，驱散了刚刚笼罩在荷兰人头上的狂风激浪、阴森恐怖，前后的反差极具戏剧效果。

谱例 4-19

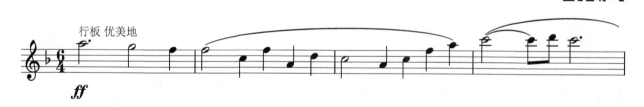

接着一个激动的旋律出现。

谱 4-20

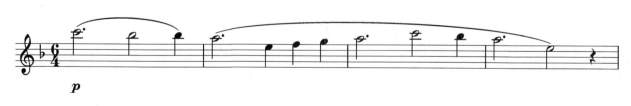

乐队中出现预示风暴来临的主题，充满了不安的情绪。

谱例 4-21

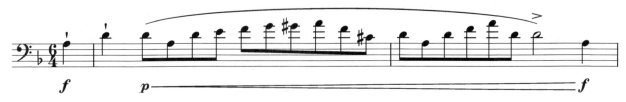

海洋上风暴再起，水手合唱的主题在风暴中隐约出现，由歌剧第三幕第一场的水手之歌《舵手啊，不必再守望》演变而成，具有民间歌曲的曲调风格，气氛比较热烈。

谱例 4-22

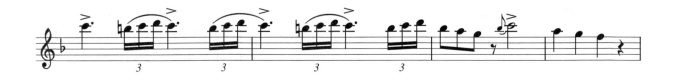

在水手合唱中，森塔和荷兰人的主导主题不断出现，相互缠绕交错，尾声中的森塔主题变得坚强有力。

谱例 4-23

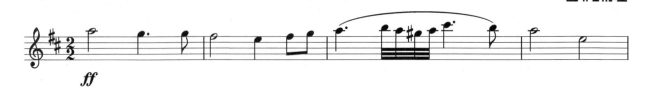

最后音乐在辉煌中结束了全曲。

整个序曲中，随着剧情的发展，森塔动机也发生着变化，首次出现是柔弱和试探性的，只有四支管乐轻轻奏出。到了序曲中间森塔的动机与荷兰人的动机开始互相缠绕展开时，主题风格变得坚定、明朗，最后，当森塔对荷兰人展开拯救的时候作曲家几乎用了乐队的全奏，力量在此迸发，在这些力量中，包含着坚定勇敢，但也能感受到一丝愤怒与哀伤，森塔愤怒他爱的荷兰人不相信自己，哀伤荷兰人继续漂泊的命运。

第三节 音乐会序曲

音乐会序曲一般指相对于歌剧序曲的另一种在管弦乐、交响乐或音乐会之前演奏的音乐体裁。形式上多采用单乐章奏鸣曲式结构，独立成品或者由几首相关序曲组成套曲呈现，内容一般来源于神话故事、戏剧诗歌或历史事件，概要性地表达某种哲学思考或情感抒发。音乐会序曲由德国作曲家门德尔松首创，《仲夏夜之梦》序曲是西方音乐史上第一部浪漫主义标题性音乐会序曲。

一、《1812》序曲（柴可夫斯基）

《1812》序曲（降E大调序曲《1812》，作品第49号）是柴可夫斯基于1880年创作的一部管弦乐作品。全名《用于莫斯科救主基督大教堂的落成典礼、为大乐队而作的1812年庄严序曲》。为了纪念1812年库图佐夫带领俄国人民击退拿破仑大军的入侵，赢得俄法战争的胜利。该作品以曲中的炮火声闻名，在一些演出中，尤其是户外演出，曾起用真的大炮演出序曲最后一段的场景。柴可夫斯基在完成《1812》序曲之后，自己并不觉得满意，在他给他的资助人和朋友梅克夫人的信中说："这首曲子将会非常嘈杂而且喧哗，我创作它时并无大热情，因此，此曲可能没有任何艺术价值。"他没有想到这首乐曲后来却成为他最受大众欢迎的作品之一。

苏联作家马克西姆·高尔基称赞《1812》序曲："这首序曲的深具人民性的音乐，像平稳的波涛那样庄严有力地在大厅回荡，它以一种新的东西攫住你，把你高举于时代之上，它的声音表达出这一庄严的历史时刻，极其成功地描绘了人民奋起保卫祖国的威力及其雄伟气魄。"

序奏的前半部分是庄严的众赞歌，用以描写拿破仑侵入俄国境内时群众的苦恼情绪和人民在大难临头时祈求上帝保佑的情景。旋律选自宗教歌曲《上帝，拯救你的众民》。随后力度加强，速度加快，表现出俄罗斯人民抗敌热情的高涨。序奏的最后，圆号吹出了骑兵的主题。

谱例 4-24

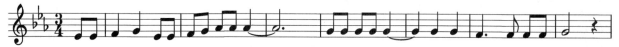

音乐的主部主要是描写战斗的，描写了拿破仑军队的逼近。音阶上行下行互相对抗，描写敌对势力的搏斗，旋律如旋风，节奏似痉挛。中段，铜管、木管和弦乐交替奏出了法国《马赛曲》片段，描绘了法军的猖狂与暴虐。炽烈的战斗平静下来之后，副部主题揭示了俄国战士们思念家乡的心情，俄罗斯的民间旋律展示了士兵们热爱祖国、怀念亲人的心情，也描写了战士们休息时的欢快场面。

谱例 4-25

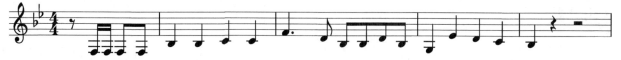

其后，是另一个俄罗斯民歌为旋律的主题，幽默而热情，反映了俄罗斯人民自信、乐观的精神面貌。

谱例 4-26

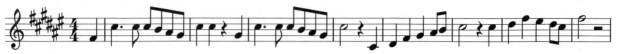

音乐的展开部和再现部运用了以上各种音乐材料来描写战斗的场面,但《马赛曲》已逐渐失去耀武扬威的性格,转入低音区,旋律显得支离破碎,预示着侵略者必将失败的命运,而俄罗斯人民却节节进逼,并最终赢得了胜利。

结尾部分极其辉煌壮丽,开始时再现庄严的众赞歌,之后变为谢神曲和凯旋歌。鼓声、钹声和钟声齐鸣,同时出现了活泼而热烈的骑兵主题。接着,低音铜管和低音弦乐奏出俄国国歌的前半部分,并与骑兵主题相结合,伴随着大炮的轰鸣声,表现了俄罗斯人民欢庆抗战胜利的盛大场面。全曲在欢欣鼓舞、充满胜利喜悦的气氛中结束。

三、《仲夏夜之梦》序曲(门德尔松)

门德尔松为莎士比亚的戏剧《仲夏夜之梦》共写过两部音乐作品,一部是在 1826 年门德尔松 17 岁那年所作的钢琴四手联弹《仲夏夜之梦》序曲,次年改编成管弦乐曲,被称为音乐史上第一部浪漫主义标题性音乐会序曲;另一部是 1843 年为《仲夏夜之梦》所写的戏剧配乐,其中的序曲就选用了当年所作的序曲。

门德尔松还独创了"无词歌"的钢琴曲体裁,共 8 册 48 首,形象生动多姿,是早期标题音乐的代表。以他为中心的莱比锡乐派对 19 世纪德国音乐生活产生了很大的影响。

《仲夏夜之梦》序曲是门德尔松的代表作,它曲调明快、欢乐,是作者幸福生活、开朗情绪的写照。曲中展现了神话般的幻想、大自然的神秘色彩和诗情画意。

这是一个将古希腊神话与现实生活编织在一起的爱情故事。它围绕精灵的恶作剧展开,情节一波三折而又诙谐幽默。仲夏葱郁的森林里,柔美浪漫的月光下,仙子在花丛中轻舞。赫米娅和拉山德、海丽娜与狄米特律斯,因为不如意的婚恋双双来到这儿。他们几经波折,最后在仙王的帮助下,有情人终成眷属。

序曲一开始是木管依次吹出四个神秘的和弦,似乎把人们带到了月色朦胧的夜晚,接着音乐进入由小提琴顿音奏出的轻盈灵巧的第一主题,描绘了小精灵在朦胧的月光下嬉游、舞蹈。

谱例 4-27

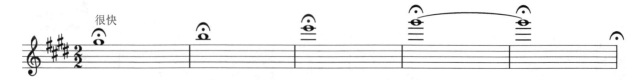

随后出现的第二主题(副部主题)欢乐而愉快,由管弦乐齐奏伴随着雄壮的号角,呈现出粗犷有力的舞蹈音乐,随后立即转入热情激动而温顺的恋人主题,曲调朴素动人。经过多次音乐的发展变化,乐队又奏出了舞蹈性的新主题,具有幽默、谐谑的特征。

谱例 4-28

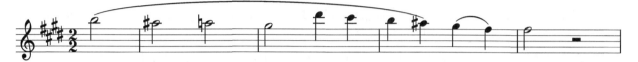

进入展开部，音乐素材在第一主题的基础上不断变化，灵动、幻妙的音乐气氛不断呈现，描绘了精灵们在广阔的大森林中欢舞、嬉戏的场面。突然出现的小提琴音色饱含忧郁、哀伤、叹息的情绪，像是在精灵的捣鬼下，爱情一波三折，恋人们相思不能，陷于苦恋。

音乐通过爱情主题的再现一扫别离的阴郁情绪，回归到主调 E 大调，给人以美满和谐之感，恋人的爱情重回佳境。当副部主题再次出现时，音乐达到了戏剧性高潮。引子的四个和弦再次把人们带入美好的梦幻之境，首尾呼应让人感到完美统一。

三、《节日序曲》作品 96 号（肖斯塔科维奇）

肖斯塔科维奇

德米特里·德米特里耶维奇·肖斯塔科维奇（1906 年 9 月 25 日—1975 年 8 月 9 日），生于圣彼得堡，苏联最重要的作曲家之一，20 世纪世界著名作曲家之一。

肖斯塔科维奇 1919—1925 年在彼得堡音乐学院学习钢琴与作曲；1923、1925 年先后毕业于钢琴、作曲专业，以毕业作品《第一交响曲》的演出而成名；1927 年在肖邦钢琴比赛中获奖；苏德战争中所创作的《第七交响曲》享誉世界；1957、1962 年先后因《第十交响曲》和《第十三交响曲》引起争论；1960 年加入苏联共产党；1975 年在莫斯科去世。肖斯塔科维奇是一位孜孜不倦的艺术革新家，但他的创作又与传统保持着密切的联系。他的艺术面貌是异常独特的，音乐语言和风格处处表现出自成一家的鲜明特征。他的旋律常以古调式为基础，尤其是阵音级的各种所谓"肖斯塔科维奇调式"的频繁运用，以及在一个主题内经常的调式突变，形成了一系列具有特殊表现力的乐汇。他的配器不倾向于色彩性的渲染，而着力于戏剧性的刻画，乐器的音色好像剧中角色，直接参与剧情的发展，是表现矛盾冲突的有力手段。他在曲式方面的独创性也很突出，他的交响套曲结构和各乐章之间的功能关系，从不拘泥一格，而是按构思需要灵活变化。

《节日序曲》作品 96 号，是肖斯塔科维奇 1954 年为庆祝苏联国庆 37 周年创作的一首歌颂祖国所取得的胜利的管弦乐曲节日序曲。它以热情、生动的音乐语言，庄严、辉煌的艺术形象，描绘了苏联人民欢度节日的景象，歌颂了人民建设社会主义所取得的伟大成就，是一首歌唱祖国的庄严颂歌。

这首序曲采用奏鸣曲式写成，A 大调。

小号和圆号吹出光辉、雄壮的喇叭号音作为乐曲的引子；定音鼓一声巨响，好似节日礼炮轰鸣。

谱例 4-29

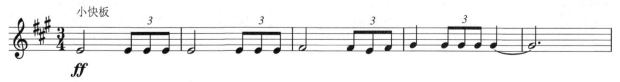

在低音弦乐器演奏短波折过渡之后，凯旋式的号角声又奏响了一次。这时，其他管乐器都加入进来，采用和声转换以及离调的手法行进发展，就好似节日里游行的人流、彩色缤纷的旗帜，令人眼花缭乱。它以胜利的姿态把人们带进隆重庄严的节日欢庆场面之中。在喇叭号音又一次奏响以后，乐曲经过发展进入呈示部，节拍从 3/4 拍转成了 2/2 拍，乐曲的速度也由开始的小快板变为急板；在圆号和弦乐奏出的背景中，单簧管奏出活泼的主题，带有舞曲特性，表达了人们的欢乐心情，小提琴复述这一主题，进行之中加进了三角铁清脆的敲击声，使舞曲性质更浓。随后，小提琴快速演奏上下翻滚的乐句，小号用"双吐"音在其中穿插，主题再转给长号和大提琴来演奏，气氛十分热烈。

谱例 4-30

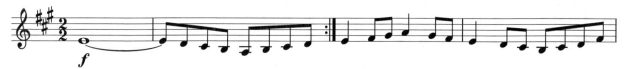

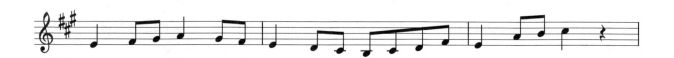

这个主题取自作者 1949 年所作的清唱剧《森林之歌》中的《让祖国披上森林外衣》，乐曲轻松活泼，充满生气，表现出人们热情奔放的欢乐情绪。这个主题经由小提琴反复演奏后，由弦乐器、铜管乐器及木管乐器相继做展开，营造欢腾热烈的气氛。

副部主题是 E 大调 2/2 拍，圆号和大提琴奏出宽广如歌的副部主题，这个优美的主题曲由小提琴和中提琴接着奏出，木管乐器与弦乐做对答式的演奏，就好似俄罗斯中音歌手在咏唱。副部主题与主部主题形成了鲜明的对比，这个优美的主题继而转由小提琴和中提琴来演奏，更显得舒展动人，充满着自豪和幸福感。

谱例 4-31

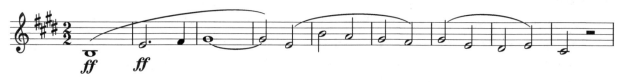

这时，木管乐器用短促的上行音与弦乐作对答式演奏，接弦乐的轻声拨奏，把乐曲引到展开部，描绘华灯初放、节日之夜的绚丽景象。单簧管演奏活泼的曲调，就像是召唤人们参加晚会的狂欢。接着，木管乐器逐渐加入，描绘人们越聚越多的场面。乐曲情绪越来越激动，音响也越来越强烈，最后汇成欢乐海洋的壮丽场面。尾声不长，在接着出现的再现部里，略有变化的主部主题和副部主题依次出现，在乐曲的结束部中重又出现引子中的喇叭号音；紧随其后的嘹亮的铜管乐器的乐音，把乐曲引入炽热的节日庆典的高潮，然后速度加快，在极其热烈欢腾的气氛与饱满有力的尾声中结束全曲。

第四节 中国交响序曲

20世纪上半叶，冼星海、黄自、萧友梅等作曲家从国外留学归来，将西方的作曲法带入中国，中国的作曲家们尝试着用各种交响音乐体裁来创作。序曲以其单一乐章的形式，复杂奏鸣曲式的结构，受到作曲家的青睐，创作了一大批序曲体裁作品，其中包括歌剧、舞剧的序曲，比如舞剧《红色娘子军》序曲；也包括音乐会序曲，比如《春节序曲》《节日序曲》等，这些序曲作品现在都已成为中国交响音乐中的经典之作。

一、李焕之的《春节序曲》

《春节序曲》是李焕之先生于1955—1956年间创作的《春节组曲》中的第一乐章《序曲》。由于这首作品经常单独演奏，1978年人民音乐出版社将该组曲的第一乐章单独刊行，提名为《春节序曲》。序曲描写的是过春节人们扭秧歌的情景，乐曲里加入了闹秧歌的锣鼓节奏。

秧歌亦称"扭大秧歌"，是北方诸民族盛行的娱乐舞蹈形式。秧歌起源于插秧耕田的劳动生活，它又和古代祭祀农神祈求丰收、祈福禳灾时所唱的颂歌、禳歌有关。秧歌的舞者通常扮成各种不同人物形象，手里拿着扇子、手帕、彩绸等道具起舞。表演形式分过街、大场和小场三种。过街是秧歌队在街上行进时，按音乐节奏表演的一些简单的舞蹈动作。大场是热烈火红的大型集体舞，常常走出各种复杂的队形来。小场是两三人表演的带有简单情节的小型舞蹈或歌舞小戏。秧歌的开始和结束是大场，中间穿插着小场。

序曲是按照秧歌的结构写成的管弦乐曲。

引子相当于过街部分。

谱例 4-32

第一部分是热烈的快板，描写大场的歌舞场面。主题由两首陕北民间唢呐曲组成，乐曲欢快热烈。

谱例 4-33

中间部分是抒情的中板，描写小场的舞蹈表演，是一首悠扬的陕北民歌，其主题先由双簧管演奏，再由大提琴重复。

谱例 4-34

接着回到第一部分的音乐，严格地说，是第一部分的压缩再现，几个欢快主题的变化再现，多次转调，描写秧歌以大场收束。最后的尾声重复了引子的后半部分，在强奏的热烈高潮中结束。

二、朱践耳的《节日序曲》

朱践耳（1922—2017），安徽泾县人，生于天津，在上海长大。中学时代曾自学钢琴、作曲。1949年起担任过上影、北影、新影、上海歌剧院、上海交响乐团等处专职作曲。1955年赴苏联入莫斯科柴可夫斯基音乐学院学习作曲。1960年毕业回国，在上海实验歌剧院任作曲。1975年调入上海交响乐团从事作曲。1985年被选为中国音乐家协会第四届常务理事。1990年起被列入英国剑桥传记中心的《世界音乐名人录》。2001年荣获首届中国音乐金钟奖"终身荣誉勋章"。

《节日序曲》创作完成于1958年1月，1959年5月在莫斯科首演，并被苏联国家广播电台作为永久性曲目录音收藏。同年10月由指挥家黄贻钧指挥上海交响乐团在我国"国庆十周年音乐会"上首演，后又被德国科隆、日本名古屋、挪威等地交响乐团陆续演奏、演出。可以说这是作曲家早期创作的第一部成功的管弦乐作品。

该作品采用典型的奏鸣曲式，呈示部自身的结构呈现出再现单三部曲式的特征，同时采用中国特色五声性调式、调性（F徵为主）交替呈现。引子曲调配器采用小号模仿中国民间吹奏乐器唢呐的音调，营造"吹吹打打"式的音响动态，呈现出中国民间、民俗节日的喜庆气氛，热闹亲切。

谱例：4-35

进入主部旋律，在F徵调式上，由长笛和单簧管在中音区奏出，充满活力和生气。由两个主题动机构成的旋律线条不断跳跃、行进，使得音乐格外活泼生动，将节日中人们欢乐喜悦、兴高采烈的情绪着重描绘出来。此主题将中国的线性旋律与西方的动机写作有机结合，体现了中西方思想交融的创作特点。

谱例 4-36

副部主题由提琴组奏出,首先由大提琴从清乐 G 宫调式开始,不断旋转最终结束于 D 徵调式,采用复合型旋律与和声的配置方式。这一抒情性的线性旋律气息宽广、舒展起伏、丰腴妩媚,美感十足,让人陶醉。鲜明的中国民族风格线性旋律线条以及调式调性的不断转换,使得音乐风格丰富多变、生动活泼。

谱例 4-37

这部作品不管从音乐形式还是音乐内容上都很好地做到了中西交融，民族性特点突出。音乐创作所表现、反映的内容都与祖国、人民、英雄密切相关，具有鲜明的时代烙印。

三、舞剧《红色娘子军》序曲

舞剧《红色娘子军》是一部在特定历史语境中集体创作出来的革命历史题材"样板戏"，塑造了无产阶级英雄人物的光辉形象。该剧作为中国第一部成功借鉴欧洲芭蕾形式而创作的大型现代舞剧，其思想性与艺术性的高度统一、舞蹈与音乐的完美结合以及鲜明的人物形象、精湛的舞蹈技巧、优美的音乐旋律、绚丽的舞台美术，毫无争议的成为20世纪中国最具代表性的一部芭蕾舞剧，其音乐也堪称中国舞剧音乐的经典。整部音乐由"洪常青主题""吴琼花主题""娘子军主题"三个音乐主题贯穿发展而成，其中"娘子军主题"采用了原电影插曲《娘子军连歌》（梁信词，黄准作曲）。这个音乐主题不仅是一个贯穿始终的音乐主题，而且还是统一全剧音乐的音乐主题。序曲部分就是以此主题为动机展开并贯穿发展的。音乐在开始采用进行曲节拍（2/4拍），呈现"匕首型"队列歌曲的特点，歌词中"向前进、向前进"也是军旅歌曲中最常见的，具有强烈的战斗风格和战斗精神。在气势磅礴的4小节前奏后，弦乐奏出威武雄壮、英姿飒爽的"娘子军主题"，接着又重复这个主题。从弦乐开始，然后长笛、双簧管、小号依次进入，音响不断加厚，最后在稍慢的速度中结束。这首作为"序曲"的《娘子军连歌》无疑确立了整体音乐的战斗性和革命性。

参考文献

[1] 李玫. 中国音乐年鉴 2009[M]. 北京：文化艺术出版社，2013.

[2] 曹耿献，方小笛，马西平. 交响音乐赏析[M]. 西安：西安交通大学出版社，2013.

[3] 伍湘涛. 交响音乐赏析新编[M]. 北京：清华大学出版社，2005.

[4] 任冬妮. 瓦格纳歌剧序曲中的音高组织关系[J]. 乐府新声(沈阳音乐学院学报)，2014，32（01）:125-134.

[5] 杨晓琴. 格鲁克对歌剧序曲的革新[J]. 绵阳师范学院学报，2012，31（01）:118-121+140.

[6] 吕丽. 瓦格纳戏剧观念在其歌剧序曲及乐剧前奏曲中的体现[D]. 上海音乐学院，2011.

[7] 陶冶. 序曲：歌剧的前奏与缩影[J]. 歌剧，2007(10):56-57.

[8] 肖安平. 欧洲歌剧序曲的发展和演变：从巴洛克时期到印象派时期[J]. 齐鲁艺苑，1992（02）：50-52+49.

[9] 左梅. 卡门序曲[J]. 中国音乐教育，2006（01）：20-23.

[10] 安鑫帅. 浅谈歌剧《费加罗的婚礼》音乐风格[J]. 北方音乐，2019，39（03）:65+84.

[11] 狄其安. 一部精致的"袖珍交响曲"：莫扎特歌剧《费加罗的婚礼》序曲赏析 [J]. 音乐爱好者，2006（08）:54-55.

[12] 周南希. 柴可夫斯基《1812年序曲》艺术原理浅析 [J]. 北方音乐，2018，38（01）:87+111.

[13] 白灵.《春节序曲》赏析 [J]. 新长征，2007（04）:60.

[14] 曹乃月. 李焕之《春节序曲》作品分析及民族性阐释 [J]. 北方音乐，2019，39（10）:83-84.

[15] 胡艺芳. 经典剧目的继承与创新：民族歌剧《红色娘子军》评析 [J]. 人民音乐，2019（05）:46-49.

思考题

1. 序曲在音乐作品中的作用是什么？
2. 格鲁克歌剧改革的特点是什么？
3. 歌剧序曲与音乐会序曲的相同与不同点是什么？

第五章

诗的管弦乐——交响诗

章节导论

交响诗出现在19世纪50年代。1854年,李斯特在魏玛演出《塔索》时首次运用交响诗这个名称。自此一直到20世纪初,交响诗都一直活跃在西方音乐舞台上。交响诗也被后来的一些作曲家称为音画、音诗、交响童话等。交响诗是标题音乐具代表性的一种音乐形式,常根据奏鸣曲式的原则自由发挥,是按照文学、绘画、历史故事和民间传说等构思作成的大型管弦乐曲,单乐章结构。在李斯特的交响诗出现之前,单乐章作品多为音乐会序曲。

19世纪浪漫主义文艺的发展开始产生一种倾向,即各种不同的文艺样式开始相互靠拢。而在音乐中也体现了"饱含热情、孜孜不倦地追求,渴望综合一切"的特点。19世纪的许多音乐家诸如舒曼、柏辽兹、韦伯、李斯特、瓦格纳等都是来自有教养的中产阶级家庭,他们多才多艺,不但是音乐家而且是文艺评论家,甚至是哲学家。企图革新的作曲家们也力图打破音乐的界限,寻求与各种艺术的综合。例如,作曲家们力图用器乐曲来表现文学题材的内容,促使叙事曲一类体裁的作品大量产生。歌剧作为一门综合文学、音乐与表演的艺术,也得到了蓬勃的发展,歌剧交响化是歌剧大师们扩展管弦乐的表现力的结果。而交响乐出现了戏剧化的倾向,这是由于19世纪的作曲家们积极拓展体裁范畴,加强文学、诗歌、美术甚至哲学领域沟通的原因。

交响诗正是交响乐和歌剧两种思维形式相互借鉴、渗透、结合的产物。但交响诗与歌剧不同,它是纯器乐作品。19世纪下半叶,作曲家产生了将冗长的多乐章形式的交响乐综合起来的诉求,而单乐章自由曲式的交响诗也就应运而生。

第一节 交响诗概述

19世纪,各种艺术之间的综合成为欧洲浪漫主义思潮的主要倾向,标题音乐就是这种综合思想的具体体现。标题音乐概念之下有柏辽兹的标题交响曲、李斯特的交响诗及瓦格纳的乐剧,三种新的音乐体裁对应三种不同的音乐处理手法,必然会反映作曲家的创作意图与思想观念。

19世纪中叶,有一种被称为"诗的管弦乐"的新的交响体裁,有人把它称为"音乐艺术园地里的一朵奇葩",这就是交响诗。

李斯特认为交响诗可以使"作曲家在其中再现自己的感受和心灵阅历,并与之取得交流","标题能够赋予器乐以各种各样性格上的细微色彩,这种色彩几乎就和各种不同的诗歌形式所表现的一样",因此他把标题交响音乐和诗联系起来称交响诗。其所作十三首交响诗以诗歌、戏剧、绘画以及历史事迹等为题材,广泛采用主题变形的手法,塑造出特定标题内容的艺术形象。李斯特的《山间所闻》《前

奏曲》《马捷帕》《理想》《从摇篮到坟墓》等交响诗，都是以诗歌为题材表现诗的意境的作品。也有一些交响诗，是以绘画为题材，或者是描写自然风光，可以称为音画、交响画或交响音画。

俄国作曲家鲍罗廷所创作的《在中亚细亚草原上》就是一幅交响音乐的风俗画。《在中亚细亚草原上》是一部具有浓郁东方色彩的作品。在一望无际的中亚细亚草原上，传来了平静的俄罗斯民歌的音调。鲍罗丁的这首交响诗曾经提献给交响诗的创始人李斯特。

英雄性和史诗性是鲍罗廷创作中的主要内容。他的音乐民族性很强，有的作品还带有迷人的东方异国情调。通过他的音乐，可以加深对俄罗斯民族及其音乐的了解。

交响诗还有一种类型被称为交响诗套曲，是由若干互相关联的交响诗组成。比如捷克作曲家斯美塔那的交响诗套曲《我的祖国》，这部套曲的第二交响诗就是著名的《沃尔塔瓦河》。

交响诗的繁盛时期其实是以德国作曲家理查德·施特劳斯的七部交响诗为标志。

理查德·施特劳斯是德国浪漫派晚期最后一位伟大的作曲家，同时又是交响诗及标题音乐领域中最伟大的作曲家。

他的交响诗从内容上看分为哲理性交响诗和叙事性交响诗两类，哲理性交响诗以《死与净化》和根据尼采的著作写成的《查拉图斯特拉如是说》最为有名，叙事性交响诗以《唐璜》和《唐·吉诃德》最为有名。

理查德·施特劳斯具有高超的配器技巧，善于选用能鲜明刻画性格的乐器。比如《唐·吉诃德》中独奏大提琴代表唐·吉诃德，用低音单簧管和次中音大号代表他的胖胖的侍从，用中提琴和管乐器模拟羊的叫声。

理查德·施特劳斯对乐队表现力的挖掘，正是为了进行细致、逼真的描写，而这与李斯特所注重的美学原则"诗意概括"正好相反。

到了20世纪，只有为数不多的作曲家在继续创作交响诗，比如芬兰的西贝柳斯、法国的德彪西、俄国的拉赫玛尼诺夫和斯克里亚宾等。这些作曲家创作了传奇色彩、神秘主义与绘画色彩题材的交响诗。

印象主义乐派的创始人、法国作曲家德彪西创作的交响音画《大海》，把交响诗这种浪漫主义题材转变为印象主义的感官体验。《大海》是一部由三个乐章组成的音乐画卷，通过丰富多样的和声手法与绚丽多彩的管弦乐配器手法，使人们联想到辽阔的地中海海面变化无穷的景象，联想到阳光映照下充满生机与活力的大海，也联想到暴风雨中狂怒暴烈的大海。

交响诗的代表作有：李斯特的《前奏曲》《塔索》《奥菲欧》和《普罗米修斯》；斯美塔那的交响诗套曲《我的祖国》；巴拉吉列夫的《塔马拉》；圣-桑的《骷髅之舞》；姆索尔斯基的《荒山之夜幻想曲》；理查德·施特劳斯的《英雄生涯》《唐·吉诃德》《查拉图什特拉如是说》等。

交响诗在20世纪地位逐渐下降，浪漫主义美学原则逐渐被抛弃，表现主义音乐的广泛传播使交响诗被迅速取代。交响诗从兴起、发展到衰退，前后不足一个世纪。虽然它在漫长的音乐历史长河中像一位来去匆匆的过客，但是它却为标题音乐的发展和单乐章自由曲式的发展做出了重大贡献，热心于交响诗的作曲家为我们留下的一批五光十色的作品，在音乐史上有着无法取代的地位。

第二节　西方交响诗经典作品

一、李斯特的交响诗

弗朗茨·李斯特（Franz Liszt，1811—1886）出生于匈牙利，著名作曲家、钢琴家、指挥家，浪漫主义前期最杰出的代表人物之一。李斯特被称为"钢琴之王"，他将钢琴的技巧发展到了无与伦比的程度，极大地丰富了钢琴的表现力，在钢琴上创造了管弦乐的效果，他还开创了背谱演奏法。在李斯特

之前，演奏家都是背对观众，而李斯特把这种习惯变为侧面，这样可以更好的使演奏家和观众进行情感交流。他响亮而奔放的演奏风格，形成了辉煌浪漫的、极富个性的演奏风格，他与当时的肖邦一起将钢琴艺术推向前所未有的高度。

弗朗兹·李斯特

1.《前奏曲》

《前奏曲》是李斯特1856年首次出版交响诗集的第三首，也是最为著名的一首，在格劳特的《西方音乐史》中，这部作品也被翻译成《序曲》，其实是同一部作品。它原是李斯特未发表的一部合唱作品的前奏（也称为序曲），是为法国诗人奥特朗的《四元素》（土、水、风、星）而写的四首男声合唱的前奏部分，后来被改成交响诗，于1854年在魏玛首演。这部作品之前是没有标题的，当李斯特再为它寻找与音乐情绪相近似的文字说明时，才选择了法国浪漫主义诗人拉马丁的《诗的冥想》中的一节诗，刊印于总谱之上，作为该交响诗的标题说明而出版。

这首乐曲的标题《前奏曲》指的不是体裁，而是内容，其含义是"人的生命前奏曲"，李斯特在《前奏曲》总谱扉页上写着："我们的人生就是未知之死的前奏曲"。在拉马丁的原诗中，对人生的理解是消极、悲观、以死之为归宿的。然而李斯特在他的交响诗中所表现的却是对生活的热爱，对美好未来的探求，经历了暴风雨、悲伤、斗争后，获得胜利的欢乐。它肯定了人的力量和伟大，肯定了光明的前景，是一首对生活本身给予热情赞美的乐观主义的颂歌。人民音乐出版社出版的交响诗《前奏曲》总谱中，著名音乐学家陈宗群教授在乐曲介绍中这样来评述：拉马丁的"诗篇里有悲观主义的成分，它认为人生是走向死亡的一系列的前奏曲"，而李斯特的"交响诗里没有描述死亡的形象，相反却充满坚定生活的信念与乐观主义的精神。"

拉马丁的诗作译文如下：

我们的生命除了是用"死"唱出头一个庄严音符的无名歌曲的一组序曲外，还有什么呢？爱情是每一颗心中的朝阳，但谁的最初的欢乐和幸福，能不为用冷酷的气息惊破好梦、摧毁神龛的暴风雨所侵入呢？谁的受伤的灵魂，能不时时企图投入乡村生话的幽僻中，借以忘却暴风雨的回忆呢？但人总是人，他是不能久安于大自然怀抱中的退隐生活的，当小号吹出告警的信号时，他就仓忙地赶上他的同伴，不问号召他武装起来的原因何在，他突入战阵，在战斗的骚动中恢复他的自信和力量。

李斯特在这首交响诗中的音乐和这首诗作虽有一些联系，但是与诗的内容并非完全吻合。根据国外近几年对李斯特手稿的研究，这首交响诗音乐的主题材料和结构布局似乎和原来合唱的唱词内容有很大关联。然而作曲家却另外选了一首诗作为他这部作品的标题就恰恰说明了李斯特认为标题交响音乐不是简单的描绘，而更多的是一种寓意深长的情感体验，突出的是原作中显现或隐含的诗意及作曲家内在情绪的表现。

主题变形是李斯特在交响诗中常用的发展方法。从一个核心主题派生出一系列新的主题，主题从原来的核心音调蜕化而出，但是改变了原来主题的结构。

比如《前奏曲》的疑问动机派生出充满活力的主部主题、安静明朗的连接部主题、抒情性格的副部主题及牧歌风格的插部主题。

引子，弦乐器的两声拨弦之后，在弦乐组上出现了作为整部交响诗基础的主导动机。

谱例 5-1

这是一个疑问的音调，主部主题就是从这个从疑问式的主导动机发展而来。这个富有活力的主题是对青春活力的讴歌。

谱例 5-2

主题变形还有一种方法就是从一个主题变形为另一个主题，改变形象，但是不改变结构。比如《前奏曲》的连接部主题和副部主题变形成为再现部中的两个威武雄壮的战斗进行曲的主题。

主部主题和副部主题之间的连接部是一个具有抒情特点的主题，也来自疑问动机，由第二小提琴和大提琴演奏。

谱例 5-3

圆号和加弱音器的中提琴奏出了明朗而柔情的副部主题，这个副部主题是一首爱情的颂歌。开始的时候是宁静的，之后在戏剧性的展开中，引入宣叙调式的音调作为过渡。

谱例 5-4

乐曲的中部包括展开部和插部两个部分，展开部描写暴风雨的来临，插部是一首田园曲，小快板的速度，在弦乐组长音和弦的衬托下，木管乐器奏出清新活泼的牧歌主题。

谱例 5-5

这里仍然可以感觉到引子主导动机的音调，但是已经完全变形为戏谑的、具有乡村气息的、愉快的主题音调，在发展中，与温柔的副部主题融合在一起，仿佛在回忆美好的爱情生活，最后以进行曲的形式出现。

谱例 5-6

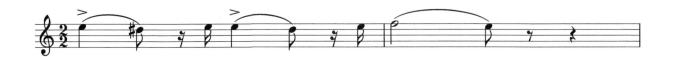

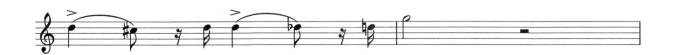

再现部开始了，连接部变为雄伟的进行曲主题。主部主题再现，在这里，它是一首壮丽的青春之歌。它又重新充满自信和力量，乐曲在乐队全奏的高潮中结束。

2.《塔索：哀诉与凯旋》

《塔索：哀诉与凯旋》是李斯特继《前奏曲》之后创作的第二首交响诗，也是在魏玛第一次演出这部作品时开始启用交响诗这个名称。塔索是文艺复兴时期的最后一位诗人，他的去世标志着文艺复兴时期文学的结束。作为宫廷诗人，塔索的一生是不幸的，他因为精神疾病而被监禁了七年之久，晚年甚至在意大利过着流浪的生活，然而他的人生地位却是崇高的。塔索的坎坷经历和凄惨命运感动了他的许多朋友和信徒，激发了歌德、拜伦等著名诗人的艺术想象，他们分别为他创作了戏剧和诗歌——《塔索》。

1840年左右李斯特写作《威尼斯和拿波里》的四首钢琴曲时，在第一首钢琴曲中运用了威尼斯船工所唱的塔索《解放了的耶路撒冷》的旋律。1849年写作序曲《塔索》时他又想起这个旋律。同年，序曲修订为交响诗，一直到1854年定稿。这部作品的副标题"哀诉与凯旋"道出了交响诗的中心思想，即通过"哀愁"（塔索生前的悲惨生活）和"胜利"（塔索死后得到的荣誉）的对照，歌颂创造力量的伟大和正义事业的永垂不朽。全曲的主要部分写"哀愁"，在尾声中画龙点睛地讴歌"胜利"。

谱例 5-7

威尼斯船工之歌

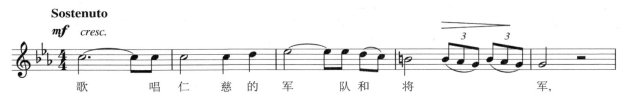

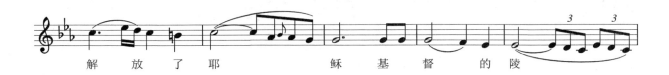

从这部交响诗的主题材料的运用和发展关系上看,李斯特以一支威尼斯船歌旋律作为主导主题,并对它进行了十六次变奏。然而从变奏布局和内容安排上看,又具备了奏鸣曲式的结构原则。

李斯特采用威尼斯船工之歌作为交响诗的基本主题,交响诗的全部音乐都是从基本主题衍化出来的。交响诗分三部分,分别描写塔索的悲剧性格、受苦受难的宫廷生活和身后的荣誉。

第一部分(呈示部)从威尼斯船工的歌声回忆起诗人塔索的一生。作曲家对"哀愁"的刻画是多方面的,在引子部分安排了两种情绪的对比,第一种情绪的元素来自船歌各乐句的结尾音调,是抒写哀伤情绪的船歌,由弦乐器主奏。另一种情绪是从上述结尾音调的结尾三连音而来,由乐队全奏,抒写激愤的情绪。

第一主题(主部主题)采用船歌全曲,由低音单簧管奏出描写威尼斯礁湖上船工的歌唱旋律(在没有低音单簧管的时候用三个加弱音器的大提琴替代),苍凉悲切的音调激起了对诗人塔索生活的回忆。

李斯特说:"威尼斯动机散发的忧郁和苦闷是如此之深,只要引用这个动机,就可以窥见塔索的悲惨生活的隐秘。"

谱例 5-8

第二个主题(副部主题)是船歌的继续发展,由独奏大提琴奏出深情婉转的旋律。

谱例 5-9

第二部分（插部和再现部）刻画诗人在费拉拉宫廷中生活的各方面：宫廷舞会、恋爱生活、遭受迫害等。宫廷生活的场面，作曲家用贡多拉船歌中各乐句的结尾音调蜕化而成为典雅的小步舞曲描写宫廷生活，由独奏大提琴主奏。

谱例 5-10

第三部分（尾声）集中抒写诗人创作事业的最后胜利。这是一首辉煌的胜利进行曲，响亮的铜管乐和弦乐器急速奔驰的音阶进行，与转化为进行曲的小步舞曲交替进行，逐渐把全曲推向高潮，除了乐队全奏以外还出现了打击乐，使音乐的整个气氛显得壮丽恢宏。最后以铜管乐胜利的号角声结束全曲。

二、圣-桑的交响诗《死神之舞》

交响诗《死神之舞》又名《骷髅之舞》，创作于1874年，1875年于巴黎首演。这部作品是圣-桑四部交响诗中影响最大的作品，根据法国诗人亨利·扎里斯的诗作写成，诗的大致内容如下：

切切嚓嚓，这是死亡之舞，脚跟着节拍起舞，死神也敲着基石，在深夜里猛奏舞蹈的音符；切切嚓嚓，这是死亡之舞，深夜里寒风呼叫，菩提树的呻吟像海浪呼啸，发亮的骨架，带着帷帐在东奔西逃；切切嚓嚓，骷髅拥抱着狂舞，带给人们恐惧和痛苦，嘘，舞蹈的声浪已经停止，骷髅们仓皇逃跑，因为已鸡鸣破晓。

圣-桑别出心裁地让独奏小提琴的最高一根弦（E弦）调低半音与相邻的A弦形成不协和的减五度音程，象征死神的乐器。另外，木琴的干枯音色，描绘了骷髅在跳舞中的互相碰撞声。乐曲的旋律采用了中世纪末日审判的圣咏《愤怒的日子》的曲调，给人以阴阳怪气的感觉。

交响诗由复三部曲式构成，结合对称的原则。引子部分是骷髅舞蹈的前奏，在圆号长音和弦及弦乐和弦的衬托下，竖琴在D音上拨奏12下，接着是低音弦乐器的拨奏，描绘出万籁寂静的背景，正是骷髅出穴的好机会。接着独奏小提琴开始用三拍子拉奏双音空弦（即A弦和降E的减五度音程），死神调弦准备起舞。

乐曲分为三个部分，都是描绘骷髅的舞蹈场面，第一部分有两个主题，第一个主题是一首速度较快的圆舞曲，由长笛引出，乐队复奏。

谱例 5-11

第一部分的第二个主题也是圆舞曲,但是却比较抒情,而且可塑性很强,在后面的发展中被充分展开及变化。

谱例 5-12

上面的两个主题变化反复以后,圣-桑又对这两个主题的素材加以展开,达到一个小高潮,其方法之一就是加入木琴,第二是运用可塑性很强的第二主题的素材,加入休止符,增加了音乐的活力,形成了一个赋格段。随即转入乐曲的第二部分。

第二部分的主题也是圆舞曲,但却是新的主题。

谱例 5-13

这个主题音调就是中世纪《愤怒的日子》的音调，轻盈飘逸；接着是第一部分的两个主题交替展开，第二主题的第一次展开还是保持了原来的风格，比较抒情，这个主题的第二次展开运用相隔一小节的模仿复调的手法，并且再次加入木琴。最后又是第一主题的较大幅度的展开，逐渐进入再现部。

再现部是一个综合的再现部，弦乐组演奏第一主题，圆号同时演奏第二主题，木管组也在此时敲击出激烈的和弦，群魔舞蹈达到高峰，突然乐声戛然而止，圆号吹出长音，音乐进入尾声。

远处双簧管的声音告知鸡鸣破晓，精灵该回巢穴了。

谱例 5-14

死神却仍不愿离开，跳起了最后一支舞蹈，之后也在弦乐的拨弦声中离开了。

三、理查德·施特劳斯的交响诗《唐璜》

理查德·施特劳斯（1864—1949），德国晚期浪漫主义作曲家、指挥家。理查德·施特劳斯的早期作品具有典型的浪漫主义特点，在与迈宁根乐队小提琴手，瓦格纳的侄女婿亚历山大·里根的交往中受到影响。理查德·施特劳斯对标题音乐产生强烈兴趣，从而完全转向李斯特、瓦格纳的音乐美学见

第五章 诗的管弦乐——交响诗

理查德·施特劳斯

解。在其创作生涯的极盛期被认为是晚期浪漫主义最重要的代表人物，在他晚期的作品中已经开始流露出一定的现代派倾向，如调性的瓦解等。理查德·施特劳斯具有极其卓越的对位写作才能，几乎所有作品的织体都非常复杂。作品有交响诗《唐璜》《死与净化》《蒂尔恶作剧》《查拉图斯特拉如是说》《唐·吉诃德》《英雄生涯》《阿尔卑斯山交响曲》《家庭交响曲》，歌剧《莎乐美》《埃莱克特拉》《玫瑰骑士》《阿里阿德涅在拿索斯岛》《阿拉贝拉》《没有影子的女人》《随想曲》，声乐套曲《最后四首歌》等。

《唐璜》这部作品写于1888年，1889年11月11日由理查德·施特劳斯本人首次指挥在魏玛演出。这部作品是根据匈牙利诗人列瑙的诗《唐璜：一首戏剧性的诗》而创作的。这部作品是显示施特劳斯完全成熟并具有自己特点的第一部作品。

交响诗采用自由的奏鸣曲式结构（省略副部再现）。引子简短而热情，并预示最后幻想破灭的动机。紧接着描写唐璜的第一个主题（E大调）——呈示部的主部第一主题，表现唐璜爱冒险、喜欢向妇女献殷勤的性格，旋律线以狂烈的激情直线上升。

谱例 5-15

连接部的情绪是比较平静的，相继由第一、第二小提琴声部和独奏小提琴演奏出柔美的旋律片段，分别代表唐璜最初追求的两位女性——忧郁的塞丽娜和守寡的伯爵夫人。两个主题都是很快过去，以木管乐器表示"厌倦"的半音经过句代替。唐璜追求过的第三位女性，也是他最终爱的安娜小姐在副部主题B大调上出现。这个主题是由单簧管和圆号开始，接着是小提琴声部的模仿复调。

谱例 5-16

这个主题在发展中不断向上方四度调性移转，增长的热情将乐曲引向引子和唐璜第一主题的展开（即第一展开部）。第一展开部插部的引子是由中提琴和大提琴演奏的叹息的音调，表现唐璜没有办法赢得安娜的心而感到失望。之后独奏双簧管在弦乐组失望动机的伴奏下吹出动人的音调，表现安娜对唐璜的让步。

谱例 5-17

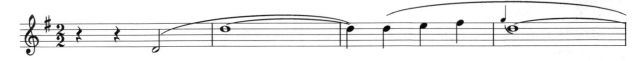

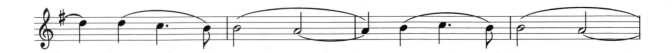

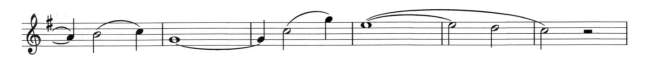

 乐队的再次进入，仿佛预示着美梦的破灭。接着以弦乐队的颤音作为背景，四只圆号齐奏出一个新的主题，自豪而华丽，即第二呈示部的第二主题（C 大调、G 大调），描绘唐璜的贵族性格。

谱例 5-18

 唐璜虽然遭遇失败，但是依然充满信心，决心再一次寻找新的胜利。
 乐曲进入第二展开部，唐璜进入了狂欢的情景，钟琴用极其微弱的声音奏出寻求新胜利的主题音调。狂欢之后，唐璜再一次失败。乐曲的再现部出现了，唐璜的两个主题重复之后，"厌倦"的动机逐渐高涨。唐璜的对手站在了上风，在音乐达到高潮时，全乐队突然休止，象征着唐璜被一剑刺死。简短的尾声描绘了唐璜的死亡：唐璜本来稳赢对手，但是他却故意喝退了卫士，因为他认为胜利或生命

本身已经失去了魅力，他把自己暴露在致命的危机之下，被一剑刺死。

在列瑙的笔下，唐璜并不是一个好色之徒，而是一位敢于追求理想，为青春欲望，寻求一位他理想中的女性，但是他却在追求的过程中遭遇了无休止的失望，幻想不断破灭，最后在失望中死于敌手。施特劳斯显然在这部交响诗作品中尊重了诗人的本意，安排了这样的方式结束了全曲。

四、斯美塔那的交响诗《沃尔塔瓦河》

贝德里赫·斯美塔那（1824—1884）是捷克著名的作曲家、钢琴家、指挥家、民族乐派创始人、古典音乐奠基人，被称为"捷克新音乐之父"。他一生致力于复兴民族文化，创作了很多民族歌剧，如《被出卖的新嫁娘》《达里波尔》《里布舍》等。1874年，50岁的斯美塔那不幸耳聋，但是他坚持创作了《我的祖国》和另一部第一弦乐四重奏《我的生活》，之后饱受耳聋折磨，并因此引发了精神疾病。1884年5月12日于布拉格附近的精神病院逝世。

贝德里赫·斯美塔那

沃尔塔瓦河是捷克最大的河流，由两条支流汇合而成、纵贯南北，是捷克的母亲河，在捷克人民心中占有重要地位。交响诗《沃尔塔瓦河》是斯美塔那的交响诗套曲《我的祖国》的第二首交响诗，也是整部套曲中最著名的一首，被誉为"捷克第二国歌"。

《我的祖国》创作于1874—1879年间，由六部独立交响诗组成，在音乐史上有着很高地位，被认为是捷克民族交响音乐的起点。作品中充满了爱国的热情，乐曲结构宏伟绚丽，音乐形象富有诗意。

斯美塔那创作《沃尔塔瓦河》是在丧失了听力后用心灵谱写的杰出作品，并在每个乐章都加上了内容说明。

这首交响诗以沃尔塔瓦河为主线，描写两支涓涓溪流汇聚成河，岸边茂密的森林、生机盎然的乡村、宁静的月夜、险要的峡谷、古老的城堡，沿岸景色、民俗生活、神话传说紧密关联、融为一体，展示了捷克美丽的山河、悠久的历史，表达了对母亲河的深厚情怀，成为交响音乐中的典范之作。

仁者乐山、智者乐水。水是生命的源泉，滋养生灵、哺育万物。水的情怀中，最温暖的莫过于母亲河。母亲河是一个民族、一个国家、一种文化的发祥地，对母亲河的眷恋与歌颂，往往就是蕴藏在心底最温婉、最美好、最有诗意，也最富力量的和谐之声、灵魂之音！

乐曲的一开始，两支长笛吹出了犹如淙淙细水般的音调，弦乐器拨弦做背景，代表着沃尔塔瓦河的第一个源头。

谱例 5-19

第二个源头，作者用两支单簧管以温暖的音色来表示。交响诗的主题是以上述连绵不断的十六分音符所预示的流水做背景，由双簧管和第一小提琴声部演奏出酣畅、优美、具有捷克民歌风格的曲调。这个主题就是"沃尔塔瓦河主题"，是由宽广的、律动性很强的旋律来表现，由全体乐队演奏。这支朴素的抒情旋律贯穿全曲，是一支感情真挚的民歌，它具有史诗般宽广咏唱的特点，形成了整首交响诗的灵魂。

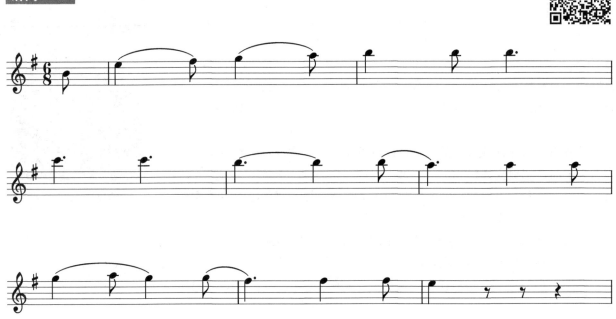

这个主题贯穿全曲并不断发展，在音乐发展的过程中又插入了几个次要的主题，表现沃尔塔瓦河两岸的景色、民间风俗生活、传说等，交响诗采用的是复三部曲式结合回旋曲式的结构。

第一个插部由圆号主奏，模仿在森林中狩猎的号角声，表现沃尔塔瓦河流经森林的情景。

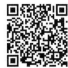

第二个插部是复三部曲式，这个插部弦乐器十六分音符的流水背景暂时消失，取而代之的是欢快跳跃的波尔卡风格的舞曲音调，由单簧管和第一小提琴主奏，表现河水穿过田野时岸边乡村婚礼的欢乐场面。这个插部由呈示、展开、展现三个段落构成，其力度也有变化，三个段落的力度分别是中强（mf）、强（f）、弱（p），构成了一个大的渐强和渐弱的力度变化。

谱例 5-22

第三个插部又响起了十六分音符的流水背景。这一部分是月光下的水仙女之舞，主题由加了弱音器的弦乐在高音区演奏，流水背景由长笛演奏，单簧管配以八分音符三连音的音型，以琶音和弦为背景的竖琴拨奏仿佛充满奇幻色彩的夜曲。

谱例 5-23

沃尔塔瓦河主题再次响起并且继续发展。弦乐器短小的音阶走句快速上行，铜管乐器的和弦雄壮而有力的在其中反复出现，木管乐器则演奏出具有推动力的走句，这个走句是主题演变而来，低音部以反行的方式演奏上述音调。这一部分在发展的过程中和声和调性不断变化，表现沃尔塔瓦河在冲过圣约翰峡谷时水流湍急的景象。

河水继续奔腾向前,最后到达布拉格,变成了浩浩荡荡的巨流。主题由原来的 E 小调变成 E 大调,由乐队全奏雄壮地奏出,显得更为广阔。

谱例 5-24

这个主题以热情的巨大洪流进入辉煌宏大的尾声,也就是到达了维谢格拉德岩石,这是沃尔塔瓦河和易北河汇合之前的必经之地,维谢格拉德岩石上有古代捷克王宫的宫殿遗址。《我的祖国》的第一首交响诗就命名为《维谢格拉德》,在《沃尔塔瓦河》的尾声,斯美塔那把第一交响诗中开头的主题节奏扩大,音区上移,调性提高,成为一首宽广、宏伟的颂歌。这史诗般庄严的主题,在大调中以凯旋进行曲的面貌出现,显得更加宽广动人,充满了欢乐氛围和巨大力量,象征着捷克民族精神的光荣与使命。

交响诗的最后,上下起伏的沃尔塔瓦河的主题动机由弦乐组演奏,表现了沃尔塔瓦河奔腾不息、浩浩荡荡流向远方的情景。

第三节 中国交响诗经典作品

交响诗在 20 世纪传入中国,虽然交响诗在 20 世纪的欧洲逐渐没落,却在中国得到了作曲家的青睐,创作了大量的交响诗体裁的作品,并且结合中国民族民间音乐、乐器的特色,形成了一批中国风经典交响音乐作品。辛沪光的《嘎达梅林》,吕启明的《红旗颂》《铁道游击队》,张千一的《长征》,朱践耳的《纳西一奇》《百年沧桑》等,这些作品都融合了西方现代作曲技法与中国传统音乐元素,既有民族性又有世界性,成为中国交响音乐中的一批经典作品。

一、吕其明的交响诗

吕其明,出生于 1930 年 5 月,中国最杰出的交响乐作曲家、著名电影音乐作曲家。代表作品有交响诗《红旗颂》、交响叙事诗《白求恩》等,2017 年 12 月,吕其明以《红旗颂》《弹起我心爱的土琵琶》获第十届中国金唱片奖综合类最佳创作奖。

1.《红旗颂》

《红旗颂》是吕其明先生于 1965 年创作的作品。乐曲主要描绘了 1949 年 10 月 1 日,在中华人民共和国的开国大典上,全国人民目睹天安门广场上升起第一面五星红旗时振奋人心的场景。这首作品讴歌了在中国共产党的领导下,无数先烈为了祖国的革命事业视死如归的大无畏精神,表达了炎黄子孙对祖国繁荣富强美好前景的希望。1965 年 5 月,这部作品首演于"上海之春"音乐节。半个多世纪过去了,《红旗颂》仍然经久不衰,时常上演于国内外重大的音乐场合,该曲几乎每一次国庆阅兵中都

会被演奏，同时该曲也是电影《建国大业》的背景音乐。它也被中华民族文化促进会评为"20世纪华人音乐经典"。

这是一首赞美革命红旗的颂歌。该乐曲融入了《东方红》《义勇军进行曲》和《国际歌》的旋律。乐曲开始，小号奏出号角般的引子，以国歌为素材，犹如晨曦的一声振臂高呼。

谱例 5-25

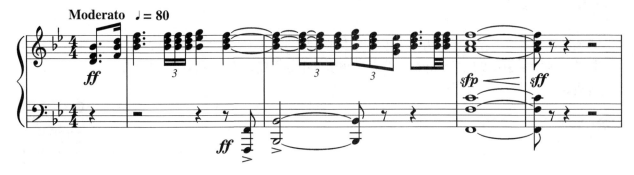

紧接着，弦乐奏出壮丽的颂歌主题，描写 1949 年 10 月 1 日，第一面五星红旗在天安门广场升起的光荣时刻，人们仰望红旗，心潮澎湃！中国人民从此站起来了，新中国成立了！这个主题也被称为红旗主题。

谱例 5-26

这段气壮山河的优美旋律在 C 大调上呈示结束后，移高大二度在 D 大调上再次奏响，情绪上更为热烈激动。

副部主题的音乐情绪与主部主题无论在音乐情绪上、性格上都形成强烈的对比，是奏鸣曲式处理主部和副部常见的对比写法。这段音乐主题由双簧管演奏，竖琴以琶音的弱奏与弦乐和声衬托出主奏

乐器双簧管音色的柔美。

谱例 5-27

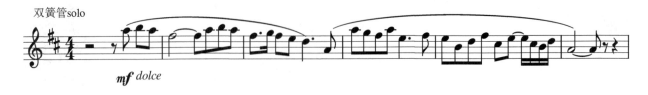

乐曲的中间部分,在铿锵有力的三连音节奏进行中,圆号奏出简短有力的曲调,仿佛前进的集结号。接着,颂歌主题被豪迈的进行曲所代替,预示着中国人民在五星红旗的指引下坚定有力、勇往直前的步伐。

谱例 5-28

乐曲的最后是颂歌主题的再现,表现了全国人民对伟大祖国、伟大共产党的歌颂,对新中国充满了期待和信心。正如作曲家所说:"从党的诞生到新中国成立,无数革命先烈浴血奋战、前赴后继,为革命献出了生命,其中就包括我的父亲。他的英勇就义,我的心情无法用语言来表达。我一定要用音乐的语言,对共和国的成立、对祖国、对党,用音乐表现出来。"尾声处达到全曲的最高潮,音乐雄伟嘹亮、强劲有力,整首乐曲气壮山河。

《红旗颂》这部中国交响音乐作品,让年轻的一代人感受到了中华民族的伟大精神,树立了民族自豪感和自信心。

交响诗《红旗颂》之所以能够成为一部脍炙人口的经典交响作品,一个重要的原因就是中西融合的创作思维。作曲家在创作过程中应用西方的创作技术,融入中国传统民族民间音乐的写作思维和旋律音调。在创作中既有共性又有个性,这也是这部作品取得成功的关键,也应是这部作品非常值得研究的一个重要方面。

首先,是主题的中西融合。可以说,《红旗颂》所获得的成功,在很大程度上是依赖于乐曲开篇的那段深入人心的歌颂红旗的主题。这段主题旋律优美、气势磅礴,具有很强的歌唱性,也便于流传和记忆。因此,从某种意义上来说,红旗主题的产生,便成就了这部人们心目中的经典作品,这个红旗主题也成为中国交响音乐作品最具有代表性的片段,在群众中广为传诵。

而红旗主题旋律本身就是中西思维融合的直接表现形式。音乐主题方整的结构句式是西方音乐作品的曲式特征。这个主题有四句,前三句均为四小节,第四句有所扩充,为八小节。而其中音高材料的陈述方式则始终体现着典型的中国民族民间音乐的特点。"就调式来看,虽然主题中的音高在半音

关系上可以被纳入自然大调的范围，但在实际上，音高材料在进行的过程中则反映出中国传统七声调式（清乐音阶）的音高关系——主题中所包含的所有 B 音都没有出现直接进行至 C 音的现象，而是上行三度进行至 D 音或下行二度进行至 A 音，这显然不符合自然大调中的导音进行到主音的音级进行规律。因此，这里的 B 音就明显代表着变宫音的意义。可见，单从这一方面，就可以初步论证红旗主题旋律中的中国民族民间音乐本质及其所带有的中西结合特征。红旗主题通过历经商、羽、角、宫四个音的逐次停顿之后，最终确立了徵调式来作为其调式基础，而徵调式也是中国民族民间音乐领域内汉族地区最常用的调式。

从红旗主题和声上来看，主题的和声基本是以三度叠置的和弦为主。引子中由小号演奏的《义勇军进行曲》主题的分解和弦其实已经从某种程度上预示了作品的和声风格。以和弦配置和声这显然是学习西方作曲技巧的结果。然而，从主题中全部和弦的进行来观察，作曲家并没有完全遵循功能和声的连接原则，而是呈现出一种突出旋律、淡化和声的状态。因此，在红旗主题的段落中，旋律对于和声的选择是处于支配地位的，而和弦功能的作用则有所淡化。可见，这样的音乐风格在宏观上直接体现了中西结合的创作思维。

2.《铁道游击队》

吕其明创作的交响诗《铁道游击队》是用音乐的形式来表现抗战时期抗日英雄坚强不屈、英勇顽强的革命精神，生动再现了抗日英雄"扒飞车、搞机枪、闯火车、炸桥梁"艰苦战斗的场景。《铁道游击队》是一部民族交响乐之作，是一部革命历史题材的经典管弦乐作品。

与一般交响诗一样，作曲家在《铁道游击队》总谱前面也写了序言，以表明该作品的形象构思。

"铁道游击队，只是鲁南一支小小的分队，他们在铁道线上'扒飞车、搞机枪、闯火车、炸桥梁，就像钢刀插入敌胸膛'的英雄事迹，折射出中华民族不畏强暴、英勇奋战、不怕牺牲、保卫祖国的伟大民族精神……抒发了革命战士'压倒一切敌人，而绝不被敌人所屈服'的英雄气概。"

这部作品有着浓郁的地方色彩，在民间音调的运用上不仅保留传统而且不断创新、深化、发展。作曲家选取了他自己采用山东民间曲调创作的歌曲《弹起我心爱的土琵琶》和山东沂蒙地区的《沂蒙山小调》作为创作的基本素材。铁道游击队的抗战事迹正是发生在山东枣庄一带，用山东民歌来表现自然是合情合理，映射出故事发生的地点。同时，这两首充满豪情和浪漫的歌曲当时被广为传唱，歌中自始至终洋溢着革命乐观主义精神，具有极强的感染力。

《弹起我心爱的土琵琶》是吕其明为同名电影写的主题曲，采用带再现的三段式，首尾两段（第一段和第三段再现段）是抒情性的段落，表现游击队员们的日常生活，抒发了对家乡的热爱和赞美之情。

呈示段落，也就是第一个段落，是典型的中国传统的起承转合句法。

谱例 5-29

西 边 的 太 阳 快 要 落 山 了， 微 山 湖 上 静 悄 悄。

弹 起 我 心 爱 的 土 琵 琶， 唱 起 那 动 人 的 歌 谣。

歌曲《弹起我心爱的土琵琶》的中段，也就是第二段，用进行曲的形式，速度为快板，节奏紧密，由原有的 2/4 拍变为 4/4 拍，与第一段的抒情性形成了对比。歌词是"爬上飞快的火车，像骑上奔驰的骏马，车站和铁道线上，是我们杀敌的好战场"。这一段歌词表现出游击战士的战术高明和面对困难迎刃而上的勇气，生动地表现了战士们打倒敌人的决心，也表现了抗战必胜的乐观情绪。

谱例 5-30

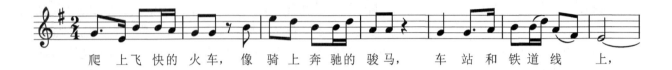

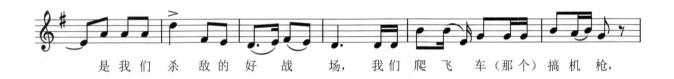

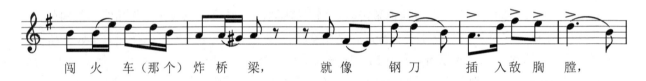

作曲家采用主导动机的形式，通过各种自由变奏手法不断变换这个主导动机构成的主题，呈现出不同的音乐形象。主导动机的主题首先出现在引子部分，然后在乐曲中不断发展变化，表现出不一样的，甚至是差异巨大的多元形象。主导动机的运用可以使作品的音乐素材高度集中，强化音乐结构力；而作曲家对于自由变奏手法的应用又能使作品获得不断发展的内在动力。该曲主题在引子中陈述完成后，通过自由变奏手法，依次变形为奏鸣曲式的主部主题、连接主题、副部主题、结束主题、展开部主题以及整个呈示部的再现。

主题的初次陈述——引子，表现火车奔驰的形象，是由 ♭B 调小号在很强的力度上演奏，速度为快板。主题来自《弹起我心爱的土琵琶》的核心材料，即开头同音反复加上行四度跳进并反向的三音动机。这个主题模拟出火车的鸣笛声，弦乐与大管声部在低音区以三连音柱式和弦似乎让听众感受到火车与铁轨撞击时的情景。通过这样形象的处理，这个主题暗示了故事发生的场所是"铁路"，气氛也感觉比较紧张。

谱例 5-31

奏鸣曲式的呈示部，是由主部主题、连接部、副部主题、结束部组成。整个呈示部开始于紧张激烈，结束于安静祥和，即符合传统奏鸣曲式的典型布局，总体上也体现出对比鲜明的两种形象。

第一次主题的变形，也是呈示部的主部主题，为三段式结构，作曲家力图通过这段音乐表现出游

击队员们的英勇。呈示段由小提琴演奏，轻巧而迅速，伴奏声部以三连音的演奏模拟轨道撞击声。这里通过动机反复、延伸、倒影、分裂重组、加密节奏等手法，表现出游击队员"扒飞车、搞机枪"的敏捷身手。在呈示部主部主题的中段插入了《沂蒙山小调》1-2 小节的材料，小提琴声部主奏，表明了保家卫国的战斗目的，也再次强调了故事发生的地点，不仅更能体现民族性，也体现了地域性特点。蕴含其中醇厚的情感、诙谐的格调，体现了山东人民朴实憨厚的性格。

谱例 5-32

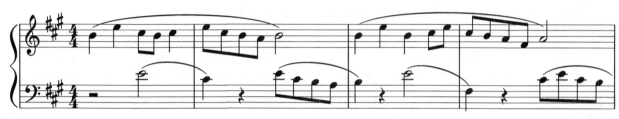

谱例 5-33

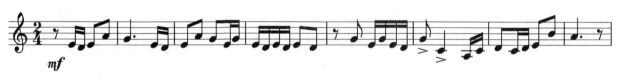

第二次主题变形是在连接主题，形象地表现了没有战斗的乡村宁静而安详，与主部主题形成对比。由单簧管浑厚圆润的中低音区独奏出一段起伏旋律。

谱例 5-34

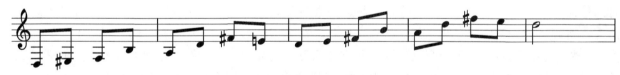

第三次主题变形，是在副部主题，和呈示部主题一样，也是三段式。第一段完整呈现了《弹起我心爱的土琵琶》的呈示段；中段也是插入了一首山东民歌的主题，表现出游击队员生活的场面。这个副部主题表现了游击队员战斗之余的乐观生活，同时也表达了队员们对家乡的怀念之情。

呈示部的结束主题是第四次主题变形，由木管组进行转调模仿，力度逐渐减弱，音区也随之移低，就好似夜幕降临，一切都沉浸在睡梦中，是对整个呈示部的回顾和总结。

谱例 5-35

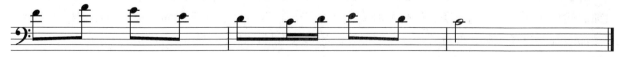

奏鸣曲式的展开部由主题的两次变形构成两个不同的阶段。

第一阶段主要是对呈示部的主部主题的展开，生动刻画了战争的激烈场面，随着一声大锣的巨响，结束了惨烈的战斗场面。

第二阶段主要是对呈示部连接部素材的展开，是对战斗牺牲队员的哀悼，同时也起到向再现部过渡的准备作用。

再现部完全再现了呈示部的主部和副部主题，主部的再现仍然表现出英勇战斗的激烈场面。副部主题没有延续游击队员对家乡的怀念与眷恋的场景，而是变成了一首宏大的颂歌，是对游击队员大无畏精神的歌颂和赞美，也是对不怕牺牲、保家卫国的民族精神的热烈歌颂。

尾声处首尾呼应，再次回到引子时的主题，火车声音连绵不绝，表明游击队员保家卫国的民族精神永远不息。

《铁道游击队》的音乐语言有着浓郁的乡土气息和地方色彩，是革命历史题材交响乐作品的杰出代表，其所表达的深刻思想内涵与中国的历史、现实密不可分。这部作品明朗、奔放的英雄主义和革命乐观主义风格，以及作曲家流畅的乐思和独特的美学追求，着实为我国交响乐的创作增添浓重的一笔，同时，也大大推动了我国音乐事业的发展。这部作品对于弘扬民族文化、激发爱国主义热情也功不可没。

二、辛沪光的交响诗《嘎达梅林》

辛沪光（1933—2011），原籍江西万载。1951年入中央音乐学院作曲系，师从我国老一辈音乐家江定仙、陈培勋等。从中央音乐学院毕业后前往内蒙古，扎根内蒙古，在内蒙古歌舞团专职作曲，后调入内蒙古艺术学校任教。1956年以一部毕业作品交响诗《嘎达梅林》而成名。辛沪光是新中国培养出来的第一批有成就的女作曲家，也是我国享有国际声誉的作曲家之一。她一生创作了上千首作品，除了《嘎达梅林》以外，主要作品还有管弦乐《草原组曲》，马头琴协奏曲《草原音诗》，弦乐四重奏《草原小牧民》《剪羊毛》，单簧管独奏《蒙古情歌》《欢乐的那达慕》，双簧管独奏《黄昏牧归》，电影音乐《祖国啊，母亲》等。

辛沪光

交响诗《嘎达梅林》创作于1956年，是作曲家在中央音乐学院毕业时的作品。以中国内蒙古的民歌《嘎达梅林》为素材，借鉴了西方创作技法，描绘出一幅英雄风格的交响音画，成为新中国交响乐创作的一个典范。在50年创作生涯中，辛沪光完成了近千部（首）作品。将原生态蒙古族音乐与交响乐这一西方音乐形式完美融合，是她在作曲领域里最大的艺术成就。当时年仅22岁的作曲系的女学生，以气势磅礴的交响诗《嘎达梅林》震动了整个乐坛，几十年来长演不衰，唱片一版再版，并被东欧许多国家誉为可与小提琴协奏曲《梁祝》相媲美的"二珍"，已列为中华人民共和国优秀交响乐作品。

《嘎达梅林》的素材取自著名蒙古族民歌，乐曲描写了蒙古族英雄嘎达梅林率领牧民起义与封建王爷、军阀英勇战斗的悲壮事迹。

在创作中，辛沪光运用奏鸣曲式的结构创作，但是在再现部却添加了插部，完整地表现了《嘎达梅林》这首声乐曲。

引子部分1-12小节建立在g小调上，由第一小提琴弱奏，缓慢而宁静，奠定了全曲的基调，为音乐的发展做好了铺垫。

引子之后是由主部、连接部和副部三个部分组成的呈示部。其中，主部主题是由一个带再现的单二部曲式构成，这个主题优美、流畅并具有民歌色彩，预示着在辽阔无际的草原上民族英雄的出现。连接部的音乐材料一部分来自引子，一部分是新的音乐材料，比如，弦乐器的伴奏织体是来自之前的素材，而木管组的连续切分织体则是新的材料。

谱例 5-36

弦乐器的伴奏织体

管乐器的伴奏织体

之后,突然听到王爷的消息,出现了一阵混乱,双簧管和单簧管交替演奏,弦乐背景由平静转变为不安。

音乐进入副部主题,这个主题的风格与主部主题形成明显对比。新材料的加入使音乐变得更加复杂,经过音乐织体的变化和新素材的使用,乐曲开始进入展开部。

展开部并没有用常见的写法,而是使用了新的材料,没有使用呈示部主部主题或者副部主题的音乐材料,作曲家用一个类似插部的段落代替了展开部。展开部音乐转入 c 小调,由铜管、木管分别在急促的分解和弦上奏出。展开部是从马蹄声开始的,活泼的音调、多调性的织体,描写了四处集结起义的队伍骑马背枪奔驰在广阔的草原上,曲调呈现出一种热情洋溢的情绪,充满了乐观的气息,展现了草原人民为生存而斗争的形象。

谱例 5-37

展开部新的材料,形容马蹄声

变化重复后,弦乐颤弓极具动力地下行,由紧张的高音突然跌落到低沉的长音齐奏,在单调的定音鼓伴随下,力度也从强到弱,紧接着,铜管乐器鸣响着哀悼的音乐,悲壮而沉痛。

再现部，弦乐颤弓做铺垫，中提琴在颤抖、悲泣的伴奏下委婉地拉出《嘎达梅林》主旋律，一次、二次、三次、四次，力度不断增强直至乐队全奏，奏出《嘎达梅林》的民歌主题，并逐渐由哀悼变成颂歌。作曲家将《嘎达梅林》这首歌曲重新改编，新颖独特，音乐感人至深，这首歌曲的加入也是这部交响诗魅力独特之处。最后，乐队在强烈的号召声中结束全曲。

三、张千一的交响套曲《长征》

张千一，朝鲜族人，1959年出生于沈阳，1976年毕业于沈阳音乐学院管弦系。1977年开始从事作曲工作，1984年毕业于上海音乐学院作曲系，2015年6月18日任中国音乐家协会第八届副主席。

张千一在20世纪80年代以一首交响音画《北方森林》而步入作曲界，之后创作了大量的作品，其体裁涉及交响乐的各个领域，创作了很多室内乐、声乐、歌剧、舞剧、舞蹈、电影、电视剧等各类不同体裁、题材的作品。

2016年"纪念中国工农红军长征胜利80周年"，张千一创作了大型交响套曲《长征》。全曲9个乐章，分别为《送亲人》《血战湘江》《山歌情》《征途》《勇士/飞夺泸定》《彝海情深》《雪山草地》《红军到咱羌寨来》《大会师》。作曲家用交响音乐的形式表现长征途中重要历史场景和情感氛围，描绘了长征这一伟大的历史画卷。在长征题材的音乐作品中，这部作品可谓是一部具有里程碑意义的时代力作。作品中饱含的深情和民族情结，对民间地域风俗、人情的由衷讴歌，展现出"新人文主义作曲家"特有的文化品格。

交响套曲《长征》对"长征"进行了史诗化展现，九个乐章以当年长征中最具有代表性的场景来安排。张千一娴熟的交响乐技法对艺术形象简单有效的塑造，让人们仿佛回到了当时的峥嵘岁月。这部作品音乐主题鲜明，结构安排均衡巧妙，配器考究，色彩斑斓的民族风情，抒情唯美中不失戏剧性张力，层层递进，极好地体现了长征之路的光明之境；极大地发挥了交响套曲体裁特点，探索了中国化交响乐的新形式。《长征》音乐主题旋律亲切感人，熟悉的旋律勾起了听众心底对长征岁月的记忆，让听众对这部交响乐作品倍感亲切，消除了大众对交响乐的距离感。

这部作品虽然有九个乐章，但是其大的框架可分为四个层次，是一个大的起承转合。

起是第一个层次，由前三个乐章组成，是长征的开始阶段，音乐的主要内容是表现"情"，这三章分别是《送亲人》《血战湘江》《山歌情》。

承是第二个层次，是由第四乐章《征途》和第五乐章《勇士/飞夺泸定桥》构成，表现长征艰难的征程。

转是第三个层次，表现长征的转折，由第六、七、八乐章构成，分别是《彝海情深》《雪山草地》和《红军到咱羌寨来》。

合是第四个层次，就是整首作品的第九乐章，题为《大会师》，描述到达长征的终点胜利会师的场面。

整个套曲是一个拱形结构，其中心部位是第五章《勇士/飞夺泸定桥》，是作品的最高潮部分，音乐紧张而富有戏剧性。作曲家发展结构的方式仍然是中国传统音乐结构的线性发展思维，与西方套曲中运用回旋曲式或奏鸣曲式、变奏曲式的宏观结构形式不同，是非再现式的，有着开放性的特点，具有某种中国传统曲牌联缀式的结构性质。

整部作品的每一个乐章又有着清晰的结构，第一章为起承转合的结构，第四章为单二部，除此之外其他乐章都是单三部曲式。

《送亲人》是整首作品的第一乐章，作曲家采用民间流传的曲调素材由合唱的女声声部引入主题，这也是描绘长征的起点，这个主题采用的是G徵调。男声声部则向纵向延展，加强了复调的层次感，尤其是男低音声部的下行进行，这个下行进行引入的变音是主题发展的动力，为随后向属功能性转调（G徵调转A徵调）奠定基础。

谱例 5-38

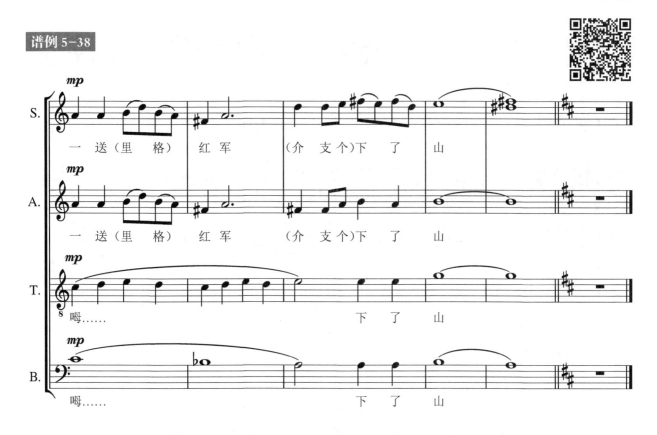

《长征》第六章的独唱《盟》、第七章的《祥云》及第八章的无伴奏合唱《红军到咱羌寨来》等段落中，都有彝族、羌族、藏族等少数民族民歌的素材，作曲家把原来"山歌体"民歌发展为幅度较大、艺术性较强的抒情歌曲。

为了表现重大的革命题材，作曲家在配器上也有很多与众不同之处，很多部分有着强烈的音响浓度，在强力度上的齐奏，多次在作品中用到。比如第二章运用木管、弦乐及打击乐声部的强齐奏，与铜管横向的粗线条长音和弦形成了两重音响空间。《长征》的配器中，也有非常细腻的地方，比如第三章开始，木管声部的悠长绵延配以竖琴的装饰，为后面清唱的出现营造了静谧怡人的气氛。第八章的无伴奏合唱，多达九个声部的运用，主复调的协同并用使同质音色一样变化丰富。第一章的第二段落，配器运用弦乐长音和弦的和声性衬托，表现了温暖而不舍的情景，主题声部由第一小提琴与双簧管主奏，在圆号的衬托下更为突出。这种色彩的层次布局简单有效，展示出作曲家娴熟的作曲技艺。民族乐器在套曲中发挥了色彩点缀的作用，也是作曲家非常擅长的配器手段，比如琵琶、月琴、竹笛等的出现，以独特的音色让听众联想到民间、民俗音乐情境。

谱例 5-39

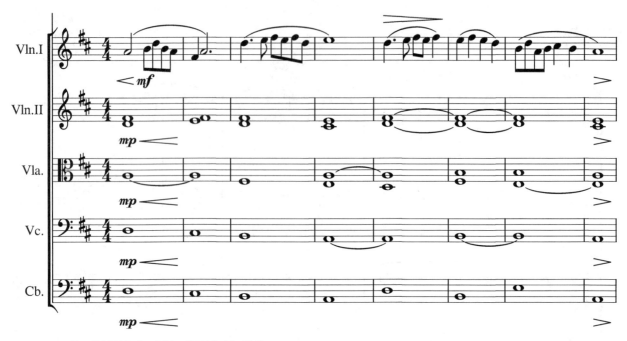

四、朱践耳的交响诗《百年沧桑》

交响诗《百年沧桑》是朱践耳先生为1997年香港回归而创作的一部史诗性力作。交响诗中引用了很多现当代作曲家创作的主题作为基础而加以主题变形。《铁蹄下的歌女》《满江红》《自卫歌》《义勇军进行曲》《南海渔歌》等都可在这部作品中找到影子。全曲分为三个部分,第一部分是用音乐讲述中国百年沧桑的历史和中国人民的悲痛。第二部分是一首大进行曲,以《游击队歌》和《自卫歌》的主题作为基础,且不断变形。交响诗的第二部分在乐队全奏纯四度音程连续进行的磅礴气势中结束,使人想起《义勇军进曲》最后的胜利召唤。第三部分是一曲欢乐辉煌的颂歌,三部曲式,钟管齐鸣,乐队为反殖民斗争的最终胜利放怀高歌。交响诗《百年沧桑》包含五个主要的主题性旋律,根据音乐的发展及作品的内涵分别命名为苦难主题、反抗主题、斗争主题、战斗主题与胜利主题。

苦难主题是全曲出现最早的主题,在全曲中共出现4次,速度比较缓慢,似乎是在叙述中国百年的苦难经历。苦难主题首先由小提琴悲痛深沉地陈述。中提琴、大提琴、低音提琴通过模仿复调技术和多调性手法对其加以发展,深刻地表现了中国人民在殖民统治下的痛苦与焦虑。

该主题音调来源于作曲家聂耳为电影《风云儿女》作的插曲《铁蹄下的歌女》(1935年)。这首歌曲生动形象地表现了当时寄人篱下的歌女们到处卖唱、尝尽人生苦难的悲怨心情。作曲家对这个主题做了变形处理,改变了音高调性、节奏,也拉宽了三连音在节奏中的运用,变化音级、调性游移等,使得音调更加辛酸和凄楚。

谱例 5-40

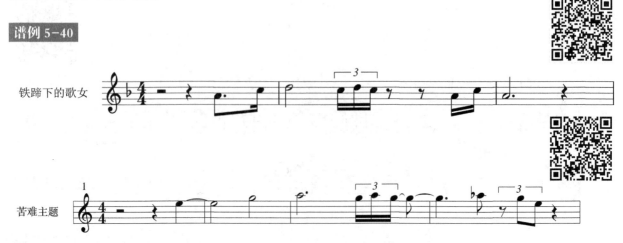

苦难主题的第一次变形由大提琴和低音提琴声部演奏。这是更加沉重的苦难主题，仿佛是人民在恶劣环境中的思虑。

谱例 5-41

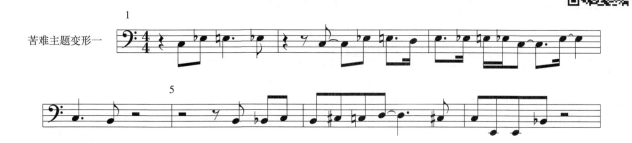

在乐曲的第二部分，苦难主题由低音大管吹奏出第二次变形，以十二音技法写成。长笛声部紧跟其后在上面做八度模仿。单簧管声部继而奏出这一变形主题的变化重复并加以扩展，随后出现的双簧管形成一个一唱一和的对话似的对位旋律，仿佛预示着苦难的无休无止。

谱例 5-42

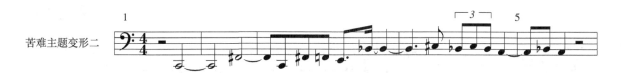

由大提琴、低音提琴演奏该主题的第三次变形，这次变形只采用了苦难主题的前4个音。

谱例 5-43

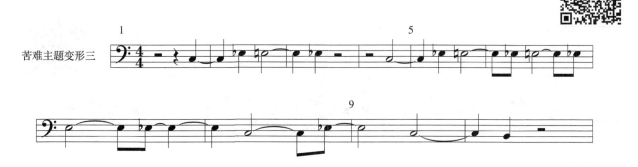

反抗主题以岳飞词、杨荫浏配歌的古曲《满江红》的首句为素材，音调淳厚、豪放有力，表达了当时人民的爱国精神。音乐的性格激昂、坚定，表现中国人民不屈不饶、上下一心抵抗外敌入侵的斗争精神。

谱例 5-44

斗争主题取自聂耳作曲、唐纳谱词的抗日战争歌曲《自卫歌》,在乐曲中共出现4次。由第二小提琴和大提琴在不同调性上同时陈述的《自卫歌》音调主题,表现出十分坚定的斗争信念。

谱例 5-45

自卫歌音调主题的第一次变形由第一、第二小提琴和大提琴在高三度的调性上同时奏出,加入更多的变音,力度加强。

谱例 5-46

第一小提琴与第二小提琴同时奏出上移小三度的斗争主题的第二次变形，似在描述穷苦的人民大众与恶势力做斗争的激烈场面。

谱例 5-47

斗争主题的第三次变形由木管乐器组的长笛、双黄管、单簧管和弦乐组的第一小提琴、中提琴同时奏出。《游击队歌》的鼓点形成复调音乐的一个固定音型背景，与同时出现的其他主题重叠交错，构成一个色彩斑斓的整体。

谱例 5-48

战斗主题的动机出现在赋格段结尾处。该主题由电影《风云儿女》的主题歌《义勇军进行曲》的结尾稍加变化而成，表现了人民革命斗争的意志。

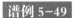

在《自卫歌》和《游击队歌》的音调交错时，由圆号吹奏的战斗主题是《义勇军进行曲》高潮部分音调的变形处理。

谱例 5-50

第五章 诗的管弦乐——交响诗

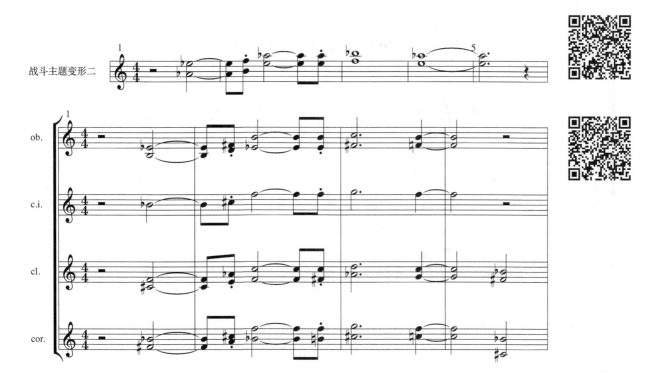

全曲的第五个主题胜利主题出现在全曲的第三部分，钟管齐鸣，乐队奏出欢庆、辉煌的胜利颂歌，暗喻着香港重归祖国，历经沧桑的中国人民赢得了最终胜利。

这部分是一个三段式，第一段乐队奏出辉煌的音响，其主题由广东的《南海渔歌》为素材。

谱例 5-51

这个段落有明显的调性，而没有继续前面各种无调性或调性游移的主题变形手法，这种由变形到原形的写作模式源于作曲家精心的逻辑安排，体现了作曲家"回归"的艺术构思，赞颂了历尽苦难和沧桑的中国人民取得了最终的胜利。

参考文献

[1] 沈旋，陶辛. 西方音乐史简编 [M]. 上海：上海音乐出版社，1999.
[2] 李查宁，毕丹. 交响诗《红旗颂》的"中西结合"：对作品主题、配器方式以及体裁和音乐结构的分析 [J] 内蒙古艺术学院学报，2018（3）：78.
[3] 吕其明. 吕其明管玄乐作品集·铁道游击队总谱·交响诗 [M]. 上海：上海音乐出版社，2006.
[4] 王安潮. 交响乐绘长征路 史诗融会民族情：交响套曲《长征》音乐解析 [J]. 人民音乐，2017（06）：19-21.
[5] 吴润霖. 跨世纪的辉煌：朱践耳的新作交响诗《百年沧桑》赏析 [J]. 音乐爱好者，1997（03）：4-5.

思考题

1. 什么是交响诗？
2. 交响诗与标题音乐的关系是什么？
3. 李斯特的《前奏曲》是如何发展的？
4. 交响诗《红旗颂》如何做到"中西创作思维"的融合？

第六章 竞奏协作——协奏曲

章节导论

协奏曲在西方音乐中经历了一个漫长的历史发展过程，从16世纪的教堂协奏曲演变成17至18世纪的大协奏曲，又发展到18世纪末叶以后的独奏乐器协奏曲才基本定型。

18世纪末，莫扎特继承先辈音乐家的协奏曲写作传统，创作了50多部不同独奏乐器的协奏曲，奠定了协奏曲曲式与风格的基础。19世纪初，贝多芬创作了五部钢琴协奏曲和一部小提琴协奏曲，运用交响乐写作手法，深化了作品的思想内容，将协奏曲的艺术水平提高到了一个新的高度。

20世纪以来，独奏乐器协奏的创作和演奏受到了越来越多作曲家和演奏家的高度重视，许多著名的独奏乐器协奏曲已成为传世的艺术珍品。

第一节 协奏曲概述

协奏曲（concerto）一词源自拉丁文，是由独奏（或几件）乐器和交响乐队共同演奏的一种多乐章的大型作品，原意是在一起竞争或比赛，因而协奏曲包含了既竞争又协作的双重意思。其最早是作为一种声乐体裁出现，主要用于教堂中。17世纪后半期起，指一件或几件独奏乐器与管弦乐队竞奏的器乐套曲，有"斗争"和"对抗"的意义。

一、巴洛克时期

巴洛克早期形成的由几件独奏乐器组成一组与乐队竞奏的曲目称为大协奏曲，巴赫的6首《布兰登堡协奏曲》就是这种类型作品的优秀范例。合奏协奏曲不像大协奏曲那样将乐队分成小组或大组，而是各乐器组起到独奏组的作用，也组成合奏，整个音响既协调一致，又相互竞争对比，具有一种更加浑厚的风格。意大利作曲家、小提琴家维瓦尔第确立了独奏协奏曲的三乐章套曲形式——一、三乐章快速进行，第二乐章则缓慢如歌。他一生创作了约350首独奏协奏曲，其中绝大多数的独奏乐器为小提琴。在键盘乐器方面，亨德尔的管风琴协奏曲和巴赫的羽管键琴协奏曲都是开创性的作品。亨德尔的作品常由作曲家自己在他歌剧的幕间演奏，由于具有娱乐功能，因此首次在协奏曲中加入了华彩乐段。

二、古典时期

古典协奏曲承袭了巴洛克的传统。由于演奏技巧的迅速发展和听众审美情趣的改变，独奏协奏曲逐渐占据了统治地位。它以维瓦尔第确立的三乐章套曲形式为基础，又结合了古典时期奏鸣曲和交响曲的结构和风格特征，成为一种显示独奏家高超技巧的大型管弦乐曲。为了丰富独奏声部和为独奏乐

器提供炫技的场所，独奏协奏曲的第一乐章总有一段华彩乐段的穿插，音乐以乐章基本素材为基础，由独奏者单独表演，即兴性较强，由演奏者自由发挥。为了乐曲风格的统一，从贝多芬之后，华彩乐段都由作曲家亲自创作，海顿、莫扎特、贝多芬均作有大量的独奏协奏曲作品。

三、浪漫主义时期

19 世纪的作曲家们虽然还在采用古典协奏曲的模式，但运用已十分自由，并很快加以发展。伴随肖邦、李斯特、帕格尼尼这些具有高度天赋和演奏技艺的音乐家在他们协奏曲中崇尚炫技的演奏之风，这类作品立即受到听众的追捧和赞叹。此时协奏曲还出现了标题性和民族性特征。这些都为这一古老的艺术体裁增添了时代的光彩。

四、20 世纪

随着多因素的融合、作曲技法的日益复杂以及乐器演奏技巧的发展，协奏曲从观念、形式、创作到风格都有了很大的改变。此时的协奏曲创作与现时很多音乐艺术风格相联系，如序列音乐、新古典主义、爵士乐、偶然音乐等。在其提供给我们极其丰富的听觉感受的同时，我们已经很难用传统的格式来审视它们了。当然还有一些作曲家们仍然延续了 19 世纪的传统，如拉赫玛尼诺夫、巴托克等。

第二节　西方协奏曲

一、莫扎特《d 小调第二十钢琴协奏曲》

这是莫扎特所作钢琴协奏曲中迄今为止被演奏最多的作品之一。贝多芬曾亲自演奏过它（除此之外，贝多芬没有演奏过其他人的协奏曲），他和勃拉姆斯还分别为这首协奏曲创作过华彩乐段。

莫扎特一生共出版过 27 首钢琴协奏曲，25 首选择大调式创作，这些乐曲或庄严有力、或明朗抒情、或宏伟堂皇、或辉煌刚劲，只有表现独特的戏剧性构思，蕴含悲剧因素的作品，作者才采用小调完成。《d 小调第二十钢琴协奏曲》《c 小调第二十四钢琴协奏曲》就是其中的代表。

《d 小调第二十钢琴协奏曲》第一乐章由双呈示部构成，音乐首先从低音提琴第一呈示部的第一主题开始，旋律以半音上行为特征，小提琴和中提琴则用切分节奏呈现出惊慌不安，音乐渗透着忧郁、阴暗的心绪。

谱例 6-1

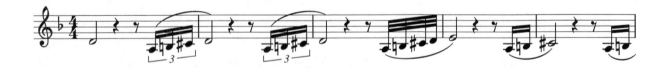

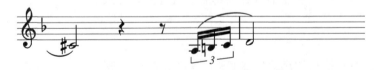

激动不安的情绪逐渐增长，感情愈加强烈。第二主题由木管乐器互相应答构成。

第六章 竞奏协作——协奏曲

谱例 6-2

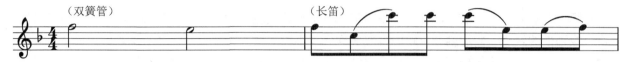

随即乐曲转入突出独奏乐器的第二呈示部，此时，只听见钢琴深情地奏出如歌的第一主题。

谱例 6-3

突然音乐又回到了第一呈示部的第一主题，悲剧性的半音旋律再次响起，但是钢琴很快进入，带有流动感的音型，冲淡了原先阴霾的情绪，音乐渐次上升，显得富于激情。第二呈示部的第二主题以抒情的大调咏唱，音乐充满了光明和希望。

谱例 6-4

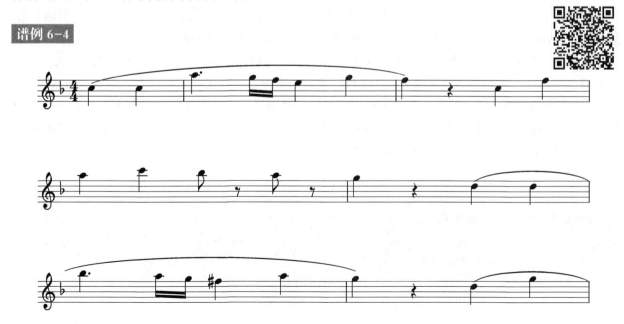

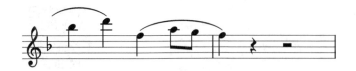

　　乐章的发展部以第一呈示部第一主题与第二呈示部第一主题为主，情绪形成鲜明对比，调性不断转换，戏剧性的发展不断加剧。乐章的再现部回到 d 小调，主题轮番交替，第二呈示部第二主题转至小调，色彩暗淡。钢琴的华彩乐段以乐章中的主题为素材，充分对比、展开，热情而激动。之后第一呈示部第一主题又阴沉、不安地响起，最后音乐以较弱的力度结束。

　　第二乐章名为《浪漫曲》，是采用 ♭B 大调的三部曲式结构，由呈示部、中部及再现部构成。在呈示部的开始处，钢琴就从容地奏出了稍具忧郁气质的优美、质朴的主题旋律。在这里，钢琴与乐队之间又形成了和谐的协奏态势，给听众带来了温暖、安适之感，洋溢出一种天真的情怀，颇为动人心弦。而此后，中部转为 g 小调，连续演奏的上升音型毫不留情地打破了先前的温暖、安适之感。而钢琴所演奏的一串串三连音以及木管乐器组的演奏，也表现出了一种紧张、惊悸式的回应之感。在这段紧张的竞奏之后，协奏曲在第二乐章的再现部分又一次巧妙地回归于呈示部优美、质朴的主题旋律。这不仅有效地凸显了乐曲的对比性与戏剧感，而且使得再现部结束处所显现的那种安详之感显得更加宝贵，引人遐想。

谱例 6—5

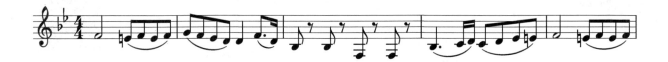

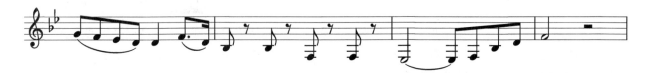

　　第三乐章本身是由三个乐段构成的带有插部的奏鸣回旋曲式结构。虽然采用了 b 小调，但由于节奏和速度较快，反而给听众带来了活泼、灵动之感。在乐章的开始处，钢琴演奏的一连串上行琶音延续了前两个乐章那种令人紧张、不安的主题音调，而后转为连续的下行，则预示着情调将要发生变化。在紧随其后的副部，钢琴又一次演奏出了温和、安适的旋律，并结束在 F 大调上。在之后的插部里，F 大调与 f 小调交替出现，将乐曲的对比性和戏剧性发挥到了极致。在此之后，乐曲进入了带有尾声性质的再现部分，各种主题音乐素材交相再现。最后，由小号与圆号演奏的洋溢着欢乐情感的乐句结束了整首协奏曲，表现出明媚、欢快、热烈而富有气概的情感特征。

> **【知识窗——奏鸣回旋曲式／名词解释】**
> 　　奏鸣回旋曲式是兼有奏鸣曲式与回旋曲式两种曲式特征的曲式结构。它既有奏鸣曲式特有的调性原则，又有回旋曲式特有的循环对比原则，是一种特殊复杂的大型再现性结构。

谱例 6-6

二、贝多芬《D 大调小提琴协奏曲》

《D 大调小提琴协奏曲》是贝多芬唯一一首小提琴协奏曲。据记载，此曲作于 1806 年，专为克莱门特 (Fran Clement) 而作。当年贝多芬创作此曲时，正是他和他的学生——匈牙利的伯爵小姐勃伦斯威克萌发爱意的时候，贝多芬在她的庄园里度过了那个快乐的夏天，这首曲目也正是反映他们之间甜蜜而富有诗意的生活。

贝多芬《D 大调小提琴协奏曲》自古以来被誉为小提琴协奏曲之王，也是所谓四大小提琴协奏曲之一，多数人认为这是所有小提琴协奏曲中最优秀的一首。贝多芬的协奏曲戏剧性都不是很强，从整体的情绪上来说也是不太激烈的。它的旋律柔美、充满了阳光般的温暖与幸福感，格调高雅、规模宏大，颇具王者风范。在他一生中这"最明朗的日子的香味"便渗透在贝多芬这一年写的《第四交响曲》中，也同样渗透在这部唯一的小提琴协奏曲中。贝多芬的这首小提琴协奏曲，独奏小提琴始终处于主导地位，协奏乐队则并不处于从属的地位，而是积极参与发展乐曲的音乐形象。乐队的音响效果特别具有一种昂扬振奋的紧张度，因此该曲又被称为《交响协奏曲》。

贝多芬的《D 大调小提琴协奏曲》全曲共分为三个乐章。

第一乐章，采用古典协奏曲带双呈示部的奏鸣曲式，从容的快板，D 大调，4/4 拍子，协奏曲风格的奏鸣曲。主部主题带有深刻的探寻意味，随后呈现的副部主题旋律明澈柔美，从容匀称，充满了温暖和喜悦，飘散出美丽的芳香。乐曲充满了颂歌般的情调，他创造这种新型的协奏曲，即可称之为"交响化"的协奏曲。采用了不过分的快板开头是协奏曲最独特的写法——定音鼓以节奏均匀的四分音符弱奏，引出明朗而宁静的主部主题。

谱例 6-7

乐句开始的时候，有一种精神境界的向往和追求，会让人的内心有一种暖洋洋的感觉，就像清晨初升的太阳，这种温暖的感觉在音乐中是依靠着小提琴控制上弓弦来演奏表达出来的。从乐章开始的时候，协奏曲开始进入了一种听觉境界，作品当中出现了一些十六分音符，这些音符被小提琴的弦弓控制得自然而准确，饱满而得体。音乐进行到第一乐章中部时，情绪开始舒缓下来，随后乐队重新回到主题的音乐部分。到了乐章的后半部分，乐句迎来了连续的三连音以突出这一部分，音乐由强减弱，此部分的演奏让观众在思想上有着瞬息万变的色彩层次感。之后的几小节音乐又再一次进入另一个安静的情境，此部分同时也体现了贝多芬式的一种宁静美丽的演奏色彩。到了接近尾声的时候音乐的演奏情绪逐渐变为一种更加激烈的音乐形式。其中的和弦音要将小提琴的弦弓放好之后拉得饱满，坚定而有力，只有这样才能体会贝多芬那具有特色的音乐情感。

第二乐章，小广板，抒情的慢板，G大调，4/4拍子，变奏曲式。这一乐章是抒情诗一般的变奏曲，曲调流畅，纯朴自然。这是个慢乐章，在开头小提琴加了弱音器，单簧管和圆号呼应。

谱例 6-8

之后，在小提琴装饰音的花环后有一系列美好的变奏，这些装饰音时而变得缠绵，时而变得温柔，同时又回应着整个乐队的主题。在演奏过程中时常会出现小提琴积极热情的揉弦或是平和安静的演奏。在音乐性格上独树一帜，没有大部分变奏曲的炫技和雕琢，它像是一首朴素的深沉的冥想曲。整个乐章中的长笛、小号和定音鼓始终没有出现。加弱音器的弦乐奏出舒缓的主题，仿佛一首虔敬的赞美诗。正如很多音乐家所指出的，它拥有着一种几乎是"静止不动"的性格。从第二乐章整体效果来看，是让乐句在曲子中慢慢地流淌，更加能够体现出贝多芬创作这首协奏曲时的情绪，充分地把田园般的意境展现出来，结合了整曲的情绪，让冥想的、平静的意境体现出来。

第三乐章，快板的回旋曲，D大调，6/8拍子，回旋曲式。第三乐章是一首辉煌而又轻松的回旋曲，让人的心情无比畅快。反复出现的主旋律充满民间舞蹈的淳朴色彩和充沛的活力，洋溢着欢乐和

热情。穿插于其间的插部则在统一的格局与情调中展现了对比和变化。在乐段刚刚进行演奏的时候，协奏曲的主题又重新将听众的听觉从安静的第二乐章带回到一种温暖而不失顽皮的环境中来。

谱例 6-9

从乐章的后半部分开始，贝多芬用了一段优美动听的旋律将美好的憧憬和充满希望的田园生活以演奏的方式呈现给听众，将人们完全带进舒缓的美丽境界，乐章进入后半部分才回到了协奏曲的主题中去。到了乐章的尾声，音乐再一次慢慢地走向了高潮，在第三乐章演奏结束时要非常坚决，绝对不能有一点迟疑犹豫的感觉。在延长记号之后小提琴演奏者展现了它的精彩绝伦的技巧，此部分结束，音乐以回旋主题为基础，达到光辉灿烂的高潮巅峰，然后全曲结束。

三、门德尔松《e小调小提琴协奏曲》

在门德尔松众多的小提琴作品当中，《e小调小提琴协奏曲》是最为著名的，与贝多芬的D大调，勃拉姆斯的D大调和柴可夫斯基的D大调小提琴协奏曲并称为"世界四大小提琴协奏曲"。整部作品充满了清新的浪漫主义色彩和简约整齐的形式美。

在这部作品里，作曲家对人与自然的主题进行探索的过程中无不流露出超然的自信和风貌。这部作品不仅是门德尔松最出色的作品之一，也是在德国浪漫乐派众多的作品中最杰出的小提琴代表作之一。门德尔松在这部小提琴作品中，形式上遵循了莫扎特所确定的器乐协奏曲三乐章的结构，把浪漫主义的激情框在古典主义的理性中，使作品热情而又沉稳。

> **【知识窗——世界四大小提琴协奏曲／基本常识】**
> 《贝多芬D大调小提琴协奏曲》《门德尔松的e小调小提琴协奏曲》《勃拉姆斯的D大调小提琴协奏曲》《柴可夫斯基D大调小提琴协奏曲》。

这部小提琴协奏曲是按照传统的协奏曲形式写成的，共有三个乐章。第一乐章所采用的是奏鸣曲式。门德尔松没有按照惯例使用大段的引子进行铺垫，而是开门见山，在一个半小节的主和弦分解音型，便让小提琴唱出了那个充满激情的旋律。

谱例 6-10

作曲家紧接着对主题进行了装饰性发展，采用级进式音型对主题加以变化，最后分别用八度双音和分解和弦结束于 e 小调的属音上。乐队再次奏出主部主题，并对主题动机加以发展，接着进入了连接部。

连接部旋律与主部主题气质相近，首先在双簧管上出现，接着便移到了独奏小提琴上。连接部由三个段落构成，分别采用了音阶式、双音颤音和三连音、分解和弦的手法。在独奏小提琴持续音的衬托下，副部主题首先在木管乐器组中奏响，而后小提琴自然地以相同的旋律衔接下去。

副部主题并没有与主部主题形成鲜明的对比，各自发展而又互相交替着进入了展开部。展开部也继承了呈示部的主要主题材料，分为三个段落。结尾处的主部主题动机引领乐曲达到了第一乐章的高潮——华彩乐段。门德尔松没有按照当时的惯例让演奏家即兴演奏，而是将华彩乐段直接写出来，既保持了作品的抒情风格，又将小提琴技巧展现得淋漓尽致。在华彩乐段末，再现部悄然出现。主部主题依然在 e 小调上呈示进入副部主题后转入同名大调。长大的尾声对各主题进行了总结但并未结束在主和弦上的乐章结尾处，由大管将旋律引入了第二乐章。

谱例 6-11

第二乐章就像一首无词的船歌，以三段体的形式写成，三部曲式的首部在 C 大调上陈述出了第一主题。这个主题甜美怡人，C 大调的音色和 6/8 拍的节奏营造出湖光山色的音乐氛围，这得益于门德尔松丰富的游历。

谱例 6-12

接下来的段落是对第一主题的变化重复,在 g 小调上进行。调性的改变使人心情稍有起伏,随着调性回归到 C 大调,乐曲又恢复了平静。之后定音鼓的出现带来了第二次不安,这是本乐章的第二主题。独奏小提琴采用了双音和八度手法与乐队一起用朦胧的音色描绘出阴冷的景象。但这种惆怅的情绪很快就消失了,安逸的第一主题再次出现,但乐队织体出现变化,双音震音的手法来自中部,这与首部形成对比,随后又回到首部的织体并平静地结束在 C 音上。

第三乐章采用了回旋奏鸣曲式,这一乐章风格轻快、热闹、充满活力,门德尔松在其另一名作《仲夏夜之梦》中的创作灵感又闪出了火花。一开始 15 小节的序奏在 e 小调上开始,既延续了第二乐章的音乐情绪,又逐渐趋向于欢快明朗的风格,起到承上启下的作用。管乐组的出现拨云见日,转入明朗的 E 大调,独奏小提琴唱出了欢快的主部主题,连续的十六分音符将乐曲推向高潮,使听者联想到《仲夏夜之梦》中描绘轻盈的小精灵的音乐主题。

主部主题呈示后,紧接着变化反复了两次,加入了不同的音阶和分解和弦组成的华丽乐句。乐队的全奏在高潮的基础上奏出了铿锵有力的副部主题。这个主题采用了休止符分割音符的手法,形成了进行曲式的节奏,颇似《仲夏夜之梦》中的"婚礼进行曲",但跳进的音型和环绕的旋律又使得乐曲不失灵动的风格。

四、柴可夫斯基《降 b 小调第一钢琴协奏曲》

《降 b 小调第一钢琴协奏曲》是柴可夫斯基创作的三部钢琴协奏曲中最出色的一部,也是世界音乐文献中协奏曲体裁的典范之作。它具有豪放的斯拉夫民族特性,把卓越的技巧和真正的交响曲音乐的激越性和音乐色彩的鲜明性有机地结合在一起,其艺术效果辉煌灿烂、感人肺腑,是最受欢迎的世界名曲之一。

《降 b 小调第一钢琴协奏曲》作于 1874 年,作品完成后,并未按照一般的习惯在作者自己的国家首演,这是因为当时莫斯科音乐学院的院长——柴可夫斯基的友人尼古拉·鲁宾斯坦(俄罗斯著名钢琴家安东·鲁宾斯坦的弟弟)斥责此作品华而不实,无独创性,不适于用钢琴演奏。柴可夫斯基对此感到很屈辱,但他对这首乐曲有很大的信心,于是把乐谱寄给法国钢琴家汉斯·封·彪罗,由这位钢琴家于 1875 年 10 月旅美演出时在波士顿首演,获得巨大的成功。11 个月后,该乐曲才在俄罗斯上演,同样也获得了成功。后来,尼古拉·鲁宾斯坦郑重地向柴可夫斯基道歉,并经常把这首乐曲加在他的演奏会曲目里,于是二人和好如初。1889 年,柴可夫斯基将这首乐曲略加修改,成为现行的乐谱。

第一乐章,庄严而不太快的快板。本乐章是全曲中最为著名的乐章,在乐曲中占有重要的位置。作品以四支圆号作为引子,随后大提琴与第一小提琴主奏降 D 大调主题,然后又将主题交与钢琴,钢琴以强烈、激昂的和弦给予有力的配合,乐队为其伴奏,展现了极其雄壮和辉煌的主题,使人振奋,有着极强的感染力和震撼力。这个主题据说是柴可夫斯基在卡缅科集市上,从一个盲丐那里采集到的歌曲旋律。这个激动人心的主题甚至比整部钢琴协奏曲还要著名,是每年柴可夫斯基音乐节的开场曲,也经常被影视作品所引用,为广大听众所熟知。

谱例 6-13

呈示部的主部主题是作曲家在卡缅科集市搜集到的一首盲艺人唱的民歌；副部主题有两个，它们相互衔接，甜美温柔。展开部的音乐素材依然以主、副部的主题为基础，在音乐发展中，钢琴与乐队有呼有应，不时出现戏剧性的高潮。再现部中的结尾有一个技巧性与即兴性相结合的华彩乐段，主要是副部的素材加以变化而成。这一乐章在结束部热情洋溢的气氛中结束。

谱例 6-14

第二乐章，朴素的小行板。这是个优美动人的乐章，音乐怡神悦耳，具有质朴的田园风格，表现出人与大自然永远亲近的感情，是对生活的赞美。明朗抒情的主题在这一乐章中反复六次，用长笛、钢琴、两个独奏大提琴以及双簧管轮流奏出。这个乐章中部活泼轻快，仿佛使我们感受到孩子们在原野中戏游的场面。

谱例 6-15

第三乐章，热情的快板回旋曲。主部粗犷有力，富有生命力，主题采用了古老的乌克兰民间轮舞歌曲，具有狂放、活泼的舞蹈性格。

【知识窗——回旋曲／名词解释】
回旋曲是乐曲形式之一，特点是表现基本主题的旋律部分多次重复出现，其他几个次要部分插入其中，也就是插部。如主要部分为 A，插部为 B、C、D 等，回旋曲的组成为 ABACAD 等。

谱例 6-16

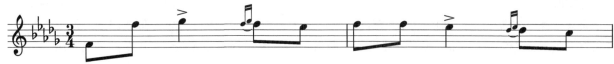

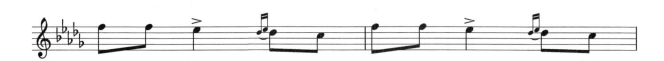

副部是颂歌性的,气势雄浑而又安详,如同春风吹暖大地,给万物带来生机。它与第一乐章的引子遥相呼应,突出了作品乐观向上的基调,全曲统一完整,给我们展现了波澜壮阔的画面。它是俄罗斯钢琴音乐的顶峰,也是世界音乐宝库中的不朽之作。

谱例 6-17

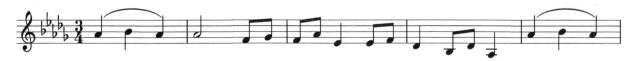

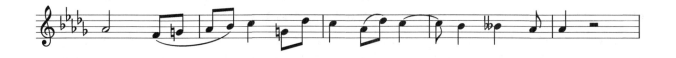

五、格什温钢琴协奏曲《蓝色狂想曲》

乔治·格什温,美国著名作曲家,写过大量的流行歌曲和数十部歌舞表演、30 多部音乐剧、4 部电影音乐,是百老汇舞台和好莱坞的名作曲家。1924 年他为保尔·怀特曼的爵士音乐会写了《蓝色狂想曲》并获得巨大成功,影响了美国和其他国家的作曲家在作品中运用爵士的手法,也为西方音乐带来了一缕新风。接着,他创作了管弦乐曲《一个美国人在巴黎》《第二狂想曲》《古巴序曲》。

19 世纪是世界艺术史上有很大变革的一个时期,经历了巴洛克、古典主义以及浪漫主义时期的音乐发展,到了现代派和印象派时,音乐的发展已经大有不同,整体上挣脱了一些传统的模式,作曲家们不再受旧的体系限制,他们开始探索更大的未被开发的音乐思维领域。

美国作曲家乔治·格什温就是这个时代具有代表性的作曲家,他的作品风格也体现了时代的需求,他将欧洲古典音乐与美国流行爵士

格什温

音乐相结合，这一大胆的创新也让这部作品一经问世便深受欢迎并且广为流传。格什温没有受过专业音乐教育，这使他的曲风更加自由，为20世纪的音乐注入了更多新鲜的活力。

《蓝色狂想曲》(Rhapsody in Blue) 是格什温在20世纪演出最广泛的作品。作品名"Blue"和蓝调音乐"Blues"同名，顾名思义，这是一部散发着爵士气息的现代作品，自由而不拘于形式，充满活力的主旋律，或明或暗贯穿乐曲的始终。在此之前，爵士音乐只是以流行音乐的形式出现，没有以交响音乐这样的正式形式进行表演，《蓝色狂想曲》的出现，对美国音乐发展起到了重要的推动作用。

《蓝色狂想曲》所具有的雅俗共赏的艺术特点，使这部作品有别于其他钢琴协奏曲，是一首具有爵士风格的协奏曲。它的出现开辟了美国音乐的新历史，黑人的音乐不再是难登大雅之堂的低俗之物，古典音乐也不再是上流社会的专属品，两者的结合深刻地影响了美国流行音乐和世界古典音乐的发展趋势。

【知识窗——蓝调音乐 / 名词解释】
　　蓝调音乐也叫布鲁斯，是公认的当代流行音乐的根源之一。它其实是美国黑人的民间音乐风格，早在南北战争之前就已成型，黑人奴隶们为它创造了独特的音阶和和声，并且用它来排遣生活的苦闷，寄托思乡之情。这使得蓝调音乐从一开始就带有很强的幽怨色彩，因此它又被称为是"怨曲"，是忧郁的象征。

【知识窗——爵士乐 / 名词解释】
　　爵士乐于19世纪末20世纪初诞生于美国的新奥尔良，它吸取了布鲁斯和拉格泰姆音乐的特点，以丰富的切分和自由的即兴为其特点。

《蓝色狂想曲》创作的时代背景：19世纪末到20世纪初期在美国的历史上是一个意义重大的时间段，这段时期的美国经历了南北战争、第一次世界大战，战后美国整个国家的经济、文化等产业也开始复苏并快速发展。放眼19世纪末到20世纪初的欧洲，在音乐史中这段时期正式处在印象主义音乐的发展阶段，而当时的美国音乐很大程度上受到了欧洲音乐文化的影响，也因为美国是一个多民族的、大融合的国家，长期受到欧洲音乐文化影响的美国在急于寻找属于自己风格的、本土的、有民族特色的音乐形式。而那时的美国其实有一种特殊的音乐形式存在，但是并不被重视，那就是我们现在所说的源自黑人的爵士音乐。格什温在成长过程中受到了爵士乐的熏陶，所以他的音乐作品也主要是以爵士乐为主，但是早期作品基本上都是一些通俗歌曲，直到《蓝色狂想曲》的问世，格什温才真正将黑人爵士乐推向了世界音乐大舞台上，让具有美国本土特色的爵士音乐在世界音乐史的长河中脱颖而出。

《蓝色狂想曲》中的爵士风格：爵士音乐并不等同于某种单一的音乐形式，它在一个多世纪的发展过程中不断综合完善，形成了自己的较完整的体系。到了今天爵士音乐已经出现了很多种风格，如新奥尔良爵士、摇滚乐、比博普、冷爵士、自由爵士、拉丁爵士、融合爵士、人声爵士、摇摆乐等。所有的艺术形式都来源于生活，音乐也不例外。最早那些被奴役的黑人们会通过即兴的歌唱形式来表达心中的情感，这种形式与中国古代的劳动号子大同小异。而这些黑人们所演唱的旋律都来自他们的家园——非洲。这种即兴的、宣泄情感的音乐在后来的发展过程中也不再只有单一的劳动歌曲，还出现了灵魂乐、赞美歌等形式，逐渐形成了爵士音乐里最为重要的一个组成部分——布鲁斯（Blues）。严格地说，布鲁斯不仅仅是组成爵士风格音乐的基础，也是一个独立的音乐形式。格什温的《蓝色狂想曲》就非常清晰地展示了布鲁斯音乐的这种双重特征。《蓝色狂想曲》并不是围绕单一的布鲁斯风格创作的，这部作品中还有另外一个显著的特征，就是非常强烈鲜明的节奏律动。这种特征并不来自布

鲁斯风格本身，因为布鲁斯风格注重的是有鲜明情绪的不断重复的旋律，准确地说这另外一个特征是，和布鲁斯一样，它是组成爵士音乐风格的另一根基，它就是拉格泰姆（Ragtime），拉格泰姆的节奏型源于黑人灵歌，运用切分音造成节拍重音相对转移，从而给人一种凌乱繁杂的感觉。爵士乐作品都是至少这两种风格组成，我们听任何一首爵士作品，单听旋律会发现它们其实是同一个音乐动机不断变化反复出现的，并没有鲜明的节奏，这就是布鲁斯；而抛开旋律，不同于传统古典音乐的节奏节拍，格拉泰姆为作品加入了强烈的律动，这就好像建筑物的钢筋框架和外部装修一样，两者缺一不可。

《蓝色狂想曲》中爵士与古典的融合及对比：格什温的《蓝色狂想曲》之所以会成为经典的传世之作并深受人们喜爱，绝不仅仅是因为这首作品里爵士风格的旋律，而是格什温史无前例地将爵士音乐元素融入古典音乐中，正因为这样的传承与创新，才使得这部作品如此与众不同。前面我们讲到这部作品中主要的两种爵士元素——布鲁斯与拉格泰姆。这两种风格形式贯穿全曲，不断重复出现的主题或者一段音乐动机让这首作品有了动听美妙的旋律，这是布鲁斯音乐的特征；而拉格泰姆风格摇摆不定的节奏、不断变化的速度赋予了作品生命力。但在《蓝色狂想曲》的谱面中有非常细致的表情术语标记。传统的爵士乐没有固定的表情术语，有些甚至没有实际谱例，而这部作品在运用了最自由的布鲁斯旋律和律动感最强的拉格泰姆元素的同时，又加入了传统古典音乐严格细致的音乐表情术语，从而体现了自由与严谨相结合的特点。

当然除了爵士与古典的融合性，《蓝色狂想曲》也有一些相对于传统协奏曲完全不同的特征。传统的大型作品一般都有明确的乐章分段或者清晰的呈示、展开、再现结构。而《蓝色狂想曲》并没有划分乐章，只通过主题以及速度的变化大致区分为三个部分，每个部分都有各自的音乐场景，情绪也各不相同，但是却通过同一个主题将三部分连接为一个密不可分的整体，这与传统古典大型作品的结构是截然不同的。

19世纪末20世纪初盛行欧洲的印象主义音乐影响着美国整个的音乐发展，格什温的出现为美国追寻本土特色音乐风格指明了道路，就像所有的民族音乐家一样，让当时的美国音乐在盛行的印象主义音乐风格里脱颖而出。《蓝色狂想曲》是为钢琴和管弦乐队而写的类似单乐章的协奏曲作品，其中主题的即兴式表达同交响性的发展有机地结合在一起。黑人布鲁斯音乐的调式及和声因素、爵士音乐的强烈的切分节奏和滑音效果，都赋予这部构思独特的作品一种与众不同的色彩。随着时间的推移，这部作品经受了历史的考验，成为美国专业音乐的代表作品之一。

谱例 6-18

六、理查德·阿丁赛尔《华沙协奏曲》

以二战为题材的影视作品可以说是数不胜数，其中有不少让人难以忘怀的优秀配乐或主题音乐。英国作曲家理查德·阿丁赛尔为电影《危险的月光》而特别创作的主题音乐《华沙协奏曲》就是其中一部。

理查德·阿丁赛尔（1904—1977）出生于牛津，在伦敦皇家音乐学院及维也纳接受教育。他主要从事歌曲和电影音乐创作，《华沙协奏曲》是他的代表作。从1936年到1965年，阿丁赛尔一共为22部电影创作了配乐。此外，他还创作了一些很受欢迎的管弦乐作品，例如《南方狂想曲》《黑玫瑰组曲》《雾山协奏曲》等，乐评界认为他的音乐是典型的英国轻音乐风格。

理查德·阿丁赛尔

《危险的月光》是一部在战时拍摄的爱情片，它以纳粹德国入侵波兰为背景，以倒叙的手法讲述了一段二战时期凄美的爱情故事。影片男主人公是一位有才华的钢琴手，也是一位参加抵抗活动的波兰飞行员，在英国执行任务时负伤，后来住进伦敦一家战时医院，期间偶遇一名来自美国的女记者，两人从相识到相恋，产生了深厚的感情，但面对战争这一残酷现实，男主人公最终做出艰难的决定，暂时离开恋人，回到灾难深重的祖国波兰抗击纳粹。影片以男主人公在医院弹奏着这首《华沙协奏曲》为开始。

如今，七十多年过去了，这部曾经在那个烽火连天的战争年代感动着千千万万观众的影片，已经淡出人们的记忆，然而影片一开始男主人公在医院弹奏的《华沙协奏曲》却历久弥新，一直打动着人们的心弦。

在拍摄《危险的月光》时，主创人员希望它的配乐中除了要有一些观众熟悉的名曲以外，还要有一部分音乐能让观众联想到波兰和空袭。据负责策划这部电影配乐的作曲家罗伊·道格拉斯回忆，导演原本邀请正旅居美国的俄罗斯作曲家谢尔盖·拉赫玛尼诺夫为电影创作一首短小的主题曲，然而当时拉赫玛尼诺夫的健康已每况愈下，因此他谢绝了邀请。后来导演又建议用拉赫玛尼诺夫的《c小调第二钢琴协奏曲》作为配乐，但这涉及作品的知识产权问题，要支付一笔高昂的版权费。于是制片方就决定改请英国作曲家阿丁赛尔来写，但作品必须要有拉赫玛尼诺夫作品的那种气质和氛围。阿丁赛尔写完了《华沙协奏曲》，他的老搭档罗伊·道格拉斯做了管弦乐的配器，这首优秀的电影主题音乐就这样诞生了。

这首全长不到九分钟的钢琴与乐队的协奏曲作品，集成了大型钢琴协奏曲的所有元素，是一部浓缩了的小型交响音乐作品，也是一部作曲家所要表现的"战争的残酷"和"爱情的浪漫"两大主题完美结合在一起的雅俗共赏的经典作品。这首作品的录音次数超过一百次，唱片销量超过了三百万张。

《华沙协奏曲》的结构采用了奏鸣曲式。乐曲开始于一段很短的如同从教堂传出的钟声那样的序奏，这是一段与拉赫玛尼诺夫《第二钢琴协奏曲》第一乐章的序奏风格极为相似的旋律，内敛深沉又不失宏伟磅礴。

乐队奏出的第一主题（战争主题）是钢琴序奏情绪的延续，诉说着战争对人们心灵的冲击和震撼，经过四次反复和转调后，将乐曲情绪引入一个小的高潮。接着，钢琴奏出第二主题（爱情主题），它如同拉赫玛尼诺夫的《帕格尼尼主题狂想曲》中著名的第十八变奏，旋律是那么优美、浪漫、梦幻和令人销魂。

在影片中，这一段音乐出现在男主人公斯特凡"创作"这首《华沙协奏曲》的场景中。他深情地凝视着女主人公卡罗尔，向她介绍这首乐曲的这个抒情主题，说这就是她刚刚送给他的"最可爱的礼物"。

乐曲的展开部将两主题进行了分解，钢琴和乐队相互交映，时而激情澎湃、坚毅顽强，时而柔情如水、悱恻缠绵，似乎在描写一段注定坎坷的乱世恋情。第一主题的再一次出现标志着乐曲进入再现部，音乐的情绪变得更加激昂，但很快就被钢琴在高音区演奏的优美浪漫的爱情第二主题接走，爱情主题的旋律也变得更为深沉和不可遏制。最后，钢琴序奏的钟声再现，紧接着钢琴和乐队的强奏将乐曲推向了最高潮。它似乎在告诉侵略者，能毅然暂时抛下柔情为拯救祖国和民族命运踏上征途的人将是无畏的，最后的胜利必定属于他们。

阿丁赛尔不是什么大作曲家，也没有一大串令人炫目的作品清单，然而《华沙协奏曲》却成了一首极受欢迎的经典佳作，这并不是偶然的。正是因为他用了扣人心弦、优美感人的旋律，以及迷离朦胧、变化无穷的音乐色彩，在不到九分钟的时间里就把那个震天撼地、波澜壮阔的大时代和处在那个大时代的小人物的悲欢离合和爱恨情仇做了最精致细微的描绘，从而深深地印刻在听众灵魂的深处，这是很了不起的，这样的作品也是不多见的。

谱例 6-19

WARSAW CONCERTO

第三节　中国协奏曲

一、小提琴协奏曲《梁山伯与祝英台》

小提琴协奏曲《梁山伯与祝英台》不仅是中国音乐史上的一部伟大作品，在世界音乐舞台上也占有重要位置。这首协奏曲从 1959 年在上海首演到传遍世界各地，已成为举世公认的音乐艺术经典作品，其传播范围之广和影响程度之深在中国的音乐作品中几乎是独一无二的。

这首作品是根据我国古代爱情故事"梁山伯与祝英台"而创作的带有浓厚民族情感的交响音乐作品。它将中华文化同西方音乐完美地结合在了一起，既发挥了欧美乐曲的优势，又注入了中国传统文化的营养。可以说，它是借用西方乐器来表达中国古典乐曲的一次有益尝试，也是中西音乐相融合的一次成功范例。

20 世纪以来，西方弦乐器在中国的民族化探索为《梁祝》提供了客观的外部环境。近代以来，作为一种不同于传统民族音乐的新型音乐形式，西方弦乐艺术被西方人带到中国，并逐渐与中华五千年文明的积淀相融合，成为中国近现代新音乐发展不可分割的组成部分。

1920 年开始，世界著名小提琴大师先后到中国演出，许多高水平的小提琴家来华工作，同时也培养了众多中国自己的教师和演奏家，如马思聪、刘天华、冼星海等。到 20 世纪 50 至 60 年代，西方弦乐器在中国实行民族化探索实验曾经掀起了一个高潮，那时中国民族音乐因素在西方弦乐创作中日渐增多，在此期间产生了一批优秀的弦乐作品，何占豪、陈钢创作的小提琴协奏曲《梁山伯与祝英台》就是在这种音乐大环境下诞生的。

陈钢是中国当代著名的作曲家之一。从小良好的家庭环境为陈钢提供了学习音乐的条件，小时候就师从父亲陈歌辛和匈牙利钢琴家瓦拉学习作曲和钢琴。1955 年进入上海音乐学院学习，跟随丁善德院长和苏联音乐专家阿尔扎马诺夫学习作曲与理论。求学期间与何占豪一起创作了小提琴协奏曲《梁祝》而一举成名。这首流传最广的中国交响乐作品曾先后五次荣获金唱片与白金唱片奖。

何占豪与陈钢不同，他是一位地地道道的农民子弟，1933 年出生于浙江诸暨的一个农民家庭。他的父亲以唱绍兴剧维生，不希望儿子再从事这一行，但是从小耳濡目染的何占豪却非常喜欢戏曲，尤其是越剧。一次上海之行让何占豪无意中考上了上海音乐学院，并且创作了中国第一部小提琴协奏曲《梁祝》，而这首作品已经成为中国传统音乐和西方音乐完美结合的典范。2019 年 9 月 23 日，何占豪荣获第七届上海文学艺术奖"终身成就奖"。

题材选择的民族性是《梁祝》成为中西方音乐艺术交流典范的现实基础。从题材背景上看，小提琴协奏曲《梁祝》是根据我国古代一个凄美的爱情故事"梁山伯与祝英台"而创作的带有浓厚民族情感的交响作品。

梁山伯与祝英台的故事发生在我国晋代，两人同窗共读，志趣相投，演绎出了一曲流芳千古的爱情绝唱，并留下了草桥结拜、十八里相送、楼台相会、英台抗婚、化蝶双飞的千古传奇。这些故事情节的发展还被巧妙地融入西方奏鸣曲式的结构中去。奏鸣曲式是一个三部性结构的曲式，在呈示部有爱情主题、草桥结拜、三载共窗、十八相送、长亭惜别的情节，在展开部是全曲的高潮，描绘了抗婚、楼台会、哭灵、控诉和投坟等情景，再现部表现了化蝶双飞的情节。

梁祝的故事不仅在我国古代民间广泛流传，在文学作品里也多有记载。1954 年，周恩来总理参加日内瓦会议，把刚刚拍摄完成的戏剧电影《梁山伯与祝英台》带到会上，引起轰动，在当时被赞誉为"东方的罗密欧与朱丽叶"。这也是这部作品能够获得成功的重要原因。

这部作品以越剧中的曲调为素材，把我国传统音乐文化与西方音乐表现形式有机地结合起来，创造性地走出了一条具有中国风格和民族色彩的音乐创作之路，不仅开阔了中国小提琴艺术界的视野，

丰富了人民群众的音乐文化生活，也极大地促进了我国小提琴艺术的快速发展。60多年来，《梁祝》既受到国内民众的热烈欢迎，也在国外引起强烈的共鸣。"只有民族的，才是世界的"，小提琴协奏曲《梁祝》正是立足于民族传统文化，才成为中西方音乐艺术交流的典范。

演奏技法的中西结合，是《梁祝》成为中西方音乐艺术交流典范的主要原因。首先，从配器上看，《梁祝》是由中西方乐器相互配合演奏而成的。该乐曲是管弦乐队编制，主奏乐器小提琴是典型的西洋乐器，在器乐中占非常重要的地位，是现代交响乐队的支柱。除小提琴外，还配有我国传统乐器古筝、琵琶、二胡等。这些中外乐器的完美配合，既充分展现出欧美音乐的悠扬华丽，也体现出中国传统音乐的细腻含蓄。此外，还使用伴奏乐器大提琴、长笛、双簧管、竖琴、铜管等，这些乐器在烘托气氛、刻画人物形象、描写内心情感方面都起到了积极的作用。

从表现形式上看，小提琴协奏曲《梁祝》具有浓郁的民族特色。在音调把握上，作品以越剧唱腔作为主题和核心音调；在和声运用上，作品把传统音乐的多种和声用法运用到作品中，如为表现抗婚主题，作品运用了五声徵调式音乐，使得旋律更为激烈，表现了梁山伯与祝英台对爱情的执着和坚定；为描绘祝英台扑倒在山伯坟前泣诉的情景，作品运用了京剧倒板和越剧紧拉慢唱的手法，入木三分地刻画了祝英台肝裂肠断的心情。

从演奏技巧上看，《梁祝》也体现出了中西方文化的融合之美。作者把西洋乐器小提琴与我国民族乐器的演奏技法有机地结合起来，如在爱情主题中就运用了二胡的滑指来表现其优美的旋律；又如在表现二人三载同窗、两小无猜的青春友谊时，独奏小琴用E徵调模仿古筝，而弦乐则以拨弦模仿琵琶进行弹奏。此外，《梁祝》还运用了加花、紧拉慢唱、带散板特点的短句和悲愤的歌腔等中国传统民间音乐的演奏技巧。

【知识窗——紧拉慢唱/名词解释】
紧拉慢唱是京剧板式"摇板"的别名。各剧种大多吸收了这个板式，这种板式节奏比唱腔大约快一倍，鼓板是用跨板来指挥。一般表现激动、喜悦和悲愤的情绪，可以叙事也可以抒情。

【知识窗——散板/名词解释】
散板指一种速度缓慢节奏不规则的自由节拍。

这种中西方融合的旋律之美，给人一种强烈的艺术感染力与震撼力。土洋结合、中西并用，在《梁祝》这样一个音乐故事中体现得如此完美，它把具有中国特色的民族音乐用西方的演奏形式表现得如此浑然一体，这在中西方音乐史上是前所未有的。

正是由于中西方音乐的交流与融合，才使《梁祝》产生了强烈的艺术感染力和不朽的艺术生命力。可以说，《梁祝》是目前演奏得最多的一部中国交响音乐作品，被誉为"中华民族的交响乐"。它代表了中国音乐的历史巅峰，已成为中国文化的一个符号。它是中国音乐的骄傲，是中国也是全世界人民宝贵的音乐文化遗产。

谱例6-20 "梁祝"之"爱情主题"

二、钢琴协奏曲《黄河》

《黄河大合唱》由我国作曲家冼星海创作，这是他最重要的，也是影响力最大的一部大型合唱声乐套曲，词作者是诗人光未然。1939年1月，光未然在去延安的途中，目睹了黄河的澎湃，看到了船夫们与惊涛骇浪搏斗的情景，抵达延安后，创作了朗诵诗《黄河吟》，并在这年的除夕联欢会上朗诵了他的作品，在场的冼星海听到后兴奋地表示要为演剧队创作《黄河大合唱》。同年3月，冼星海用6天时间完成了《黄河大合唱》的作曲，以中华民族的母亲河黄河为背景，热情地讴歌了中华儿女不屈不挠、保卫祖国的必胜信念。冼星海通过这部作品向全中国、全世界发出了民族解放的战斗警号，从而塑造了中华民族巨人般的英雄形象。

《黄河大合唱》是在特定的历史时期创作而成，它所富有的民族不屈精神的伟大乐章带给了我们中华民族强大的民族凝聚力。20世纪70年代末，六位音乐家殷承宗、刘庄、盛礼洪、许斐星、石叔诚和储望华将这样一组抗日救国时期伟大的救亡组曲改编为协奏曲，开启了《黄河大合唱》新的演奏形式。这样一首具有史诗结构，拥有华丽技巧和绚丽演奏手法的协奏曲，已成为在国际上具有影响力的中国协奏曲。

这部钢琴协奏曲以西方钢琴协奏曲的表现手法为主，同时在乐曲的曲式结构上融入了富有中国民间传统音乐元素的船夫号子等的曲式，使它富有强烈的民族性。今天我们就从这首作品的民族性入手，一起来分析《黄河大合唱》所传递的民族精神。

在乐章构成上，《黄河》钢琴协奏曲共由四个乐章构成——《黄河船夫曲》《黄河颂》《黄河愤》《保卫黄河》。这首钢琴协奏曲在乐章内容的构成上具有强烈的民族性，他们都是以黄河为表现核心的。同时，既汲取了西方钢琴协奏曲"快板—慢板—快板"的基本形式，又在此基础之上加入了富有中华民族传统音乐艺术的形式，在乐章的构成上，由快板—慢板—小快板—快板的基本形式组成，具有强烈的中华民族音乐艺术特征。

在旋律特征上，从钢琴协奏曲《黄河》中可以看到其具有丰富的中华民族传统音乐素材——民间小调、传统民谣等。主要有"一唱多和"形式的民间小调和具有中国传统民谣风格的爱国颂扬性歌曲，比如《东方红》等。从这其中，我们可以感受到强烈的陕西民歌音乐艺术特点，同时其中充满着极具中国古典韵味的诗篇性旋律，使得《黄河》这首钢琴协奏曲充满了中华民族的艺术风格特征。从《黄河》钢琴协奏曲的调式选择上也可以看出强烈的中华民族的民族性特征。在这首钢琴协奏曲中，整首乐曲全部使用的是具有中国调式之称的"五声调式"，这也是区别于其他音乐艺术风格的、具有强烈的中华民族音乐特征的调式。

在和声运用上，如果说旋律是音乐的生命，那么对于协奏曲而言和声就是一首乐曲的灵魂。在钢琴协奏曲《黄河》中就充分展示了中华民族的民族性灵魂。在这首协奏曲中所运用的是五声调式，在和声的构成上也采用了传统的和声技法，同时这些旋律是以我国传统的五声音阶为基础的，这也充分展现了中华民族音乐中的民族性艺术特征。

在乐器选择上，这首钢琴协奏曲的配器选用了中国传统民族乐器竹笛，以竹笛质朴、明亮、通透的音色展现了具有陕北民歌风格艺术特点的旋律。这首乐曲的配乐上还选用了极具中国音乐艺术特征的传统乐器——琵琶，琵琶清脆、明亮的音色以及快速的轮指演奏技巧，使得乐曲充满了中华民族音乐艺术特征，也将抗战时期中华民族劳苦民众被压迫的命运充分展现出来。

在演奏技巧上，《黄河》也充分展现了中国民族性的音乐艺术特征。在钢琴独奏部分，钢琴模仿古筝轻快、欢畅的演奏方式，弹奏出一段轻松欢快的旋律。用弹奏古筝的技法来演奏钢琴，也可以说是

赋予了乐曲鲜明的中华民族音乐艺术特征。

　　第一乐章《黄河船夫曲》在乐章的开头就为听众展现出了一幅黄河波涛汹涌、奔流不息的画面，乐曲开头的定音鼓模拟黄河之上滚滚的雷声，侧面展现了黄河的壮观，之后就由钢琴为听众构造出黄河的恢宏气势。在一个乐节的三十二分音符构成的六度琶音之后，引出了一段短促而又坚定的船夫号子，它表现了黄河岸上的船夫们坚定的信仰。紧接着的钢琴独奏又表现出船夫们顶着黄河的汹涌浪涛无畏前行的坚强信念，充分彰显了中华民族不畏艰险的民族性。《黄河船夫曲》在和声选择上也有着鲜明的民族性。在第一乐章的劳动号子中的主要旋律由 D 调中的五声调式上的主音构成，以钢琴稳健的音色引出短促有力的劳动号子的旋律，展现出黄河船夫们将生死置之度外与黄河奋勇斗争的景象。这样的音乐画面同时也向观众展示着中华民族坚韧不拔的民族精神。

谱例 6-21

第二乐章《黄河颂》的旋律与第一乐章相比较为舒缓，在慢板的速度上进行。这一乐章在乐器的选择上选用了大提琴，用大提琴的音色为乐曲增添了庄严和肃穆的色彩。乐曲在舒缓的旋律上进行，加以钢琴坚定的音色和琵琶清脆、明亮的音色，描绘出黄河奔流向远方的景象。同时也展现出对母亲河无尽的赞扬之情，以及千百年来蕴涵在黄河之中的历史使命和中华民族的精神气概。连接不断的三连音和五连音以其特有的延绵不断的音乐特点向我们展现了黄河奔流不息的景象，这既是对劳苦大众艰苦奉献、努力奋斗精神的赞扬，也是对中华民族不息奋斗精神的无限赞扬。

谱例 6-22

黄河颂

第三乐章《黄河愤》中加入了竹笛，以竹笛明亮、质朴的音色和极具陕北民歌特色的信天游为引子拉开了第三乐章的帷幕。钢琴独奏部分以钢琴轻快的音阶排列为乐曲增添了一段绚丽的乐章，其演奏技法模仿古筝的弹奏技巧，以古筝欢快的演奏技巧将钢琴的音色展现得极为生动。竹笛的加入又为乐曲增添了悠远的意境。钢琴模仿古筝的演奏技法和竹笛的音色使乐曲展现出了独特的中华民族的韵味。随着钢琴连续的上行音阶的弹奏和琵琶的轮指演奏，音乐风格急速变化，音乐速度逐渐加快，弹奏力度也逐渐加强，这一连串的变化无不展现着中华民族以及劳苦民众被压迫的无奈以及对侵略者的愤恨和不屈的反抗。这一乐章通过乐曲情绪前后的对比和音乐情绪的逐步高涨，充分展示了中华民族面对外来侵略无限的愤恨和与恶势力不懈斗争的精神。

谱例 6-23

<div align="center">黄河愤</div>

<div align="right">殷承宗 储望华
盛礼洪 刘庄</div>

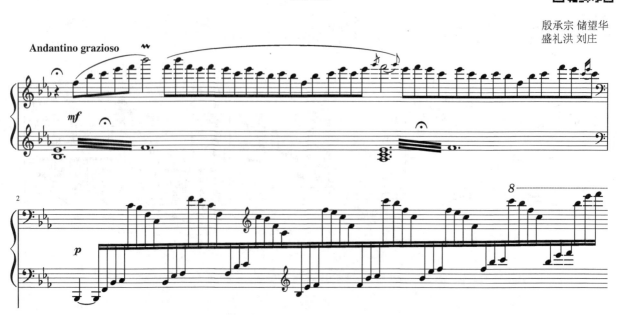

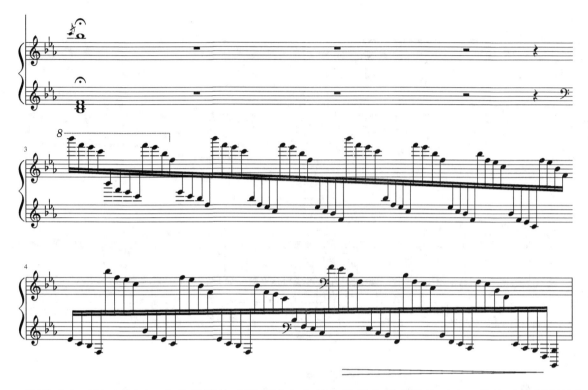

第四乐章《保卫黄河》中使用铜管乐器所演奏出的旋律具有强烈的号召力。传统乐器琵琶的加入赋予了乐曲紧张而又神秘的色彩，乐曲力度逐渐变强暗示着反抗侵略的队伍不断壮大。《东方红》的旋律通过钢琴的演奏和《国际歌》旋律相融合，中华民族儿女不屈奋斗的恢宏场面和最终取得胜利的场景被钢琴的音色充分彰显出来，人们保卫黄河、保卫国家的壮举取得了巨大的胜利。

钢琴协奏曲《黄河》是对《黄河大合唱》中民族精神的延续和继承，它的四个乐章以其特有的音乐特征展现了母亲河雄伟壮观的景象和中华民众对黄河的依恋和赞扬，以及面对侵略者绝不服输、顽强拼搏的民族精神。这首钢琴协奏曲是坚强不息的中华民族精神的展现。它以西洋协奏曲的基本音乐框架为基准，加入了具有中华民族特色的音乐元素，为我们大家展现出了一幅充满中华民族音乐艺术风格的瑰丽画卷。

谱例 6-24

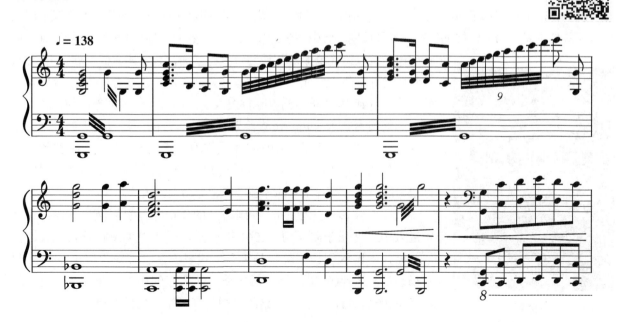

三、二胡协奏曲《长城随想》

《长城随想》是 20 世纪 80 年代初完成的一部大型民族器乐协奏曲,被我国音乐界誉为"自刘天华以来二胡作品的又一里程碑"。

这部作品的构思起于 20 世纪 70 年代末刘文金先生与二胡演奏家闵惠芬在访美期间,参观联合国大厦,面对墙上悬挂着的巨幅壁毯——万里长城,胸中不禁涌现出一种强烈的民族自豪感,他们感到,应该创作一首以饱经沧桑的长城为背景的乐曲,来叙述我们民族奋勇不息、前赴后继并最终走向光明的二胡作品。回国后,刘文金先生从 1979 年开始构思,直到 1982 年由闵惠芬首演成功,历时 4 年的创作,使这首作品在二胡的演奏艺术技巧、民族器乐表现力等方面,都有很大的突破,至今这首二胡曲在众多的二胡作品中也占有着重要的地位。此曲描绘了万里长城的伟大景观,从登临长城的畅想开始,慢慢发展到对伟大祖国美好未来的憧憬,整首乐曲都洋溢着作者对伟大祖国的热爱。

刘文金(1937—2013),中国著名的作曲家,祖籍河南安阳。1956 年进入中央音乐学院学习,1961 年毕业。历任中央民族乐团团长、艺术总监,中国歌剧舞剧院院长等职,代表作品有《豫北叙事曲》《三门峡畅想曲》《长城随想》等。刘文金大学期间创作的《豫北叙事曲》和《三门峡畅想曲》,被誉为杰出的二胡与钢琴结合的姊妹篇。

刘文金

二胡协奏曲《长城随想》在音乐构思上并不强调对于万里长城本身形态、景色的描绘，也不具体回顾历史上某次或几次激战的场景，而是借助抒情和歌唱的二胡音色，从几个不同的侧面去抒发人们登临长城时的种种感受，使之带有比较自由的随想性，同时注入作者对伟大长城的深切感受，抒发了爱国主义情怀。其结构布局方面运用西洋协奏曲乐章间的对比原则，考虑到速度、力度、调式、调性等方面的变化，采用我国传统乐曲中常见的单主题连绵不断的自由发展方式，在主题变奏、更新的过程中逐渐赋予新的因素，造成音乐的内在动感。从体裁上看，它采用了西洋的协奏曲形式，但却没有拘泥在西洋音乐的框架内，在旋律写作上，更多运用了主题音调内在因素的不断延展，使其自然衍生出结构中所需要的新旋律，思维的展开畅达且富有个性。乐曲中还采用了一种很有民族精神的特性音调，使乐章之间有了更加深刻的联系。作曲家很好地将外来的作曲技法与本民族的音乐传统因素结合，形成新的民族音乐风格和民族气派。

《长城随想》共分为四个乐章，作者通过对伟大建筑长城的描绘，借景抒情，以独特的艺术格调，讴歌了中华民族悠久的历史，畅想了中华民族美好的未来。饱含沧桑、浮想联翩的《关山行》；铁骑驰骋、奋勇杀敌的《烽火操》；怀念战士、如泣如诉的《忠魂祭》；高瞻远瞩、展望未来的《遥望篇》。每个乐章都具有相对的独立性，各具特色，而这四个乐章又紧密联系在一起。作者以真挚深厚的爱国主义情怀和诗人歌手的风度气质，来抒发对古老长城的感受，讴歌中华民族伟大精神和光辉灿烂的历史。

第一乐章《关山行》由庄重的慢板、流动的广板、如歌的行板等组成。

谱例 6-25

《关山行》可以用气势雄伟、意蕴深邃来形容，该乐章为慢板乐章，由序奏、五个乐段和尾声组成。在序奏中乐队以徐缓而庄严的速度将人们带到雄伟壮丽的万里长城面前，更是将中华民族气宇轩昂、顶天立地的气魄演奏得淋漓尽致。

二胡开始以长音演奏为主，这就要求必须要有扎实的基本功，要充分感受到弓毛和琴弦的摩擦。在这一乐章中，宽广雄伟的主题元素贯穿全曲，在乐章开始就把古琴那耐人寻味的音色展示在听众面前。接着把京剧唱腔的韵味加入乐曲，慢板的演奏由深沉转向明亮，感情变得细腻起来。从 49 小节起转为 2/4 拍，旋律变得流畅而舒展。接着旋律突慢出现在了属调上，最后乐曲速度略紧凑，旋律流畅，句法方整，带着北方说唱音乐的风味进入高潮。这一乐章行云流水般的音乐使人有在长城上漫步时的畅快感觉。尾声乐段气势磅礴，意境深远，结束在无限遐想之中。

第二乐章《烽火操》是对中华民族历史的回顾与感叹，乐章以快弓为主，由引子、六个乐段和尾声组成。这个乐章音乐紧张而急促，集中表现了中华民族儿女们奋勇杀敌、浴血奋战的壮烈场面。这一乐章的主题是从京剧伴奏旋法中获得启发而创作的，最鲜明的特点是大量十六分音符的运用，从而营造出音乐急促而强劲、激越而高昂的气势。同时，打击乐的衬托与渲染、大量的京剧伴奏，生动而形象地展现了中华儿女在烽火连天、硝烟弥漫的古战场浴血奋战的壮烈场面。

谱例 6-26

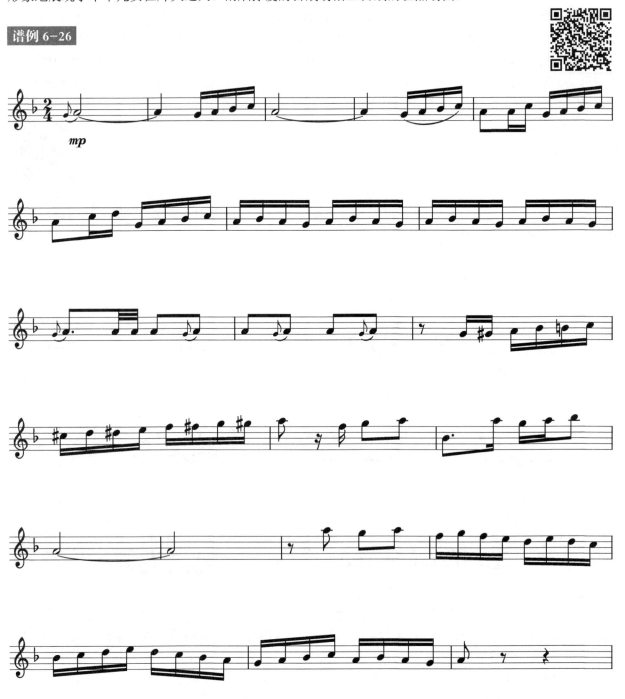

第三乐章《忠魂祭》是对民族先烈前赴后继斗争精神的颂扬,由序奏、慢板、华彩和乐队演奏组成。音乐有一种凄美感,演奏极为深情。乐队的序奏如怨如诉、委婉深长,为二胡的进入做了充分的铺垫。二胡慢板进入时,采用软音头模拟古钟的撞击之声,然后以减弱的滑揉展现出钟声的袅袅余音。随速度减慢,感情激动,热血沸腾,表达人们对无数英灵的慰念。之后旋律回到原速,情绪开朗起来,音乐大气磅礴,起伏跌宕。

谱例 6-27

第四乐章《遥望篇》由旋律悠长、节奏健美的行板,坚定的垛板,小快板,宽广的行板,如歌的慢板,辉煌的尾声等组成。乐队采用京韵大鼓富有动感和弹性的节奏型为背景音乐,利用弹拨乐器清脆的音响效果引出主旋律。二胡独奏每一个乐章的音乐主题,使主题更加丰满辉煌,在主旋律独奏时伴奏以弓弦乐器为背景音乐,加厚了整个主旋律的色彩效果,音乐明亮而富有幻想色彩,随之展开的一段具有舞蹈性的旋律令人豁然开朗,但是所用的方法更缓和更歌唱一些。

谱例 6-28

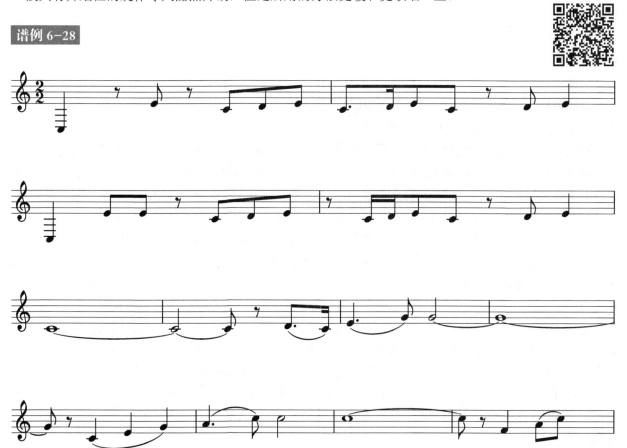

在垛板的演奏中,使用了到休止符时抢快一点的节奏处理,通过几次休止符的抢快,节奏就跟上了,形成了排山倒海的紧迫感。

【知识窗——垛版/名词解释】
 垛板是一种京剧唱腔,由流水紧缩派生而来,在唱词结构上运用垛句、垛字,常为三四字不等,擅于加强气氛,表现激愤等情绪。

谱例 6-29

二胡协奏曲《长城随想》结构严谨,内涵深邃,技巧丰富,一气呵成。它时而是高亢激越的京风,时而是细腻隽永的书韵,时而又是古朴典雅的琴味。其蕴藏的特有的民族气质与情感表达,是值得每一个演奏者不断学习和挖掘的。它所表现出来的宏伟气魄,充分体现了我国的民族精神,是一首20世纪华人经典曲目。

四、琵琶协奏曲《祝福》

鲜明的地方特色,浓郁的民族韵味,以及对于世界音乐元素强烈的包容意识,成为赵季平音乐作品的典型风格。赵季平在读完鲁迅小说《祝福》后产生灵感并创作了这首琵琶协奏曲《祝福》,这部创作于1980年的作品可以说是赵季平音乐创作风格的初期探索与成功尝试。

琵琶协奏曲《祝福》取材自鲁迅的同名短篇小说,从头至尾详细地描述了主人公祥林嫂的悲惨境遇。赵季平用音乐这种跨越国际的语言,声、画并茂地展现了祥林嫂在时代背景下命运的无奈与多舛,通过双重框架结构的巧妙搭建,充分运用氛围对比的手法,在节日祝福气氛中凸显故事人物的悲惨境遇。与此同时,作品采用了极具中国传统特色的古典乐器——琵琶,古今穿越、中西结合,用中国的"母语",让音乐成功走进了听众的内心,开启了赵季平继承传统、探索融合的新时代。

琵琶协奏曲《祝福》在音乐创作上实现了中国传统戏曲音乐与西方多种音乐语言的巧妙结合,体现出鲜明的中国现代音乐特色和赵季平的个性化特征。陕西地方戏曲秦腔与单乐章协奏曲碰撞出的火花,引燃了20世纪80年代的乐坛,甚至在创作风格百花齐放的今天,仍有许多作曲家不断进行着探索与尝试。赵季平在创作这部协奏曲时尤其注重与鲁迅《祝福》文本结构、内容的高度契合,运用秦腔中略带深沉凝重之感的"苦音"调式准确塑造主人公祥林嫂这一悲惨凄苦的音乐形象,作品还采用与文本相同的叙述顺序进行再创作,将文学与音乐的艺术性充分地融合,使作品具有很强的艺术美感。可以说,琵琶协奏曲《祝福》是一首具有浓郁陕西风格特色的乐曲,其音乐素材取材于陕西的秦腔音乐,糅合了陕西秦腔苦音音调的风格和其独特的演奏技巧,展现了器乐演奏艺术与声腔元素彼此间的吸收与融合。

【知识窗——秦腔/戏曲剧种介绍】

秦腔发源于陕西、甘肃一代,流行于陕西、甘肃、宁夏、青海、新疆等地,因用"梆子"击节,故也称"陕西梆子",又因陕西地处古函谷关以西,古称"西秦"而有"西秦腔"之称。当地也叫"梆子""桄桄""乱弹戏""中路秦腔""西安乱弹""大戏"等。唱腔宽音大嗓,直起直落,既有浑厚深沉、悲壮高昂、慷慨激越的风格,同时又兼有缠绵悱恻、细腻柔和、轻快活泼的特点,凄切委婉、优美动听。

这首协奏曲由三个乐章组成,通过描写祥林嫂凄惨悲痛的境遇,揭示了在旧社会封建思想的束缚和迫害下劳动妇女的悲惨命运,反映了黑暗的旧社会劳动妇女被欺压、被宰割的社会现象。

琵琶协奏曲《祝福》是借鉴陕西秦腔曲牌《祭灵》的音调发展创作而成。作者所选用的《祭灵》戏曲曲牌音乐素材,谱例如下:

谱例 6-30

《祝福》主题音乐素材,谱例如下:

谱例 6-31

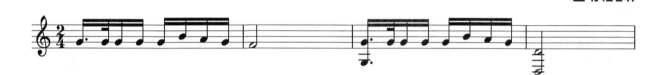

以上是《祭灵》戏曲曲牌的音乐素材与《祝福》主题音乐的对比。音乐旋律在相似之余却有着较大的区别,《祝福》在采用《祭灵》曲调的基础上,将主题音乐加花变奏,加入了秦腔特有的"苦音"音调,同时运用了大量陕西音乐特有的左手演奏技巧,使得主题音乐更加细腻、悲凉,将秦腔音乐的精髓完美融入乐曲之中。

第一乐章的第一乐段由主部主题开始,这是一个单三部曲式,由主旋律首先奏出动机音乐,也是动机音乐第一次出现。

谱例 6-32

 这段音乐由 C 大调奏出，同一动机的三句层层递进，借鉴了秦腔中哭腔的创作手法，音响缓慢悲凉，伴奏织体多以大跨度的颤音为主。第二乐句旋律线条走向转下，体现出一种无奈，几个单音后的长轮就像潸然的泪滴，这恰是秦腔风格的彰显。第三、四乐句是第一、二乐句的变化反复，织体的重复与主题的出现形成对比。c^2 到 d^2 的滑音和后面 d^1 到 d^2 的滑音，都让我们感受到那种毫无希望的痛苦，最后又归结到第二乐句的结尾。

 第一乐章第二乐段，快板作为中部的新材料在无尽的黑暗中响起，节奏形式也发生了变化，多以三连音和十六分音符为主，营造出紧张的情绪。紧随其后的扫拂滚奏，痛斥着种种不公。紧接着一连串的琶音好像大滴的雨点，几个和弦把情绪推到了一个高点，终于在最后的一个音符上爆发了。织体多以八分音符为主，衬托主旋的紧张感，把全曲推向了一个小高潮。这时，乐队主旋出现，不完全再现了主题。它是听众的心声，在为祥林嫂悲惨的身世哭诉，在为封建社会的妇女鸣不平……接下来又转到了动机音乐，由琵琶重现主题，织体加厚，是第一部分材料的回归，预示着祥林嫂在压迫下即将爆发。此乐段是对主题的一个补充与扩展，整段的轮指一反最初的柔弱与凄凉，舒展的长轮透出一种刚毅与坚决，后起的管乐伴奏厚重深沉，与整段柔板相互映衬，更凸显了反抗的艰难。

 第二乐章的第一乐段，开始的连接部继续着前段的情感，长久的管乐所带来的那种意犹未尽的倾诉，低沉的圆号把旋律压到了最低点，为快板的进入做好了铺垫。接着第二乐章的主题音乐第一次出现。

谱例 6-33

 由弦乐在 G 大调上奏出，轻快紧凑，伴奏织体与琵琶交相辉映，连续的后十六音符一音一顿。在轻快的音乐声中，琵琶的主旋律进入，这一主题动机反复出现，但是伴奏织体发生了变化，由原先的后半拍和弦变为八分音符的和弦，显得更为厚重。中间管乐的连接部把整个气氛都渲染了起来，琵琶弱起渐强的分弹是插部主题的变奏，若隐若现的感觉像极了祥林嫂艰难但却坚定的步伐。分弹之后的连接部，好像风雨交加的夜晚。最后两声坚定的扫弦，结束了这段。

 第二乐段副部主题开始，管乐奏出的凄凉的连接部把乐曲引入了柔板，这段舒缓有如流水般的旋律与前段形成对比，木鱼的轻敲声与泛音产生出余音未尽之韵。短暂的连接部后是这一段的反复，最后一连串的琶音有意犹未尽之感。

 第三乐段激烈的强扫再度与前段形成对比与反差。先是乐队奏出前奏，渲染出一种紧迫的气氛，接着琵琶以扫弦在旋律中做映衬。此时，琵琶主旋进入，以八度大跳带动人情绪上的跌宕，三次的模进把乐曲向前推进，连续几下强扫更增强了音乐的紧张度，琶音连接的长乐句把音乐推向了极致。伴奏织体以大跨度的颤音为主，衬托气氛。这一段的末尾，压迫到了顶点，最后一个音的延后，将音乐推到了最高潮。

第四乐段这一段是展开部，也是全曲的华彩乐段。琵琶在 C 大调以特有的音色与技法继续乐曲的发展。慢起渐快的下行六连音模进好像一声声的哭诉，四弦上渐弱的轮指更体现了那凄凉的一笔，最后弱起渐强渐快的上行乐句和非强拍的扫弦让听众真实地体会到了一种生命的震撼，由下而上的滑音好像祥林嫂生命最后的绝唱。

【知识窗——华彩 / 名词解释】

华彩原指意大利正歌剧中咏叹调末尾处由独唱者即兴发挥的段落。后来在协奏曲乐章的末尾处也常用此种段落，乐队通常暂停演奏，由独奏者充分发挥其表演技巧和乐器性能，以达到升华作品的作用。

第三乐章的第一乐段，从这个乐段起是再现部，综合了多种材料，包括引子和减缩的主部主题、插部主题，是对整曲的总结，又是一种回忆。以单弹与扫弦重现了电闪雷鸣的声音效果，在曲子处理上有几分无奈。散板中运用左手的推、拉、吟、打，加之右手轻重缓急的单弹与轮指更添些许柔肠，四弦的轮指好像那低沉的哭诉。

第二乐段接着在中音区（C 大调）出现了第二主题（快板主题）的移调变奏。

谱例 6-34

逐渐紧张的节奏、第二遍反复后的变奏模进以及最后弱起渐强的扫拂使紧张度到达了顶点。伴奏织体奏出了动机音乐，与琵琶主旋的扫拂滚奏相互映衬，让人感受到生命的脆弱与威胁的紧迫。

第三乐段，在乐曲的最后一段，连接部那空灵的管乐声，奏出了一种神圣与尊严，低沉的定音鼓把气氛渲染到了极致。接着主题音乐再次出现，第一乐句是在三弦上由摇指奏出，厚重、低沉，似乎在讲述祥林嫂对人生的留恋、对死亡的恐惧，琵琶特有的吟唱式的旋律特点与双簧管的配合显得无比忧伤。第二乐句转回一弦，双簧管的副旋律继续延伸，最后圆号奏出的厚重音响，让人感到无比遗憾与落寞。

琵琶协奏曲《祝福》创作的成功，在琵琶协奏曲创作史上掀起了一场不小的波澜。由于赵季平先生出生于三秦大地，对这片土地有着深厚的感情，所以在创作琵琶协奏曲《祝福》这首作品时，赵先生将陕西秦腔音乐元素加入进去，运用琵琶的演奏技法"推、拉、吟、揉"等，将具有陕西风格特征的"苦音"音调表现得淋漓尽致，琵琶与民族管弦乐队的融合，将听众带入了整个故事情节之中。

参考文献：

[1] 王垠丹.二胡协奏曲《长城随想》音乐学分析[J].黄河之声，2012(19):41-43.
[2] 张天尧.琵琶协奏曲《祝福》的音乐学分析[D].山东大学，2018.
[3] 赵一瑾.翰墨点点诉不尽，琵琶声声泣断肠：简析琵琶协奏曲《祝福》的音乐表现[J].黄河之声，2011(11): 22-23.
[4] 张镁琳.通过贝多芬的《D 大调小提琴协奏曲》来感知理性的主宰：古典主义音乐文化[J].北方音乐，2016，36(16): 80.

[5] 肖楠. 贝多芬《D 大调小提琴协奏曲》乐曲分析 [J]. 辽宁高职学报，2010，12(10):85-87.
[6] 沈旋. 世界名曲在线听：协奏曲 [M]. 上海：上海音乐出版社，2012.

思考题

1. 为会么说《蓝色狂想曲》是具有美国本土特色的爵士音乐？
2. 你认为《华沙协奏曲》为什么能打动人们的心弦？
3. 小提琴协奏曲《梁山伯与祝英台》是如何将故事情节与曲式结构巧妙地结合在一起的？
4. 竹笛是如何在《黄河》钢琴协奏曲中体现其民族艺术性的？

第七章 交响辉映——交响曲

章节导论

交响曲就像一颗镶嵌在交响音乐艺术华冠上的明珠，闪耀着永恒、璀璨的光芒。它承载着历史，是时间风雨浇铸的精神建筑，是岁月光阴荏苒的时代印痕，是历史积淀深厚的文化烙印，是民族精神、伦理秩序和道德规范的深刻表达。它时而百转千回、缠绵悱恻，时而涕泗滂沱、振聋发聩，时而慷慨激昂、奋勇向前，时而气象万千、变化莫测，时而断肠愁绪、压抑悲愤，时而气势豪迈、激越高亢……真可谓：气象宏阔显舒朗，深厚之中见真谛。

今天，就让我们走进这神圣的艺术殿堂，去聆听、体会、沉思，感受经典，感悟人生！

第一节 交响曲概述

一、交响曲

交响曲是通过综合运用并挖掘各种乐器性能、表现力来塑造音乐形象，体现作曲家内心情感和思想理念的大型器乐套曲形式，属于器乐体裁的一种，由交响乐队演奏。它实质上是交响乐队的"奏鸣曲"，但比奏鸣曲更富于表现力、更富于恢宏的气势。

交响曲（symphony）一词源于古希腊，意指不同的声音协和地同时发声。至中世纪，指两音协和地结合，有时亦指某种乐器。意大利作曲家G.加布里埃利首先用之为曲名，称其声乐与器乐合演的圣乐曲为《神圣交响曲》（1597年）。此后，交响曲泛指由声乐与器乐合演的乐曲。1607年，班基耶里及罗西各自出版一部纯器乐的交响曲。1619年，普雷托里乌斯在一部论述近代曲式的著作中提出：交响曲应为不含任何声乐声部的纯器乐合奏的作品。从此，交响曲开始摆脱声乐，转为器乐的作品，这成为交响曲这一体裁的重要转折。此后，很多器乐作品，如歌剧、清唱剧的器乐引子、序曲或前奏曲，巴赫的三部创意曲和帕蒂塔的开始乐章，海顿的某些四重奏等都统称为交响曲。20世纪，斯特拉文斯基刻意仿古，还写了《管乐器交响曲》（1920年）。

被称为"交响曲之父"的海顿作有交响曲100余部，莫扎特作有50余部，贝多芬的9部交响曲被称为"交响曲的不朽之作"，舒伯特作有《未完成交响曲》等8部作品。浪漫乐派的作曲家如柏辽兹、舒曼、门德尔松、勃拉姆斯、柴可夫斯基、鲍罗廷、德沃夏克、西贝柳斯、布鲁克纳、马勒等均作有著名交响曲作品。近现代的著名交响曲作曲家有奥涅格、伏昂·威廉斯、格拉祖诺夫、斯克里亚宾、拉赫玛尼诺夫、米亚斯科夫斯基、普罗科菲耶夫、肖斯塔科维奇、哈恰图良等。

二、交响曲的体裁特征

交响曲源于意大利歌剧序曲，由奥地利作曲家海顿定型。

古典交响曲通常有四个乐章，其基本特征如下。

第一乐章：快板，奏鸣曲式，音乐活跃，充满戏剧性，常表现出一种乐观、热情、积极、活泼的情绪，也常描写生活中的矛盾对立斗争形象。它由两个对立主题作呈示、展开和再现，示意矛盾的起因、发展和暂时的结果。

第二乐章：慢板，单、复三部曲式或变奏曲，曲调缓慢如歌，是交响曲抒情的中心段落，与第一乐章形成对比，常为全曲的抒情中心部分。音乐富于歌唱性，常表现个人深刻的内心体验以及对生活哲理的思考。

第三乐章：小快板，常用小步舞曲或谐谑曲，较为轻松、欢快，音乐主要表现生活中的风俗性场面，如娱乐、游戏、舞蹈等。速度为快板或稍快，音乐体现了矛盾冲突之后的闲暇、休整和娱乐，三段式结构。

第四乐章：多采用舞曲性格的急板，如回旋曲式、奏鸣曲式或回旋奏鸣曲式，常表现一种乐观、明朗、欢乐的情绪，也常以热烈欢快的舞曲来表现群众性节日欢乐或斗争胜利的欢庆场面。

交响曲的四个乐章数量和形式结构是最标准的一种范式，但这并不是固定不变的，它是作曲家根据作品的思想内容确定的。例如舒伯特的《未完成交响曲》有两个乐章、柏辽兹的《幻想交响曲》有五个乐章、马勒的《大地之歌交响曲》有六个乐章等。

古典交响曲的基本结构

	速度	调性	结构
第一乐章	引子为柔板（adagio） 快板（allegro）或者更快	主调	奏鸣曲式
第二乐章	行板（andante） 柔板（adagio） 广板（largo） 中庸速度（moderato）	近关系调	简单二部或三部歌谣曲式 主题与变奏 奏鸣曲式
第三乐章	小快板（allegretto）或更快	主调 平行大小调	小步舞曲 谐谑曲
第四乐章	快板（allegro） 急板（presto）	主调	回旋曲式 主题与变奏 回旋奏鸣曲式

三、交响曲的发展历程

早期的交响曲（1725—1760）由17世纪末意大利式歌剧序曲演变而来。序曲"快板—慢板—快板"的三段形式为交响曲的套曲形式打下了基础。18世纪中后期，序曲性质的交响曲脱离歌剧，吸收大协奏曲、组曲及三重奏鸣曲的因素，发展成独立的三个乐章的器乐体裁。但这时曲式尚未最后确立，交响乐队的编制也未成形，交响曲仍属器乐重奏及小型乐队演奏的作品。这时，不少作曲家为创建交响曲体裁做出了贡献。意大利的萨马蒂尼开始运用早期奏鸣曲式、动机式的旋律写作交响曲，并于1760年开始废弃通奏低音，以铜管乐来填补和声。

【知识窗——通奏低音 / 名词解释】

又称数字低音，指欧洲巴洛克时期乐谱的低音声部。谱中低声部旋律的上方或下方标有阿拉伯数字，表示其上方应奏出的和声结构的音程度数，原位三和弦一般不予标记，若低音上方的和弦的某音程需要增减，则在其代表性数字前附加升降或还原记号。

曼海姆乐派的斯塔米茨组建了一支训练有素的双管制交响乐队，首创了具有"渐强""渐弱"等力度变化的演奏风格，并使管乐器起到独立的声部作用。维也纳乐派的莫恩在他的《D大调交响曲》（1740年）的慢板乐章后，插入一个小步舞曲乐章，创造了早期的四个乐章交响曲形式。在创作中，他与瓦根塞尔等都重视乐队色彩的运用，扩大管乐器的作用，并使小提琴成为乐队的主体，他们与斯塔米茨一起都为发展交响曲做出了一定的贡献。

【知识窗——曼海姆乐派 / 名词解释】

曼海姆乐派是18世纪在德国南部曼海姆形成的一个音乐流派，由一批来自奥地利和波希米亚的音乐家们自发促成，以约翰·斯塔米茨（Johan Stamitz，1717—1757）为首，是欧洲早期古典时期最重要的音乐流派。他们成立了最早的交响乐团"曼海姆管弦乐队"，一起创作、演出，在欧洲反响很大，被称为"曼海姆乐派"。斯塔米茨还使用渐强的方法，加强并丰富了音乐的表现力，因此"曼海姆管弦乐队"从客观上为交响曲的进一步发展奠定了基础。

18世纪，交响曲经海顿、莫扎特在前人创作基础上的实践，最后完全确立。典型的古典交响曲包括四个乐章。

此外，海顿在确立古典曲式的和声结构、运用调性变化构成戏剧效果以及乐器组合的规范化方面，莫扎特在创作强烈对比性主题、扩大展开部篇幅，以及保持不同乐章间的平衡方面均做出了巨大的贡献。贝多芬首先在交响曲中注入了法国大革命时期的先进思想及革命热情，并扩大乐曲的展开部与尾声、扩大乐队的编制及加入人声、以谐谑曲替代小步舞曲以及运用不同的创作手法（如动机的发展、主题的对比与贯穿、和声进行的动力性、不规则重音的应用及音量的突变等）深化了交响曲这一体裁，并达到了登峰造极的高度。同时，他的《第三交响曲》又开创了浪漫主义交响曲的新纪元。

19世纪以后的交响曲不论内容、形式及技巧都有很大的改革及创新，形成了一个群芳争艳、繁花似锦的局面。例如，舒伯特的《未完成交响曲》开拓了以歌唱性旋律取胜的抒情交响曲的新领域；门德尔松的《苏格兰》《意大利》交响曲飘逸、洒脱、旋律优美、配器华丽，均采用了具有三个主题的第一乐章形式；舒曼的交响曲诗情画意，动人心弦，他的《第四交响曲》以一个主题贯穿全曲，结构紧凑，犹如一部单乐章交响曲；柏辽兹《幻想交响曲》开创了标题交响曲的先河，并首先采用代表特定形象的"固定乐思"在全曲中贯穿发展，成为标题音乐的重要表现手法；李斯特创作《但丁交响曲》《浮士德交响曲》等，创造了单乐章标题音乐的新体裁——交响诗；布鲁克纳常采用德国众赞歌的和声及管风琴式的对位及踏板音，使交响曲具有浓郁的宗教气息；勃拉姆斯继承贝多芬常采用主题贯穿发展的手法创作交响曲，使乐曲的结构严谨、乐思统一，并创造了以连续的三度关系来安排四个乐章的调性，效果新颖；马勒的交响曲规模宏大，作品常吸收民歌、圆舞曲、进行曲、众赞歌和歌曲曲调来进行创作，他的《第八交响曲》演出人员众多，号称"千人交响曲"，是迄今为止规模最大的交响曲之一。此外，由于当时欧洲民族意识高涨，许多作曲家，如里姆斯基·科萨科夫、鲍罗丁、柴可夫斯基、德沃夏克、西贝柳斯等都创作了具有浓郁民族风格的交响曲；圣-桑、丹第等人则创作了协奏曲型的

交响曲。浪漫主义时期，交响曲在乐章的数目、乐队的编制上都有很大的突破与变革。

【知识窗——固定乐思 / 名词解释】

又称固定观念、固定动机。柏辽兹用于《幻想交响曲》创作。指与特定的文学观念相联系的动机，在乐曲中多次再现并贯穿全曲，使各乐章获得统一，并具有突出各乐章主题及其他主旋律的作用。

20世纪交响曲依然是音乐中的重要体裁，不少杰出的作曲家都致力于交响曲的创作，并进行各种探索和创新。勋伯格、韦伯恩谱写了序列音乐的交响曲，布拉赫尔等创作了无调性的交响曲，布克哈特创作了复调式交响曲，布利斯还写了《色彩交响曲》。同时，一种崇尚简洁、精练的复古主义倾向正在兴起。室内交响曲、单乐章的交响曲、早期交响曲模式的作品不断增多，斯特拉文斯基甚至采用16世纪末的交响曲模式创作了《圣诗交响曲》。

第二节　交响曲中的情感

音乐就像是一个最懂我们的知己，把一切我们想要表达的情感完整地表露出来。音乐的美，常常是在不经意间撞个满怀的惊喜与感动。也许只是一首经典的老歌，也许只是一曲简单的旋律，却能够触摸到我们内心最真实的热情、最隐匿的伤痛、最欢愉的回忆、最刻骨铭心的回首。

就像哲学家苏珊·朗格所说："因为人的灵魂被深深震撼而只能胡言乱语般呼喊时，只有音乐才能继续表达感情。"

音乐学家库克说："绘画通过视觉形象来表达情感，文学通过能被理性了解的陈述，而音乐则直接地通过赤裸裸的情感。"

20世纪表现主义作曲家勋伯格也说："我所写的是我心里感受到的。最后写在纸上的东西首先要在我全身的每一个细胞里流动。如果一部艺术作品能把曾经在创作者身上所引起的强烈感情传达给听众，使他们也感受到这些感情，那它取得的效果便是最佳的了。"

一、恋人之情

爱情是人类亘古不变歌颂赞美的主题。在中西方交响音乐的创作中就有许多脍炙人口、至今令人神往的经典作品。今天聆听这些有关爱情的音乐作品，总会体会到或浓或淡的哀愁，体会这些爱情的音乐作品，也总会发现各种失恋之痛与相思之苦。当永恒的爱情魂牵梦绕、恍如隔世，当浪漫的故事成为童话中的经典，渴望缠绵悱恻、含情脉脉的美丽爱情却往往与失落交织，让人感伤，甚至痛彻肺腑、刻骨铭心。

从《四首最严肃的歌》中我们看到了勃拉姆斯对克拉拉长达43年的情感坚守，如同涓涓细流，柔软了如此漫长的岁月，成为心底的倾诉和浸润。这是一种纯粹柏拉图式的爱情，是超越物欲和情欲之上的精神之爱。

从《幻想交响曲》中，我们看到了柏辽兹将自己的爱情经历，遭到拒绝后的绝望、黑暗的幻想和可能的死亡都演变成为一部不寻常的富于想象力的交响曲。

在柴可夫斯基的幻想序曲《罗密欧与朱丽叶》中，作曲家牢牢抓住了莎士比亚戏剧中的精神，他精心创作的、那表现罗密欧与朱丽叶的爱情主题成为西方音乐史中最令人动容和最富有激情的旋律。

在我国著名的《梁山伯与祝英台》小提琴协奏曲中，作曲家何占豪、陈钢以浙江的越剧唱腔为素材，按照剧情构思布局，综合采用交响曲与中国民间戏曲音乐的表现手法，深入而细腻地描绘了梁山

伯与祝英台之间相爱、抗婚、化蝶的情感与意境。在当代作曲家杜鸣心创作的《交响幻想曲·洛神——陈思王之恋》中则表达了陈思王与洛神的恋情。

（一）柏辽兹的戏剧交响曲《罗密欧与朱丽叶》

1. 作者简介

柏辽兹（H.Berlioz，1803—1869），法国作曲家、指挥家、音乐评论家，法国浪漫乐派的主要代表人物。1826年进入巴黎音乐学院学习，1830年完成《幻想交响曲》，同年获得罗马大奖，赴罗马留学。回国后相继完成交响曲《哈尔罗德在意大利》、戏剧交响曲《葬礼与凯旋》《罗马狂欢节序曲》等代表作。曾多次携带自己的作品在欧洲各国举行演奏会。1856年被选为法兰西学院院士，他是当时唯一享誉欧洲的法国交响曲作曲家，一生致力于标题音乐的写作，并首创"固定乐思"的创作方法，他还著有《配器法》一书，对后世许多作曲家都产生了很大的影响。

柏辽兹

2. 作品赏析

柏辽兹在交响曲创作上有许多独到之处。

首先，他创造了标题音乐。虽然在他之前，像海顿、莫扎特、贝多芬等作曲家也使用标题，但柏辽兹的标题音乐和他们的有着本质上的不同。他的标题音乐采用音乐形象描写来连续发展情节，就像一幅幅音乐的绘画，延展、连续，使音乐内容更加具体化。

其次，他的交响曲逐渐走向戏剧化，使歌剧、清唱剧、交响曲相互渗透。为了加强音乐的戏剧性，柏辽兹常常使用大型的体裁、庞大的乐队和合唱队，以致海涅戏称柏辽兹是"像鹰那么大的云雀"。

另外，在乐章的数量上他也与前人不同，柏辽兹没有继续古典交响曲的乐章结构，而是根据具体内容的需要来确定乐章的数目。他的《幻想》交响曲有5个乐章、《哈尔罗德》交响曲是4个乐章、《葬礼与凯旋》交响曲是3个乐章。

莎士比亚的戏剧最早出现在欧洲大陆文学舞台上是在19世纪早期。对柏辽兹来说，莎士比亚导致了他生活的改变，他曾经说："莎士比亚悄无声息地闯入了我的生活，像闪电一样使我愕然。这一闪电的发展立即向我揭示了艺术的全部真谛。"柏辽兹对莎士比亚的戏剧如饥似渴，并根据他的四部作品——《暴风雨》《李尔王》《哈姆雷特》及《罗密欧与朱丽叶》进行音乐创作。

关于罗密欧与朱丽叶的爱情传说，在很多作家的作品中都可以看到。但是，这个题材在文艺复兴的代表人物、英国剧作家莎士比亚的著作中才具有真正的艺术价值。莎士比亚的作品充满了人道主义精神，揭露了中世纪的守旧，揭露了封建社会对人感情的无情压制，赞颂了人的爱情和忠诚。

《罗密欧与朱丽叶》原是意大利的一个古老的民间传说。记述的是14世纪在意大利一座小城维罗纳发生的一个爱情悲剧。罗密欧与朱丽叶真心相爱，爱情的力量使这对情人敢于不顾家族势不两立的夙仇，在神父劳伦斯的帮助下秘密成婚。但是由于中世纪的偏见，他们还是无辜地牺牲了自己的性命。最终，只是当这对恋人在棺材里时，才消除了这两大家族年代久远的血仇。

《罗密欧与朱丽叶》是柏辽兹根据莎士比亚戏剧创作的最著名的作品。这是一首由五个乐章组成的标题交响曲，其中一个合唱队和几位独唱者间断性地对莎士比亚的剧词进行了释义。莎士比亚的戏剧和柏辽兹的音乐的共同特征是表情的范围。正如在莎士比亚之前没有戏剧家能够在舞台上表现人类如此丰富的情感，在柏辽兹之前也没有作曲家能够用声音来创造如此宽广的情感范围。

首先听到的是第二乐章中，罗密欧在舞会中第一次看到朱丽叶时油然而生的一种赞美，音乐描绘出了男主角激动、不能自已的心情。双簧管在低音弦乐器分解和弦的伴奏背景上，奏出了一支宽广、富有魅力的旋律。

谱例 7-1

第三乐章，在爱情场面中，朱丽叶的爱情独白是由圆号和中提琴温柔的声音来表达的。主题第二次出现时转入大调，色彩比之前更加强力、光辉和崇高。

谱例 7-2

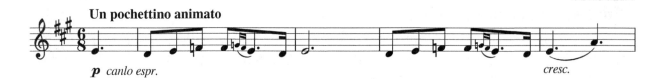

第五乐章是整部交响曲中细节描写最多的一段音乐。罗密欧来到朱丽叶的墓地，音乐由英国管、大管和圆号奏出一支宽广的旋律，充满着痛苦的感情，这是罗密欧面对死去的朱丽叶悲壮感人的祷告。

谱例 7-3

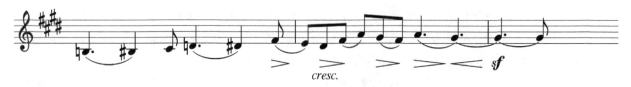

当确信朱丽叶已经死去，罗密欧做完祷告，便服下毒药。但随即在单簧管上出现活跃起来的乐句，好像朱丽叶已经开始苏醒过来，这时单簧管和大提琴的交替演奏，把朱丽叶的苏醒和罗密欧临死前的挣扎描写得活灵活现。在弦乐器间歇性的强奏中，罗密欧死在了恋人的怀中，大管叹息的音调表现了朱丽叶绝望的哀叹，低音弦乐器下行的长音把女主角拖入悲切的思索。突然，她看到罗密欧身上的短

剑，便毫不犹豫地拿起并刺进自己的胸膛，音乐在此时用小提琴尖刺的下行乐句和乐队全奏惊叫的和弦来表现。双簧管下行的乐句描写了朱丽叶慢慢倒在血泊之中，大提琴的最后两声拨弦是对这对情侣两颗热情心脏最后一次跳动的刻画。

（二）杜鸣心的《交响幻想曲·洛神——陈思王之恋》

1. 作者简介

杜鸣心（1928— ），中国著名作曲家、音乐教育家，王立平、赵季平、叶小纲、徐沛东等著名作曲家都是他的学生。他在年少时，曾经在贺绿汀、任光、范继森等指导下学习钢琴、小提琴和其他音乐基础知识，参加过人民文工团。中华人民共和国成立后，作为钢琴和视唱练耳教师任教于中央音乐学院。1954年到莫斯科柴可夫斯基音乐学院学习，师从米哈依尔·伊凡诺维奇·楚拉基学习作曲。回国后继续致力于教学工作。1969年调入中国舞剧团任创作组音乐组负责人。1976年调回中央音乐学院任作曲系主任、教授。主要作品有与吴祖强合作创作的舞剧《鱼美人》《红色娘子军》的配乐、交响诗《飘扬吧，军旗》、交响音画《祖国的南海》和《青年交响乐》等。另外，他还写过一些电影音乐和铜管音乐。其创作注重配器的色彩，和声手法较丰富。杜鸣心先生曾于20世纪80年代为美国迪士尼公司"奇妙世界"游乐园环幕电影《中国奇观》配乐，中国电影《原野》《伤逝》、电视剧《神雕侠侣》配乐。

2. 作品赏析

该曲作于1981年，是作曲家受邀于一位舞蹈编导而创作。该作品描写陈思王与洛神的恋情，完成于1981年12月9日。

作曲家采用西方的奏鸣曲式，呈示部的主部主题（即陈思王主题）、副部主题（即洛神主题）和插部（即哭泣音调）捕捉、塑造艺术形象，非常准确、传神；展开部是作曲家将主、副部主题靠拢与渗透，采用主、副部主题相互结合的创作手法来表现陈思王与洛神的爱情。

这部作品的主部主题来自古琴曲《关山月》，彰显了浓郁的民族风格。其宫调式的明朗色彩，四、五度跳进的旋法特征，营造了大气磅礴的王者气度；状态稳定的和声、调性塑造稳重、高贵的王者风范；节奏密集的伴奏音型，象征陈思王的稳步前行，所以称为陈思王主题。

谱例7-4 主部主题 陈思王主题

插部主题是哭泣音调，弹性、自由的节奏律动，同音重复的朗诵调旋法，简单衬托的和声配置，都淋漓尽致地表现出陈思王与洛神痛苦诀别的悲剧场面。

谱例 7-5　插部主题 "哭泣音调"

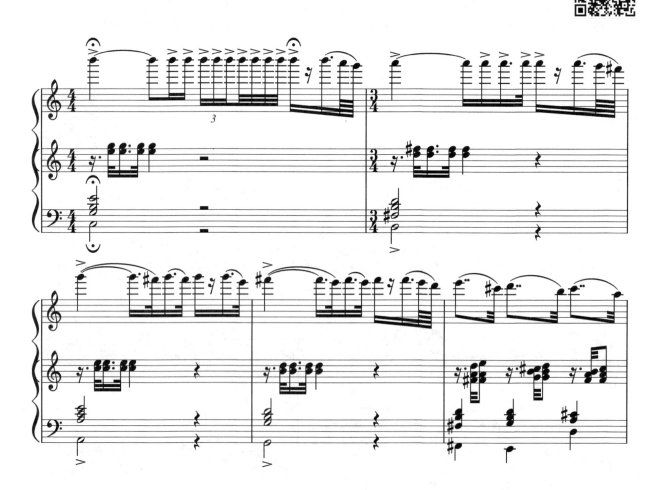

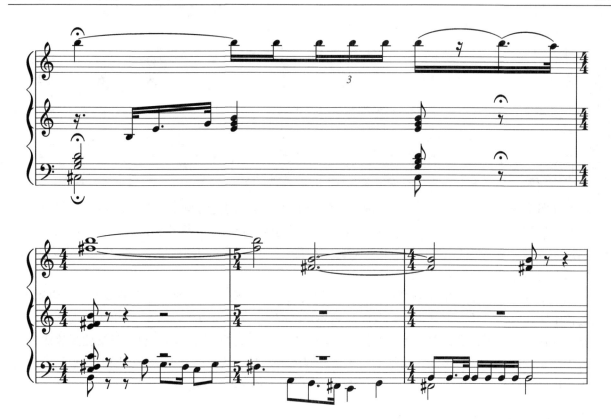

在展开部作者将主、副部主题稍加调整，形成纵向和横向不同的结合关系。主部主题和副部主题的纵向结合犹如梦境中陈思王对洛神的不断追求。

谱例 7-6

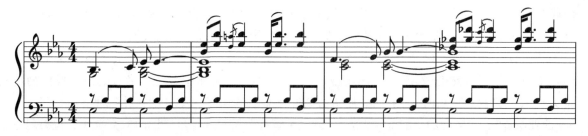

而主部主题和副部主题的横向结合就好似梦境中陈思王与洛神的相依相伴、琴瑟和鸣。

谱例 7-7

该曲削弱了乐队化与立体感，与作品复调和配器等技术应用的简约与控制有关。从打击乐的选用、声部写作的精细、讲究，主题构思的精美绝伦，以及对功能和声、五声调式和声和西方近现代创作技法的选择、运用、结合和改造等均可看出，对民族特色、尤其是现代中国风格的深入探究和着力追求，才是杜先生最为重要的创作追求。

这部作品在生动、形象的主题塑造，水平高超的器乐创作构思，精细、考究的调性、和声思维，注重现代中国风格的音乐整体效果，以及作品充裕、适度的交响性等方面，均表现出高超的艺术水准和深厚的创作造诣；而作者细腻、考究的创作追求和典雅、秀美的个人风格，也正是该曲最终成为此间中国管弦乐创作中为数不多之音乐精品的重要原因。所以笔者认为，杜先生是中国当代管弦乐作曲家的优秀代表，其作品《洛神》也堪称中国当代管弦乐创作领域的经典之作。

二、自然之情

五彩斑斓、绚丽多姿、雄奇伟岸的自然美景让人心驰神往，音乐家们对自然的感情、对自然音乐的礼赞不胜枚举。从18世纪开始，拉莫、库普兰等人的音乐中就已经出现了对自然的摹写。真正进一步的是维瓦尔第，在脍炙人口的《四季》中，乐曲用描绘性的节奏和音色表现了春、夏、秋、冬的不同景色。

海顿是另一位对音乐中的自然描写有贡献的作曲家，他在《创世纪》和《四季》两部清唱剧中，用淳朴的热情和亲切的旋律描绘出他想象的自然，以及过着悠哉游哉生活的人们。

英国诗人沃尔特·兰多说过："我爱大自然，而仅次于大自然的是艺术。"贝多芬非常赞同这样的观点，而且他把对自然的爱转化在《田园》交响曲那不朽的音乐中。在贝多芬之后，像门德尔松的《意大利》《苏格兰》交响曲、小约翰·施特劳斯的《蓝色多瑙河》《维也纳森林》圆舞曲、鲍罗丁的《在中亚西亚草原》、德彪西的交响诗《大海》、理查·施特劳斯的《阿尔卑斯山》交响曲、拉赫玛尼诺夫的交响诗《死岛》、格罗非的《大峡谷》组曲、科普兰的《阿巴拉契亚之春》组曲都是西方作曲家描写自然的经典作品。

对大自然美景的情感寄托也出现在由古至今的中国音乐作品中，无论是知音难觅、相知可贵的《高山流水》，还是委婉如歌、花枝弄影的《夕阳箫鼓》，无论是万物之春、雪竹琳琅的《阳春白雪》，还是寓意深长、意境深邃的《江雪》，这些音乐或写景、或寄情、或托物、或言志，将中国人对美的追求和人生的理想完美地融入音乐中。

（一）贝多芬《田园交响曲》

1. 贝多芬的交响曲

贝多芬的交响曲创作多采用扩充的奏鸣曲形式，他的创作构思宽广、宏伟，思想深邃，形象对比鲜明、丰富多样，在曲式的处理上都达到了作品整体上的高度统一。在创作之中把原交响曲中的第三乐章小步舞曲改为谐谑曲，把歌剧中对人世间的矛盾冲突、通过斗争取得胜利的戏剧性表现手法运用到交响曲中，在《第九交响曲》中甚至加入了合唱，扩大了交响曲的表现能力与范围。另外，他在交响曲配器方面做了大胆的创新，如确立单簧管在乐队中的地位、在《第九交响曲》中使用四支长号等，

形成了一个新颖的风格,他用这种创新的音乐形式充分表达了自己的内心世界,反映了当时社会的进步思潮,将欧洲古典乐派的音乐发展到了最高峰并开创了19世纪欧洲浪漫主义音乐之先河。

《第一交响曲》创作于1796—1799年,首演于1800年。在这部交响曲中我们能明显的感觉到海顿对贝多芬的影响。例如,风俗的形象描绘、幽默的舞蹈性因素、典型的组曲式结构等。这丝毫也不奇怪,因为海顿是第一位真正具有国际影响力的交响曲作曲家。众所周知,贝多芬是海顿的学生。《第一交响曲》与贝多芬其后的交响曲很不一样,这里没有《英雄》的旷世呐喊、没有《命运》的激情斗争,更没有《欢乐颂》的宏伟气概,但是在这部作品中,作曲家一反当时严格遵守的传统惯例,特意从一些不稳定的乐思开始,从而初现了作曲家对于交响曲创作独创精神的尝试。还有,比如《第一交响曲》中飞驰的小步舞曲为他后来交响曲中那些强有力的谐谑曲的诞生指明了道路,音乐由此也变得更富想象力。

《第二交响曲》创作于1801—1802年,首演于1803年。尽管此前贝多芬已经隐约感到自己听力的下降,而且在海利根施塔特历经了人生中最严峻的考验,写下了"海利根施塔特遗嘱",但最终他还是战胜了对耳疾的恐惧,成功完成了这部作品。在这一阶段的书信中作曲家曾经写道:"是艺术,是她留住了我。啊!我认为,在我还没有完成交给我的全部使命以前,就离开这个世界,这简直是不可能的。"这部交响曲依然充满了年轻人积极进取的乐观情调。

《第三"英雄"交响曲》创作于1804年,首演于1804年。这部作品是贝多芬跌入深渊后奇迹般重新站立起来的杰作。这是他交响曲创作的一个重大转折,是他找到一种自我超越、真实可靠力量的明证。此时贝多芬胸中那团崇高而紧迫的人生使命感,决不仅仅只具有个人狭隘的色彩和性质,而是深受法国大革命精神的激发,并且超越了时空的界限,上升到了普遍世界的哲学意义。"在我头上灿烂星空,道德律令在我心中",贝多芬最喜欢的这句康德名言,与其英雄主义血脉相通。在《英雄》交响曲中,作曲家爆发出了强大的创造力,深刻体现了他的英雄性构思——斗争的热潮、冲破一切障碍的勇气、胜利的狂欢、英雄的凯旋等,这部作品成为古典交响曲创作的里程牌。在这部作品的第三乐章中作曲家还开创性的用谐谑曲取代了小步舞曲,除了给交响曲注入了更多动力性的因素外,还把本真的、质朴的民间舞蹈因素植入其中,这一创作结构的改变,在其后的布鲁克纳、马勒等更加乡土化、民间化的舞曲中都有所体现。

贝多芬的音乐比莫扎特的音乐具有更多的个性和个人品质,它更多的涉及人的内心和个人欲望的自我表达,莫扎特把自己保留在对古典音乐的克制上,而贝多芬则袒露灵魂,昭然天下。

《第四交响曲》创作于1806年,首演于1807年。作曲家此时已过而立之年,但在这部作品中丝毫不见任何疲态,这是一首献给年轻人、献给青春的作品,音乐充满了对青春活力和生活欢乐的礼赞。1806年5月,作曲家同特丽莎订婚,随后的一段时间是贝多芬一生中最为幸福快乐的时光。在幸福、愉快的心情下创作出的这部作品,好像是他与特丽莎两人温馨的爱情之花,散发着阵阵迷人的芳香。如果把贝多芬的交响曲创作按照其各自具有的特点和风格分门别类的话,这部作品和之后的《第八交响曲》都是属于描绘欢乐的体验、满足的生活,是幸福和爱情的音乐体现。

《第五"命运"交响曲》创作于1805—1808年,首演于1808年。这部交响曲揭示了人在生活中遇到的失败和胜利、痛苦和欢乐。生活的道路是艰难曲折和布满荆棘的,但是对社会负有的崇高责任感,使贝多芬奋不顾身地去建立功勋——人类的英雄站了起来,扯断束缚他们身上的锁链,点燃自由的火炬,朝着欢乐和胜利的目标前行。《命运》交响曲是教你获得一个洒脱的人生,是一支鼓舞你在困境中站起来拼搏的响亮的号角。

《第六"田园"交响曲》创作于1805—1808年,首演于1808年。贝多芬热爱乡村,热爱田园生活。在乡村居住期间,他几乎每天徜徉在山间、河畔和森林中,可以说这部交响曲就是清泉、白石、松之风、林中雨在贝多芬心弦上激起的壮美回响。《命运》和《田园》的音乐语言差异是巨大的。《命运》交响曲全部紧绷且简练,而《田园》则表达出开阔自由、无拘无束的感情,此时音乐在作曲家的

手中变成了风景画的艺术。

《第七交响曲》创作于1811—1812年，首演于1813年。这部作品拥有十分独特的舞蹈风格，使人感到精力充沛和充满活力，正如瓦格纳所说是"舞蹈的赞颂"。可见作曲家已经暂时抛弃生活困顿对于他思想的折磨和困扰（耳聋逐渐加剧、爱情的破裂），用创作这剂良药来抚慰自己的心灵。

《第八交响曲》创作于1811—1812年，首演于1812年。在这部到处洋溢着复古色彩的作品中，听众会明显感到海顿、莫扎特交响曲中的平衡和优雅，这是作曲家在向前辈表示敬意，音乐以一种愉快幽默的格调取代了原先作品中的痛苦和挣扎，音乐充满美丽可亲的朴素特质。

《第九"合唱"交响曲》创作于1824年，首演于1824年。这部作品是贝多芬伟大创作成就的总结，集中体现了他的思想境界、革命热情和艺术理想。心灵渴望欢乐的降临，就如同心灵渴望战胜命运一样，这就是《合唱》交响曲所要告诉我们的——全人类的自由和解放、胜利和欢乐、团结和友爱。

2.《田园交响曲》

《田园》交响曲可以被看作是贝多芬生命中一个峰回路转的驿站。1808年，38岁的贝多芬正值生命的旺年，在这生命创作的拐点，身心有些疲惫的他把视线转向了他所热爱的大自然。他需要在人生的羁旅中小憩，于是来到他曾经写下遗嘱的海利根施塔特小镇，虽然此时由于双耳渐聋，已听不到远处传来的笛声和牧人的歌唱，然而他却以惊人的想象力和意志力在精神的世界里创造出了属于他自己的自然，赋予了自己的生命以新的意义。

在后人对这首作品的赞颂中，瓦格纳的评价最高："此情此景令你我有天上人间之感。"指挥家富特文格勒也看到了情景交融的"田园"有某种虔诚和专注感。

第一乐章，初到乡村时的喜悦。

乐曲开始由小提琴奏出主要的旋律，流畅、朴实。大提琴模仿风笛的五度持续音更加强调出音乐的民间色彩。乐曲充满着民间因素，满布着生活和大自的音响。

谱例7-8

第二乐章，溪畔小景。

作曲家在这里栩栩如生地描绘出一条徐缓流动的小溪，乐章开始由独奏的大提琴奏出三连音音型和圆号的持续音相应和，有如溪水流过的潺潺声响。在这美妙的背景上，小提琴奏出第一主题，时断时续的旋律仿佛作者坐在溪畔凝神沉思。第二主题先由大管奏出，之后由中提琴、大提琴、长笛、小提琴复奏，旋律温暖，富于歌唱性。

谱例7-9

乐章最后，音乐模仿夜莺（长笛）、鹌鹑（双簧管）和杜鹃（单簧管）的三重唱，充满了诗情画意。

第三乐章，乡民欢乐的集会。

这是一个风俗性的写实场景，乐曲开始是一段三拍子的舞曲，表现了乡民兴高采烈的舞蹈场面。接着，音乐由双簧管奏出明亮的主题，充满浓郁而清新的乡间情调。之后，舞蹈变得更加活跃。乐曲尾声从远处传来一声雷鸣，热闹的集会被打断了，所有的人都仓皇走散。

第四乐章，暴风雨。

在这一乐章中，音乐裹挟着雷电排山倒海般袭来，转瞬间便笼罩了一切。整个乐队都在急速飞旋，弦乐刮起一阵阵旋风，倍大提琴发出沉重的怒号，短笛凄厉的尖啸声像是狂风的呼啸，铜管和定音鼓的霹雳令大地震颤，包含乐队全部音域的半音下滑好像风暴横扫一切，想把世界带进地狱一般。但是，暴风雨很快就过去了，代替它的是田园牧歌。

第五乐章，暴风雨过后愉快和感恩的情绪。

音乐恬静开阔，表现了雨过天晴之后的美景。大地恢复平静，草地发出清新的馨香，牧歌传达着对大自然的感激心情，这种喜悦、安宁、欣慰的情绪一直贯穿这个乐章，整部交响曲在这样的气氛中结束。

谱例 7-10

有人称，最后那声若隐若现的号声传递出作曲家暮年与秋天的悲声，而笔者却觉得这是心灵净化之旅完满结束的标志，是一种对人生与自然重新审视后的超越。基于此，我们的大师才有了后来酒神似狂放的《第七》，笑看人生、健朗而幽默的《第八》以及拥抱全人类的、博大的《第九》交响曲。

（二）朱践耳《第十交响曲·江雪》

1. 背景介绍

在朱践耳80余年的生命历程中，他从一位淳朴、上进、追求理想的年轻人成长为一名革命战士和艺术家，一生经历了无数曲折和坎坷，使得他对人生的理解比常人更加深刻。对中国革命的历程和中华人民共和国的成立、发展他都是亲眼所见、亲身经历，在他的作品中"深含悲天悯人的情思和对人类的终极关怀"。他的一生都在不断学习，年过半百依然深入民间取经寻宝，发掘各种音响，在他的创作中，古今中外可以利用的音乐表现技法、材料、形式都有应用。"他用'合一法'的创作理念，将现代音乐与中国古代文人音乐和多姿多彩的民间音乐进行沟通和嫁接。这种放眼于人类一切优秀的文明成果，扎根于民族传统文化，兼容并序，为我所用，立足超越的探索精神，使他的作品不仅具有深刻的精神文化内涵，而且也有很高的艺术创造价值。"

朱践耳64岁开始创作他的《第一交响曲》，80岁之前，完成了11部交响曲及其他的创作。他的交响曲既有个性又有成熟性，其个性是指他的每一部交响曲都独具特色；而成熟性是指作品中丰富的情感和深刻的内涵。他的交响曲"充满着人性、民族性、时代性，具有一定的历史意义和代表性，是一个民族、一个时代的总结。"

法国作家雨果曾经这样说过："音乐是思维者的声音"。朱践耳先生就真正的践行了这句话。他用各种技法去创作，是对社会、历史、人生、现实生活的真实感悟，是思考后的"动人声音"。也许他的一些作品中的尝试不是很成熟，就像他自己曾经多次在公开场合说的："我是在为后人铺路。"无论怎样，中国音乐史上定会有朱践耳的英名。

作为我国一位具有开拓进取精神的作曲家，朱践耳在交响曲的创作方面不断要求实现创新与突破。他一生中都在不断探寻交响乐的创作特色，力求把中国交响乐推向一个更高的艺术境界。他在进行交响乐创作的时候给自己的独特定位就是"兼容并蓄，立足超越"。他的核心理念就是要实现交响乐创作的"中西合璧，古今合一"，从而让中国现实的生活与传统优秀文化作为其交响乐创作的根基所在。

作曲家在《第十交响曲·江雪》中选用唐代诗人柳宗元的五言绝句《江雪》和用古琴演奏的古曲《梅花三弄》来表现寓意深长的人文精神，是对传统文化的珍视，使用的音乐材料和表现方法也极为贴近生活和大众，通常人们会觉得这部交响曲亲切、好听、易懂。

《江雪》

千山鸟飞绝，

万径人踪灭。

孤舟蓑笠翁，

独钓寒江雪。

【知识窗——梅花三弄/中国古曲】
《梅花三弄》是中国古曲，又名《梅花引》《玉妃引》。曲谱最早见于明代《神奇秘谱》。谱中解题称晋代桓伊曾为王徽之在笛上"为梅花三弄之调，后人以琴为三弄焉"。此曲借物咏怀，通过梅花的洁白、芬芳和耐寒等特征，来赞颂有高尚节操的人，曲中泛奇曲调在不同的徽位上重复了三次，所以称为三弄。

【知识窗——古琴/中国传统乐器】
古琴，又称瑶琴、玉琴、七弦琴，是中国传统拨弦乐器，有三千年以上的历史，属于八音中的丝。古琴音域宽广，音色深沉，余音悠远。古籍记载伏羲作琴，又有神农作琴、黄帝造琴、唐尧造琴等传说。舜定琴为五弦，文王增一弦，武王伐纣又增一弦为七弦，可见中华古琴文化的源远流长，博大精深。据《史记》载，琴的出现不晚于尧舜时期。考古发现最早的古琴，为2016年在湖北枣阳郭家庙，出土的周朝曾国春秋早期的琴，距今2700年左右，将我国有实物佐证的琴史提前了约300年。

琴曲存世3360多首，琴谱130多部，琴歌300首。2003年11月7日，联合国教科文组织世界遗产委员会宣布，中国古琴被选为世界文化遗产。2006年被列入中国非物质文化遗产名录。

这部作品于1999年10月9日由陈燮阳指挥上海交响乐团，在上海大剧院上海交响乐团建团120周年纪念音乐会上首演。朱践耳先生巧妙的"借助于诗的意境，以吟、诵、唱相结合的手法，加上古琴新韵，站在今人的立场上，给以交响化、现代化的表述，以弘扬浩然正气的独立人格精神"。

朱践耳以其深厚的历史文化修养和对唐诗、古曲深刻的理解和富于哲理性的思考，选用这两个主题材料贯穿全曲，既表现了唐诗的意境和古曲的韵味，又体现了二者之间相互映衬的哲理内涵。

《江雪》创作材料包括古诗、古琴、古曲、十二音序列。这首作品的十二音序列以具有民族特色的四音组合C-D-G-A为核心，严格移位两次，从而构成了"五声性十二音序列"。

上海京剧院著名京剧演员尚长荣分别运用京剧中的老生、黑头、青衣唱法，使诵、吟、唱得到了完美的体现，将这些在历史长河中经过筛选的文化精品赋予现代意义的诠释并与现代音乐表现技法融会贯通，为准确地表达其思想内涵和人文精神服务。

2. 作品赏析

在这部作品中,中国的传统乐器古琴得以充分展示其独特的音色、古朴的音调和丰富的演奏技法,并且与交响乐队的演奏相融合,给人以强烈的感染力。另外,具有中国民间特色的打击乐器的应用及特殊处理,如刷子拍鼓面、用金属棒刮、铃鼓蒙布、用手指刮等演奏方法也是这部作品很有特色的表现形式。

《第十交响曲》的音响可分为两层:一层是运用诗词极富音乐性的特殊声调和韵味,以吟、诵、唱相结合的方式,将《江雪》作为创作材料贯穿全曲,构成了一份完整的人声音响。另一层借用古琴音域宽广且音色丰富的特色,以《梅花三弄》的主题动机及相对完整的音乐主题贯穿全曲,构成了一份完整的器乐音响。两层音响叠加构成了"创作音响"。

全曲以《江雪》三次不同形式的出现为段落,分为三个部分。

第一段主要用京剧中的老生唱吟《江雪》,声调细腻婉转,行腔悠长。乐曲一开始,在乐队对漫天飞雪、荒山野郊的景物描绘之后,引述出了《江雪》的第一句"千山鸟飞绝"。

此时,乐队的烘托使人声与古琴完美地结合在一起,由远而近、从低到高渐渐传来,而且尚长荣出口就有音高。第二句"万径人踪灭"低回婉转,人声和古琴迂回至低处,与第一句在音调上形成高低不同的强烈对比,之间的音程距离相差近两个八度。第三句"孤舟蓑笠翁"平直稳健使人感受到一种内在的精神力量。第四句"独钓寒江雪"低起高扬,在江字上的拖腔将第一段推向高潮,表现出一种豪放的气魄,然后又突然回落一个扬起的"雪"字,既是第一段的结束又饱含深沉而富于动力性。

第二段主要用京剧中的黑头唱法朗诵《江雪》,声调刚劲爽脆,紧迫却又有力。

谱例 7-11

第三段用近似于京剧中的青衣唱法唱《江雪》,声调潇洒自如、悠然自得。诗词省略了前两句重复了后两句中的"寒江雪"。

谱例 7-12

柳宗元的《江雪》虽然是写景但却意在其外，这首诗的含义已经升华为中国历代忠诚、正直的爱国志士忧国忧民、对权贵不屈服、对真理苦苦求索的一种人格精神。

《第十交响曲·江雪》是朱践耳"合一法"的又一力作，他把古诗词的意境、古琴曲的韵味赋予了现代意义的诠释，使得作品敞开了与听众沟通交流的审美通道，把作品结构细部的复杂性与作品内容的可理解性相结合，因此，很多听众认为这部作品非常具有可听性。

三、民族之情

西方交响音乐中有关民族之情的音乐作品，实际上呈现了欧洲民族主义在19世纪欧洲生活和文化中的影响力和与日俱增的力量，要求一个人的忠诚之心主要属于一个在种族上同质的国家，即一个"民族"，而不是属于某个王朝或某个宗教群体。从18世纪下半叶开始，在欧洲的多个国家中都可以感受到民族主义的动力，比如卢梭的"主权在民"和"共同意志"。到了19世纪，德意志和意大利为争取自由和统一的长期斗争反映了一种日益增强的信念。19世纪是欧洲许多民族从外国的统治中追求自由的时期，许多国家完成了独立和统一。

音乐从来都不是孤立存在的，它经常会受到来自社会、科学和艺术发展的影响，政治当然也同样能够影响音乐的进程。

19世纪中叶以后，活跃于欧洲乐坛，与资产阶级民族主义文化运动密切联系的一批音乐家，他们具有强烈的民族意识，在艺术上主张创造出具有鲜明民族特性的新音乐，这就是民族主义音乐。民族主义的音乐家经常采用本国优秀的民间音乐素材去表现具有爱国主义的英雄主题，借以激发本国人民反抗封建和外族统治。民主性、人民性、民族性，始终是他们艺术活动的鲜明标志。

在西方音乐史经典的艺术作品中就有大量反映民族之情的音乐作品，如肖邦的《玛祖卡舞曲》、李斯特的《匈牙利狂想曲》、斯美塔那的交响诗《我的祖国》、穆索尔斯基的歌剧《鲍里斯·戈杜诺夫》、柴可夫斯基的《1812》序曲、德沃夏克的《斯拉夫舞曲》、格里格的《培尔·金特》组曲、西贝柳斯的交响诗《芬兰颂》等。

体现中国民族之情的交响乐作品，一般是通过呈现民族民俗文化、祖国自然风光、国家历史进程、人民历史情怀和使命担当来激发听众的爱国之情和民族之情，进而弘扬中国传统文化，实现中华民族的伟大复兴。其中重要的代表作品有马思聪《第一交响曲》、王西麟《第九交响曲——抗日战争安魂曲》、鲍元恺《第三"京剧"交响曲》、张千一交响套曲《长征》等。

（一）德沃夏克《第九"自新大陆"》交响曲

1. 作者简介

德沃夏克（A.Dvorak，1841—1904）是19世纪世界重要的作曲家之一、捷克民族乐派的主要代表人物。他早年入布拉格音乐学校，毕业后进行音乐创作，1890年受聘布拉格音乐学院教授。在此期间他受到祖国民族复兴、发展民族文化思潮的影响，接触了大量西欧古典乐派、浪漫乐派的作品。

在1892—1895年，他应邀在美国纽约音乐学院教学并任院长，回国后任布拉格音乐学院院长，1904年去世。

2. 作品赏析

1892年，德沃夏克应邀赴美国担任纽约音乐学院院长。在旅美的三年间，他完成了一些重要音乐的创作，其中以《第九"自新大陆"》交响曲为代表。当这部仅仅用了五个多月时间完成的作品于1893年12月16日在卡内基音乐厅首演结束时，作曲家不得不"像皇帝般站着"接受听众如雷的掌声。事实上，《第九"自新大陆"》交响曲不仅是德沃夏克最重要和最有价值的一部作品，也是民族主义音乐杰出的代表作。

的确，《第九"自新大陆"》交响曲中无处不充满着波西米亚音乐所特有的质朴气质和作曲家心中蕴积的对故乡的思恋，即便是作品中最具异国化的美国音乐元素，也是经过这位捷克作曲家统合之后，用以表达他对美国这个新大陆的印象和感受，并倾诉自己对祖国和家乡的思念之情的音乐语汇。正如作曲家本人所说，他并未用到"任何黑人或印第安旋律"，只是想传达出它们的精神，"曲中全都是，也将永远是捷克音乐。"

德沃夏克的交响曲共有9部，作者在世的时候只出版了其中的5部，前4部交响曲由于没有出版，我们暂且不论。《第五交响曲》和《第六交响曲》音乐情绪和内容比较接近，同样体现欢乐的心境，开朗而抒情，捷克民族的音调和节奏的痕迹也非常鲜明。《第七交响曲》由于采用以胡斯战歌为主题表达爱国主义的形象和内容，所以也常被称为"悲剧"或"悲怆"交响曲。

【知识窗——胡斯战争】

又称胡斯之战，它是欧洲历史上时间较长，影响深远的一次农民战争。战争以捷克民族英雄胡斯的宗教改革为旗帜，以胡斯党人为领导，所以称为胡斯战争。

《第八交响曲》饱含作曲家对祖国大地及其人民和艺术的热爱之情，就像是从波西米亚的原野和捷克民间直接产生出来似的。《第九交响曲》是作曲家旅居美国时所作，由于这首交响曲的每个乐章都有一些听起来非常"国际化"的元素，加之德沃夏克当时所推崇的"一种新颖而有特色的美国音乐风格"，因此这部作品有时又被人们称为"第一部美国的交响曲作品"。然而，应该说音乐史学家约瑟夫·马克利斯的话更为准确地概括了这部作品的精髓，他说："《e小调第九交响曲》的副标题'自新大陆'，解释了这首交响曲所涉及的内容和含义。德沃夏克具有浓厚的捷克人气质，他不会去写一部美国作品。他的目的是要表达他在一个年轻而正在成长的国土上产生的情感。因而这部作品成为捷克因素和美国因素的混合物。"

《第九"自新大陆"》交响曲第二乐章是整部交响曲中最为有名的乐章，经常被单独演奏，其浓烈的乡愁，恰恰是德沃夏克本人身处他乡时，对祖国无限眷恋之情的体现。主题是由英国管独奏出充满奇异美感和神妙情趣的慢板主题，弦乐以简单的和弦作为伴奏，此部分被誉为是这部交响曲中最为动人的乐章。

谱例 7-13

事实上，也正因为有了这段旋律，这首交响曲才博得全世界人民的由衷喜爱。这充满对故乡无限深情的美丽旋律，后来被作曲家的学生填上歌词，改编成为一首名叫《念故乡》的歌曲，并在世界广泛流传，家喻户晓。

（二）王西麟《第九交响曲——抗日战争安魂曲》

1. 作者简介

王西麟（1936— ），中国当代著名作曲家。1936年生于河南开封，1957—1962年就读于上海音乐学院作曲系，先后师从刘庄、丁善德、瞿维、陈铭志。创作的作品包括《云南音诗》《第三交响曲》《太行印象》等。王西麟是国内个人作品音乐会举办次数最多的作曲家，其音乐影响力远达欧美并深受好评，是我国交响乐作曲家的杰出代表。

（2）作品赏析

《抗日战争安魂曲》（为低男中音独唱、女高音独唱、混声合唱与大型交响乐团而作）是王西麟的第九交响曲，共分六个乐章，表现作曲家对战争年代死难者的哀悼，对国之殇的感怀。据他透露，他为抗日战争创作安魂曲的计划酝酿数十年之久，经过不断积累，反复研读历史，远赴重庆、云南等地实地考察，并于2015年3月至8月期间集中完成创作，铸就了这部《抗日战争安魂曲》。

开篇引言由男中音深情诵读，把人们带入那血雨腥风、灾难深重的苦难岁月……

寒风漫卷着长城，炮火遮蔽了卢沟桥的月光。黄河在咆哮，长江在鸣咽，无量荣华刹时化为灰烬，无限欢笑转眼变成凄凉。整个中国都在动荡，人民已无处逃亡无处流浪。谁愿意做奴隶？谁愿意做牛马？莫依恋你那破碎的家乡，莫顾惜你那空虚的梦想，按住你的创伤，挺起你的胸膛，擎起自卫的刀枪，制止敌人的猖狂，争回我们民族的自由、解放。中国已经突破了她的黑夜茫茫，人民已经锻炼了他的意志成钢！自1931年九一八那个悲惨的日子，到1945年八一五那个狂喜的时刻，在四千万方里绵亘浩荡的土地上，在十四个春秋五千一百七十六个的锥心泣血的日日夜夜里，中国人同仇敌忾，以"牺牲已到最后关头"相警策，以"中国不会亡，中华民族一定强"相警示，以三千五百万生命与敌人决胜负，以五千年绵延不绝的精神和敌人拼存亡。人生自古谁无死，留取丹心照汗青。凡白山黑水、长城内外、大河上下、长江两岸、三相之内、五岭之外、滇西缅北、碧云怒涛，一寸山河一寸青年血，万里烽烟万里好儿郎！他们以草鞋对铁蹄，以筋骨抗枪炮，以持久决速胜，以空间换时间，以一己必死之生命树民族亿万年不毁之栋梁！其惊天地、泣鬼神之壮烈勋绩，如日月经天、江河行地，常昭中华而不朽！其碧血常新，庇佑神州，劫灰不冷，久为国殇！后世国人，无论何时、何地、何派、何党，皆应馨香俎豆，鞠躬长揖；皆应肃雍钟鼓，顶礼膜拜。千秋万祀，血食天下，永祭勿忘！

第一乐章《哀悼》：

音乐沉重压抑、声嘶力竭，丧钟魂飞胆寒、人心惊肉跳……历史犹如翻开书卷，历历在目，小提琴的哀鸣，命悬一线，充满恐惧、不详的气息，音乐如长镜头、短镜头般交替展现着遍体鳞伤、备受践踏、屈辱不堪的旧中国。

第二乐章《苦难》：

作曲家在本乐章中既深深植根于中国民间地方戏曲中，又采用西方实验性的先锋派音乐创作技术。音乐以女高音为主角，深刻地刻画了在日寇铁蹄下被践踏的祖国母亲挣扎在命运刀枪之下绝望的嚎啕。音乐充满着危险、危难、恐惧、仓皇与混乱……此时整个中华大地在措手不及的应战中已变得满目疮痍，犹似被地狱之火焚烧后的阴森恐怖。

第三乐章《国殇》：

本乐章是以屈原的《楚辞·九歌·国殇》原诗为词创作而成的声乐协奏曲，描述了战争的阴森恐怖。女高音凄厉、惨瘆的哀嚎声令人毛骨悚然，不寒而栗。

第四乐章《反攻》：

音乐一扫前三个乐章的低沉和压抑，焕然一新的风貌，坚定沉稳的步伐，带着决绝必胜之心，同

仇敌忾，坚强不屈。

第五乐章《招魂》：

本乐章是王西麟在全曲创作中最为用心谱写的段落，是为女高音与乐队而作的声乐协奏曲。无词，曲调幽怨，荡气回肠，悲流成河。缅怀与纪念、告慰和安抚、鼓励与祈祷……作曲家将中华民族无数在战争中死难的冤魂生前死后所遭遇的怆痛汇集在凄婉怨诉的旋律中，催人泪下，听者无不为之动容。

第六乐章《纪念》：

音乐再现了第一乐章的主题音调，最后犹如清泉般的声音滴落在听众的心里，那是一种宛若水晶的纯净与美好的愿全人类永远和平的希望。

四、悲剧之情

悲和喜是人类最基本的、呈现两极性的两种情感。与喜悦之情相比较，悲情更具有宿命性和根本性。因此，各种艺术对于悲情的表现更为普遍和深刻，其效果往往也更感人至深。由悲情转换而来的审美快感和情感的深切体验，更为深沉、更为痛彻。悲剧与悲剧精神是古希腊文明的核心内容。悲剧从古希腊酒神节的歌队中蜕变而来，尼采则从古希腊悲剧中进一步提升出一种作为整个西方文明核心的悲剧精神。这种悲剧精神表现为，"人的理性和自然感性生命永远处于对立冲突之中，并且没有任何归结点，由此构成一种命运。文化和人的活力就存在于向此命运挑战的过程之中"。

音乐作为抒发、表现、寄托情感的人类所共同拥有的无国界、无语言之分的一门艺术，"以悲为美"的音乐审美情感同样在古今中外的音乐作品中呈现出了较为普遍的审美特性。比如在我国传统的戏剧、歌剧、舞剧、歌曲中，都产生过许多激动人心的悲剧作品，如戏剧《窦娥冤》。《窦娥冤》是我国元朝大戏剧家关汉卿的代表作。作品讲述了生活在社会底层的小人物窦娥被市井无赖诬陷，又被官府错判斩首的冤屈故事。据统计，包括京剧、晋剧，我国约有80多个剧种上演过此剧。

由我国著名的民间艺人阿炳创作的二胡独奏曲《二泉映月》，表现了作者一生辛酸、痛苦的悲情状态。其音乐所呈现出的伤感、悲凉情绪打动了无数听众。

以悲剧为线索的音乐同样也贯穿于西方作曲家的创作中。如舒伯特的《第八"未完成"》交响曲、威尔第的歌剧《奥赛罗》、比才的歌剧《卡门》、柴可夫斯基的《第四》《第五》《第六》交响曲等。

阿炳

（一）柴可夫斯基《第六"悲怆"》交响曲

柴可夫斯基是俄罗斯民族乐派的代表，他的辉煌成果宣告了音乐创作从欧洲文化中心的神圣罗马帝国世界（意大利、德意志、法兰西）向欧洲偏远地区的民族世界的全面发展的开端。

在柴可夫斯基的交响曲创作中，虽然他对德奥音乐传统抱有深深的崇敬，以至成为当时俄罗斯最接近于西方的作曲家，但他始终没有降低旋律在创作中的应有地位，关于这一点也使许多德奥作曲家惊讶于柴可夫斯基的交响曲为什么不像他们一样采用动机写作而用旋律构成。在柴可夫斯基一生的创作中，无论是早期还是晚期，无论是活跃的快板还是抒情的慢板，无论是明朗之作还是悲观之曲，无论是标题音乐还是无标题音乐，无论是民间风格还是主观题材，脍炙人口的旋律俯拾皆是。

交响曲作为西方器乐领域里最高的表现形式，作曲家十分看重它的纯粹性，如果没有特殊的需要，一般不允许突破它的经典格局和规范。

但是在柴可夫斯基的交响曲中，他兼有浪漫主义和民族乐派的双重特点，在音乐创作中大量使用民歌素材，使得音乐语言具有十足的风格化和地方化，他还把生活性的圆舞曲植入了交响曲中，从《第一交响曲》开始就对圆舞曲情有独钟，最特别的是《第五交响曲》的四个乐章中竟有三个乐章都采用圆舞曲创作。就像贝多芬当年用谐谑曲取代小步舞曲一样，作曲家对交响曲的套曲形式实行了大胆

而成功的改造，拉近了作曲家与听众的距离。

他的交响曲的乐队效果是极为出色的，但又被认为是违反了配器法的规律。但是喜欢作曲家的音乐爱好者却不这样认为，作曲家那些极为细致的力度处理、纷繁复杂的速度标识、细致入微的情感刻画都表现得淋漓尽致、入木三分。这些创作的特点都为作曲家的作品打上了深深的烙印，以至永远铭刻在音乐爱好者的心里。

柴可夫斯基最后的三部戏剧性的交响曲（《第四》交响曲到《第六》交响曲）由于思想内容和情绪彼此接近，时常又被称为"悲剧三部曲"。就情感特质而言，柴可夫斯基的"悲剧三部曲"与贝多芬的《命运》《英雄》《合唱》形成了强烈对比，他的作品内容充满了失落、孤独和绝望，所反映的音乐形象与贝多芬的胜利激昂完全相反，它们不是追求灵魂的超升，而是走向灭绝。这里不是质问贝多芬的真诚，而是走向另外一种对真诚的阐释。

《第六》交响曲作于1893年，关于这部交响曲最初的构思主旨，柴可夫斯基说："第一乐章是激情、满怀信心、渴望有所作为；第二乐章是爱情；第三乐章是失望；第四乐章以生命的熄灭来结束。"这些最初的构思虽然未能在《第六》交响曲中完全实现，但确实成为作者创作此曲的思想基础。柴可夫斯基本人非常喜爱这部作品，说自己"将整个心灵都放进这部交响曲了……"并说："在这一生中，我从来也不曾感到这样满意、这样骄傲和这样幸福！因为我知道自己写成的确实是一部好作品。""我肯定地认为它是我所有作品中最好的，特别是'最真诚的'一部。"柴可夫斯基曾将《第六》交响曲命名为"悲剧"，但总感到不满意。当柴可夫斯基的弟弟莫杰斯特建议用"悲怆"来命名时，柴可夫斯基兴奋异常，连声说"好极了"，并立即将"悲怆"写在总谱的封面上。《悲怆》交响曲由柴可夫斯基亲自指挥首演，仅仅几天后，柴可夫斯基毫无征兆地突然重病，溘然长逝。他的死因已成为一个待解之谜，本曲终成为柴科夫斯基的"天鹅之歌"。

《悲怆》交响曲反映了主人公的悲惨境遇，表现了个人的苦难、斗争、愤怒、抗议以及对生活、幸福、欢乐和爱情的热烈探求，但晦暗的力量最终将悲剧的主人公拖向死亡。作曲家内心的痛楚、逐渐熄灭的希望、郁郁寡欢的断肠愁绪被表达得淋漓尽致，俄罗斯音乐家、强力集团成员之一的巴拉基列夫曾说："一个人要经历过多少苦难才能写出这样的作品啊！"悲剧是深沉的，深沉是美的极致，而美则是一种照耀人生苦难的光明。悲与美共生、冲撞、互补，这就是柴可夫斯基《第六》交响曲的哲学，是蕴藏在绝望背后的神奇微笑。

第一乐章，首先由大管奏出阴暗、抑郁的慢板引子，好像地狱中传来垂死老人的呻吟。

谱例 7-14

呈示部主部主题紧张、不安的痉挛性音乐形象与引子浑然一体。

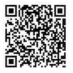

谱例 7-15

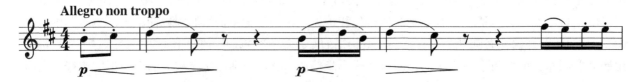

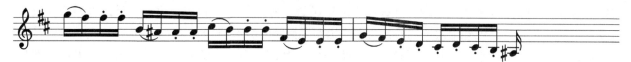

副部主题由加了弱音器的弦乐奏出,旋律优美如歌、温暖真挚、宽广安宁,崇高而富有诗意,仿佛是从心灵深处流淌出来的甜蜜回忆,充满了对幸福、光明的渴望与憧憬。

谱例 7-16

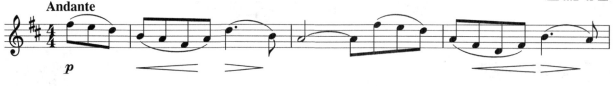

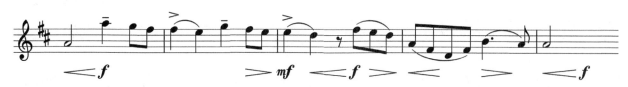

正如柴可夫斯基所说:"我又呼吸到了家乡的空气。我又听到了妈妈的声音。"这个"回光返照"般的主题被称为人类交响乐文献中最美妙绝伦的慢板主题。聆听过后,常令人心碎无比、怆然泪下。之后,一声炸响的霹雳将音乐带入展开部,遥想回到了现实,狂风暴雨般的音乐表现了作曲家内心的激烈冲突。展开部结尾响起了俄罗斯教堂中《与圣者共安息》的挽歌音调,音乐弥漫着浓重的悲剧色彩。再现部再一次出现了焦灼不安的主部音乐和代表光明与幸福的副部音乐。柴可夫斯基向往美好的极大热情在悲痛中逐渐消逝,孤寂的单簧管慢慢散去,在低音弦乐器反复拨奏下行的音阶中,音乐凄切、无奈地结束了第一乐章。

《悲怆》交响曲的第四乐章,作曲家标注的速度是柔板,情绪是忧伤的。一般来说,作为套曲形式的交响曲,它的末乐章都是担当表达总结的任务,通常都是快速、热烈、欢腾的。在《悲怆》交响曲中这种性质的乐章,已经出现在第三乐章的位置了。柴可夫斯基把他一生当中最后一部交响曲在形式上调换了顺序,虽然只是把第三乐章和第四乐章颠倒了位置,但却一下子突破了由海顿开创、莫扎特巩固、贝多芬发展的古典交响曲的格局,使它以一种新颖的形式出现在交响曲文献的宝库中。

总的来说,末乐章的音乐就像作曲家自己所说的那样,气氛要和安魂曲十分接近,它不像第一乐章那样充满了斗争性,也不像第二乐章那样表现明朗和黑暗、欢乐和痛苦的对比,末乐章把所有的一切都聚焦在一点上,那就是用痛苦而直率的方式告诉人们,死亡将是终点。他用音乐做出了人生的结论,写下了悲怆的遗言,唱出了"天鹅之歌",它们呜咽哽噎,泣不成声……这是一种缓慢的绝望,一个阴郁的音符结束了全曲,人类的"悲哀、痛苦、幻想和斗争"使每一个人都情不自禁地淌下了最后的热泪。

《悲怆》交响曲首演一星期后,作曲家便绝世而去。后人一直怀疑《悲怆》是他的"自杀"交响曲,就像怀疑莫扎特的《安魂曲》是为天国来人送上的最后的献祭。不过,在伟大的俄罗斯,不仅先有果敢坚决为决斗赴死的普希金,也有先写好《诗人之死》预言了自己而死的莱蒙托夫,所以,《悲怆》交响曲还不如看作是柴可夫斯基向死亡进军的号角。他代表了古典音乐从近代向现代性的转变,因为作曲家以绝无仅有的真诚,拒绝任何安慰,面对存在的荒谬感的深渊,毅然决然地纵深一跃。

(二)朱践耳《第二》交响曲

这是一首单乐章奏鸣曲式交响曲,是作曲家《第一》交响曲的姊妹篇,可称之为悲剧交响曲。音乐着眼于人性的复苏、忏悔和彻悟。一个能认知自身悲剧的民族是觉醒的民族,是文明、自尊、自信

的民族。在 20 世纪 80 年代的中国，这种反思对中国进一步加强民主和法制建设，坚持以经济建设为中心，坚持改革开放，走有中国特色的社会主义道路无疑是十分必要的。

　　作曲家将整部交响曲分为四个段落：惊—悲—愤—壮。值得注意的是，全曲只用源于人声呜咽音调的三个音：C—A—#G，以此为骨架，组成对称配套的十二音列，运用了语气音调来表现人们悲愤的情绪。此时朱践耳眼里的十二音序列技法，就像七巧板般变化多端、趣味无穷。

谱例 7-17　三音列（三个音：C—A—#G）

谱例 7-18　十二音列

　　全曲的素材只有三个音，翻来覆去、密不透风地包围着听者，几乎让人产生密闭恐惧。一如作曲家在《创作回忆录》中所言，此曲"包含着从现代迷信中彻悟过来的痛楚、内疚、悔恨和愤怒。悲时，揪心泣血；愤时，撕心裂肺，强烈的音流猛扣心弦"。

　　值得一提的是，作曲家在乐队演奏中加入了一把锯琴，来表现人们的叹息和哭泣，造成了极其感人的艺术效果。

【知识窗——锯琴】

　　锯琴也称为乐锯，是一种无键、无弦的乐器，它是无固定位置，更无定调的特殊乐器。锯琴由琴身（锯片）、锯座（锯把）组成，有齿的一面称锯齿，无齿的一面为锯背。锯琴根据尺寸大小不同，分为高、中、低音三种琴。

锯琴

　　《第二》交响曲完成于 1987 年。该曲先后荣获上海市交响乐发展基金奖和上海艺术节"优秀成果奖"，1994 年又获"全国第八届音乐作品（交响音乐）评奖"一等奖。作为《第一》交响曲的姊妹篇，这部单乐章的作品着重写刻画了"文革"后期人性的复归，比《第一》交响曲显得更内在，因而也更动人。

朱践耳从年轻时期就有创作中国自己的交响音乐的梦想，然而这个愿望直到他60岁以后才得以实现，在《第一》交响曲完成后的20年时间里，朱践耳完成了10部风格各异的交响曲作品。为了进一步掌握作曲的技术，在花甲之年他又回到上海音乐学院的课堂，与学生们一起听桑桐关于多调性的系统分析、听杨立青对梅西安作曲技法的分析、听陈志铭关于十二音无调性体系的系列讲座等，一时传为佳话。中央音乐学院西方音乐史教授黄晓和说："他的作品内涵深刻，既有鲜明的民族特色，又吸取现代元素，总是不断突破，与时俱进。"黄晓和非常敬佩朱践耳的求索精神，"他就像小学生一样，从头学起，年纪很大的时候还和大学生一起听课，学习现代技法，不断创新，并且始终坚持技法为内容服务。""朱践耳先生是迄今为止中国最高水平的作曲大家之一，无论从作品数量还是质量上来说，都是中国交响乐历史上的一座丰碑。"杨燕迪说："除了交响乐之外，他还创作了大量的管弦乐、室内乐和声乐作品，在中国音乐史上的地位不可撼动。"

五、英雄之情

贝多芬在34岁时完成了《第三交响曲》，这首交响曲被称为现代交响乐的鼻祖，为海顿和莫扎特所奠定的交响曲形式注入了浪漫主义的内容，呈现出现代个人主义的宏伟精神。这种精神很恰当的表现在它的标题"英雄"两个字之上。这里所描绘的是个人的奋斗史，是主人公历经痛苦磨难的执拗、是痛苦挣扎的彷徨、是艰辛曲折的前行、是最终拨开云雾取得辉煌永恒的胜利。当然这种胜利不是他个人狭隘的胜利，而是全人类的胜利。

贝多芬的交响曲当仁不让是此类音乐作品的典型。类似这种英雄情结的代表作还包括勃拉姆斯的《第一交响曲》。虽然有人将其称为贝多芬的第十交响曲，但其实质精神迥异。这里的英雄陷入了漫长的梦魇式的挣扎，其中还夹杂了极度的孤独和哀伤，最后才终于"惨胜"，但一无所获。

马勒、布鲁克纳甚至西贝柳斯的交响曲在某种程度上都可以说具有"英雄"的特质。马勒只有在《第五交响曲》中才克服沉溺与哀伤而表现出了英雄的态势；布鲁克纳和西贝柳斯则是坚忍的孤独英雄，但都缺乏勃拉姆斯曲折的挣扎过程。

苏联的两位伟大作曲家普罗科菲耶夫和肖斯塔科维奇都创作过此类题材的作品，并且都可以被称为是伟大的作品。肖斯塔科维奇的《第五交响曲》明白易解，质朴爽朗，豪气逼人。普罗科菲耶夫《第十交响曲》是一个精神压抑的"英雄"，内心骚动不安，苦闷没有出路，在长期挣扎后，以一种嘲谑式的音乐倾巢而出，畅快淋漓，令人耳目一新。

中国现当代作曲家也创作了此类作品，比如朱践耳的《第二交响曲》被卢广瑞先生冠以"核心三音列与悲壮的抒情诗"之名，他的《第八交响曲"求索"》，描绘了"求索者"的勇敢形象。作曲家叶小纲的《第七交响曲"英雄"》就直接以"英雄"来命名。作曲家张千一也创作了为纪念红军长征胜利80周年的交响套曲《长征》。

（一）肖斯塔科维奇《第五交响曲》

1. 作者简介

德米特里·耶维奇·肖斯塔科维奇（Dmitri Dmitriyevich Shostakovich，1906—1975）是苏联杰出的作曲家、钢琴家，20世纪世界著名作曲家之一。1942年7月20日美国《时代》杂志的封面上，肖斯塔科维奇成为苏联人民英勇顽强抵抗法西斯的象征。

肖斯塔科维奇的创作体裁多样、题材广泛、音乐构思和发展规模宏大，大型的、标题性的作品（包括交响曲）占主导地位。特别是15部交响曲使他享有20世纪交响乐大师的盛誉。他在通俗音乐领域同样是一位能手，他的歌曲《相逢之歌》（1932年）成为30年代苏联群众歌曲大繁荣的先声。作为一位现实主义艺术家，肖斯塔科维奇从不旁观生活、回避矛盾，而总是置身于社会生活的湍流，满怀激情地去反映生活。他是一位强调音乐创作的思想性而又善于运用音乐手段表达思想的艺术家。他也是一位孜孜不倦的艺术革新家，但他的创作又与传统保持着密切的联系。他的艺术面貌是异常独特的，

音乐语言和风格处处表现出自成一家的鲜明特征。他的旋律常以古调式为基础，以及在一个主题内经常的调式突变，形成了一系列具有特殊表现力的乐汇。在后期创作中，他也采用十二音音列的旋律进行（如《第十四交响曲》等），但只是把这种技法作为众多的表现手段之一，而从不把自己束缚在某一种体系或法则之中。

他的旋律富于朗诵性，尤其是器乐的宣叙性独白更是意味深长。他的和声很有特色，有时写得非常简单朴素（甚至仅限主、属和弦），有时又异常复杂，富于刺激性（如由自然音列全部七音或由全部十二个半音构成的和弦）。他扩展了传统的复调技术，给赋格、帕萨卡里亚等古老复调形式注入了现代内容。他的配器不倾向于色彩性的渲染，而着力于戏剧性的刻画，乐器的音色好像剧中角色，直接参与剧情的发展，是表现矛盾冲突的有力手段。他在曲式方面的独创性也很突出，他的交响套曲结构和各乐章之间的功能关系，从不拘泥于一格，而是按构思需要灵活变化。他的音乐语言极为复杂和异乎寻常地大胆。电影音乐和歌曲的风格纯朴、明朗、清澈。总之，对各种各样的主题形象——悲剧性的、喜剧性的，他都有极大兴趣，音乐既充满感情又富有深刻的哲理性。

对比其他欧洲国家而言，对俄国音乐发展的理解更需要了解其社会和政治的背景。1917年的十月革命对包括音乐在内的文化生活的各个方面产生了影响。在音乐家中，把命运转向西方的是斯特拉文斯基和拉赫玛尼诺夫，但是革命的后果将更加显著地影响着那些留守下来的人，肖斯塔科维奇就是其中的代表。他是唯一一个在苏维埃美学范畴内创造自己全部作品的优秀作曲家。

肖斯塔科维奇的《第一交响曲》完成在19岁，是他在音乐学院的毕业作品，以给人深刻印象的自信、本质上保守的调性化风格写成，这部作品也使他享有了国际声誉。在《第二交响曲》和《第三交响曲》中，作曲家都运用了马克思主义的歌词，作品在调性的自由化和整体风格的复杂方面显得十分突出。《第五交响曲》是为庆祝十月革命二十周年所作，演出获得了空前的成功。作曲家认为："此作的特点之一就是主题个性的稳定化，这部作品从头到尾的构思都是抒情性的，在乐曲的中心看到一个饱经沧桑的人。末乐章解除了前几个乐章的悲剧性的紧张的搏动，使之成为生的乐观和喜悦。"的确，这首交响曲是以表现内在矛盾与冲突为特征的悲剧交响曲，它的主题思想——克服孤独、痛苦，走向乐观，与贝多芬交响曲的"从黑暗到光明、从痛苦到欢乐"的主题比较接近，因此也有人把这部交响曲称为"贝多芬风格"的作品。《第七交响曲"列宁格勒"》是作曲家"战争交响曲"三部曲（第七、第八、第九）宏伟开篇的代表，这部作品既是作为反法西斯的音乐宣言而名垂青史，也是作曲家交响曲创作中的丰碑式杰作，同时它又是作曲家最容易被接受的交响曲之一。《第八交响曲》反映了苏联人民所经历的灾难和痛苦，可谓是人民苦难的悲剧性史诗，作曲家本人也曾经表达过他的观点和蕴含在这部交响曲中的哲学思想。他认为生活是美好的，黑暗的东西存在，但终将灭亡。从1957年到1962年，肖斯塔科维奇创作了以历史为题材的三部交响曲——《第十一交响曲》《第十二交响曲》《第十三交响曲》。《第十一交响曲》被看作是作曲家第一首真正意义上的标题性作品，作品是为了纪念1905年的大屠杀而作，作曲家在标题下融入了深刻的思想，诸如人性的光辉、对暴政的反抗等。通常明显打上苏维埃烙印的作品在西方是不受重视的，但是《第十一交响曲》却是一个例外，它成为肖斯塔科维奇在世界范围内受到最欢迎的作品之一。首先，它以反抗沙皇的暴政为题材，而反抗专制统治是具有普遍意义的；其次，音乐所表达的与命运对抗的精神和英雄气概与贝多芬的交响曲一脉相承，由此这部作品成就了在听众心中的地位。《第十四交响曲》的形式是套曲，实质是室内乐，作品由十一个乐章构成，为男女声独唱与乐队而作。在这十一个乐章采用的诗篇中，死亡成为共同的主题，这也是作曲家晚年在弦乐四重奏和交响乐创作中贯穿的主题。

2. 作品赏析

《d小调第五交响曲》又名《革命》交响曲，创作于1937年，同年11月21日在列宁格勒首演。肖斯塔科维奇本人称这部作品是"一个苏联艺术家对于公正批评的、实际的、创造性的回答"。这是由于1932年以来，随着苏联加强整顿国内的体制，艺术受到"社会主义写实"教条路线的指导，结果连

早已扬名世界的肖斯塔科维奇的作品亦受到苏联当局的批判。这部作品就是作者在这种情况下所完成的。《d小调第五交响曲》规模宏大，风格鲜明，具有"贝多芬的精神"，因此此曲也常被比拟为《命运交响曲》，或被评为"新贝多芬风格"的交响曲。虽然此曲的直接理念被认为是"人性的设定"，但是乐曲并不设标题，而以纯音乐构成。

第一乐章采用从容的快板。大胆跳动的主题，令人联想起贝多芬的大赋格曲主题。乐曲首先由大提琴、低音提琴与小提琴以八度奏出主题，阴沉而森严。

谱例 7-19

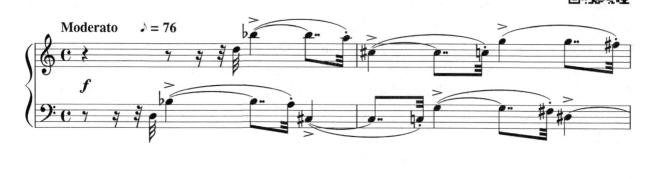

接着，这个主题不久便消退为一个摇曳的伴奏音型，在其上方是一个衍生出的温和的旋律，它的气息宽广并带有沉思意味，像是作曲家沉浸在童年的回忆中……

谱例 7-20

第二主题前半部音乐是以竖琴的和弦和简单的弦乐音型伴奏为背景奏出，是浪漫主义情感的流露，是以崇高的抒情为主。

谱例 7-21

　　在一阵管乐器（长笛、单簧管、低音大管、圆号）喧嚣过后，第二主题在大提琴的阴沉演奏下结束呈示部。发展部，先由低音提琴、钢琴在极低音区冷冰冰地奏出之前大提琴的收尾音型。圆号奏出第一主题旋律，不同乐器不断向高音区发展，节奏渐渐加快。小号又奏出第一主题旋律，以定音鼓和小鼓伴奏为背景。最快的速度是在再现部之前，在进行曲之后紧张的二重卡农中，悲剧得到了发展，音乐近似于悲壮的宣叙。速度缓慢的音乐抑制了展开部的动力。低沉的大锣与低音铜管响起，让人难以忍受。第二主题由长笛、圆号奏出，单簧管与双簧管又再次陈述第一主题，乐章最后由钢片琴敲出冰冷的上行半音阶，逐渐消逝。

　　（二）朱践耳《合唱交响曲——英雄的诗篇》

　　1. 创作背景

　　《合唱交响曲——英雄的诗篇》完成于20世纪60年代初期，当时年轻的朱践耳先生看到了第一次出版的《毛泽东诗词》，被诗词中的磅礴气势和英雄的革命精神所震撼与感动，决定用气势磅礴的交响音乐来表现这部不朽的力作。体裁形式最终定为"合唱交响曲"。朱践耳先生在回忆录中写道："当时正逢《毛泽东诗词》第一次公开发表。读了这些词，我觉得形象生动，诗意甚浓，每一首虽然只有八句，内涵却很丰富，引起了我丰富的艺术想象，在音乐上大有用武之地，自然而然地灵感就来了，水到渠成……这一次选题对头，创作方法对头，写得顺利，效率也高。……写得较为顺利，也较快，其中有一个原因，即有一定的生活阅历。我多少有过几年部队的生活体会，有写部队歌曲的经验，又读了《星火燎原》《红旗飘飘》等文集中不少亲身经历过长征的人写的回忆录，文笔很朴实、真切、生动。因此，选择这个题材对我是合适的。"

　　作曲家陆在易先生曾说："人声有时可以达到器乐所不能达到的效果。"在《英雄的诗篇》中，朱践耳发挥了人声灵活、可塑性强的特点，将诗词所蕴含的豪迈气概和深刻的抒情性运用人声给于了准确的表达。

　　英雄的诗篇共六个乐章。歌词选用了毛泽东同志早年在中国工农红军长征途中所写的六首诗词。作品中没有翻雪山、过草地的具体描写，而是通过旋律寄情，赋予长征精神新时代的意义。中国工农红军的伟大长征，被誉为"地球上的红飘带"。红军将士们在艰苦的行军与作战间隙仍然保有对生活的热爱，创作了很多诗词。其中，毛泽东创作的长征诗词以气吞山河、用词深邃、朗朗上口而流传甚广，也是毛泽东诗词中最重要的部分，被誉为"成就最高、影响最大、传播最广"的描写长征的诗词。细数毛泽东长征诗词作品，大体有《十六字令三首》《忆秦娥·娄山关》《念奴娇·昆仑》《七律·长征》《清平乐·六盘山》《六言诗·给彭德怀同志》《沁园春·雪》等。这些长征诗词，充满热情、执著、坚毅的革命乐观主义精神，对长征中的红军指战员起到了巨大的鼓舞激励作用，不仅生动地反映了红军长征辗转曲折的行动轨迹，更艺术地再现了红军长征历经困苦走向胜利的光辉历程。

　　2015年，是中国工农红军长征胜利80周年，由上海交响乐团名誉音乐总监、指挥家陈燮阳执棒，上海交响乐团与上海歌剧院合唱团联合演出了《英雄的诗篇》。时隔53年，《英雄的诗篇》再一次回响在上海舞台，朱践耳夫人舒群告诉记者："隔了这些年再听这首作品，还是不落伍。"

2. 作品赏析

毛主席的诗词浓缩了半个世纪的中国革命的历程，在诗词中，一方面体现了大气磅礴的革命气概和气吞山河的英雄情怀，另一方面也充分显示了中国的领导人对于革命前程的高瞻远瞩。在题材的要求下，朱践耳没有直接采用某种现成的曲调，而是结合英雄性格的特性和中国民族音调特征的集中，构思了英雄主题。英雄主题，运用带有庄重威严的音调，塑造了具有革命英雄主义的无产阶级英雄人物形象，即长征中中国工农红军的英雄形象。

谱例 7-22

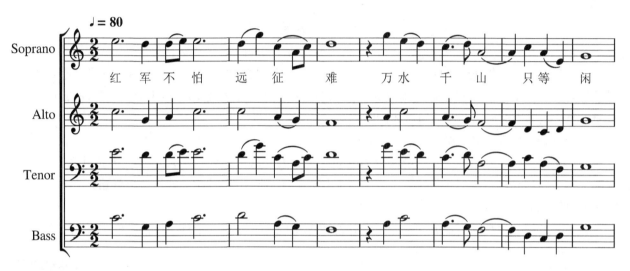

朱践耳在英雄主题的组织上，采用了大三度、纯四度以及纯五度音程，其主干音构建的音程关系，突出了主题开阔与威严的特点，其明朗的效果象征着红军形象的高尚与崇高，下行采用小三度、大二度音程，与上行的开阔威严产生对比，带有装饰音感觉的小音程给人以紧缩感，带有悲剧性色彩。

谱例 7-23

作者不是孤立的以个别乐章对诗词进行解释，同时也不是按照历史事件的先后顺序来安排毛泽东的五首诗词，而是把几首词看作是无产阶级革命者在一个革命的历程中，对革命之情的多方面抒发，并定位在歌颂中国工农红军的英雄性这一核心思想上。为此，作曲家把乐曲的各乐章看作是一个完全统一的整体，并在较严格的套曲结构原则下将五首诗词贯穿于英雄主题，结构上的平衡与集中统一体现在英雄主题的构思中，全曲通过主题的呈示、变形、发展、再现达到突出英雄主题的效果。

在整部作品的结构布局上，作者综合运用了首尾呼应、倒叙、插叙等结构方式，于各个分乐章中以点睛之笔点明主题。需要指出的是，曲作者在创作这部作品时反复使用了主导主题的旋律因素，通过多次重复与变形，强调和突出了红军形象的清晰性与多样性，并且从作者所重复曲调的不同位置，可以清晰地了解诗词所要表达的精髓所在，即"英雄性"。

英雄主题是贯穿全曲的音乐线索，统一的音乐风格与变化自如的表现形式是英雄主题多重性格表现的最好表达。作为中华人民共和国成立后第一部以毛泽东诗词为题材创作的作品，交响合唱《英雄

的诗篇》的体裁形式及其表现的英雄性与交响性，有着深刻的思想性与艺术性，同时，对我国合唱音乐以及交响音乐的发展做了有益的尝试和积极的探索。

第一乐章《清平乐·六盘山》。

清平乐·六盘山

天高云淡，

　　望断南飞雁。

不到长城非好汉，

　　屈指行程二万。

六盘山上高峰，

　　红旗漫卷西风。

今日长缨在手，

　　何时缚住苍龙？

毛泽东的这首词创作于 1935 年 10 月，最早发表于《诗刊》1957 年 1 月号。这首词是红军在 1935 年长征胜利会师后，决定把革命落脚点放在陕北的根据地上。红军翻越六盘山时，主席站在山顶上，展望未来，内心万分感慨，革命何时才能够成功。

该乐章是男高音领唱、混声合唱与乐队相结合。

这一章是奏鸣曲式写成。主部与副部形成对比，在展开部的部分，乐队充分展开了副部主题，再现部主部主题与副部主题统一于主调上，寓意着代表崇高的理想和坚毅勇敢的英雄性格，在对比和矛盾斗争中有了更充分的展示。

音乐一开始，象征红军形象的主导主题就鲜明地出现了，与第五乐章《长征》中出现的完整的主导主题形成呼应。

谱例 7-24

"六盘山"主部主题深情而舒展，由双簧管演奏，竖琴与钢片琴衬托。

谱例 7-25

"天高云淡，望断南飞雁"的歌词，由男高音合唱唱出，气势宽广，表现了对留在南方红军根据地的英勇战士和劳动人民的怀念。

在展开部，副部主题与六盘山的主部主题形成对比，这部分的乐队对副部主题进行了充分展开，副部主题的基本旋律是从主导主题变化而来。

谱例 7-26

　　再现部时，主部主题与副部主题统一在主调上，旋律更为辽阔。
　　第二乐章《西江月·井冈山》。

西江月·井冈山

山下旌旗在望，
山头鼓角相闻。
敌军围困万千重，
我自岿然不动。
早已森严壁垒，
更加众志成城。
黄洋界上炮声隆，
报道敌军宵遁。

　　这首词创作于 1928 年秋，最早发表于《诗刊》1957 年 1 月号。1928 年国民党令湘赣两省的军队对共产党进行了第一次、第二次围剿，最终共产党军队取得了胜利，毛主席在此背景下写下了这首词。
　　这个乐章是复三部结构，由三个部分组成，突破了原来诗词上下两阕的结构。这三个部分分别是：第一部分"山下旌旗在望，山头鼓角相闻"，形象地描绘了两军对峙的场面；第二部分"敌军围困万千重，我自岿然不动。早已森严壁垒，更加众志成城"；第三部分通过"黄洋界上炮声隆，报道敌军宵遁"的胜利场面来结束这一场激烈的战争。
　　音乐的开始是由男低音赋格段作为主部主题，展现"旌旗在望""鼓角相闻"的图景，用四部轮唱的方式来表现。通过调式调性的变化将此起彼伏的壮观景象表现出来。旋律在 C 调上展开，副部则是对红军战士坚如磐石形象的刻画。

谱例 7-27

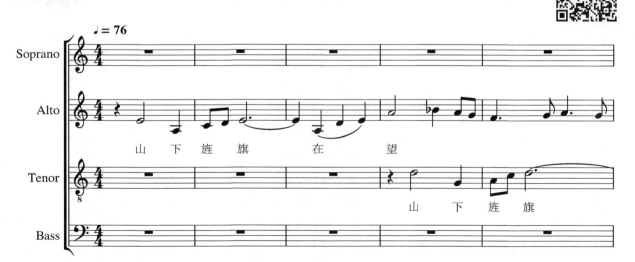

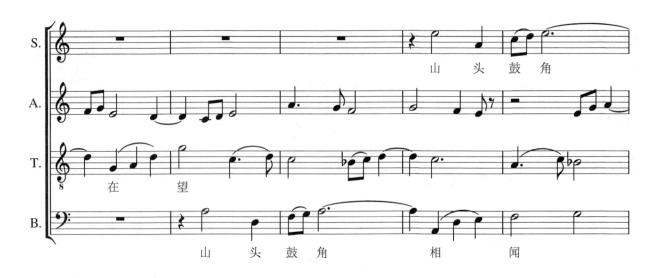

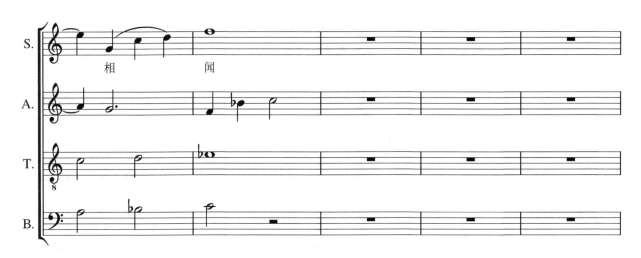

　　声乐部分从强拍进入，表现了我军虽然身处困境却依然坚强与自信的精神面貌，第一部分的"敌军围困万千重，我自岿然不动"是男声二部重唱，为了更好地表现这一乐观情绪，作曲家在表现战争情景处使用了语气助词"嗨"，产生了如同劳动号子般的效果。作者在器乐部分通过管乐组乐器与弦乐组乐器的对比，在旋律部分造成紧打慢唱的效果，生动地刻画出红军战士坚如磐石的英雄形象。

　　在全曲的高潮处也是再现部的呈现，主导主题的出现似乎是这场战斗的胜利总结。最后的尾声在pp 的力度进入，以宣告战争结局的"报道敌军宵遁"作为结尾很有意义，隐约的军号声隐喻着战斗还在继续。

　　第三乐章《菩萨蛮·大柏地》。

菩萨蛮·大柏地

赤橙黄绿青蓝紫，
谁持彩练当空舞？
雨后复斜阳，
关山阵阵苍。
当年鏖战急，
弹洞前村壁。
装点此关山，
今朝更好看。

《菩萨蛮·大柏地》是毛泽东于 1933 年夏创作的一首词。此词以欢快的笔调，描绘了一幅色彩斑斓的大柏地雨后的壮丽景色。全词以动态描写景物，巧妙地运用联想，主观的情志美与客观的自然美、社会美统一，情景交融，富有韵味。

第三乐章作为整部作品的穿插部分，音乐简单明丽，起到连贯及对比的作用，通过回忆的方式表现了英雄性格的不同方面。

这一乐章是一首同声合唱，单三部曲式结构。女声的二部合唱织体和谐、流动、互补，是整部作品中最富有抒情性和色彩性的部分。根据原词作，作曲家把本章分为三个部分：

第一部分"雨后复斜阳，关山阵阵苍"，描绘了激战后的场景，旋律写作采用白描的方式，展现了一幅清丽无尘的雨后美景。第二部分"当年鏖战急，弹洞前村壁"，在情绪表达上再现了当年战争的激烈，又暗示了战争的艰苦，旋律变化再现了第二乐章《井冈山》的副部主题，表现出红军战士坚韧不拔的精神。第三部分"装点此关山，今朝更好看"，是对革命前程的美好憧憬。通过对第一部分的变化再现，此时的旋律线条更加舒展，音区也在此处推向全曲的最高点，既是对前面战斗经验的总结，也是对未来的展望，最后回到展现彩虹梦幻的景象之中，表现了红军将士的革命乐观主义情操。

乐队引子只有 6 小节，轻灵的旋律仿佛彩虹，弦乐器在六连音伴奏下，长笛奏出三连音的旋律，女高音从弱拍进入，唱出本乐章的主题——"赤橙黄绿青蓝紫，谁持彩练当空舞"，并以此为基础，发展出一个完整的乐段，构成第一部分。

谱例 7-28

这一部分的后半段是女高音声部和女低音声部的轮唱，弦乐组奏出引子的旋律作为连接部，以更加自由的节奏强调旋律的优美感。回声式的补充，使得整个乐句更加连贯，唱出了革命战士的高尚情操。

本乐章的第二部分是写战斗的回忆，表现了红军坚韧不拔的性格和发扬战斗精神、夺取抗战胜利的决心。

这一部分如同一个大的连接部分，音乐主题采用了第二乐章"敌军围困万千重"的旋律，通过旋律线条的拉宽拉长深化了乐曲的意境。

谱例 7-29

《大柏地》主题

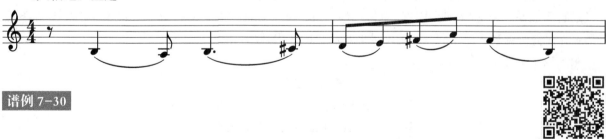

谱例 7-30

《井冈山》主题

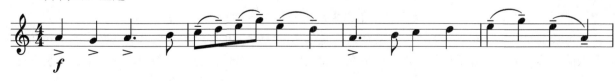

第三部分是全曲的再现段，唱词反复运用诗词的最后两句，旋律在第一部分的基础上做了发展。情绪欢快，前后呼应，赞颂祖国大好河山的壮丽景致。在全曲的尾声，音乐回归到对自然景色的描绘，与引子首尾呼应。

第四乐章《十六字令三首》。

十六字令三首

山，快马加鞭未下鞍。

惊回首，离天三尺三。

山，倒海翻江卷巨澜。

奔腾急，万马战犹酣。

山，刺破青天锷未残。

天欲堕，赖以拄其间。

三首小令凸显了湘江之战后红军面临的紧张局势。"快马加鞭""惊回首""奔腾急""天欲堕"，寥寥数语，战事危急的情形跃然纸上。但"万马战犹酣""赖以拄其间"，笔锋一转，就把红军将士饱满的战斗激情和坚韧的革命意志表现得淋漓尽致。

第四乐章是一首男声合唱，作者为了创作鲜明的艺术形象，在表现风格上赋予了作品造型化的特质。主部与插部的强烈对比在穿插中进行，两个插部一个是进行式的，具有勇往直前、所向无敌的气概；第二个则是第一乐章副部主题的再现，豪放而热情。

不同的乐器音色表现山的陡峭险峻，声乐部分则是更多赋予了器乐性、造型性的特点。乐曲中还加入了中国戏曲中常用的乐器梆子，并且结合弦乐丰满的音色，在强烈的音色对比中突出马蹄的清脆声，并贯穿整个第一插部。因而，形象的马蹄声起到了背景铺垫的作用，而进行式风格的旋律则起到了主导作用。

谱例 7-31

乐队伴奏除了梆子的典型音型的特殊作用以外，刮奏也是呼应了作品风格塑造的需要。

第二主部依然是在富有爆发力的情绪中开始，是对第一主部的强调。从"山"到"奔腾急"，这部分的旋律进行与节奏完全重复第一部分，与第一主部有所区别的是，伴奏部分更加突出节奏感与力度，圆号深沉的音色与声乐部分男声雄浑的音色在统一的旋律走向中，共同塑造音乐的形象。

第三主部在渐慢的速度中突然爆发，又回到了激昂突进的情绪中。

这首作品是整部交响合唱中比较有特色的一首，除了在曲式结构的设置上有特点，在配器与音乐造型上，也充分体现作曲家独到的艺术见地与高超的艺术技巧。

第五乐章《七律·长征》。

七律·长征

红军不怕远征难，万水千山只等闲。

五岭逶迤腾细浪，乌蒙磅礴走泥丸。

金沙水拍云崖暖，大渡桥横铁索寒。

更喜岷山千里雪，三军过后尽开颜。

这是长征时期毛泽东创作的唯一一首律诗，定稿于1935年10月。毛泽东以高度凝练的诗句和生动形象的比喻，把两万五千里的万水千山串在一起，回顾了红军长征的艰难历程，歌颂了红军长征的

伟大壮举。"更喜岷山千里雪，三军过后尽开颜"是全诗的点睛之笔，道出了毛泽东在长征途中的心境从焦急忧虑到胜利喜悦的转换。

第五乐章是对全曲的终结部分，红军的英雄气概在此被演绎得淋漓尽致。该作品的曲式结构采用了回旋、奏鸣原则的混合曲式。

英雄主题在该乐章的主部数次渐强，副部运用了第二乐章的副部主题，同样是声部递增的手法，声势变得越来越浩大，如同红军经过长征之后的壮大成长。

第一插部是对第一乐章主部主题的再现，表达了深情的回忆和远大的理想，第二插部是两个舞蹈的场面，主题采用了陕北的秧歌音调，寓意红军经过长征后胜利到达陕北的心情，最后在寓意英雄主题宽广有力的颂歌中结束。

主导主题最完整地出现在第五乐章的主部主题中，这个乐章的副部主题仍然采用了第二乐章的副部主题。而它的第一插部又重现了第一乐章的主部主题，它是在弦乐器和竖琴的轻柔衬托下，由双簧管演奏的，好像在胜利时刻对走过的革命道路的回望，又好像是在高瞻远瞩，对未来的憧憬。整部作品最后结束在不断发展、气势更加宏伟的主导主题上。

作曲家对代表中国工农红军的英雄性格进行归纳，在音乐上的表现用代表英雄性格的音乐主题表达。总之，从我国大型合唱作品的创作历史上看，其产生的社会影响和音乐创作上所取得的成就，《英雄的诗篇》应视作20世纪交响合唱音乐的第一部，也应是值得重视的作品。

交响乐作品对于人类情感的反映是极为强烈、热情和敏感的。作曲家们以赋予生命的冲动和意识，用音符、节奏、旋律表达自己对存在和死亡的思考，这些至今仍回响在我们耳畔、脑际的经典作品所表现出的对至死不渝的追寻、对壮丽秀美自然的向往、对灿烂民族文化的坚守、对生命本质意义的拷问将不断影响着我们，爱情将一直持续下去。

参考文献

[1] 杨民望. 世界名曲欣赏 [M]. 上海：上海音乐出版社，1999.

[2] 罗传开. 外国名曲欣赏词典 [M]. 上海：上海音乐出版社，2003.

[3] 莱特. 聆听音乐 [M]. 北京：生活·读书·新知三联书店，2012.

[4] 曹耿献，方小笛，马西平. 交响音乐赏析 [M]. 西安：西安交通大学出版社，2013.

[5] 王薇. 朱践耳交响合唱《英雄的诗篇》研究 [D] 南京：南京艺术学院，2008.

[6] 李波. 试析朱践耳"第十江雪交响曲"[J]. 乐府新声（沈阳音乐学院学报），2005（03）：27-32.

[7] 张少飞.1949—1981年间的中国管弦乐创作研究 [D]. 南京艺术学院，2008.

[8] 卢广瑞. 时代与人性：朱践耳交响曲研究 [M]. 上海：上海音乐学院出版社，2005.

思考题

1. 谈谈你对交响乐中"民族之情"的理解。
2. 谈谈你对交响乐中"悲剧之情"的理解。
3. 谈谈你对交响乐中"自然之情"的理解。

第八章 小型交响音乐作品

章节导论

交响音乐中除了交响曲、协奏曲、序曲、组曲、交响诗等大型的体裁形式以外，还有很多较小的体裁，如进行曲、圆舞曲等。这些小的作品与那些辉煌灿烂的大型作品一起构成了交响音乐的海洋。体裁虽小，却同样绚烂夺目，本章我们将介绍和赏析一些小型的交响音乐作品。

第一节 进行曲

通常大家都会认为进行曲是一种在室外演奏、带有步伐节奏的队列音乐，但实质上，它的内涵更加丰富。进行曲从诞生起至今，随着政治、战争、科学、艺术以及人类生活等因素的变化，已经发展成为演出场所广泛、演出形式多样、实用与欣赏兼并的音乐体裁。

一、进行曲概述

进行曲是一种用步伐节奏写成的乐曲，其起源可以追溯到16世纪的战争曲，当时用以鼓舞战士的斗争意志，激发战士的战斗热情。从17世纪起，进行曲由通常伴随队伍行进或用于世俗性的礼仪活动，逐渐进入音乐会演奏以及歌剧、舞剧音乐中，最终成为一种特定的音乐体裁。

进行曲常以偶数拍做周期性反复，结构规整、节奏鲜明，能起到鼓舞人心、增强气势的作用。按内容可分为军队进行曲、仪式进行曲、婚礼进行曲、葬礼进行曲和凯旋进行曲等。

可以说世界上最早的进行曲诞生于战争，也就是说，进行曲的诞生与军队和战争有很密切的关系。最早的进行曲是为了鼓舞战士们的斗志而演奏的音乐。随着时代的发展，进行曲也逐渐脱离出"战场"，成为作曲家创作的体裁形式之一。在婚礼中，新郎、新娘和着音乐步入幸福的殿堂；葬礼上，人们迈着沉重的步伐，耳畔缓慢庄严的音乐增加了凝重感，因此就有了演奏速度缓慢的婚礼进行曲、葬礼进行曲等。另外歌剧、舞剧中有关历史题材、战争题材的作品也会涉及进行曲。进行曲从最早的户外移到了室内，使用在歌剧、舞剧等大型的音乐作品中。

进行曲有两种基本的形态，一种依然保留着实用性的特点，在户外以人声或者铜管乐器来演唱或者演奏，多用于阅兵、队列、庆典等活动。另一种是独立演奏的曲目，这些作品有的是为歌剧、舞剧的场景所创作的音乐，有的是为音乐会创作的进行曲体裁的作品，其中都不乏优秀之作。我国的《运动员进行曲》本来是为大型运动会上运动员入场和退场时所作，但现在却被广泛用于多种场合，这首作品甚至还被改为合唱作品在音乐厅演唱。《中国人民解放军进行曲》原本是一首齐唱的歌

曲，但是因为其坚定的节奏、高亢的旋律和广泛的受众，后来被改编为管弦乐曲，成为独立的演奏曲目。

还有些作曲家在创作时会借用进行曲的概念，创作出其他形式的进行曲作品。比如莫扎特的《土耳其进行曲》、舒伯特的《军队进行曲》等。

现在，进行曲已经成为独立的音乐体裁形式，应用于各种声器乐作品中。从演奏速度上看，进行曲已经不再限于每分钟演奏多少拍，一定要和人的行走步伐相一致，而是根据作曲家的创作需求改变速度。演出的场合也不一定只在室外，它也成为音乐厅中的座上客。

二、作品赏析

（一）《义勇军进行曲》

《义勇军进行曲》创作于1935年，原是电影《风云儿女》的一首主题曲。1934年春，田汉决定写一个以抗日救亡为主题的电影剧本。在他刚完成一个故事梗概和一首主题歌的歌词时，就被国民党反动派逮捕入狱。这首歌词是他写在香烟的锡纸衬底上从狱中传出来的，由夏衍转交给聂耳谱曲（之前聂耳曾主动要求为田汉写就的主题歌《义勇军进行曲》谱曲）。当聂耳读到歌词，他仿佛听到了母亲的呻吟、民族的呼声、祖国的召唤、战士的怒吼……爱国激情在胸中奔涌，雄壮、激昂的旋律从心中油然而生，很快就完成了曲谱初稿。一首表现中华民族刚强性格、显示祖国尊严，同仇敌忾、团结一心抗击敌军的革命战歌就这样诞生了。

《义勇军进行曲》一经问世，就因其奋进的词文和优美的曲调迅速传遍祖国大地，并远播海外。抗日战争期间，美国黑人歌王保罗·罗伯逊在纽约听到《义勇军进行曲》后，非常喜爱，不仅用英语四处演唱，还在莫斯科举行的纪念普希金诞辰150周年大会上用汉语演唱，并用汉语灌制了唱片。第二次世界大战将要结束时，美国国务院曾提出：在反法西斯战争胜利之日演奏的各战胜国音乐时，就选定《义勇军进行曲》作为代表中国的音乐。

1949年9月27日中国人民政治协商会议第一届全体会议通过《关于中华人民共和国国都、纪年、国歌、国旗的决议》，"在中华人民共和国的国歌未正式制定前，以《义勇军进行曲》为代国歌"。

2004年3月14日第十届全国人民代表大会第二次会议通过了《中华人民共和国宪法修正案》，正式将《义勇军进行曲》作为国歌写入宪法。

此歌全曲基调高亢、激奋、震撼人心，象征着中华民族不屈不挠、英勇奋进的精神，是一首可以和《马赛曲》《国际歌》相媲美的中国战歌。聂耳谱曲时不仅用满腔热血，而且运用高超的作曲技巧，他把长短参差不齐的散文式自由体新诗精心安排，一气呵成。

歌曲引子用分解的大调主三和弦音（do、mi、sol）和三连音节奏构成号角式音调，似在热情奔放地召唤人们奋起战斗。歌曲就在这一基础上环环相扣、层层推进。歌曲由第二拍弱起，并做四度上行跳进，显得庄严雄伟而又富有推动力。这一进行贯穿全曲，曲末并做多次重复，给人以坚定不移、势不可挡之感。歌曲的第三乐句"中华民族到了"用重音（">"）唱出，强调了形势的严峻；突然乐句被一个八分休止符打断，接着唱出"最危险的时候"，告诉人们国家和民族正面临着生死存亡的抉择。第四乐句"每个人被迫着发出最后的吼声"之后，随着大三和弦不断做上行模进，在三次层层向上的"起来"呼喊之后，号角式的音调再现了，像一声冲锋号，激励着无数战士冒着敌人的炮火前进！结尾时再三强调"前进"两字，音乐上富有动力，象征着中国人民百折不挠、勇往直前的伟大精神。

谱例 8-1

义勇军进行曲

田汉 词
聂耳 曲

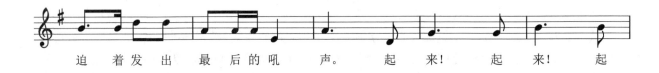
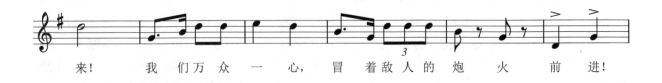
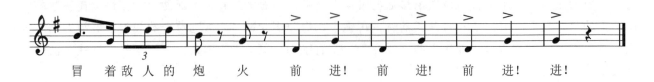

（二）《中国人民解放军进行曲》

1939年，在《黄河大合唱》的影响下，我军广大音乐工作者不断创作出很多优秀的歌曲和大合唱。其中，由公木作词、郑律成作曲的《八路军进行曲》就是当时影响最为广泛的一首大合唱。

公木　　　　　　　　　　　　　　郑律成

1938年，词作家公木先生（原名张松如，1910—1998）与作曲家郑律成先生（1914—1976）一同在抗大文工团创作室工作，他们住在延安的一个窑洞里，同饮一桶水，同吃一挑饭，也常常一起听红军在井冈山开创革命根据地的故事，听红军长征中遵义会议和过雪山草地的故事。

1939年7月，郑律成为公木的《子夜岗兵颂》等诗歌谱曲后，他俩又决定创作一部《八路军大合唱》。公木用三四天的时间就写出了《八路军进行曲》《八路军军歌》《快乐的八路军》《骑兵歌》《炮兵歌》《军民一家》《八路军和新四军》七首歌词，加上原来的《子夜岗兵颂》，正好八首，俨然突出了一个"八"字。谱曲这项光荣而又艰巨的任务，理所当然地落在了郑律成身上。因为当时没有钢琴和手风琴，郑律成只能一边谱曲，一边摇头晃脑地打着拍子哼唱，有时，他还围着窑洞中的一张白木渣桌子转悠。功夫不负有心人，一个多月过后，也就是当年的八九月间，全曲终于创作完成了。很快《八路军大合唱》就在延安的军民中唱响。1939年冬，鲁艺音乐系将作品油印成册，并在杨家岭中共中央大礼堂由郑律成指挥进行了演出。不久，《八路军进行曲》和《八路军军歌》即刊登在《八路军军政杂志》上。从此，我军首部重要的大合唱从延安迅速传遍了全国的抗日民主根据地。

《八路军进行曲》是《八路军大合唱》套曲中的第一首歌曲，它激昂、嘹亮的旋律，深受全国军民的喜欢。《八路军大合唱》套曲于1941年荣获由毛泽东、周恩来捐助的"五四青年奖金委员会"颁布的"音乐类甲等奖"。

1946年，这首见证了人民军队成长壮大的著名进行曲更名为《中国人民解放军进行曲》。1988年7月25日，经中共中央批准，中央军委决定正式确定《中国人民解放军进行曲》为中国人民解放军军歌。

"向前！向前！向前！我们的队伍向太阳，脚踏着祖国的大地，背负着民族的希望……从无畏惧，绝不屈服，英勇战斗，直到把反动派消灭干净……"伴随着这昂扬的歌声，不只是中国军人，应该是每一个中国人都非常自豪！

谱例 8-2

中国人民解放军进行曲

公 木 词
郑律成 曲

(三)《拉德斯基进行曲》

《拉德斯基进行曲》由奥地利作曲家老约翰·施特劳斯作于1848年。作曲家一生共写过150多首圆舞曲，是维也纳圆舞曲的奠基人之一，这部作品是老约翰最著名的代表作。

这首曲子本是老约翰·施特劳斯题献给拉德斯基将军的。拉德斯基是奥地利的陆军元帅，他积极维护奥地利帝国殖民统治，曾率领军队侵略邻国意大利，并在意大利北部任总督多年。这首进行曲正是炫耀了奥地利哈布斯堡王朝的武力和拉德斯基的威风。后来，就连施特劳斯本人及其子小约翰·施特劳斯也不愿再演出这首进行曲。尽管如此，《拉德斯基进行曲》还是以其脍炙人口的旋律和铿锵有力的节奏征服了广大听众，人们也就渐渐地忘记了拉德斯基那段不光彩的历史，这首曲子成为流传最为广泛的进行曲，经常在音乐会中被当作保留节目演奏。

老约翰·施特劳斯

乐曲由三部分构成。一开始是乐队的全奏，简短明了，坚定有力。

谱例 8-3

之后是第一部分主题，旋律轻快，节奏跳跃，极富特色，仿佛让人们看到了一队士兵轻快地行进。

谱例 8-4

反复一遍之后，音乐经过一个全乐队齐奏的过渡句，随后进入第二部分。这是一个轻松、舒展的主题，它优美动听，充满了自豪和积极振奋的情绪。

谱例 8-5

音乐的第三部分再现了第一部分的主题。

《拉德斯基进行曲》常见的版本还有为管乐队所作的改编曲。我国的作曲家也曾将此曲改编为中国传统民族器乐演奏的版本在国外出演，受到了国外观众的好评。

(四)《婚礼进行曲》

欧洲的青年人在教堂里举行婚礼时大都遵循这样的传统：当新郎和新娘缓缓步入教堂，在神父的主持下举行婚礼仪式时，教堂里回荡着由管风琴轻轻奏出的《婚礼进行曲》。

谱例 8-6

这首乐曲选自德国作曲家瓦格纳歌剧《罗恩格林》第二幕里的一首混声四部合唱，后来改编成管弦乐就成了现在的《婚礼进行曲》。

这首乐曲曲调优美，速度徐缓，庄重而抒情。世界音乐文献中恐怕再也没有哪一首乐曲能像此曲这样恰如其分地烘托出那种婚礼所需要的虔诚、庄严而又充满巨大幸福的气氛。

而当婚礼仪式结束时，教堂里又响起了另外一首《婚礼进行曲》，它取自德国作曲家门德尔松为莎士比亚戏剧《仲夏夜之梦》所作配乐中的《婚礼进行曲》。乐曲以响亮的小号开始，接着进入到一段庄严的列队进行音乐，接下来是较为轻松活泼的进行曲，重复两次后木管乐器的优雅声逐渐淡去。它的旋律热烈激昂，朝气蓬勃。

谱例 8-7

多少年来，瓦格纳和门德尔松的《婚礼进行曲》成为一对非常完美的姊妹篇。然而，如果瓦格纳当年能够知道后人把他的名字与门德尔松放在一起，他一定不能容忍。因为瓦格纳的艺术理想和趣味与门德尔松大相径庭，他始终把门德尔松的音乐看成是敌对的艺术。有一次他曾高喊："把亨德尔、门德尔松和舒曼都给我卷到牛皮纸里去！"

(五)《凯旋进行曲》

1832年的一天，一位文弱的青年人来到赫赫有名的米兰音乐学院，要求参加学院录取新生的考试。可是，他被告知已经超过了校方规定的考生年龄。米兰音乐学院规定入学新生年龄不得超过14岁，而这位青年已经18岁了。不过学院的负责人告诉他，如果他在演奏和作曲等方面有出众的才能，那么年龄限制可以放宽。但是这位青年的演奏没有任何一鸣惊人的出色效果，他也交不出什么作品来，于是，米兰音乐学院以"缺乏音乐才能"为由拒绝了他的入学申请。然而，音乐学院的那些冷漠的主考官怎么也没有想到，这位被他们拒之门外的青年人日后成为意大利最伟大的歌剧作曲家，他的作品包括《纳布科》《弄臣》《游吟诗人》《茶花女》《假面舞会》《阿伊达》《奥赛罗》《法尔斯塔夫》等，他就

是意大利著名作曲家威尔第。

1869年埃及总督为庆祝竣工的苏伊士运河工程约请威尔第创作歌剧《阿依达》。剧情为：埃塞俄比亚公主阿依达与其父阿莫纳斯罗被埃及所俘，埃及青年统帅拉达梅斯爱上阿依达，父王趁机让阿依达探听军情，拉达梅斯无意中泄密。埃及公主出于嫉妒便将此事告发，拉达米斯以叛国罪等待被处死，阿伊达在地下石窟中等待着他。最后，这对情人同死于石窟。

《凯旋进行曲》是歌剧第二幕第二场中主人公达拉斯凯旋时的音乐。它辉煌、雄壮，是世界上著名的进行曲之一。

全曲由两个主题组成，第一主题表现凯旋的将士们在行进时的矫健英姿，它威武雄壮、高亢嘹亮。

谱例 8-8

这一主题重复一遍后，接着出现另一段号角性的音调，情绪欢快、热烈。

谱例 8-9

随后乐曲在进行曲节奏的衬托下再现凯旋的主题，最后音乐在热烈雄壮的气氛中结束。

1871年12月24日，《阿伊达》在埃及首演，次年2月8日在米兰的斯卡拉剧院上演，威尔第用一根象牙和黄金制成的指挥棒指挥了《阿伊达》的演出。此后的几个月，《凯旋进行曲》几乎响遍意大利和欧洲的所有舞台。

本节其他推荐欣赏曲目：

《阅兵式进行曲》《迎宾进行曲》《威风堂堂进行曲》《星条旗进行曲》《拉科齐进行曲》《巡逻兵进行曲》《玩具进行曲》《风流寡妇进行曲》《华盛顿邮政进行曲》《斗牛士进行曲》等。

第二节 舞曲

舞曲短小精悍、节奏明快，善于描绘轻松、愉悦、活泼的音乐画面，常以2、3拍子的节奏为主，节拍分明、速度固定、旋律流畅，曲式结构简单、段落性显著，常有特定的节奏型并作周期性反复。舞曲包含了较为丰富的情感表达，有的甚至还包含了充满沧桑的历史背景以及作曲家赋予作品的深刻含义。

一、舞曲概述

舞曲原指为舞蹈伴奏的音乐，后来兼指以舞蹈节奏为基础，专为独立演奏而作的器乐曲或声乐曲。

舞蹈是艺术的一种，起源于劳动，与诗歌、音乐结合在一起，是人类历史上最早产生的艺术形式之一。作为社会意识形态，舞蹈总是鲜明地反映出人们不同的思想、信仰、生活理念和审美要求。它既为一种供人欣赏和娱乐的艺术形式，又具有宣传教育的社会作用。由于各民族、各地区人民的生活、历史、风俗习惯以及自然条件不同，因此所形成的舞蹈风格和特色也有明显的差异。民间舞蹈是专业舞蹈

创作的基础。各国封建社会时期的宫廷舞蹈、各民族的古典舞蹈都和民间舞蹈有着不可分割的联系。

我国是多民族国家，各类民间歌舞浩如烟海。如：北方的秧歌、南方的采茶灯、西南地区的花灯，流行于陕西、山西、山东、安徽、江苏、浙江等省以及东北地区的腰鼓舞，流行于福建的马灯舞；白族的花棍舞，维吾尔族的盘子舞，蒙古族的筷子舞，壮族的扁担舞、绣球舞，朝鲜族的长鼓舞，傣族的孔雀舞，彝族的跳脚舞，土家族的摆手舞等。

国外的舞蹈同样是种类繁多，风格各异。常见的有法国的小步舞、加沃特、阿勒芒德、吉格，波兰的马祖卡、波罗涅兹，西班牙的波莱罗、哈巴涅拉，意大利的塔兰泰拉、库朗特，捷克的波尔卡，拉丁美洲的探戈等。

目前，世界最为流行的舞曲大致分为十大类：

①探戈舞曲（西班牙文 tango 的音译）；②波尔卡舞曲（捷克文 polka 的音译），是捷克的一种民间舞蹈；③华尔兹舞曲（英文 waltz 的音译），亦译为圆舞曲，起源于奥地利的民间舞蹈，分快三步与慢三步两种；④伦巴舞曲（英文 rumba 的音译），交际舞的一种，源于黑人舞蹈，旋律奔放，节奏复杂，风格粗犷，快速而活泼，舞时带有摇摆动作；⑤摇滚舞曲（英文 rock 的音译），西方现代流行的一种舞蹈；⑥马祖卡舞曲（法文 mazurka 的音译）；⑦迪斯科舞曲（英文 disco 的音译），在美国极为流行，源于黑人歌舞；⑧桑巴舞曲（英文 samba 的音译），源于葡萄牙、巴西；⑨波罗奈兹舞曲（法文 polonaise 的音译），又译为波兰舞曲，源于波兰民间舞蹈；⑩爵士舞曲（英文 jazz 的音译）。

二、作品赏析

（一）《瑶族舞曲》

管弦乐《瑶族舞曲》由刘铁山、茅沅作曲。1951年春，刘铁山随中央访问团到中南和华东少数民族地区访问和调查。在粤北连南县时，有感于瑶族同胞翻身解放的喜悦心情和载歌载舞的欢庆场面，他用当地的传统歌舞鼓乐为音乐素材，创作了《瑶族长鼓舞歌》。1952年初，在北京上演（罗忠镕编为四部合唱）。同年，茅沅将该曲的部分主题改编为管弦乐《瑶族舞曲》并于1953年在北京首演。该曲民族风格鲜明，生活气息浓郁，是中华人民共和国成立初期优秀的管弦乐作品之一，为创作具有我国特色的管弦乐做出了有益的探索。作品曾在许多国家上演，受到广泛欢迎，并被改编为多种体裁的乐曲。

管弦乐《瑶族舞曲》为单乐章复三段体结构：引子+A+B+A+尾声。

引子部分：

谱例 8-10

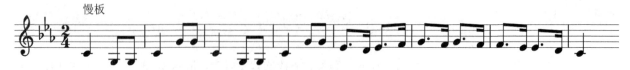

乐曲模仿优雅的长鼓节奏轻轻奏响，仿佛身穿节日盛装的瑶族青年在朦胧的月色中，敲击着长鼓、络绎不绝地从四面八方汇集而来，刻画了节日歌舞盛会之前的活跃气氛。

第一部分（A段）第一主题：

谱例 8-11

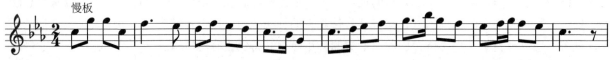

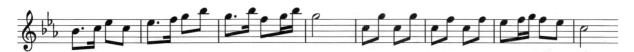

这个主题主要描写美丽的瑶族姑娘婀娜多姿的舞步。音乐非常柔美轻缓,由弦乐器奏出幽静委婉的主题,宛如窈窕少女翩翩起舞、婀娜多姿。

随着主题的发展,越来越多的姑娘加入舞蹈行列,气氛逐渐热烈。管乐奏出活泼欢快的主题,恰似一群小伙子情不自禁地闯入姑娘们的行列,欢腾舞跃,尽情抒发了兴奋的心情。

第二主题:

谱例 8-12

第二部分(B 段):

音乐进入 B 段,乐曲转调,采用三拍子,同样有两个音乐形象。第一主题平稳质朴,柔而不媚,形象地刻画了另一番充满诗情画意的情景。

谱例 8-13

旋律在安宁富有歌唱性中发展,时而又出现跳跃的节奏型,深情委婉又与瑶族特有的柔美舞姿相结合,独具韵味。恰似一对对青年恋人边歌边舞,互诉爱慕之情,共同品味着爱情的甜蜜,憧憬着美好的未来。

接着,进入 B 段第二主题:

谱例 8-14

这个主题具有明显的舞蹈性,好像是小伙子在自己的恋人面前展示那粗犷豪放的舞蹈。

第三部分(A段再现):

再现了第一部分的主题,人们纷纷加入舞蹈行列,欢跳着、旋转着,舞之、蹈之,气氛热烈、感情奔放,酣畅地展示了瑶族男女热情奔放的精神面貌。

尾声以快速的旋律、强烈的切分节奏、乐队全奏等手法,描绘了长鼓声、号角声、歌声、欢乐的叫喊声和热烈的舞步声交织在一起,汇成一片歌舞的海洋,乐曲在强烈的节奏中推向高潮,最后在快速欢畅的情绪中结束。

(二)《匈牙利舞曲第五首》

勃拉姆斯对民间音乐情有独钟,早在青年时期,他就开始收集、记录和改编民歌。在他的创作中,常常引用德国民歌平易、真切而温暖的音调,有意识地发展音乐的民族特点。在多民族聚居的维也纳,他也十分注意吸收奥地利和捷克,特别是匈牙利音乐使人为之倾倒的独特风采。他对匈牙利音乐的风格及节奏做了仔细的研究,还以此为素材编写了21首匈牙利舞曲。这些舞曲充分展现了匈牙利舞蹈的节奏特点和调式风格,具有浓郁的乡土气息,淋漓尽致地表现了匈牙利民族深沉的忧郁和狂热的欢乐,作品通俗易懂,亲切动人。

《匈牙利舞曲》原是勃拉姆斯为钢琴编写的四手联弹曲,后又将其中一部分改编成管弦乐曲,其中尤以《匈牙利舞曲第五首》流传最广,至今仍然出现在音乐会的节目中。

《匈牙利舞曲第五首》采用复三部曲式。主题旋律深情而自由,极具匈牙利吉卜赛音乐粗犷、活泼的特点,为人们勾画了一幅吉卜赛人生活的图画。

第一部分是单二部结构,第一主题旋律热情奔放。

谱例 8-15

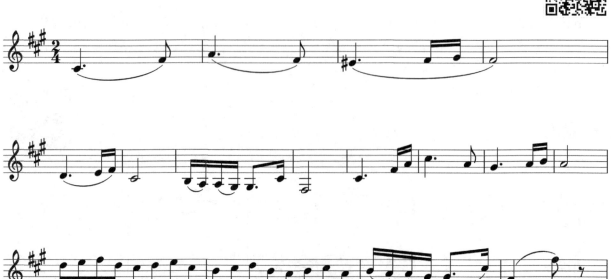

第二主题插入了强烈的切分节奏，并逐渐把欢乐的情绪推向高潮。

谱例 8-16

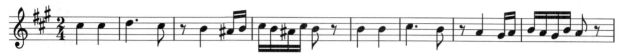

第二部分速度变得更快，曲调带有变奏的成分，由于调性的变化，前后形成强烈的色彩性对比，第一主题清脆活泼、富有生气。

谱例 8-17

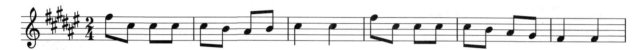

第二主题采用旋律音区的变化和速度的强烈对比，有如诙谐的对话。

谱例 8-18

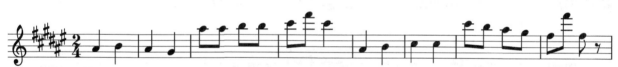

最后乐曲再现第一部分，在热烈而欢快的气氛中结束。

（三）《波莱罗舞曲》

《波莱罗舞曲》是法国作曲家拉威尔一部重要的舞曲作品，同时又是20世纪法国交响音乐的一部杰作。

拉威尔青年时代在学院环境中已有追求标新立异的创作构思和不同一般崭新音响创作的倾向，并用一些富有独创性的管弦乐音色、主题和音乐形象以及大胆引进的爵士乐音乐因素等，丰富了当时法国的音乐。

这首作品是作者在1928年应舞蹈家鲁宾斯坦之邀写的一首伴舞音乐。作品首演时，舞台上放置的是一张大圆桌，一位西班牙女郎就在桌子上跳舞——她的舞蹈逐渐活跃了四周男人们的情绪，在这令人心荡神怡音乐魔力的吸引下，台上所有的人都卷入这热情激昂的舞蹈之中，最后音乐在狂热的气氛中结束。

拉威尔

第一次配合演出的舞蹈并不成功，但是连作者自己都没有想到，这首舞曲很快为全世界广泛的听众所接受。它不但在音乐会中演奏，而且被改编成适于各种乐器组合演奏的乐曲，甚至在街上行人的口哨声中也可以听到。据说拉威尔晚年在摩洛哥旅行时，听到当地一个居民唱着这首舞曲的旋律时，他顿时感动得热泪盈眶。

"波莱罗"是西班牙文 bolero 的音译，原指一种西班牙民间男女双人舞。这种舞蹈为西班牙舞蹈家塞雷索约在1780年根据西班牙古老的传统舞蹈改编而成，19世纪在欧洲较盛行。这种舞蹈常以响板、吉他、铃鼓伴奏，速度中等，舞姿轻盈、温雅。

《波莱罗舞曲》全曲由同一节奏型伴奏下的两个主题的不断反复构成。作者曾说:"这是一首慢速度舞曲,它的旋律、和声与节奏始终如一,且用小鼓节奏接连不断地予以强调。一个核心因素的多样变化促成了管弦乐队的渐强。"

乐曲开始由小鼓、中提琴和大提琴三拍子拨弦奏出的节奏型贯穿全曲,自始至终。

谱例 8-19

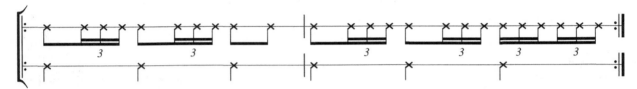

接着乐曲出现两个音乐的主题。

第一主题:

谱例 8-20

第二主题:

谱例 8-21

全曲就是由这两个主题和它们的八次变奏而组成。作曲家按照力度由弱到强逐渐发展的线索来安排乐器及和声的配置。起初旋律由木管乐器以极轻的力度轮流独奏。虽然旋律相同,但音色变化,音乐仍显得色彩多变。随着乐曲的发展,乐器越来越多,力度越来越强,音色也越来越丰富。结束时突然转调,色彩为之一变。此时极不协和的音响造成一阵喧闹,旋律已不复存在,只剩下那特点鲜明的节奏型,音乐达到了欢乐的高潮。

拉威尔在如此单调的素材上,却以娴熟自如的配器技巧,把这首作品写成了一首绚丽多姿、光彩夺目的乐曲。该曲被公认为 20 世纪法国最有代表性的管弦乐作品之一。

(四)《蓝色多瑙河圆舞曲》

一个晨雾缭绕的清晨,小约翰·施特劳斯来到维也纳城外美丽的蓝色多瑙河畔,他坐在河边的一块石头上对着静静流淌的河水陷入了沉思。东方渐渐明亮,灿烂的朝霞在水面上投下波光粼粼,太阳渐渐升高,大地开始复苏,一切都充满了生机……这富有诗意的景色使作曲家心中洋溢着创作的灵感,突然一个优美的旋律在他耳边响起,他手上并没有谱纸,于是慌忙之中只好将这一旋律写在衬衫的袖口上。

小约翰·施特劳斯回家以后忘掉了这件事。但是有一天他突然想起了多瑙河边那个美妙的早晨以及当时想到的那个音乐主题,于是他立即寻找那天他所穿过的衬衫,但家人告诉他那件衬衫已同别的

衣服一起被送到洗衣店。焦急万分的小约翰·施特劳斯用最快的速度冲到洗衣店，看到洗衣女工正在把一件衬衫放到水里，他冲上去一把夺了下来，发现正是他那天早晨穿的那件。他回到家里，用衬衫上记下的那个优美旋律写成了举世闻名的《蓝色多瑙河圆舞曲》。

这个充满诗意和戏剧性的故事被广泛传诵，然而它却不符合事实。《蓝色多瑙河》原是一首合唱曲，是小约翰·施特劳斯在他的工作室创作完成的。

1866年奥地利在普奥战争中惨败，帝国首都维也纳的民众陷于沉闷的情绪之中，当时小约翰·施特劳斯任维也纳宫廷舞会指挥。为了摆脱这种情绪，他接受维也纳男声合唱协会指挥赫贝克的委托，为其合唱队创作一部"象征维也纳生命活力"的合唱曲。这首乐曲的全称是"美丽的蓝色的多瑙河旁圆舞曲"，曲名取自诗人卡尔·贝克一首诗的最后一行的重复句：

"你多愁善感，你年轻，美丽，温顺好心肠，犹如矿中的金子闪闪发光，真情就在那儿苏醒，在多瑙河旁，美丽的蓝色的多瑙河旁。香甜的鲜花吐芳，抚慰我心中的阴影和创伤，不毛的灌木丛中花儿依然开放，夜莺歌喉啭，在多瑙河旁，美丽的蓝色的多瑙河旁。"

1867年2月9日，这部作品在维也纳首演时观众反应一般，没有获得预期的效果。同年7月，在巴黎万国博览会上小约翰·施特劳斯亲自指挥了不带合唱的管弦乐《蓝色多瑙河圆舞曲》的演奏，受到热烈欢迎，并获得很大成功。之后这首圆舞曲传遍了世界各大城市，直至今日，这首乐曲仍然深受世界人民喜爱，在每年元旦举行的维也纳新年音乐会上甚至成了保留曲目，作为传统在新年演奏。

被誉为"圆舞曲之王"的小约翰·施特劳斯所创作的圆舞曲约有170首之多，著名的圆舞曲还有《维也纳森林的故事》《维也纳糖果》《艺术家的生涯》《皇帝》《春之声》《欢乐的人生》《南国玫瑰》等。

小约翰·施特劳斯继承了父亲与兰纳创立的维也纳圆舞曲的体裁特点，并将其发扬光大。维也纳圆舞曲又称"圆舞曲的锁链""圆舞组曲"。它的一个主要特点是：由3个到5个小圆舞曲加上序奏和结尾缀成，演奏时各个小圆舞曲之间不中断，每个小圆舞曲本身有两个主题构成二部曲式或带再现的三部曲式。本曲就是由序奏、5首小圆舞曲和结尾构成。

《蓝色多瑙河圆舞曲》序奏分成两大段落，开始时由小提琴用碎弓轻轻奏出徐缓的震音，好似黎明的曙光拨开河面上的薄雾，唤醒了沉睡大地，多瑙河的水波在轻柔地翻动。在这背景的衬托下，圆号吹奏出这首乐曲最重要的一个动机，连贯优美，活泼轻盈，象征着黎明的到来。

谱例 8-22

序奏的第二段落改用圆舞曲速度，音乐十分活跃，象征着多瑙河在朝晖的沐浴下开始了新的一天。乐曲情绪越来越活跃，依次引出5首小圆舞曲，每首小圆舞曲都包含两个相互对比的主题旋律，唱出婉转动人的歌声。

第一小圆舞曲描写了在多瑙河畔，陶醉在大自然中的人们翩翩起舞时的情景。主题A抒情、明朗，包含对人生的希望。它由序奏的主要音调构成，是全曲最主要的音乐主题；主题B轻松、明快，

仿佛是对春天的多瑙河的赞美。

谱例 8-23

谱例 8-24

第二小圆舞曲首先在 D 大调上出现，主题 A 旋律跳跃，情绪爽朗，给人以朝气蓬勃的感觉；主题 B 运用了色彩性的转调，使音乐随之显得柔和娴雅，委婉动听。

谱例 8-25

谱例 8-26

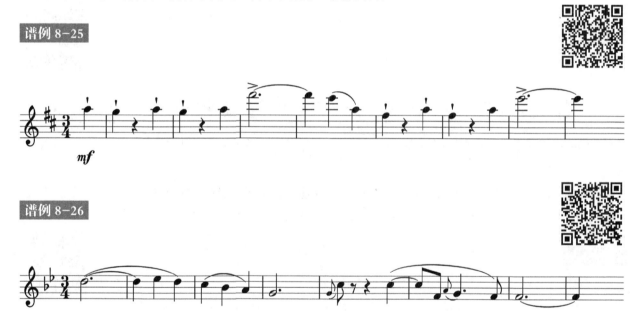

第三小圆舞曲属歌唱性旋律，主题 A 具有优美典雅、端庄稳重的特点；主题 B 加强了舞蹈性，使音乐更富于流动感，将旋转不停的舞蹈场面表现得有声有色。

谱例 8-27

谱例 8-28

第四小圆舞曲的主题 A 优美动人,妩媚清丽;主题 B 强调舞蹈节奏,情绪热烈奔放。

谱例 8-29

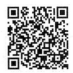

谱例 8-30

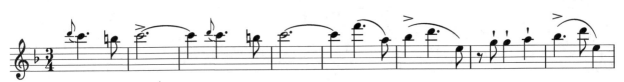

第五小圆舞曲转到 A 大调上。主题 A 旋律起伏回荡,柔美而又温情;主题 B 采用顿挫跳跃的节奏型,欢腾热烈,形成了全曲的高潮。起伏、波浪式的旋律使人联想到在多瑙河上无忧无虑荡舟的情景。

谱例 8-31

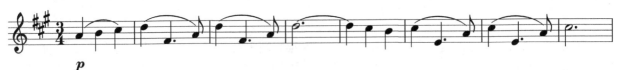

谱例 8-32

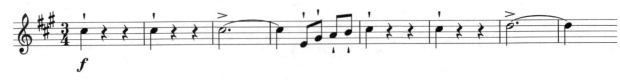

最后是全曲的高潮和结尾。乐曲的结尾有两种,一种是合唱型结尾,接在第五小圆舞曲之后,很短,迅速地在热烈的气氛中结束。另一种是管弦乐曲结尾,较长,其中依次再现了前面几首小圆舞曲

的某些段落：第三小圆舞曲、第四小圆舞曲及第一小圆舞曲的主题，接着又再现了乐曲序奏中清澈宁静的主要旋律的回声，最后乐曲在一阵疾风骤雨式的狂欢气氛之中结束。

本节其他推荐欣赏曲目：

贝多芬《小步舞曲》、韦伯《邀舞》、德沃夏克《斯拉夫舞曲》、约翰·施特劳斯《春之声圆舞曲》《皇帝圆舞曲》《维也纳森林的故事》、柴可夫斯基《特列帕克舞曲》《花之圆舞曲》、西贝柳斯《忧郁圆舞曲》、比才《法郎多尔舞曲》《哈巴涅拉舞曲》等。

参考文献

[1] 杨民望. 世界名曲欣赏 [M]. 上海：上海音乐出版社，1999.
[2] 罗传开. 外国名曲欣赏词典 [M]. 上海：上海音乐出版社，2003.
[3] 莱特. 聆听音乐 [M]. 北京：生活·读书·新知三联书店，2012.
[4] 曹耿献，方小笛，马西平. 交响音乐赏析 [M]. 西安：西安交通大学出版社，2013.

思考题

请举例你知道的其他小型交响音乐作品。

第九章 视听宴飨——影视与动画交响

章节导论

古典音乐自身富有的深度内涵和艺术表现力使其备受影视与动画创作者青睐。古典音乐是具有独立性的音乐形式，它将各种音乐元素相结合，通过音乐的整体表现，调动听者心里的真实感受，使听者产生思想上或情感上的变化，从而达到展现自身音乐主题的目的。在影视与动画作品中，情绪的很多表现和情节推进都可以通过古典音乐来完成，古典音乐具有强大的包涵性，在电影故事发展上可以起到很大的作用，所以被频繁地运用到影视与动画的配乐中。

影视与动画作品中的音乐是指作品中的主题音乐、场景音乐、背景音乐、片头音乐及片尾音乐等。本章所探讨的是自身作为独立艺术形式的古典音乐，与影视和动画作品相结合，并成为这些视觉作品的配乐的一种形式。因此，它应当与专门为影视与动画作品创作的配乐区分开来。

第一节 电影音乐概述

电影音乐是电影的重要组成部分。它的演奏通过录音技术与对白、音响效果合成一条声带，随电影放映而被观众所感知。它在突出影片的抒情性、戏剧性和气氛方面起着特殊作用。电影音乐的创作会根据电影的题材内容、风格样式、人物性格及导演的艺术总体构思，与画面的视觉形象相融合，体现综合性的美学原则。

20世纪初，电影作为一种新兴的艺术形态，迅速发展为影响巨大的媒体形态，成为政治、经济、文化三位一体的创意产业。从19世纪末开始，欧洲、美国及其他地区的电影发明家们相继发明了能摹拟人的眼睛和耳朵的光声记录和还原的技术和机器。

当电影还处于默片时代时，就已经与古典音乐结下了不解之缘。在那时，电影中除了画面没有任何修饰，观众在观看电影时难免会觉得烦闷，于是开始有人采用在荧幕后说话的形式进行配音。其后，人们想到了在电影放映过程中使用现场乐队伴奏，来增添电影的丰富性，填补声音上的空白。伴奏的乐队规模有大有小，一般为几人到几十人不等，使用的音乐作品由乐师自主选择，而大多数作品都是古典音乐作品。

这样的方式果然使观众不再抱怨默片的枯燥，经过一段时间后，电影商渐渐发现有些特定的古典音乐与特定类型的电影非常匹配，于是电影商将这些古典音乐的谱例进行了收集和出版。为了让乐师们在使用时更加便利，这些乐谱都按照一定的电影内容进行了分类，各种类型的乐曲风格都有着较固定的用法。后来，有出版商把一些电影中的伴奏收集起来出版了唱片，使观众从另一种形式上欣赏了电影中的古典音乐。持续了三十多年的默片时代，作为现场的配乐形式，古典音乐一直与

电影共同发展。

值得一提的是，许多电影音乐作曲家、评论家曾经谴责过这种"生拉硬拽"的方式。影评人 John Huntley 警告说，在电影中使用古典音乐会分散观众的注意力，让人产生不必要的联想；电影音乐作曲家 Max Winkler 评论说，早期电影乐谱的编纂者，包括他自己"肢解了大师们，谋杀了贝多芬、莫扎特和格里格的作品"。然而，美国学者 Dean Duncan 在他出版的 *Charms That Soothe: Classical Music and the Narrative Film* 著作中提出，电影中引用的古典音乐并不是一种轻率而又方便的工具，它可以产生关联性和共鸣，并能让人对电影艺术产生敏锐的理解和彻底的享受。

1927 年，随着华纳兄弟公司出品的《爵士乐王》上映，电影产业开始进入有声电影的时代。在这段时间里，各种类型的声音形式都出现在电影中，除了配乐之外，电影中还有了角色对白等形式，这使得电影成为一种综合的艺术形式，音乐在其中也不再是单纯的伴奏了，而成为更加艺术性的、与电影相统一的形式。因此，音乐也就失去了它原本的独立性，它的作用是帮助电影进行整体的艺术表达。而古典音乐正因为其丰富的内涵和艺术表现力，为电影的情绪渲染、情节推进、人物形象塑造起到正面的作用。这也是多年来电影制作人孜孜不倦地发掘古典音乐、运用古典音乐以达到他们艺术追求的原因。

第二节　国外电影中的古典音乐

在本节将列举一些使用古典音乐作为配乐的经典电影，这些电影的制作人有的运用古典音乐烘托气氛、有的运用古典音乐配合塑造人物形象，皆取得了良好的效果，被世人广泛认可。

一、电影《2001 太空漫游》配乐

斯坦利·库布里克 1928 年 7 月 26 日出生于美国纽约，美国电影导演、编剧、制片人，代表作品包括《2001 太空漫游》《闪灵》《发条橙》《大开眼界》等。1999 年 3 月 7 日于英国逝世。2005 年，被英国电影杂志 *Empire* 选为"史上百位伟大导演"第四位。

《2001 太空漫游》是由斯坦利·库布里克执导，根据科幻小说家亚瑟·克拉克小说改编的美国科幻电影，于 1968 年上映。库布里克本人以拍摄风格犀利、剑走偏锋闻名，特别是他在电影音乐的选择上更是独树一帜。《2001 太空漫游》被誉为"现代科幻电影技术的里程碑"。影片以近二小时半的篇幅，描绘了广阔的宇宙与人类的科技想象，以宇宙、时空、极限、生命等概念阐释着一部精神哲学似的太空史诗，宏大而深邃。

电影的开头运用了德国作曲家理查德·施特劳斯所创作的《查拉图斯特拉如是说》作为配乐。《查拉图斯特拉如是说》这部交响诗取材于哲学家尼采的同名著作，是描写无神论者从唯心走向唯物的一个富于哲理的过程。

查拉图斯特拉是公元前 2 世纪至公元前 1 世纪古伊朗一位影响深远的传教士，也是拜火教的创始人。尼采借用查拉图斯特拉之口，表达出生动且热情的思想："在上帝面前人人平等，在上帝死掉的时候，所有的人都有机会成为超人，而且每个人都有想被超越的理想。"

这部交响诗完成于 1869 年，此时，19 世纪自然科学的三大发现均已完成，能量守恒和转换、细胞学说、达尔文学说，相继加入经典科学体系中，形成历史上空前严密和可靠的自然科学知识体系。在这样的背景下，理查德·施特劳斯在读过尼采的巨著《查拉图斯特拉如是说》后，深受其影响，决定为这部巨著谱写一部音乐作品，他选择了交响诗这一体裁。

然而，理查德·施特劳斯并没有按照传统交响乐的四乐章形式来谱曲，而是写就了一部由九个小部分组成的交响诗。这九个部分分别是：《引子》（又作《日出》）《来世之人》《渴望》《欢乐与激情》《挽歌》《学术》《康复》《舞曲》《梦游者之歌》。

在这九个部分当中,被电影引用最多的当数第一部分《日出》。除了《2001 太空漫游》外,《挑战者联盟》与《查理的巧克力工厂》两部电影同样引用了《日出》。

在《日出》的开头,是著名的"查拉图斯特拉的序言":查拉图斯特拉在日出前做出了重要决定——人们,即我要降临其中的人们!查拉图斯特拉将又一次作为一个人,因此,查拉图斯特拉将降临人间。至此,这部音乐作品的寓意完完全全地展开在听众面前——人类,正以一种扭转乾坤的力量崛起。

《日出》的引子,是以十分宽阔的速度开始,C 大调,4/4 拍,使用了管风琴、定音鼓以及一些低音乐器,以非常弱的力度奏出长音 C,表示夜晚的黑幕逐渐露出曙光,接着是大自然的音调。

谱例 9-1

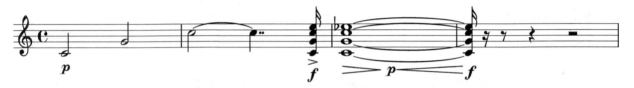

这个曲调是整首作品的基础音调之一,后面的很多主题都是这个主题的变形,因此,从某种意义上来说,这个主题具有整个作品的主导主题的意义。

《2001 太空漫游》几乎没有对白,开头的三分钟甚至画面全黑,只有背景音乐在持续渲染着电影的基调。《日出》强大的气势和富有哲理性的表达正好与这部电影中所表现的广袤无垠的宇宙和人类历史的发展相联系起来。库布里克导演对于这部交响诗的引用被公认为是运用古典音乐作为电影配乐最成功的案例。

二、电影《现代启示录》配乐

弗朗西斯·福特·科波拉 1939 年出生于美国底特律一个意大利移民家庭,美国电影导演、编剧、制片人,代表作品包括《巴顿将军》、《教父》三部曲、《现代启示录》等。

1979 年,由弗朗西斯·福特·科波拉执导的越战片《现代启示录》在美国上映。影片讲述了越战期间,美军上尉威拉德接到总部的命令,去寻找脱离了美军的科茨上校。科茨上校在越南境内建立了一个独立王国,推行着野蛮、血腥、非人的残暴统治,还不时疯狂地向美军进行近乎妄语的广播宣传。威拉德接到的命令就是找到科茨,并把他带回来或者是杀了他。在寻找科茨上校的过程中,威拉德几乎横穿了整个越南战场。他目睹了种种暴行、恐怖、杀戮与死亡的场景,深深地受到了震撼。在不断的杀戮之中,威拉德也几乎变得疯狂。

电影引用了由德国作曲家理查德·瓦格纳所创作的大型乐剧《尼伯龙根的指环》中的间奏曲《女武神的骑行》。《尼伯龙根的指环》作为瓦格纳最著名的代表作,同时也是歌剧史上十分有影响力的一部作品,由四部歌剧组成,篇幅巨大,是根据北欧神话改编而成。《女武神的骑行》是歌剧《女武神》第三幕的幕间音乐,描绘了英武非凡的女武神们在风云雷电中纵马飞驰放声高唱的场景。乐曲非常有气势,又不乏神话色彩,铜管乐器奏出不断重复的主旋律,在乐队的伴奏下表现了女武神在空中飞行时的壮丽恢弘的气势和广阔的宇宙空间感。

谱例 9-2

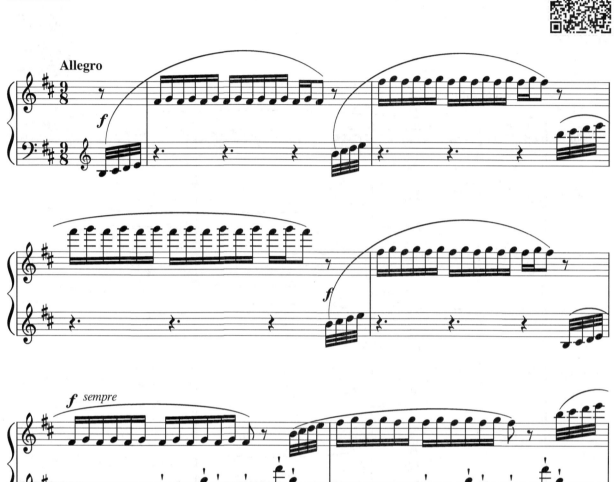

《女武神的骑行》的开头由弦乐演奏极为快速的音型作为背景,以表达战争一触即发,风雨欲来的紧张气氛。作曲家很快加入以长号、小号为主的铜管乐器的音色,表现了女武神们骑着带翅膀的骏马在云霄之间驰骋的形象,她们的武器在闪电中闪烁,她们怪异的笑声与雷鸣混成了一片。

《现代启示录》中美军飞机在越南上空进攻时响起的就是这段气势磅礴的音乐,雄壮而冷酷,令人不寒而栗。

三、电影《野战排》中配乐

奥利弗·斯通 1946 年 9 月 15 日出生于美国纽约,美国导演、编剧、制片人,代表作品包括《野战排》《生于七月四日》《小布什传》等。2012 年,在圣塞巴斯蒂安电影节上获得终身成就奖。

奥利弗·斯通执导的《野战排》于 1986 年在美国上映,影片讲述了生性善良的主人公前往越南前线服兵役,经历了血流成河的战争,逐渐对自己的信仰产生怀疑的过程。影片真实描绘了战争的疯狂与混乱,以及战争如何使人丧失理智。越战为美国人留下深重的阴影,就像停留在天空的乌云挂在心头挥之不去。

影片多次引用美国作曲家塞缪尔·巴伯所创作的《弦乐的柔板》,这是一部极为哀伤的音乐作品,弦乐器的旋律线条就像一根根细线一般,丝丝缕缕地流淌,织出一张悲伤的大网,仿佛无人能够走出

去。这部作品由著名指挥家托斯卡尼尼率美国国家广播公司交响乐团做了首演,并立即获得了成功。它的旋律常常被用在名人的葬礼上,如摩纳哥王妃格蕾丝·凯利,美国总统肯尼迪、罗斯福等。

谱例 9-3

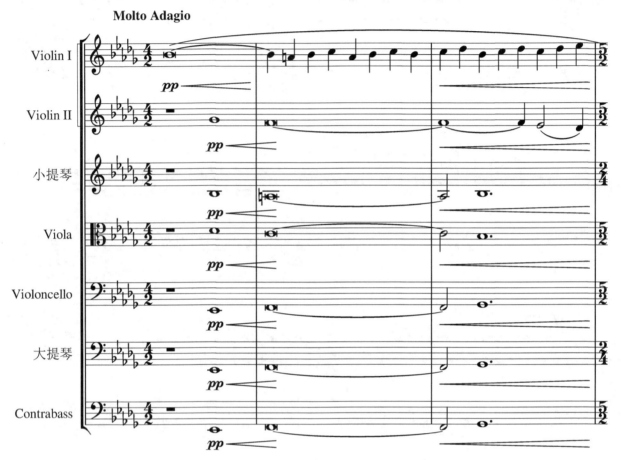

《弦乐的柔板》运用一个悠长而级进式的旋律线条作为主题,持续重复了 7 次。作品的每一段都是对首段主题动机的模进、模仿,持续不断地反复,作曲家主要通过配器来推动音乐作品的情绪——不断变化演奏主题的音色。小提琴、中提琴、大提琴先担任作品的主奏乐器,变换音区,也通过乐器的转变,使得主题的情绪被表现得越来越浓烈,顺势在第四段达到情绪最高点。

《弦乐的柔板》在电影中的多个片段出现,其中让人印象深刻的是在影片的最后,主人公乘着直升机离开了越南战场,望着被战争摧残的一片荒芜之地,突然明白,其实敌人就在我们自己心中。

四、电影《钢琴家》配乐

罗曼·波兰斯基 1933 年 8 月 18 日出生于法国巴黎,毕业于罗兹电影学院,法国导演、编剧、制片人,代表作品包括《荒岛惊魂》《怪房客》《钢琴家》等。

影片《钢琴家》是由罗曼·波兰斯基执导的战争片,于 2002 年 9 月 25 日在法国上映。该片根据波兰犹太作曲家和钢琴家席皮尔曼的自传改编,描写了一个波兰犹太钢琴家在二战期间艰难生存的故事。

电影创作者在配乐的使用上,运用了大量波兰音乐家弗里德里克·弗朗索瓦·肖邦的作品。电影中,当作为钢琴家的主人公整日躲藏却被德国军官发现时,主人公以为生命即将走向尽头。没想到事

情出现了转机，德国军官知道主人公是一名钢琴家，将他带到一架钢琴边让他弹奏乐曲。这时，主人公弹奏的就是肖邦的《g小调叙事曲》。肖邦这部音乐作品作于1831—1835年，是受密茨凯维支的诗的影响而写的。肖邦创作这首叙事曲所依据的叙事诗《康拉德·华伦洛德》是一篇爱国主义的史诗，叙述的是14世纪时，立陶宛人反抗日耳曼武士团的斗争。

谱例 9-4

作品经过由两句朗诵性曲调构成的引子进入了主题。这是一个主题与和声错位的安排，经过多次重复、模进，仿佛是作曲家一次次抒情性的叹息，让人陷入忧伤的回忆。

电影创作者选择这部音乐作品的初衷首先在于电影主人公和肖邦同是来自波兰的钢琴家。其次，肖邦也有着国破家亡的人生经历，这与电影主人公的命运极其相似。最后，肖邦不屈不挠的爱国主义精神和情怀也正是这部电影想要传达的思想内涵。

五、电影《国王的演讲》配乐

汤姆·霍珀1972年10月1日出生于英国伦敦，毕业牛津大学，英国导演、制片人，代表作品包括《国王的演讲》《悲惨世界》《伊丽莎白一世》等。2010年，凭借《国王的演讲》获得第83届奥斯卡最佳导演奖。

2010年，由汤姆·霍珀执导的英国电影《国王的演讲》上映。影片讲述了1936年英国国王乔治五世逝世，爱德华八世继承王位，却为了迎娶寡妇辛普森夫人不惜退位。主人公约克郡公爵艾伯特临危受命，成为了乔治六世。然而，艾伯特天生患有口吃，无法在公众面前发表演讲，恰逢二战的到来，英国国民急需国王为他们发表一场鼓舞人心的演讲。于是，在语言治疗师罗格的治疗下，艾伯特最终克服障碍，在二战前成功地发表了的演讲。

在影片的高潮，也就是国王克服恐惧，又一次站在麦克风前，做战前广播演讲的这一段。电影创作者引用了德国作曲家贝多芬所创作的《第七交响曲》的第二乐章作为配乐。这部交响曲创作于1812年5月，在结构上不太符合当时的写作传统，整部作品非常随意、奔放、自由，具有浓厚的"酒神"气质。然而，其中的第二乐章却不同于其他三个乐章，这是一首葬礼进行曲。

谱例 9-5

引子部分由木管组齐奏一个柔和的和弦，为之后主题旋律的基调做出了铺垫。紧接着就进入了低音弦乐器演奏的主题，节奏在琴弦上安静地颤动，传递出一种悲伤、沉重之感。

乐曲犹如葬礼大队拖着沉重的步伐前进，低音的颤动仿佛时代的脉搏、国王的心脏、人民的心脏与之一同跳动。乐曲在长度上和这篇演讲相同，音乐的节奏也完美地配合着演讲的节奏与内容，可见电影创作者对这首乐曲的运用达到了登峰造极的地步。

六、电影《肖申克的救赎》配乐

弗兰克·达拉邦特 1959 年 1 月 28 日出生于法国杜省蒙贝利亚尔，法国导演、编剧、制片人，代表作品包括《肖申克的救赎》《迷雾》《猛鬼街 3》等。

由弗兰克·达拉邦特所执导，于 1994 年在美国上映的电影《肖申克的救赎》无疑是人类历史上最伟大、最经典的电影之一。影片在 IMDB 当中被超过 160 万以上的会员选为 250 佳片第一名，并入选美国电影学会 20 世纪百大电影清单。该片改编自斯蒂芬·金《四季奇谭》中收录的同名小说，贯穿全片的主题是希望，全片透过监狱这一强制剥夺自由、高度强调纪律的特殊背景来展现作为个体的人对"时间流逝、环境改造"的恐惧。

影片中有一个经典情节，主人公安迪偷偷潜入典狱长的房间中，将莫扎特的歌剧《费加罗的婚礼》的唱片放入唱机，并将广播麦克风打开，《费加罗的婚礼》中的经典女声二重唱《微风轻拂》响彻整个监狱，那是伯爵夫人和女佣苏珊娜的柔声细语："希望能够吹起柔柔的西风，今晚，在林中松树的下面，在朦胧的夜色里……"温暖的情愫随美妙的旋律四处飘荡。那一刻，犯人们停止了手中的一切活动，他们仰望着碧蓝的天空，沐浴在圣洁的乐音之中。主人公安迪也聆听着内心的呼唤，徜徉在对自由和美好生活的向往中。

谱例 9-6

莫扎特的音乐是主人公心中的希望，也是鼓舞他冲破一切困难进行自我救赎的强大动力。因此，当安迪迎着大雨之夜的闪电惊险越狱的时候，当他将典狱长绳之以法的时候，当他和瑞德在碧海蓝天下重逢的时候，观众们不会觉得唐突，因为在安迪心中，从来不曾泯灭的就是希望。在电影《肖申克的救赎》中，莫扎特的音乐成为自由和希望的象征，它在影片中具有隐性的叙事功能，并以柔软的外衣潜伏于安迪身上，照亮其生命的整个行程。

七、电影《V字仇杀队》配乐

詹姆斯·麦克特格1967年12月29日出生于澳大利亚悉尼，导演、编剧，代表作品包括《V字仇杀队》《幸存者》《乌鸦》等。

2006年，由詹姆斯·麦克特格执导的影片《V字仇杀队》于美国上映。影片主要讲述了在虚拟的未来世界，英国变成了一个由独裁者所统治的法西斯极权主义国家，人民生活在残暴的统治下，疾病、饥荒、灰暗和秘密警察无处不在。女主人公艾薇身陷险境，幸得男主人公V相助。V是一个永远带着面具的神秘男子，拥有高智商和超凡的战斗力。他继承了前革命英雄的使命，为了推翻荒唐极权的统治阶层，他成立了神秘的地下组织，摧毁了伦敦的标志性建筑，点燃了反政府的熊熊烈火。

导演将柴可夫斯基的交响序曲《1812》序曲加入配乐中，使其交响性特征得到充分展示。《1812》序曲是柴科夫斯基于1880年创作的一部管弦乐作品。为了纪念1812年库图佐夫带领俄国人民击退拿破仑大军的入侵，赢得俄法战争的胜利。作曲家在这首序曲中层次分明地叙述了1812年的这一事件，使用赞美诗《主啊，保佑你的子民》描绘了俄罗斯人民原来的和平生活，《马赛曲》用来代表法军的入侵，俄法两军的会战以及最后俄国击溃法军则使用《马赛曲》和俄军骑兵主题相互穿插，最后随着《光荣颂》主题的出现，俄罗斯人民在胜利中狂欢。

谱例 9-7

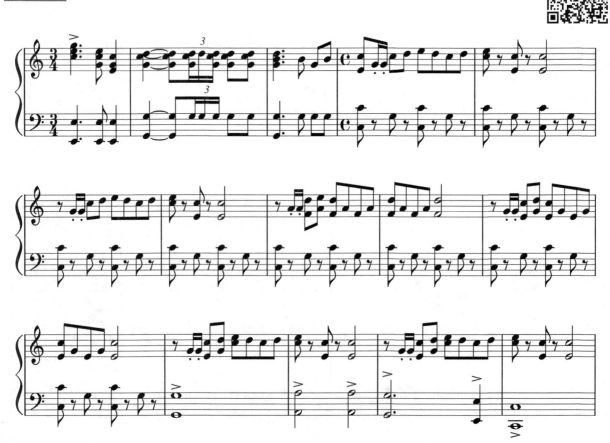

在影片的最后，主人公V要炸毁英国国会大厦，载满了火药的地铁向着国会大厦飞奔而去，《1812》序曲最后激情昂扬的部分响起，坚定的音乐逐渐推进，管弦乐交互进入，在管弦乐伴奏声中，象征着俄罗斯骑兵的主题进入（如谱例中所示），这时的音乐俨然是一首胜利的颂歌，象征着斗争的光荣结局。电影画面里国会大厦爆炸声一浪接一浪，背景音乐结合影片中建筑物的爆炸以及飞舞的火花，形成了一种庄严的氛围，象征着人民的胜利。影片中交响乐的使用，充分展示了人们为自由而抗争的悲壮和那些饱含着胜利与希望的感情。

第三节　中国电影中的配乐

一、电影《罗曼蒂克消亡史》配乐

程耳，1999年毕业于北京电影学院导演系，导演、编剧、剪辑，代表作品包括《罗曼蒂克消亡史》《边境风云》《第三个人》等。2017年4月，获得第8届中国电影导演协会年度导演奖。

由程耳执导的《罗曼蒂克消亡史》于2016年在中国上映。影片讲述了1937年大动荡前夕，上海滩风云显赫的陆先生正面遭遇侵华日军施压，被卷入一场暗杀阴谋，身边朋友一一惨遭牵连，乱世当前，大佬、小弟、弱女子等往昔人物走向了不同命运。

电影在开篇引用了艺术歌曲之王舒伯特的代表作《冬之旅》。艺术歌曲《冬之旅》一共24首，根据德国浪漫主义诗人缪勒的同名诗歌而作，堪称一部以歌曲写成的戏剧。这部作品的社会背景是拿破仑战争之后，国家陷入衰败，老百姓的生活变得风雨飘摇，音乐描绘了主人公走在一望无际的冬季旷野之中，触景生情，感慨万分。由于影片讲述的故事发生在中国抗战前夕，动乱不堪的中国社会与《冬之旅》所处的时代背景和要表达的情感完美契合，而音乐作品本身具有的高贵、忧伤的气质也给电影的风格定下了基调。

谱例9-8

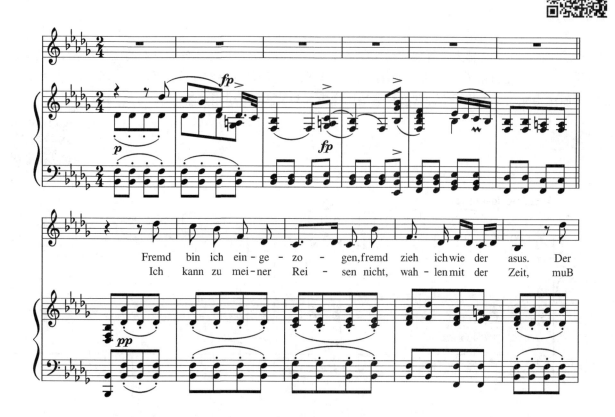

电影制作人引用了《冬之旅》的第一首《晚安》，并将德语歌词去掉，改编成纯钢琴的版本。歌曲内容主要讲述的是一个旅行者准备离开自己心爱的姑娘去远行，在皎洁的月光下悄然离去，不打扰心爱之人的美梦，离去前在门上为她写上"晚安"。乐句的每一次开始都是弱起，从上方逐渐下行，搭配钢琴轻柔的柱式和弦，营造出诗人内心深处幽静、细腻之感。

在国破家亡的时刻，无论是黑帮大佬陆先生，还是电影明星小六，亦或是平凡无奇的黑帮小弟，每个人的命运仿佛都在时代的洪流中无法脱离。而每个人也仿佛都走在冬日的旷野之上，眼前是一望无际的白色，没人知道该去哪里。舒伯特的《冬之旅》仿佛映照了那个时代的中国，也映照了千千万万中国人的命运。

二、电影《阳光灿烂的日子》配乐

姜文，1963年1月5日出生于河北省唐山市，演员、导演、编剧。24岁即凭借在《芙蓉镇》中的表演获得了1987年大众电影百花奖最佳男演员，之后的一系列作品也都产生了较大的反响，包括获得1988年柏林国际电影节金熊奖的《红高粱》、获得1994年中国电视金鹰奖的《北京人在纽约》等。姜文自编自导的处女作《阳光灿烂的日子》被《时代周刊》评为"九五年度全世界十大最佳电影"之首。

王朔，1958年8月23日出生于江苏南京，祖籍辽宁岫岩，作家、编剧。1978年，他开始创作，先后发表了《玩的就是心跳》《看上去很美》《动物凶猛》《无知者无畏》等中、长篇小说。出版有《王朔文集》《王朔自选集》等，后进入影视业，电视剧《海马歌舞厅》和《编辑部的故事》都获成功。

姜文导演的处女作，由王朔的小说《动物凶猛》改编的影片《阳光灿烂的日子》1995年于中国上映。影片讲述了20世纪70年代初的北京，忙着"闹革命"的大人无空理会小孩，加上学校停课无事可做，以军队大院男孩为突出代表的少年人便自找乐子，靠起哄、打架、闹事、拍婆子等方式挥霍过量荷尔蒙的故事。影片的男主人公马小军就是这样的一个少年，他的嗜好之一是经常趁白天大部分家中无人的时候，开锁溜进别人家中，耍玩一番才走。正是用这样的方式，女主人公米兰的泳装照片进入了马小军的双眼，他立刻被这个笑容灿烂、浑身透着青春朝气的女孩所吸引，并将其当作了梦中情人。然而在米兰的眼中，马小军不过是毛孩一个，她中意的人是成熟、稳重、帅气的刘忆苦。自此，马小军迎来五味混杂的青春期生活。

在影片中段，导演描写了马小军一个人在大院的屋顶上"飞檐走壁"，灿烂的阳光映照着这个青春期男孩脸上的汗水，仿佛无处释放的荷尔蒙在皮肤上熠熠生辉，长达3分钟左右的过程没有一句台词。在这里，导演姜文引用了意大利作曲家皮耶罗·马斯卡尼创作的真实主义歌剧《乡村骑士》里面的一首间奏曲作为配乐。这首间奏曲曾被经典美国电影《教父3》所引用。

谱例 9-9

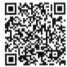

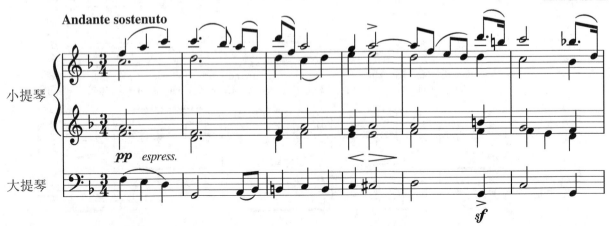

短短 3 分钟的乐曲，首先以倾诉的方式展开，就像内心的独白，诉说着对爱情的渴望，随后由乐队全奏出极为柔美的旋律，并带着淡淡的忧伤，仿佛是对爱情与生活的感叹。影片在这一片段巧妙地运用音乐表达了主人公在第一次产生异性意识的那一刻复杂的内心涌动。导演姜文曾说过，他从小就非常喜欢这段音乐，影片中这一片段的描绘就是他青少年心情的真实写照。

第四节 外国动画中的古典音乐

动画是集合了绘画、电影、数字媒体、摄影、音乐、文学等众多艺术门类于一身的艺术表现形式。最早发源于 19 世纪上半叶的英国，兴盛于美国。经过了 100 多年的发展，动画艺术已经有了较为完善的理论体系和产业体系，并以其独特的艺术魅力深受人们的喜爱。一些动画作品对古典音乐的运用，也大幅拉高了其艺术水准和视听感染力，使其成为动画史上不可多得的经典动画作品。

一、美国经典动画片《猫和老鼠》配乐

由美国米高梅电影公司于 1939 年制作的一部动画《猫和老鼠》无疑是史上最经典的动画作品之一，成为了几代人童年记忆的组成部分。该动画以闹剧的形式，描绘了一对水火不容的冤家——汤姆和杰瑞猫鼠之间的战争。片中的汤姆经常使用狡诈的诡计来对付杰瑞，而杰瑞则时常利用汤姆诡计中的漏洞逃脱他的迫害并给予报复。

《猫和老鼠》其中有一集讲述汤姆成为了一个指挥家，指挥交响乐队演出，而杰瑞也穿上燕尾服想要一同指挥，结果两人在指挥的过程中不断争斗，音乐的情绪和节拍也完美地配合着两人的争斗。

这首音乐就出自圆舞曲之王小约翰·施特劳斯所创作的轻歌剧《蝙蝠》中的序曲。轻歌剧《蝙蝠》是以为比才的《卡门》写剧本而出名的法国人梅耶克和阿列维根据德国作家贝涅狄克的喜剧《监狱》而改编的《年夜》为蓝本创作的。当时维也纳剧院的经理买下《年夜》脚本，请哈夫纳和格内两人改编成适合于在维也纳演出的三幕德语轻歌剧脚本，请奥地利作曲家小约翰·施特劳斯创作了三幕轻歌剧《蝙蝠》。1874年4月5日，该剧首演于维也纳剧院。《蝙蝠》的剧情引人入胜，其演出效果富丽堂皇、幽默诙谐。《蝙蝠序曲》是这部歌剧中最出名的乐曲，经常作为音乐会演出的曲目。乐曲活泼欢腾的气氛、优美动人的旋律曾经打动了无数人，堪称欣赏古典音乐入门的必听曲目之一，很多孩子就是因为看了这部动画片，从此就爱上了古典音乐。

除了对《蝙蝠序曲》的运用，《猫和老鼠》在另一集中讲述汤姆成为了一名钢琴家，在音乐会上弹奏李斯特的《匈牙利狂想曲第二号》。这首作品诞生于李斯特创作生涯的早期，青年时代的李斯特深受匈牙利民族革命思潮的影响，写出了不少具有斗争性质的民族音乐，这首狂想曲正是他这一时期的代表性作品。李斯特在本曲中使用了匈牙利民间舞蹈音乐"查尔达什舞曲"的形式。传统的查尔达什舞曲通常包括在节奏上存在鲜明对比的两大部分：一种称为 lassú（原意为"缓慢"），其特点是节奏缓慢，情绪庄重，多为慢板；另一种称为 friss（原意为"活泼"），其特点是节奏轻快，气氛热烈，多为急板。本曲就拥有对比明显的这两种段落，因而具有显著的匈牙利民族音乐特征。李斯特在本曲中倾注了钢琴这种乐器的最华彩效果，使钢琴各个音区的特色都得到最为完美的发挥。在动画剧情中，由于音乐吵醒了在钢琴中酣睡的杰瑞，于是杰瑞试图给汤姆的演奏搞破坏。整个过程也是充满了导演的各种奇思妙想，将传统的钢琴演奏玩出了令人啧啧称奇的效果。值得说明的是，无论是汤姆、杰瑞作为指挥对《蝙蝠序曲》的演绎，还是作为钢琴家对《匈牙利狂想曲第二号》的演奏，从现实的角度来看，汤姆、杰瑞的动作都是真实有效的：指挥的挥拍无比正确，按下的琴键也都是一一对应音乐所发出的声响。仅仅是一部被定义为儿童动画的作品，在细节处理上竟然能够达到如此认真的效果，使人不得不佩服制作团队追求极致的精神。

二、迪士尼动画作品《幻想曲2000》配乐

千禧年的元旦，一部动画与古典音乐完美融合的作品《幻想曲2000》问世了，《幻想曲2000》是迪士尼出品，由多位名家共同执导，是继1940年的《幻想曲》之后，再度推出的古典音乐动画电影续篇，也是第一部使用IMAX技术制作的动画电影。作品是由八段不同曲目的音乐配上动画师根据音乐想象出的故事组成的。

动画一开场就是贝多芬的《第五交响曲》。作为开场，这里纯粹用一些几何图形的声影变化，画面十分超现实。

第二段则是雷斯庇基的《罗马之松》。《罗马之松》是雷斯庇基的管弦乐作品"罗马三部曲"（即《罗马之泉》《罗马之松》和《罗马的节日》）之一，作品既富浪漫色彩，又生动反映了罗马风情，将传统因素和现代音乐风格熔于一炉的作曲技巧，既富有新意又美妙动听。动画在此段的主角则是一群鲸鱼，这群鲸鱼在大海中遨游，整体呈现出的画面十分优美，最后鲸鱼们甚至飞上青天，完全摆脱现实世界的束缚。

在动画的第三段，创作团队采用了完全不同于其他段落纯粹古典音乐的作品《蓝色狂想曲》。这首由美国作曲家乔治·格什温所创作的管弦乐作品是一部带有爵士风格的音乐作品。布鲁斯音乐的调式及和声因素、爵士音乐的强烈的切分节奏和滑音效果，都赋予这部构思独特的作品一种与众不同的色彩。格什温在这部作品中，对那些情绪全然不同的段落的安排，如抒情性与戏剧性、舞蹈性与歌唱性的对置，也颇具匠心。动画在此处的背景则是在20世纪30年代的纽约大都会，主角是四个不起眼的小人物——热爱打鼓的黑人建筑工、被各种学习班剥夺童年的女孩、失业者，以及被妻子压迫的富翁。本段落大胆的用色及线条呈现出大都会生活的光怪陆离。

当观众还沉浸在大都会的繁华之中时，俄国作曲家肖斯塔科维奇的《第二号钢琴协奏曲》迅速将观众带到了安徒生著名童话《坚定的锡兵》中，本段讲述独腿的玩具锡兵和玩意芭蕾舞蹈家的爱情故事。

作为一部动画电影，当然少不了动物的故事。在动画的第五段则是采用了圣 - 桑的《动物狂欢节》，描绘了一群翩翩起舞、动作一致的红鹤，因为其中一只个性独特的红鹤迷上了溜溜球，导致整群红鹤步调大乱。这只红鹤动作滑稽、姿态多变，让人忍俊不禁。

动画第六段是《幻想曲1940》的保留段落"魔法师的学徒"。音乐一如既往地采用了法国作曲家保罗·杜卡的同名音乐作品。由迪士尼招牌明星米奇主演，片中米奇偷懒乱施法术，睡着后甚至梦到自己指挥海浪、星辰，没想到惊醒后才发现房间被大水淹没，搞得一团糟。

随着米奇的谢幕，迪士尼另一位招牌明星唐老鸭闪亮登场，这里讲述的是圣经中"诺亚方舟"的故事。唐老鸭扮演的诺亚在暴风雨来临前夕肩负起了将动物们送入方舟的重要任务，并在过程中与凶猛的大洪水进行搏斗，在最后取得了胜利，所有动物都登上方舟甲板，共同迎向光明的未来。在这里采用了英国作曲家爱德华·埃尔加的音乐作品《威风堂堂进行曲》，这首作品不仅被英国国王爱德华七世用作加冕颂歌，并且被英国人誉为"英国第二国歌"。

《幻想曲2000》最后一个段落是斯特拉文斯基的《火鸟组曲》。无论是自然万物的生生不息，还是火鸟翻飞燃烧整片天空，呈现的光影变化带给观众视觉上的震撼，为《幻想曲2000》画下绚烂的休止符。

在电影艺术与动画艺术中使用古典音乐进行配乐以来，许许多多的经典乐段在与画面的交相辉映中，创造出了一个个受人喜爱的银幕形象，渲染了影片的气氛，增加了电影与动画的表现力。在不同类型的电影与动画对古典音乐的采用过程中，二者之间的关系渐渐变得交相呼应、密不可分。电影与动画艺术将古典音乐运用到配乐中去，在丰富自身色彩的同时，也使古典音乐有了更广阔的传播平台，潜移默化地推动了古典音乐的传播和发展。

思考题

1. 虽然迄今为止引用古典音乐的电影数量繁多，但这一做法在电影作曲家、影评人、电影工作者的评论中褒贬不一。试讨论在电影中引用古典音乐这一做法的利弊。

2. 请结合自身经验，分享你看过的电影或动画作品中引用古典音乐的例子。

参考文献

[1] DUNCAN D W. Charms That Soothe: Classical Music and the Narrative Film (No. 9)[M]. New York：Fordham University Press，2003.

[2] EISLER H，ADORNO T W，EISTER H. Composing for the Films[M]. New York：Oxford University Press，1947.

[3] THOMAS T. Music for the Mones[M]. South Brunswick：AS Barnes，1973.